# 旅遊資源

## 開發與規劃 （第3版）

劉代泉、汪瑞軍 主編

崧燁文化

# 目錄

## 第 3 章 中國旅遊資源

# 第 6 章 旅遊資源開發

# 第 7 章 風景名勝區開發與規劃

## 第 8 章 風景名勝區旅遊資源環境保護規劃

**後記**

# 出版說明

　　在編寫中，充分注意職業教育的特點，使其既有一定的理論深度，又充分注意學生實際職業能力的培養，確保該教材既高於同類中專教材，又不同於一般本科教材，符合旅遊高等職業教育的教學要求和人才培養目標。

　　此次再版，在充分聽取廣大讀者意見的基礎上，根據最新的職業教育改革精神，徵求了有關專家委員的意見，並在杜江等業內專家主持下，確定了修訂原則和修訂方案，目的是在保持原教材特色的基礎上，進一步完善該系列教材，使其更加貼近教學實際。

　　新版高職教材在保持原教材優勢的基礎上，以方便教師教學和學生學習為宗旨，增設了本章導讀、重點提示、案例分析、本章小結等模塊，目的在於在教師和學生之間搭建一個互動的平臺，使教師能夠更好地和學生溝通。文中示例、公式一律突出顯示，目的是讓讀者花最少的時間掌握最有用的訊息。與原版教材相比，本版教材在編排上主要具有以下顯著特徵：

　　精簡優化了內容。在初版中，有些教材花大量篇幅介紹某些工種的職位職責及主要任務，既占課時，又不便於教師教學。再版時，將這部分內容置於附錄中，既便於教師靈活運用，又有利於學生分清主次。同時，針對旅遊學科實踐性強的特點，修訂後的教材特別注意增補了一些案例，目的是強化案例教學的作用。在案例的處理上，有些案例有評析，可以幫助學生進一步掌握每章重點；有些案例沒有評析，既給教師布置作業留下了餘地，也可供學生自學使用。

　　更新增補了資料。根據旅遊業最新發展情況，此次修訂增補了最新行業法規，補充了入世後的相關內容，更新了舊的材料和數據，使本版教材能充分反映行業的最新發展和業內最新的研究成果。

　　權威專家嚴格把關。本套教材的作者均為業內專家，有著豐富的教學經驗及旅遊企業的管理經驗，能將教材中的「學」與「用」這兩個矛盾很好地

統一起來。在此基礎上，經杜江等業內權威專家把關和專業編輯審讀加工，確保了本套教材的權威性和專業性。我們深信：只有專業的，才是最好的！

　　貼近教學的全新編排。增本章導讀，幫助讀者更好地理解各章內容；擬重點提示，幫助學生增強學習的針對性；補有用訊息，案例分析、思考與練習，讓學生盡快消化所學知識；改目錄風格，人性化的設計，面面俱到，全書內容一覽無餘。

# 第 1 章 緒論

## 本章導讀

　　決定遊客是否出遊的最基礎的條件除了經濟、時間及心理條件外，就是旅遊資源的吸引力。旅遊資源開發與規劃，正是針對遊客外出旅遊的需求，對旅遊資源的合理開發利用進行可行性分析並做好長遠規劃的過程，這是增強旅遊資源吸引力的必由之路。

　　重點提示

　　透過學習本章，要實現以下目標：

　　瞭解旅遊資源的範疇

　　瞭解旅遊資源的基本屬性

　　掌握旅遊資源開發與規劃的研究對象和內容

　　掌握旅遊資源開發與規劃的一般研究方法

　　明確旅遊資源開發規劃與相關學科的關係

　　旅遊資源是發展旅遊事業的基本物質條件。要使旅遊業得到健康、順利的發展，必須從理論到實踐對旅遊資源加以系統研究。這種研究有利於對旅遊資源進行合理而科學的開發評價和管理；有利於旅遊資源的環境保護，而且對旅遊資源學學科的理論研究有深遠的意義。

## ▌第一節 旅遊資源概述

　　任何產業的發展，首先遇到的是資源問題。例如農業發展離不開土地資源、水利資源和氣候資源；重工業發展離不開礦產資源等。一個區域旅遊的興旺發達，在一定程度上取決於旅遊資源的豐度和資源的價值。因此旅遊資源是旅遊業發展的基礎。

## 一、旅遊資源的概念

旅遊資源概念的內涵十分豐富，由於人們看問題的立場和視角不同，因而對旅遊資源的概念也有各種不同的解釋。

（1）凡能為旅遊者提供旅遊、觀賞、知識、樂趣、度假、療養、娛樂、探險獵奇、考察研究以及友好往來的客體和勞務，均可稱為旅遊資源。

（2）凡是能吸引旅遊者的自然因素和社會因素，統稱為旅遊資源。

（3）旅遊資源，是指對旅遊者有吸引力的，以山水名勝、自然風光為主的自然資源和以歷史古蹟、文化遺址、革命紀念地為主的人文資源。

由上可知，儘管各家表述方法不同、形式各異，但實際上大同小異，都充分表達了作為旅遊資源必須具有的吸引向性及有可能被用來開發的特性。隨著旅遊業的發展，對旅遊資源的認識還會不斷深化。

本書採用國家《旅遊資源分類、調查與評價》標準關於旅遊資源的定義：旅遊資源是指在自然界或人類社會中凡能對旅遊者產生吸引力，可以為旅遊業開發利用，並可產生經濟效益、社會效益和環境效益的各種事物和因素。

簡單地說，旅遊資源是能夠誘發旅遊動機和實施旅遊行為的諸多因素的總和。它不僅是作為一定地理空間範圍內的旅遊目的地，也包括旅遊者和各種能傳達旅遊地相關訊息的事與物。應注意的是，郭來喜提出勞務作為旅遊資源是值得重視的。1991年，國際標準化組織（ISO）第2號指南第6版標準中，產品的概論包括硬體、軟體、流程性材料和服務四項。其中服務成了產品的必要組成部分。這樣，旅遊的接待服務也可理解成旅遊產品，與風景資源等一樣，可作為旅遊資源密不可分的組成部分。

旅遊資源有物質的，也有非物質的；有有形的，也有無形的。人們對於山川、泉瀑、園林、寺塔等形態化的物質資源認同感強。對於像上海海派文化等無形的不易為人們感知和觸摸到的非物質的旅遊資源，往往缺乏對其本質的理解與認可。實際上，精神的、非物質的旅遊資源是在物質基礎上產生的，並依附於物質而存在。

旅遊資源是一個發展的概念，旅遊資源的範疇還在不斷擴大。在區域旅遊業發展的不同歷史階段，對旅遊資源的內涵會有不同的理解與認識。隨著科技的進步，旅遊資源的科技含量增加，資源潛能將進一步得到發揮。原來不是旅遊資源的事物和因素，今天可以成為旅遊資源予以開發。人們遨遊太空、登上月球旅遊的願望，也會成為現實。而且科技進步本身即可形成新的旅遊資源，目前一些已開發國家，紛紛利用高科技大做文章，建造大型綜合性旅遊景點與遊樂場所。旅遊資源的範疇已到了幾乎無所不包的程度。但對其品評與開發，都應以市場需求為導向。

與土地、礦產、海洋等資源一樣，旅遊資源也有它的價值屬性。對人文旅遊資源的價值屬性，人們的認識較為一致。因為它是人類各種活動的直接成果，凝結著前人的智慧和汗水，是歷史過程的產物，毫無疑問是有價值的運動；而對自然旅遊資源價值屬性卻缺乏應有的認識。這種錯誤的觀念導致對自然旅遊資源的野蠻、粗放的掠奪式開發，促使生態環境急劇惡化，使資源遭受嚴重破壞與大量浪費。實際上，許多無法用貨幣單位表明其自身價值的自然旅遊資源，恰恰是有價值的表現。

## 二、旅遊資源的基本屬性

旅遊資源的屬性主要是指其本身天然的性質（天然性）和在人類主觀能動作用下所產生的疊加性質（人為性）。這正是旅遊資源的本質區別，具體有自然的、精神的、經濟的和文化的基本屬性。

### （一）自然屬性

旅遊資源首先是一種自然客體和實體，具有一定的空間展布和分布範圍；其次，許多自然旅遊資源不需要人類的加工（美化），而本身就具有很高的美感效應，或供遊人觀賞；第三，地學旅遊資源，一般情況下大多數是不能搬運和儲存的，而其他的資源，如礦產資源主要是依靠搬運和儲存來實現其作為資源的價值，當然隨著地學旅遊資源的新開發和新擴展，也有少數是可以搬運和儲存的，如博物館的觀賞礦物、岩石資源（包括寶石類和玉石類）

及觀賞的古生物化石資源等；最後，旅遊資源本身作為一種自然資源物質，為科學研究、考察、探險提供了必要的場所和理想的條件。

## （二）精神屬性

首先，旅遊資源本身所具有的美的形象給人產生美感、快感和愉悅，使人的精神達到美的享受；其次，人可以把自己作為旅遊資源的一部分融會於其中，把人的軀體和意念融於自然之中，使人也具有自然本性；第三，許多人文資源本身就是一種精神寄託及思想與意念的產物。

## （三）經濟屬性

有人把旅遊資源劃為經濟範疇，這主要是因為：首先，美好的旅遊資源往往具有可觀的經濟效益。例如泰山、北京故宮、八達嶺長城等旅遊地，均可獲得經濟上的收益。其次，許多自然資源的開發和人文旅遊資源的創造、製作也往往是經濟發展的需要。

## （四）文化屬性

旅遊使人受到教益。旅遊資源就是使人受到教益的生動而真實的教材和課堂。人們透過觀光、旅遊便可以得到新的知識和美的享受，可以開闊眼界，學到許多書本上不曾詳細記載的知識，特別是科學旅遊及其他某些專項旅遊（如夏令營、科學考察、登山、陳列館、博物館等）都在不同程度上具有文化教育的意義。應當指出，文化屬性和精神屬性有著近似的含義，廣義而言，文化屬性也是一種精神屬性。

# 第二節 旅遊資源開發與規劃的研究對象

## 一、旅遊資源開發與規劃的研究對象與內容

旅遊資源開發與規劃是專門研究旅遊資源類型、形成機制、開發功能、合理保護等內容的一門綜合性學科。它與規劃學、開發學、地理學、地質學、氣候學、水文學、生物學、歷史學、社會學、民俗學、考古學、建築學、環

境學、生態學、文學、美學等學科有著不可分割的聯繫。其研究內容相當廣泛。

（一）研究旅遊資源形成的自然環境、社會條件與歷史背景

各類旅遊資源都有其自己形成的背景，自然旅遊資源是各種自然因素相互作用、長期演化的結果；人文旅遊資源是特定社會環境與歷史條件下的產物，也具有自然形成的屬性。旅遊資源的開發與規劃，必須從研究旅遊資源的形成機制入手。只有這樣，才能充分發現旅遊資源的科學價值，深入挖掘旅遊資源的文化內涵，深刻認識旅遊資源的文化屬性，提高旅遊資源的藝術與觀賞品位，從而最大限度地發揮旅遊資源的功能和效益。

（二）研究旅遊資源的特點與分類

在認識各類旅遊資源形成機制普遍規律的基礎上，要尋找各類旅遊資源之間的差異，找出不同旅遊資源的特點，注意不同特性資源的相互轉化，差異越大，特點越明顯，開發價值就越高。所謂旅遊資源的特點，係指旅遊資源的鮮明個性、旅遊資源的「特殊本質」。旅遊資源的特點必須透過對旅遊資源的深入考察、科學分析和廣泛橫向對比才能逐漸認識。隨著科技的進步、社會的發展、旅遊資源內涵的延伸，旅遊資源的種類與數量越來越多，對旅遊資源作出合理、科學的分類，是認識和研究旅遊資源的前提條件。

（三）旅遊資源的調查和評價

旅遊資源是旅遊的物質基礎，發展旅遊業首先要調查旅遊資源，評價其開發利用前景，為旅遊區、旅遊點的布局和旅遊設施的安排提供依據。

旅遊資源是對旅遊者具有吸引力的自然存在或歷史遺存、文化環境，以及直接用於遊娛目的的人工創造物。一方面，要為查明旅遊資源情況，包括資源的種類、分布、數量、質量、規模、密度、級別、特點、成因及開發利用程度、價值、功能等提供理論依據和科學的方法；另一方面，對旅遊資源在調查的基礎上進行技術經濟論證和評價，包括具體的項目，如按不同依據分類、旅遊容量、開發程序、投入產出效益、市場評估、開發適宜時間、利用方式、各種組合配套等。

（四）研究旅遊資源的開發功能

　　旅遊資源是能夠激發旅遊者旅遊動機並進行旅遊活動，為旅遊業所利用的客體。由於各類旅遊者精神需求的差異，同一客體對於不同旅遊者的吸引力是因人而異的。秀麗的山川田野能夠滿足城市居民尋求返璞歸真、回歸大自然的精神需求，對城市居民有強烈的吸引力；而現代化的都市建築能夠滿足鄉鎮居民對現代化追求的精神需求，對鄉鎮居民有強烈的吸引力。另一方面，同一客體，因包裝、開發深度的差異，對旅遊者的吸引力也會不同。如蘇州虎丘，原名海通山，高僅數十公尺，相傳春秋時吳王夫差將其父闔閭埋葬在此，並有建於宋代的八面七層磚身木檐的仿樓閣形塔而吸引著海內外眾多遊客。該丘雖矮小，但從成因考察，是地質時期火山噴發堆積而成，由下而上，層次清晰，有一定典型性。因此從科普的角度開發虎丘的科學考察旅遊功能，定能吸引更多的遊客。總之，對不同屬性的資源，應採取不同的開發利用對策。

（五）風景區的合理布局

　　風景區是含有若干共性特徵的旅遊景點與旅遊接待設施組成的地域綜合體。風景區、點的選擇和內容布局需要進行規劃。風景區、點的興建和改造涉及許多方面（如城市建設、交通、運輸、環境保護、生態平衡、飲食供應、生活服務、文化娛樂、工藝美術、土特物產、郵電通訊、醫療衛生等），必須結合相應地區的區域規劃，根據區域條件合理確定其接待旅遊者的數量和各方面的負荷量，使旅遊地域系統各要素相互協調，並與地區整體發展達成綜合平衡。

（六）研究旅遊資源的合理保護對策

　　保護旅遊資源，是維系人類生存環境條件，繼承和延續人類文明成果的重要方面，是衡量一個國家和民族是否具有遠見卓識和文明覺悟程度的重要標誌。要從永續旅遊發展的高度，切實保護好旅遊資源。1995 年透過的《旅遊永續發展憲章》指出：旅遊永續發展的實質是要求旅遊與自然、文化和人類的生存環境成為一個整體，以協調和平衡彼此間的關係，在全球範圍內實現經濟發展目標與社會發展目標的統一。應當承認，經濟開發與資源保護是

有一定矛盾的，但如果正確規劃、科學安排，兩者是有可能得到完滿統一的。一般地說，對資源的合理開發是一種最好的保護。我們既不能脫離國家和地方的現有條件、水準和需要，離開經濟建設和旅遊業發展，單純強調旅遊資源的保護，又不能片面追求經濟利益，忽視對旅遊資源的保護，更不能以犧牲旅遊資源和環境為代價，去換取一時的經濟效益。

## 二、旅遊資源開發與規劃的研究方法

### (一) 資料統計分析法

據推算，世界上風景構成的要素有 100 多項，需要分別統計其面積、長度、寬度、厚度、深度、高度、角度、傾度、溫度、透明度、速度、鹽度、直徑、周長、種數、個數、層數、含量等。這種統計資料對瞭解一個風景區或一處風景的特色和風景價值具有重大的意義。

### (二) 野外考察

旅遊資源種類繁多，各自有著與所處環境適應的、特有的演化規律與進程。要認識旅遊資源，掌握旅遊資源的形成機制，揭示與比較旅遊資源的歷史、科學、藝術價值，就必須深入實地考察。尤其是自然旅遊資源，它是由地質、地貌、水文、氣候、動物、植物等自然條件，在內外營力長期作用下形成的，是各種自然因素綜合影響的結果。因此對它的認識與瞭解，更要從資源所在地域自然環境的考察、分析著手。透過考察、分析與比較，才能掌握各種旅遊資源的特點與魅力所在，才能提出符合永續發展要求的利用與保護策略。

### (三) 社會調查

社會調查是對社會現象的觀察、度量及分析研究的活動。它以社會現象及現象之間的關係為研究對象，採取經驗層次的方法，如觀察、訪問、實驗等，直接在現實的社會生活中系統地收集資料，然後依據在調查中所獲得的第一手資料來分析和研究社會現象及其內在的規律。對諸如民俗風情、都市文化等人文類旅遊資源的認識與利用；對旅遊資源開發決策過程中客源市場的定位與分析；對旅遊資源開發地區的社會經濟、社會環境容量等方面，都

必須進行深入的社會調查，社會調查可根據不同目的採用座談訪問、參與觀察、社會測量、隨機抽樣等不同方法進行。

（四）歷史分析

研究人類發展的歷程和人類發展的遺存，瞭解人類過去的生活環境，判斷已經消逝的社會經濟形態和社會生活水準，都要採取歷史分析的方法。人類及其社會的發展是互相聯繫而不可分割的整體，在人文旅遊資源中，相當部分是人類社會各歷史時期生產、生活、宗教、藝術等方面的文化遺產，並且有很強的地方性和民族性。對其研究，只有採用歷史分析方法才能正確判斷其歷史價值，才能真正瞭解其產生的原因與演化歷程。

（五）旅遊資源區域比較法

各種不同的風景，往往表現出不同的美感，應用區域比較法可以分別將兩地不同類型或同一類型的風景加以比較、評價和分析，得出風景美的一般原則。舉一個例子，人們一方面可以比較不同山脈的美，例如帶狀山脈與塊狀山脈；另一方面也可以比較同一類型的山脈在不同區域反映出來的美。

（六）遙感技術的運用

遙感就是感知遙遠的物體，即在一定的距離以外感受、識別和測量所需要研究的對象。目前在旅遊資源普查、旅遊生態環境質量評價等方面，遙感技術都有著廣泛的應用。例如一張航空照片，當比例尺為 1：20000，像幅為 18×18 平方公分時，則它所攝地面的面積（截幅）約 13 平方公里，而衛星照片包括的地面截幅為 185 公里 ×185 公里，近似於 3.4×104 平方公里的面積，它相當於上述航空照片 2600 張所覆蓋的面積。由於面積大、視野遼闊，訊息豐富、真實、客觀，便於瞭解全面，分清主次，進行類比研究，從而提高工作效率與工作質量。

# 第三節 旅遊資源開發規劃與相關學科的關係

旅遊資源開發與規劃是旅遊資源學中的一個重要分支，又是一門綜合性較強，具邊緣性質的學科，這就使旅遊資源開發規劃與資源學、旅遊學、旅

遊地理學等學科有著廣泛而密切的聯繫，並要求運用相鄰學科的理論與方法，吸收相鄰學科的研究成果，為發展和提高旅遊資源開發與規劃的理論和實踐水準服務。

## 一、旅遊資源開發規劃與資源學的關係

旅遊資源開發與規劃是一門資源應用學。地球上存在各種各樣的用於不同目的的資源，研究用於農業資源的學科稱為農業資源學；研究用於林業資源的學科稱為林業資源學；相應地，研究用於旅遊業資源的學科就稱為旅遊資源學。由於旅遊者精神需求涉及大千世界的各個方面，因此，旅遊資源學研究的這一資源客體的範疇，比農業資源學和林業資源學等研究的資源範疇要大得多，既有自然資源，也有人文資源，是一個龐大的資源體系。

## 二、旅遊資源開發規劃與旅遊學的關係

旅遊資源開發與規劃也可以認為是介於旅遊學與資源學之間的邊緣科學。它與旅遊經濟學、旅遊心理學、旅遊社會學等學科都屬於旅遊學的平行分支學科，只是各自從不同的面向來闡述現代旅遊活動這一複雜的社會現象。

## 三、旅遊資源開發規劃與旅遊地理學的關係

旅遊地理學研究旅遊者旅遊活動與地理環境和社會經濟發展的相互關係。旅遊地理學極為重視對旅遊者遊覽對象的研究，在遊覽對象的成因、特點、分類、區劃、調查評價、開發規劃乃至保護方面均做了大量的基礎工作。這裡所說的遊覽對象就是旅遊資源。旅遊資源研究在旅遊地理學中占有極為重要的位置。可以說，旅遊資源開發與規劃是在旅遊地理學的搖籃中長大成熟的。但是，旅遊地理學除了研究旅遊資源外，還研究其他的內容。而旅遊資源開發規劃則專門研究旅遊資源，其研究的深度和廣度在旅遊資源的開發利用實踐活動推動下得以拓展和昇華。

### 四、旅遊資源開發規劃與其他相關學科的關係

由於旅遊資源的範疇涉及面極為廣泛，旅遊資源只有規劃開發後才能為旅遊業所利用，故旅遊資源開發與規劃的內容涉及很多相關學科的知識，如地質學、地理學、園林學、建築學、民俗學、考古學、民族學、歷史學、宗教學、美學、規劃學、生態學等學科的知識。因此，學習旅遊資源開發與規劃需要掌握這些相關學科的基本知識。

## 第四節 旅遊資源開發規劃的內容

### 一、旅遊資源開發規劃內容的有關規定

#### （一）旅遊業發展規劃的編制內容

旅遊業發展規劃的主要任務是確定旅遊業在國民經濟中的地位、作用，提出旅遊業發展目標，擬定旅遊業的發展規模、要素結構與空間布局，安排旅遊業發展速度，指導和協調旅遊業健康發展。旅遊業發展規劃應當包括如下主要內容：

（1）綜合評價旅遊業發展的資源條件與基礎條件，全面分析規劃區旅遊業發展現狀、優勢與制約因素。

（2）全面分析市場需求，根據旅遊業的投入產出關係和市場開發力度，科學測定市場規模，合理確定旅遊業發展目標、發展速度和戰略措施。

（3）提出旅遊產品開發方向。

（4）確定主要客源市場及其結構。

（5）綜合平衡旅遊產業要素結構的功能組合，統籌安排資源開發與設施建設的關係。

（6）確定環境保護的原則，提出科學保護、利用人文景觀、自然景觀的措施。

（7）提出旅遊發展重點項目，對其時序作出安排。

（8）提出規劃實施的具體要求。

（二）旅遊區整體規劃的內容

《旅遊規劃通則》規定旅遊區整體規劃的期限一般為十到二十年，同時可根據需要對旅遊區的遠景發展作出輪廓性的規劃安排。對於旅遊區近期的發展布局和主要建設項目，亦應作出近期建設規劃，期限一般為三到五年。旅遊區整體規劃應當包括以下內容：

（1）對旅遊區的旅遊資源進行科學評價。

（2）確定旅遊區的性質，提出規劃期內的旅遊容量，劃定旅遊區用地範圍。

（3）提出重點旅遊項目的策劃。

（4）規劃旅遊區的功能分區和土地利用。

（5）規劃旅遊區的對外交通系統的布局和主要交通設施的規模、位置；規劃旅遊區內部的主要道路系統的走向、斷面和交叉形式。

（6）規劃旅遊區旅遊服務設施、附屬設施、基礎設施和管理設施的整體布局。

（7）規劃旅遊區的景觀系統和綠地系統的整體布局。

（8）規劃旅遊區的防災系統和安全系統的整體布局。

（9）研究並確定旅遊區資源的等級、位置，劃定保護範圍，提出保護措施。

（10）確定旅遊區的環境保護目標和環境衛生系統布局，提出防止和治理汙染的措施。

（11）提出旅遊區近期建設規劃，確定近期優先開發目標和建設項目。

（12）提出整體規劃的實施步驟、措施和方法，以及規劃、建設、運營中的管理意見。

（三）旅遊區控制性詳細規劃的內容

旅遊區控制性詳細規劃的任務是，以整體規劃為依據，詳細規定區內建設用地的各項控制指標和其他規劃管理要求，為區內一切開發建設活動提供指導。

旅遊區控制性詳細規劃應當包括以下內容：

（1）詳細規定所規劃範圍內各類不同性質用地的界線，規定各類用地內適建、不適建或者有條件地允許建設的建築類型。

（2）劃分地塊，規定各地塊建築高度、建築密度、容積率、綠地率等控制指標，並根據旅遊區的性質增加其他必要的控制指標。

（3）規定交通出入口方位、停車入口方位、停車泊位、建築後退紅線、建築間距等要求。

（4）提出對各地塊的建築規模、體型、色彩、風格等要求。

（5）確定各級道路的紅線位置、控制點坐標和標高。

（四）旅遊區修建性詳細規劃的內容

旅遊區修建性詳細規劃是在整體規劃或控制性詳細規劃的基礎上進一步深化和細化，用以指導各項建築和工程設施的設計和施工。旅遊區修建性詳細規劃應當包括以下內容：

（1）綜合現狀與建設條件分析。

（2）用地布局。

（3）景觀系統規劃設計。

（4）道路交通系統規劃設計。

（5）綠地系統規劃設計。

（6）旅遊服務設施系統規劃設計。

（7）附屬設施及管理設施系統規劃設計。

(8) 工程管線系統規劃設計。

(9) 豎向規劃設計。

(10) 環境保護和環境衛生系統規劃設計。

## 二、旅遊整體規劃內容框架

比較規範的旅遊整體規劃應包含下列內容：

第一編 基礎系統

第一章 旅遊發展背景與基礎條件分析

第二章 資源調查與評價

第三章 客源市場分析

第四章 旅遊投資效益分析

第二編 主體系統

第五章 旅遊規劃總論

第六章 形象創意策劃

第七章 功能分區與項目設計

第八章 旅遊產業規劃

第九章 營銷系統規劃

第三編 支持系統

第十章 環境承載力分析

第十一章 環境保護工程規劃

第十二章 旅遊接待設施規劃

第十三章 交通與基礎設施規劃

第四編 保障系統

第十四章 旅遊組織管理規劃

第十五章 人力資源開發規劃

第十六章 旅遊融資規劃

圖件主要有：①旅遊資源分布與評價圖；②旅遊發展規劃圖；③旅遊路線設計圖；④旅遊基礎設施規劃圖；⑤旅遊項目布局及近期建設項目規劃圖；⑥旅遊區位圖；⑦旅遊功能分區圖；⑧旅遊協作體系圖。

還包括多媒體資料。

## 案例

旅遊發展規劃大綱

1. 旅遊業發展條件與現狀分析

2. 旅遊資源綜合評價

3. 客源市場分析與定位

4. 旅遊業發展戰略思路

5. 整體布局與功能分區

6. 旅遊城市建設規劃

7. 旅遊產品開發規劃

8. 旅遊開發重點項目

9. 旅遊服務體系建設

10. 旅遊形象策劃與推介

11. 旅遊管理體制

12. 旅遊產業政策

13. 旅遊科技創新

14. 旅遊人力資源開發

15. 旅遊資源與環境保護

16. 旅遊安全保障體系

## 本章小結

　　旅遊資源是指在自然界或人類社會中凡能對旅遊產生吸引向性、有可能用來開發規劃成旅遊消費對象的各種事與物（因素）的總和。它具有自然的、精神的、經濟的和文化的基本屬性。對旅遊資源的開發與規劃首先要研究旅遊資源形成的自然環境、社會條件與歷史背景，其次要調查和評價旅遊資源的特點與分類及其開發功能，最後要研究合理保護對策及風景區的合理布局。達到開發利用與保護齊頭並進，不可偏頗。一般來講，充分運用各種方法，如野外考察、社會調查、資料統計和歷史分析等，不僅有利於科學合理地規劃旅遊資源，同時也為旅遊資源永續發展提供真實可靠的資料。旅遊資源開發與規劃綜合性強，具有邊緣性，它與資源學、旅遊學、旅遊地理學及其他學科關係密切，只有借助其他學科的先進理論和科學研究成果，並結合旅遊資源自身的特徵和屬性，依託旅遊者的需求，做出合理細緻的規劃，方可做到有的放矢，有條不紊。

## 思考與練習

　　1. 科學技術是不是旅遊資源？為什麼？

　　a. 是　　　b. 不是　　　c. 不一定

　　2. 旅遊資源除了四種基本屬性外，你還能列出其他的屬性嗎？

　　3. 旅遊資源的特點有哪些？

　　4. 談談你對「資源的合理開發是一種最好的保護」的理解。

　　5. 如何界定旅遊資源？請對旅遊資源開發與規劃提出幾項合理化建議。

　　6. 請給下列旅遊資源開發與規劃研究的內容與方法打分（最低 0 分、最高 5 分）。

　　（1）對旅遊資源形成的自然環境、社會條件與歷史背景的研究

(2) 對旅遊資源的特點與分類的研究

(3) 對旅遊資源的調查與評估

(4) 對旅遊資源開發功能的研究

(5) 合理布局風景區

(6) 對旅遊資源合理保護對策的研究

(7) 資料統計分析法

(8) 野外考察

(9) 社會調查

(10) 歷史分析法

(11) 區域比較法

(12) 遙感技術運用

# 第 2 章 旅遊資源的形成、特徵及分類

## 本章導讀

　　旅遊業的繁榮昌盛必須依託旅遊資源。由於資源的不可再生性，對旅遊資源的利用，應該建立在合理開發和規劃的基礎上，提高資源的吸引力，延長其生命。

　　如何正確合理地對旅遊資源進行開發和規劃呢？需要充分認識旅遊資源的形成、特徵及分類，明晰旅遊資源形成的基本條件，洞悉旅遊資源特徵，掌握旅遊資源分類、分級。

## 重點提示

　　透過學習本章，要實現以下目標：

　　瞭解自然旅遊資源和人文旅遊資源形成的基本條件

　　瞭解旅遊資源吸引功能的形成

　　掌握三峽旅遊資源的成因

　　掌握自然旅遊資源與人文旅遊資源的共性和個性

　　掌握旅遊資源分類、分級的方法

　　瞭解泰山旅遊資源的特色

## ▌第一節 旅遊資源的形成

### 一、旅遊資源形成的基本條件

　　旅遊資源形成的基本條件是地理環境與地域文化的差異性及其吸引力。地球上的自然和人文景觀千差萬別，各具形態，由此對旅遊者產生了吸引力，使其向這些自然和人文景觀所在地移動。這種空間位置的移動產生了旅遊現象，旅遊資源也因它對旅遊者具有吸引功能而形成。簡言之，旅遊資源是作

為旅遊對象物而形成和存在的，而它之所以形成和存在，則是依賴於其吸引旅遊者的功能。

（一）自然旅遊資源形成的基本條件

自然旅遊資源是天然賦存的，它的形成有以下幾方面基本條件。

1. 地球與宇宙天體運動形成宇宙類旅遊資源

茫茫宇宙，深邃莫測。宇宙的時空與年齡至今仍是個謎。人類初步探測到和我們息息相關的太陽系內有九大行星圍繞太陽做週期轉動，距離太陽最近的是水星，其次是金星，第三是我們生活的地球，向外依次是火星、木星、土星、天王星、海王星、冥王星，此外還有呈橢圓軌道環繞太陽的彗星以及木星與土星之間無數的小行星。地球作為太陽系的一顆行星，與太陽的關係十分密切。它是地球生命存在的依託，是自然旅遊資源形成、發展和演變的唯一的基地。地球的衛星——月球已成為人類探索宇宙的首站，隨著科學技術的發展，在 21 世紀月球上將會留下旅遊者探險的足跡。太陽被月亮遮蔽形成日食，地球遮蔽月亮反射的太陽光線形成月食。在雲霧的作用下，地球上還可觀測到日冕、假日、月暈、佛光等許多天體現象，吸引了大量的天文愛好者及遊人。許多宇宙天體及其運動可以直接作為觀賞及研究的對象。天體運動是絕對的、永恆的，人們仰望宇宙，平添無限感慨，無數顆星星有無數個神話故事。「坐地日行八萬里，巡天遙看一千河」；「明月幾時有，把酒問青天，不知天上宮闕，今昔是何年」。探索宇宙奧祕正是宇宙旅遊資源吸引功能之所在。隨著科學技術的進步，人類探索宇宙奧祕的步伐將會更快。未來人類的星際旅遊有望成為現實，不過除了近鄰的月球、火星外，目前還只是一個夢。因為以人類的血肉之軀，即使有一天發明了長生不老藥、超光速的飛船，甚至達到每秒 100 萬公里的速度，也要花 3000 年才能到達離我們最近的星座——半人馬座阿爾法星。但宇宙的奇特景象的確是一種大有前景的旅遊資源。

2. 地球表層構造形成立體圈層型的旅遊資源

地球的表層構造由裡及外分為岩石圈、水圈、生物圈、大氣圈。岩石圈表面形成山川、峽谷、溶洞、奇石等地質地貌類旅遊資源；水圈形成海洋、江河、湖泊、飛瀑、流泉等水文水景類旅遊資源；生物圈內有數以萬計的動植物及其繁衍進化演變形成的生物類旅遊資源；大氣圈形成風雨、雷電、氣溫、溫度等氣象和氣候旅遊資源。這些地表圈層不是孤立的，它們之間相互作用、相互組合的多樣性和複雜性，形成各具特色的旅遊景觀。

3. 地球緯度變化和海陸分布形成地帶型旅遊資源

地球景觀帶的地域分異有一定的規律。影響地域分異的基本因素有兩個：一是地帶性因素。例如太陽能照射在圓形的地球上分布是不均勻的，地球按緯度接收太陽能量不同，形成與之有關的許多按緯度有規律分布的現象。二是非地帶性因素。例如地球上海陸分布、地勢起伏、岩漿活動等。受這兩種因素的影響，形成了景觀帶的地域分異規律，從而形成了各具特色的自然旅遊景觀。

4. 地質作用形成的地球本底性旅遊資源

地球是充滿活力的，它的內營力和外營力是造成今天地表千姿百態的本底。在地球內營力的作用下形成陸地與海洋的消長、岩漿的迸發與間歇、地殼構造活動的強弱等。以「板塊構造假說」為例，地球岩石圈主要可分為 6 大板塊、20 多個小板塊，各個板塊的位移與碰撞受地質動力的推動形成不同的地形特點。例如，印度板塊與歐亞板塊的碰撞，形成喜馬拉雅山系及阿爾卑斯山系；太平洋板塊向歐亞板塊俯衝，形成環太平洋西海岸帶的火山島弧並伴有地震、地熱、溫泉等景觀。

在地球外營力的作用下，地殼外部的岩石圈、水圈、大氣圈、生物圈相互作用改變著地表形態。重力崩塌、風化、自然力搬運、堆積、岩溶與冰川作用都能形成奇妙的景觀——奇石、幽洞、荒漠、瀑布。

由於地質作用為地球提供了自然旅遊資源的本底，我們稱它所形成的地形地貌為本底資源。

5. 水圈在氣候、地貌、人文影響下形成水體水文旅遊資源

水是自然界形成和發展中最活躍的因素之一。水圈有海洋、河流、湖泊、湧泉、濕地等。水圈與岩石圈、大氣圈、生物圈的相互作用形成形態各異的水體景觀。氣勢恢弘的海洋占據了地球表面的 71%，它作為一種旅遊資源，吸引遊客的不僅僅是海水，而且還包括與海水相接的陸地部分及海底世界。海岸、沙灘、島嶼、潮汐等地理事物和現象，可以供人們開展觀賞遊覽、體育健身、療養度假等旅遊活動，海底世界更是探險旅遊者的樂園。遍布陸地的河流縱橫交錯，它是地球上重要的水源，也是交通大動脈，同時也是人類文明的發源地。江河因受到地域分異規律和微觀地理條件的制約，具有多種類型和不同的吸引功能。即使同一條河流，由於流經不同的區域，各河段的風光也有不同，同一河段在不同的季節也表現出不同的景緻。如河源的詭祕隱匿，上游的急流險灘，中游的一瀉千里，下游的波瀾壯闊，就是一道風景走廊。星星點點的湖泊是陸地窪地蓄積的水體，其水域寬闊、水量交換緩慢，是一種重要的水景旅遊資源。人們常用「湖光山色」、「煙波浩渺」來形容湖泊風光。湖泊的類型是多種多樣的，表現在景觀上也各不相同，有的廣淼，有的孤獨，有的寧靜，有的暴戾，有的嬌媚，有的秀麗。泉是地下水湧露地面而形成的，由於受水質、水溫、出露形態的影響而各具特色，其中礦泉和溫泉與人類的生產和生活關係最為密切。瀑布以其形態、聲響、色虹的變幻引人入勝。濕地則以其平闊、神祕、險惡令旅遊者感到心跳和刺激。

6. 氣象與氣候差異形成地域特色資源

氣象、氣候是自然地理環境的組成要素之一，人類的一切活動都離不開地理環境這個大舞臺，旅遊活動也不例外。氣象、氣候可以直接造景、育景，如冷熱、乾濕、風雲、雨雪、霜霧形成有形的與無形的旅遊資源。林海雪原、熱帶風光、沙漠駝鈴都是蔚為壯觀的景色。

氣候的差異是多變莫測的。太陽光的照射、地球自轉形成的季風、陸地的海拔高度、地貌的突兀、海洋與陸地的布局、洋流的冷暖都能成為氣候構景因素。有的四季如春，有的終年積雪，有的「夜穿皮襖午披紗」，有的「山上山下四季景」。

7. 生物及其繁衍活動的多樣化形成生態旅遊資源

生物即有生命的物質，大體可分為動物、植物、微生物三種，地球上的動物有 50 餘萬種，植物有 100 餘萬種，微生物更不可計數。地球發展的不同時期，生物的群種有明顯的差異，在地球上不同的地理環境條件，又生活著不同的生物種群，生物的繁衍、演化、滅絕、新生，使生物界種類豐富，複雜多樣。生物旅遊資源不僅是自然旅遊資源的組成要素，而且還賦予自然景觀以生機和活力，從根本上改變了自然景觀的性質。

地球上的植被景觀隨緯度與地域差異而變化，是形成自然風景的水平地帶性和垂直地帶性的主要原因。低緯度的熱帶雨林、常綠闊葉林；中緯度的針闊混交林；高緯度的針葉林以及苔原植被等，其間生活著各種生物，在特定的生態環境下還棲息著一些珍稀動物或瀕危動物。中國的大貓熊等更對旅遊者產生了巨大的吸引力。另外植被品種的分布與生長週期隨著海拔高度的變化而變化，在對流層中，地勢每升高 100 公尺，氣溫平均下降 0.65 度，故高山能同時呈現四季不同的景象，正所謂「一山分四季」。

（二）人文旅遊資源形成的基本條件

人文旅遊資源是人類創造的，是透過人類與自然界的互動與各種社會活動的累積，所創造的物質財富和精神財富成果，它構成了旅遊資源的第二環境。

1. 人類歷史的遺存與自然造化

人類一代一代地生息繁衍，其所創造的物質與精神財富便是歷代人類文化的遺存。遺跡文化反映了各個歷史時期生產力發展的水準，也折射出社會生活的概貌。當代人透過這些遺址，諸如建築、雕塑、壁畫、陵墓等，研究歷史，憑弔祖先，承前啟後，繼往開來。

從人類產生到有文字記載以前的歷史遺跡，稱為古人類遺址。石器、火痕、原始部落群聚居地、生產用具、生活器皿、墓葬等，都能反映人類的發展進化和生活水準，對於瞭解人類祖先的社會生活具有重要價值。

人類創造了財富，也產生了貧富與階級，隨著生產力的發展和社會生活的需要，先輩們修建了城堡、寺廟和一些浩大的工程，許多重要的歷史事件

也留下了人們活動的遺址、遺跡；廟宇、石碑、雕刻等具有獨特的價值。此外殘暴的統治者夢想死後仍享受榮華富貴，修建宏麗的陵墓，安放大量陪葬物品，甚至強迫活人陪葬，如中國的秦始皇墓、埃及的金字塔、印度的泰姬瑪哈陵，都是世界聞名的建築，埋藏的陪葬品成為當今的稀世文物。

自然界的造化也為人類留下了重要的遺跡，那就是化石，包括動物化石、植物化石和猿人化石，如恐龍化石、恐龍蛋化石、琥珀為研究地球史和人類形成以及人類史前文化留下了重要的物證，也是一種重要的旅遊資源。

此外，保存的古人屍體是一種具有特殊意義的旅遊資源。由於自然氣候乾燥或地下土質的原因，加上人為使用防腐手段遺存的古人完整屍體，如埃及的木乃伊、中國馬王堆漢墓等，其高超的醫學處理技術至今仍令人費解，因而對旅遊者產生了很大的吸引力。

2. 社會生活的地域差異

由於地域和歷史的不同，形成了許多民族。各民族由於長期生活在不同的自然和社會環境裡，又形成了各民族間「百里一民俗，十里一鄉情」的地域文化差異。正是這種地域的差異性，使人們嚮往彼此的瞭解和溝通，這也是產生人文旅遊資源存在的原因。

社會生活的地域差異是十分廣泛與豐富的，某一地域的民族生活環境、房屋建築、城鄉布局、氣象氣候以及語言、飲食、服飾、歌舞、節日活動、婚喪禮儀等，都能吸引旅遊者前來觀摩與交流。所謂異國情調、異域風情往往是旅遊者最津津樂道的。

3. 社會交流活動及其創建的文化實體

人類創造了文明社會。社會上層建築、生產關係的各個領域——政治、經濟、文化、軍事、宗教等，必然要進行密切的社會交流活動，如召開會議、參觀訪問、文化交流、朝聖拜佛等。人們在社會交流活動中創造了具有一定紀念意義或觀賞性很強的獨特的文化實體，如中國中華世紀壇、亞運村、中國歷史博物館等，是吸引人們觀賞、遊樂、學習、求索的好去處，具有普遍的吸引力。以宗教為例：宗教是一種古老的社會文化現象。目前主要世界性

宗教有佛教、基督教和伊斯蘭教，信奉三大宗教的人在 21 億以上。眾多的教門弟子與信徒以及對宗教有濃厚興趣的人們，長盛不衰地進行著各種交流活動。如伊斯蘭教的創始人穆罕默德的誕生地麥加，每年 10 月末至 11 月初的朝覲大典期間，約有 2000 萬的教徒蜂擁而至，是世界旅遊中的重大活動。佛教在東漢從印度傳入中國之後，不斷向東延伸，在唐朝時由鑑真傳入日本，並帶去了中國的建築、繪畫、歌舞等文化藝術，加強了中日文化的交流。宗教活動創建的教堂、廟宇以其神祕性令遊客嚮往，產生普遍的吸引力，成為重要的人文旅遊資源。

4. 按遊客需求進行人工創造

隨著社會經濟的蓬勃發展，旅遊者的需求呈現多樣化的趨勢。為滿足遊客的不同需求，可以人工創造不同主題的公園、遊樂場、度假村。如日本岐阜縣建成一座別開生面的主題公園——「天命反轉地」，由於公園裡沒有一處平地，高低落差達 15 公尺，建築物極不規則，所以遊人進入公園後容易失去平衡感，需要重新調整和正視，滿足了人們求新、求異的心理。再如有些遊客懷念某些歷史遺跡，緬懷某些歷史事件，仰慕某些神話傳說，我們可以透過重塑使之復原、再現。隨著旅遊者行為層次的提高和需求的變化，這類旅遊資源有著廣闊的前景。

## 二、旅遊資源的吸引功能

不論自然形成還是人類社會活動形成的資源都是無窮無盡的，但是只有能對旅遊者產生吸引力，使人們能親臨其境進行旅遊活動的資源才能稱之為旅遊資源。由此可見，旅遊資源概念的前提條件是它的吸引功能，而其吸引功能的形成與旅遊者（主體）、旅遊資源（客體）和旅遊業（媒介）有著密切的聯繫。

（一）旅遊的需求、旅遊動機的激發及旅遊資源的定向性

1. 旅遊者的需求

旅遊者的需求具有廣泛性和多樣性，一般來講，它受主觀和客觀兩個方面因素的影響。從主觀因素分析，人的需求是多種多樣的，但也有一定的層

次。中國思想家魯迅說，人一要生存，二要溫飽，三要發展；美國人本主義心理學家亞伯拉罕‧馬斯洛更具體闡述了人的需求有五個層次：①生理需要：陽光、空氣、水、食物；②安全需要：治安、穩定、秩序、受保護；③愛的需要：情感、家庭與親友感情聯繫、集體榮譽感；④受尊重的需要：自尊、聲望、成功、成就；⑤自我實現的需要：實現自我價值。其中，第一、二層次是「生存」需求，是人人必需的，像金字塔的底層；第三層次是「溫飽」；第四、五層次是「發展」。只有到了發展層次的人才可能成為旅遊主體，然而這種需要只對有限的人產生相當大的刺激作用。以馬斯洛的理論不能解釋現代旅遊的大眾性，隨著社會的不斷發展，教育程度的不斷提高，探新求異或暫避緊張現實的精神需求才是人們外出動機產生的主要原因。

從客觀因素分析，人們的旅遊需求受到社會物質條件、個人經濟狀況和社會文化的影響。社會物質條件包括必須具備旅遊資源和擔任媒介的旅遊業的發展狀況等，還必須有一個安全穩定的社會環境和氛圍，以及具備相關的基礎設施和公共設施。個人經濟狀況必須在保證生存溫飽的前提下求發展，求新求異，求自我實現。社會文化，包括民族習俗、宗教信仰、價值觀念、教育程度等客觀因素都可以制約旅遊者的需求。

2. 旅遊動機的激發

動機是需要的表現形式，有什麼樣的需求，便會有什麼樣的動機表現出來。一個人的行為動機總是為滿足自己的某種需要而產生的，是推動和指導旅遊活動的心理過程。美國學者羅伯特‧麥金托什提出旅遊動機可劃分為四種基本類型：

（1）身體方面的動機：度假休閒、參加體育活動、海灘消遣、娛樂活動、溫泉礦療及保健活動等。

（2）文化方面的動機：希望瞭解異國他鄉的情況以及音樂、藝術、宗教、民俗、舞蹈、繪畫等。

（3）人際方面的動機：探親訪友、結識新朋友、接觸異鄉民眾、暫避緊張繁忙的現實生活等。

（4）地位與聲望的動機：事務、會議、考察、個人興趣、成就與發展等。

除了以上四種外出動機以外，還有經濟動機，即以購物為主的外出動機。

上述外出動機對個人而言不一定兼而有之，但只要有其中一種，便可以透過某種方式予以激發，促使旅遊資源吸引功能的形成。

3. 旅遊資源的定向性

任何一項旅遊資源的吸引力都具有一定的定向性，只對部分遊客產生吸引力，而對其餘遊客卻無多大吸引力，甚至沒有吸引力。這是因為旅遊資源的吸引力在某種程度上是相當主觀的東西。對旅遊的主體（旅遊者）而言，他們的需求、動機、目的是不同的，其外出會受到時間、經濟能力等客觀因素的制約，所以不可能受所有旅遊資源的吸引。由此可見，旅遊資源的吸引功能是有限度的。但這有限度的吸引力並不影響旅遊業的發展。

另外，理想的旅遊業是以滿足旅遊者的需求為前提條件的。它透過各種宣傳手段和提供各種便利條件，在客源地與目的地之間以及旅遊動機與旅遊目的的實現之間架起一座座橋梁。旅遊業的這種宣傳和便利作用對激發人們的外出動機、對促進旅遊活動的發展、對發揮旅遊資源的吸引力功能具有十分重大的意義。所以旅遊業應針對不同需求、不同動機、不同經濟收入和文化教育的遊客加大宣傳力度，激發人們的旅遊動機、擬定不同類型的旅遊方案，以滿足人們的需求，擴大所占旅遊市場份額。

（二）旅遊資源吸引功能的形成

1. 旅遊資源要適應旅遊市場的需求

在市場經濟條件下，旅遊資源是旅遊市場的一種特定產品。這種產品供遊客享受而產生價值，具有一般商品的屬性：價值和使用價值。因此它必須從不同的方面來滿足遊客的需求，其吸引遊客的多少是衡量旅遊資源吸引力的重要量化標準之一。旅遊吸引力大體可分為四個方面：

（1）美感。旅遊資源應能為遊客提供美的享受，包括物質文明的美和精神上的美。

（2）怡情。自然景觀與人文景觀應能讓遊客產生精神上的愉快和感官上的舒適，或能令人觸景生情、憑今弔古、緬懷故人、心生怡悅。

（3）娛樂。旅遊地具有休閒、度假、療養等多方面的價值，營造寬鬆自由的環境，使人獲得樂趣，身心健康。

（4）滿足。旅遊資源能滿足不同遊客的需求：考察、探險、宗教信仰、商務、政治經濟交流活動等。

在旅遊市場競爭中，要儘量發揮旅遊資源的吸引力功能。這是旅遊經營者的天職，也是旅遊活動得以實現的基石。

2. 旅遊資源要與相關的旅遊活動形成合力

旅遊資源吸引力功能的形成，不僅要依賴旅遊資源自身的價值來實現，還必須依賴與之相關的旅遊活動。從廣義上講，旅遊活動也是一種旅遊資源。旅遊者對旅遊資源的鍾情和選擇，是旅遊資源吸引力功能形成的關鍵環節。因此，旅遊活動首先要做好宣傳工作，透過各種媒體諸如報刊、電臺，電視、電腦網站、各種宣傳品等進行宣傳，使遊客對旅遊資源形成良好的印象，刺激旅遊動機的產生。同時還要介紹旅遊的時間、費用、交通、路線、景點、接待與服務標準，讓遊客自己選擇和決定，注意要做好組織工作，上門服務，方便遊客，分類組團，準時導遊，使旅遊真正實現。

此外，為加強宣傳效果，可在異地對重要的旅遊資源進行微縮複製或模仿製作，向遊客展示，使遊客頭腦中形成感性圖像，能增強旅遊資源的吸引力。這是旅遊資源本身不能移動的特殊屬性所決定的。旅遊的實現只能是旅遊者向旅遊資源的移動，也必然需要用模擬展示的方法。例如製作新加坡城市、馬來西亞熱帶海濱、泰國王宮等微縮景觀，在某地經過展示宣傳後，使「新、馬、泰」旅遊一度形成熱潮。這些旅遊微縮展品增強了旅遊資源的吸引力，增加了遊客的旅遊慾望，使旅遊活動得以實現。旅遊資源與相關的旅遊活動形成合力，更能增強其吸引力功能。

3. 旅遊資源吸引力功能形成的三個要素

　　旅遊資源吸引力功能的形成歸納起來有三個要素：旅遊資源的本體因素、旅遊資源的外部因素和遊客因素。

　　（1）旅遊資源的本體因素，是指資源本身所固有的質量。它包括旅遊資源的豐富度、布局組合、客流容量、科學價值、歷史文化價值、環境質量、安全保障等，以及它能否給遊客帶來美感、怡情、娛樂並滿足遊客的需求。

　　（2）旅遊資源的外部因素，是指旅遊活動的宣傳、組織、實施；旅遊資源的地理條件；旅遊地的飯店、購物等配套設施；旅遊業的服務水準等。

　　（3）遊客因素，是指遊客的性別、年齡、文化程度、出遊的動機和目的、收入水準、閒暇時間等。

## 案例

　　三峽旅遊資源的成因分析

　　長江三峽東起宜昌，西至重慶，全長 660 公里，具有極其豐富的旅遊資源。三峽以雄、險、奇、幽著稱於世，自然景觀與人文景觀堪稱一流，是世界最優美的旅遊勝地之一。自古遊人流傳著「北看長城，南看三峽」的說法。中外遊人十分嚮往。分析其成因如下：

　　（一）三峽旅遊資源自然天成，地域特點突出

　　1. 萬年長河衝破崇山峻嶺，形成獨具特色的風景線

　　據地質學家調查研究，三峽地貌誕生於距今 2.5 億年前的地球造山運動，比喜馬拉雅山由海洋上升為世界最高山脈的太古代稍晚。受地質構造運動和印度板塊向歐亞板塊衝撞的影響，形成了四川盆地東沿即川鄂交界處的群山，綿延千里。萬里長江至少也有萬年的歷史，從有文字記載起，中國第一大河流長江就已經形成，成為中國五千年文明的搖籃。

　　長江地處北緯 30° 左右，處在溫帶和亞熱帶交叉的氣候環境中，上游溫暖濕潤、雨量充沛，各支流流域廣闊，浩渺的江水彙集四川盆地，大江東流受崇山所阻，唯獨一條狹窄的山谷通流，因而一瀉千里勢不可擋，形成今日長江三峽，使其流經的湖北宜昌、秭歸、興山、巴東等 4 市縣，與重慶市的

巫山、巫溪、奉節、雲陽、酆都、涪陵、江津等17個縣區，形成各具特色的景點、景區。而長江、嘉陵江、烏江、大寧河、神龍溪、香溪等近20條河，像金線串聯珠寶似的，將各景點、景區連成一片，形成一個整體的旅遊產品。其中，東部以宜昌為龍頭，以現代化的三峽和葛洲壩水利樞紐工程雄偉景觀為突出特色；中部主要以集中在奉節、巫山、巴東這一三角地帶的自然景觀尤為迷人；西部集中在重慶近郊，以人文、社會資源更為突出，各具特色的旅遊資源吸引著不同需求的遊客。

2. 峽谷雲集，巧織天成；沿江賞景，遊客陶醉

沿江賞景是三峽遊區的一大特色。從上游進到下游，或者從下游逆流而上，路線明晰，兩岸各個構景要素相互組合襯托，巧織天成，形成水光山色的風景畫廊。

三峽的峽谷資源非常豐富而且雲集相連，是中國峽谷資源的寶庫，在世界上也享有盛名。絢麗多彩的江峽風光令遊客流連忘返。遊客可以一連數日不間斷地領略大小峽區的美景。長江三峽是瞿塘峽、巫峽、西陵峽的總稱，全長193公里。峽岸風光如畫，是馳名中外的旅遊勝地。瞿塘峽長約33公里，以其雄奇壯觀著稱，此段有的江面寬度僅100餘公尺，位於入口處的夔門，被譽為「天下雄」；中段的巫峽，長約40公里，橫跨巫山、巴東兩縣；西岸巫山十二峰，秀麗多姿，最有觀賞價值。西陵峽居東，長約120公里，以灘多水急聞名，著名的有兵書寶劍峽、牛肝馬肺峽、青灘、燈影峽等，還有大寧河的「小三峽」，馬渡河的「小小三峽」，平河的「小小小三峽」，峽峽相連，江江相通，彼此輝映，奇趣無窮。兩岸還有神農架、睡佛山等18座名山峻嶺；19處山澗新生溶洞，如三游洞、燕子洞等；神農溪、香溪、官渡河等溪河14條；龍盤湖、三斗坪湖等湖14處；珍珠泉、玉龍溫泉等18口；白龍過江、三色瀑布群10處。這些地文、水域景觀與峽江交相組合，形成巨大的旅遊空間。由於各個景觀呈現有明顯的區域差異，各富地方特色，形成了遊客的空間流動。遊客在旅遊沿途中欣賞到情趣各異的景觀風情，因而感到十分愉悅，結隊成行。據三峽旅遊部門統計，每年遊客中有90%以上為觀光旅遊。

### 3. 原始森林神祕幽深，生物珍奇

長江三峽地區古老而原始，又地處溫帶與亞熱帶過渡地帶，生物資源十分豐富，古樹名木隨處可見。這裡有生長百年以上的銀杏、水杉、珙桐，珍貴的楠木、香果、金絲粟，有紅杏樹、椰樹、巴東木連等樹木多達 50 餘種，還有奇花異草，如神農杜鵑、七葉一枝花、太白貝母、延齡草、竹節人參等。這些珍稀植物資源有的深藏於原始森林中，有的生長在陡壁懸崖上。

神農架原始森林約 60 餘萬平方公里。聞名中外的還有大老嶺、龍門河森林公園、屈原森林公園等 12 處林場。林區神祕幽深，神農架「野人」之謎，強烈地吸引著探險獵奇的旅遊者。森林內、峽江中、岩壁林中生長繁衍的珍奇動物達 80 餘種，如小貓熊、金絲猴、金錢豹、神龍鼴鼠、中華鱘、大鯢等。

### (二) 人文旅遊資源古老富集，品種齊全

### 1. 文物古蹟年代久遠，極富考古價值

三峽旅遊區人文旅遊資源豐富，文物古蹟眾多。古人類遺址有紅花套文化遺址和古巴人遺址兩處；歷史文化陳跡多為秦漢以前的遺存，有巴人製井鹽遺址、古代棧道、古摩崖石刻等 23 處；古戰場遺址有西壤口、亭古戰場、彝陵之戰等 7 處；古代亭臺樓閣與宗教廟宇分布在各個景區，如楚塞樓、天然塔、九龍觀、華岩寺等多達 20 餘處；還有許多紀念性建築，如屈原祠、昭君村、嫘祖廟、神女廟、張飛擂鼓臺等。令人稱奇的是峽江地區古人的墓葬方式：將安放死者的石棺半懸在陡峭的山腰，峭壁下卻是湍急的江水。葬群歷經千年仍清晰可見，竟形成一道風景。棺葬工程之艱巨令人讚嘆，如九畹溪岩棺、曉峰懸棺、神農溪岩棺、楚故陵等多達 307 處。

### 2. 民俗風情豐富多彩，古樸淳厚

三峽旅遊區山村民居古樸，民風淳厚。如土家族的吊腳樓、山區的石板屋、走馬轉角樓等；地方傳統歌舞豐富多彩，如南曲、川江號子、田歌、擺手舞、跳撒爾荷舞等；節日慶典活動也富有地方特色，如號稱「鬼城」的酆都廟會、端午國際龍舟節、神女節、屈原廟「齋會」吸引中外大批遊人。

### 3. 土特產品類繁多，便於購物贈友

長江三峽地處鄂西、川東山區，雲迷霧嶂、氣候溫和，土特產品種類繁多，如木耳、香菇、核桃、板栗、生漆、桐油以及黃楊木雕、彩陶和漆器。特色美食有老四川牛肉乾、天府花生、江津米花糖、涪陵榨菜、合川桃片、永川豆豉、酆都豆腐乳、白市驛板鴨、重慶沱茶、川味香腸等，歷史傳統悠久，風味獨特。

綜上所述，三峽是旅遊資源富集的地城，存量巨大，品類齊全，全部 6 個大類、71 個類型，可以說，除了火山、宮廷建築群等特殊景觀外，應有盡有，因而形成了中國最負盛名的旅遊區。

（三）古今著名文人學士的記述與傳說，增添了三峽旅遊資源的魅力

千百年來，古今的文人學士、達官顯要及尋常百姓對三峽景區的讚頌、記述、傳唱之辭不絕於耳，產生了「名人效應」，增添了旅遊資源引人入勝的魅力。

早在兩千多年前，楚國愛國詩人屈原在《山鬼》篇中就描繪了三峽景觀。秦文漢賦有不少記述了三峽郡縣的景觀與民風。南北朝時期，北魏地理學家酈道元在《水經注》中因山記水，對三峽做了形象的記敘。唐宋時期，描述三峽景觀的詩篇更多，如詩人李白不僅感嘆「蜀道難，難於上青天」，還在《早發白帝城》中描繪了峽江、江水的湍急：「朝辭白帝彩雲間，千里江陵一日還；兩岸猿聲啼不住，輕舟已過萬重山。」三大峽谷景觀各有詩文流傳。如瞿塘峽，杜甫詩云「眾水會萬涪，瞿塘爭一門」（夔門）；白居易《夜上瞿塘》詩詠「岸似雙屏合，天如匹練開」；明清古籍記載瞿塘峽「鎮全川之水，扼巴鄂咽喉」，有「西控巴渝收萬壑，東連荊楚壓暮山」的雄偉氣勢。再如巫峽：詩人陸游《三峽歌》讚美「十二巫山見九峰，船頭彩翠滿秋空」；清人許汝龍《巫峽》詩，有「放舟下巫峽，心在十二峰」、「巫山峨高高插天，危峰十二凌紫煙」。再如西陵峽，詩人楊炯寫有詩篇「西陵峽」抒懷。近現代許多著名的文學家也撰寫了「三峽情思」之類的篇章。

三峽景觀還流傳著許多故事傳說。戰國時代楚國詩人屈原的故鄉在秭歸，民間傳說自然很多。漢代和番美人王昭君出生地在香溪，流傳著不少漢族與少數民族通婚的佳話。白帝城蜀漢劉備臨終託孤的故事家喻戶曉；白帝城下

的礁石上有兩根鐵柱，據《五代史》記載是西元前 904 年（唐天佑元年）守將張武在此處「作鐵捆，絕江中流，立珊於兩端，謂之鎖峽」，因而名為鐵鎖關。兵書寶劍峽傳說是諸葛亮存放兵書與寶劍的地方。燈影峽南岸馬牙山上四塊奇石形似《西遊記》中的唐僧、孫悟空、豬八戒和沙和尚。

有關三峽的史蹟、詩文、故事、傳說以及「名人效應」也是一種人文旅遊資源。由於面廣、量多，因而對三峽旅遊資源的成因具有特殊的意義，大大地增加了三峽遊區的吸引力，激發遊人對三峽的嚮往之情。

(四) 三峽水利工程現代化景觀令全世界矚目

長江是世界第三大河，今天在這千古流淌的長江上截斷江水，興修世界上最大的水利樞紐工程怎不令世界矚目？此前，湖北宜昌在三峽出口處修建了葛洲壩水利工程後，現代化的宏偉景觀大大地吸引了遊客。遊客人數在 20 世紀末的幾年一直急劇增加，海外旅遊者突破 30 萬人，中國旅遊人數突破 2000 萬人次大關。庫區政府已把旅遊業確定為支柱產業，而葛洲壩工程不過是三峽水利樞紐工程的前奏而已。

長江三峽水利樞紐工程是當今世界之最，是中國建設史上的重要里程碑。1994 年 12 月 14 日，經過 40 多年勘測設計和研究論證，舉世矚目的三峽工程正式開工。巨大的發電、防洪、航運效益堪稱世界一流。它將有世界最高的水壩，有世界第一的水力發電量，有世界第一流的防洪設施，航運能力大大增強，萬噸貨輪直達上遊山城重慶。大壩建成後將形成一個河道型的巨型三峽水庫，控制流域面積達 100 萬平方公尺，庫區回水將改善支流的通航能力，寬闊的湖面與兩岸山峰相互輝映，托出一個集峽、江、壩、山、湖、洞、島於一體的世界奇觀，成為三峽旅遊資源形成的重要成因。

# 第二節 旅遊資源的特徵

旅遊資源由於自然條件和環境的差異，構成了千差萬別的自然景觀，又由於社會、政治、經濟、文化等發展進程的不同、民族傳統及歷史沿革的不

同，產生了各具特色的人文景觀。旅遊資源作為旅遊活動的客體，雖然各具個性特色，但又有其共同特徵。

# 一、旅遊資源的共同特徵

## 1. 觀賞性（文化特徵）

旅遊資源與一般資源的最主要的區別就是它具有美學上的觀賞性。對於旅遊的主體而言，不論旅遊的動機如何，也不論旅遊地在何處，觀賞是不可缺少的內容，有時甚至是全部旅遊活動的核心內容。旅遊資源只有具備觀賞性才能吸引遊客，觀賞性越強，對旅遊者吸引力越大。中國的萬里長城、桂林山水，埃及金字塔，美國科羅拉多大峽谷等，還有那些古樸典雅的文物古蹟、別具一格的民族風情，甚至土特產、旅遊商品都無不具有觀賞價值。

旅遊者透過對美的事物的觀賞，可以陶冶情操、開闊視野、增長知識。高山的雄偉、江河的奔騰、草原的廣闊、大海的坦蕩都能給人以美的享受，陶冶人的情操。秦陵兵馬俑、北京故宮宮殿群、冰川、火山、奇禽、怪獸使人大開眼界，增長知識。

觀賞性是一種文化特徵，也顯示經濟效益。旅遊資源必須具有吸引旅遊者的功能，才具備社會意義和經濟價值，而觀賞性是旅遊資源中最為突出的一種特徵，旅遊資源的價值是透過觀賞來實現的。觀賞性越強，所取得的經濟效益越大。

觀賞性是旅遊資源文化特徵的主體。文化特徵還包括其感知的決定性、內涵的豐富性和啟志的功能性等。

## 2. 地域性（空間性特徵）

不同旅遊資源分布的地理環境也存在著差異，受到地域分異規律的制約。這是各地旅遊資源存在差異的根本原因，即具有明顯的地域性特徵。地域差異主要表現在旅遊資源的地方特色和民族特色上。所謂地方特色指不同地域有不同的景觀，如哈爾濱的冰雕、海南島的椰林、江南丘陵地區的紅層景觀、雲南及兩廣的岩溶地貌、戈壁灘的沙漠等，地域特色尤為鮮明。即使是同一

類型的景觀，在不同的地區也存在著明顯的地域性。例如園林，北方的園林博大軒昂，江南的園林精巧典雅，而嶺南的園林則呈現亞熱帶風光。民族特色的地域性也十分明顯，不同民族有不同的風土民俗，新疆維吾爾族的手鼓、吉林朝鮮族的腰鼓、雲南傣族的皮鼓，其鼓點旋律和舞蹈姿勢都迥然不同。即使是同一個民族的風土民情，也存在著地域差異，同是一個漢民族，京劇與崑劇、秧歌與花鼓、川味與粵味、北方餃子與南方米飯等，都能顯示地域差異。不同的經濟、政治、宗教和文化也能顯示旅遊資源的地域性。由於旅遊資源是在一定地理環境和社會環境下發生、發展的，其空間分布必然受到環境的制約。由此可見，地域性是旅遊資源最本質的特性。正是因為旅遊資源有地域性才形成旅遊流，有了旅遊流才促成旅遊資源自身的存在。

旅遊資源的地域性還表現於它所存在的地域是相對固定的，如果位移了，地域性就會減弱或消失，就失去了旅遊資源的本質特徵。將雪梨歌劇院複製在北京「世界公園」，參觀者絕不能領略到澳洲的地域風情；在海濱游泳與在泳池游泳感覺迥異。某一旅遊資源的存在離不開它所依賴的其他資源和所處的環境因素。在特殊情況下，如應大量遊客需求，對某一資源進行移置或創造，也必須盡可能地將此資源所依賴的其他資源和環境因素進行移置或創造。

綜上所述，旅遊資源的空間性特徵不僅具有地域性，還包括其存在的廣泛性和區域的相對穩定性。

3. 季節性（時間性特徵）

旅遊資源的季節性是指其具有隨季節變化而變化的特徵。它的季節性是由其所在的緯度、地勢和氣候所決定的。緯度的高低顯示其地面與太陽照射的角度和獲得熱量的多少。南北迴歸線之間的赤道地帶能受到太陽的直射，因而炎熱。高緯度地帶，日照時間短，地面接收太陽光少，因而寒冷。又由於地球自轉軸與太陽光線之間呈 23.5°的角度，其公轉時會出現陽光南北位移而產生季節變化，因此使旅遊資源具有季節性。尤其是在中緯度地帶最為明顯，春、夏、秋、冬四季分明，景觀各異。這些變化也使旅遊資源增加了動態美，春蘭、夏荷、秋菊、冬梅各領風騷，雪景與春景各有情調。

旅遊資源的季節性影響到客源的季節性變化。客源自身也存在季節性變化的規律，因而形成了旅遊業明顯的旺季、平季和淡季。中國東中部地區旅遊旺季出現在春季和秋季；西部地區的旅遊旺季大多出現在七八月分。但對某一種旅遊資源而言，其旺季與淡季有其特殊性。例如哈爾濱冰燈節盛況只會在冬季，而盧山避暑則只能是在夏季。

從時間性特徵上看，旅遊資源還具有時代性和時代變異性。換言之，它還隨時代的變遷而變化。因為旅遊者的心理與需求會受時代變遷的影響。有的旅遊資源會因時代的變遷而異化，失去對遊客的吸引力而回歸為普通資源；相反也有一些資源由於自然原因或社會文化等原因會形成為新的旅遊資源，從而開發為新的旅遊點。

4. 永續性（經濟特徵）

旅遊資源的永續性，是指它具有長期供人使用的性質，即開發利用的永續性。自然風景與人文景觀一般是不能轉移的，也不能出售，旅遊者只能透過前往觀賞、體會和探險，獲得新的感受，而不能帶走旅遊資源本身。簡而言之，遊客是付款買感受。這是一種無形貿易，目的地出售的是旅遊資源的觀賞權而不是所有權。旅遊資源既已被古人使用，又被今人使用，還可被後人使用。它是一種無價之物，又是一種有價之寶。

旅遊資源的永續性是相對的，需要保護和管理。有一部分旅遊資源會受到耗損，如一些生態資源，在遊客狩獵、垂釣、品嘗、使用後會消耗一部分，需要經過自然繁殖、人工飼養、栽培和再生產來補充，以達到生態平衡，保持其永續性。對難以再生、再造的原始森林、珍稀動植物資源要設立保護區，對山、河、湖、海風景要防止汙染，因為絕大部分旅遊資源是不可再生的，一旦破壞就難以恢復，即使仿造，也會失去原汁原味。

綜上所述，旅遊資源開發的目的，是為旅遊業所利用並產生相應的經濟效益、社會效益和生態環境效益。其經濟特徵除具有開發利用的永續性外，還具有價值的不穩定性、不可再生性和開發利用方式的多樣性。

5. 組合性（組合特徵）

　　旅遊資源的組合性，是指它具有在特定的環境中，必須與其他構景要素相組合的一種特性。孤立的景物要素，很難形成具有吸引力的旅遊資源。光禿禿的一座山，孤零零的一片湖隨處可見，可它不具有吸引功能。自然風光由山、水、土、氣候、動植物等自然因素組成，再融合古蹟、史話、傳說等人文景觀，便具有吸引力，成為旅遊資源。一塊石頭是沒有吸引力的，但一堆石頭砌成假山，構成小橋流水，就成了人造景觀，或將這些石頭融入神話或傳說，就會產生吸引功能，成為旅遊資源。所以在特定的地域中，總是由複雜多樣、相互聯繫、相互依存的各個要素共同形成資源體的。

## 二、自然旅遊資源的特徵

　　自然旅遊資源除具備上述五個特徵之外，還具有以下幾個獨立的特徵。

　　1. 物質性

　　物質性是自然旅遊資源的本質屬性，也是一切自然資源的共性。它們絕大多數處於有形狀態，如高山低谷、飛瀑流泉、雲霧雨雪，或固體，或液體，或氣體，有的是看得見摸不著的，如閃電等。科學證明光也是物質；風是物質的流動；氣溫是物質的轉化。光、風、溫沒有具體形態，但我們的感覺器官能夠體驗到它們的存在。高緯度地帶的白晝、北極光與江南春風拂面、氣候宜人的風景區都極富吸引力，使人不畏路途勞頓而去領略、感受。

　　物質是可以量化的，有形的客體用度量衡等器皿量化，無形的物質可透過對比量化。光有強、弱度之分；風有級差之別；氣溫可用溫度計測量。旅遊環境「適度」才能吸引遊人。

　　自然旅遊資源的物質性，一般而言，是區別於人文旅遊資源的最突出的特徵。部分人文旅遊資源如歷史掌故、社會風俗、宗教信仰、民族語言、神話傳說都是非物質的。但它賦予自然物質以豐富的內涵的功能卻是巨大的。兩者相輔相成，相得益彰。

　　2. 地帶性

由於構成自然旅遊資源的物質要素為地質、地貌、水文、氣象、動植物等自然地理要素，因此必然受地球景觀地帶性分異規律的制約。首先，它受制於旅遊景點在地球上的緯度位置，高緯度地帶絕不會出現熱帶風光，低緯度地帶也絕不會形成冰雪世界。其次，每個地帶的自然環境，受海洋與大陸分布情況的影響。例如，海陸環流形成地理各組成部分和地理綜合體，按經度方向從沿海向內陸發生有規律的更替。此外，由於大的地勢起伏，自然景觀還受垂直高度的影響，隨山勢高度發生帶狀更替（垂直地帶性）。自然地理綜合體和它的組成部分的緯度地帶性、經度地帶性、垂直地帶性決定了自然旅遊資源具有地帶性的特點。

3. 生態性

自然旅遊資源是地球客觀物質環境的組成部分，生態主要是指生物的生理特性和生活習性，是一種按照自然規律形成的存在狀態。它涉及有機體和無機體的關係、動物和植物之間的關係以及動物之間和植物之間的關係等，是由一系列有機聯繫的大大小小的生態系統所組成的自然環境系統。這種生態系統始終保持著動態平衡，一旦某一組成要素遭到破壞，就會使生物之間存在的食物鏈遭到破壞，從而導致生態關係密切的自然旅遊資源受損甚至滅跡。農村大量捕食青蛙，結果出現嚴重的蟲災，使農作物減產。海南省三亞灣海濱的「海底樂園」原是觀看海底世界的遊覽地，海域水質清澈，魚蝦在珊瑚礁旁悠閒游動，新奇有趣。近幾年來，有人大量開採珊瑚礁做盆景出售，破壞了自然景觀的生態平衡，結果珊瑚與魚不見了，海水也變質了，樂園也失去了往日的魅力，社會環境效益和經濟效益都遭受到嚴重的損失。所以在自然旅遊資源開發利用、保護中，尤其要考慮生態性的特點。

4. 時空性

自然旅遊資源有很強的時空性。它會隨著時間與空間環境的變遷而變化，「橫看成嶺側成峰，遠近高低各不同」。遊人站在不同的地方，從不同的角度觀看，感受就不一樣。浙江雁蕩山的大剪刀峰，白天看像一把巨大的剪刀相合，夜晚在月光的照射下從東南角看去，卻變成了一支香，平視此峰又像船上的風帆，因此它又被稱為「一帆峰」。氣象要素在一日之內發生的變化，

會引起景觀的變化。同是一片園林，清晨清新宜人，綠葉布滿露珠；中午濕熱，風輕日烈；傍晚夕陽西照，鳥叫蟲鳴；夜晚月色朦朧，樹影婆娑多姿，異趣橫生。為什麼有的遊人對同一處遊覽地情有獨鍾多次光顧？為什麼對於同一處景觀人們的感受卻不同？此乃自然景觀隨時空變化而產生的效應。

此外，有些景觀只出現於一年中的某一段時間，如日本東京 4 月的櫻花、加拿大秋天的紅葉、農曆八月十六前後的杭州錢塘江大潮，至於曇花一現、佛光掠影、海市蜃樓等奇觀則更需特殊的時空自然環境了。

## 三、人文旅遊資源的特徵

### 1. 歷史社會性

在人文旅遊資源中，對遊客最有吸引力的是悠久的歷史文化和濃郁的異域文化。一般來說，人文旅遊資源的歷史越悠久，所蘊涵的文化內涵越豐富，旅遊價值就越大。外國遊客來到中國，最渴望瞭解的還是中國的歷史文化。人文旅遊資源大多有史學價值，是歷史的見證，使遊人瞭解目的地的歷史和今天，增長知識。列入「世界文化遺產」和「世界自然遺產」的項目都是古老歷史的陳跡。被稱為古代七大奇觀之一的中國「萬里長城」，是中華民族 2000 多年間抵禦外族侵略、保衛國家的歷史見證。陝西的秦始皇陵兵馬俑，也因其反映了 2000 年前祖先的智慧、軍事技術和製作工藝而著名。

### 2. 民族文化性

不同國家和地區的人文資源的內容差異，集中反映在不同民族精神文化性的差異上。民族文化既可以有形的物質作載體，如古代建築、寺廟、民居、陵墓、壁畫等，又可以以無形的精神文化代代相傳，如歷史傳說、神話、民諺、音樂等。有形的載體和無形的精神文化相結合，形成特有的內涵。即使同一類型的人文旅遊資源，在不同民族中也表現出很大的差異，如民族語言文字、民族歌舞、民族服飾和民族飲食等。從文字上看，漢字與蒙、藏、維吾爾、朝鮮的文字在發音、字形、表意上各有不同，即使移植借用，也逐漸注入了民族文化的內容。日文中使用部分漢字，但音、形、義差異很大。印度佛教

寺廟是有頂無壁的，傳入中國後變為殿堂式、有牆壁的建築。這就是民族文化性的差異。

### 3. 時代精神性

人文景觀具有鮮明的時代內容，隨著社會歷史的變化而變化。在封建社會裡，帝王將相的宮殿、園林、住宅是人們不能涉足的禁地，如今卻成了遊人隨意進出遊覽的地方。在資本主義世界裡，美國拉斯維加斯賭博業、泰國的「人妖」表演及色情業、一些國家設立的「紅燈區」等公開營業，在社會主義制度下的中國是不允許的。

人文旅遊資源因其具有時代精神特徵，因而可創造很多新的景觀。美國洛杉磯 1955 年建造的「迪士尼樂園」，引起當代青年人的興趣而風靡世界。

# 第三節 旅遊資源的分類、分級

## 一、旅遊資源的分類

旅遊資源分類的目的，是為了對其進行有效的利用、保護、開發和建設。由於旅遊資源本身的複雜性和範圍的廣泛性，使得對其類型的劃分必須從不同的角度、採用不同的方法進行。

### （一）按旅遊資源本身的屬性分類

這種方法將旅遊資源分為「自然」和「人文」兩大類。自然旅遊資源，是天然賦予的，能使人們產生美感的自然環境或物象的地域組合，如地貌、水文、氣候、生物與宇宙等，及其相互組合而成的自然環境；人文旅遊資源，是古今人類社會活動、文化、藝術和科技創造的載體和軌跡，如文物古蹟、文化藝術活動、科技與建築成就、文化娛樂活動等。1992 年的《中國旅遊資源普查規範》中將旅遊資源普查分為 6 類，其中「自然」與「人文」各占 3 類，共 74 種。但是根據成因、屬性，兩大類旅遊資源又有多種不同的細分方法。

### 1. 自然旅遊資源

（1）地文景觀類：典型地質構造、標準地層剖面、生物化石點、自然災變遺跡、名山、火山岩溶景觀、蝕餘景觀、奇物與象形山石、沙（礫石）地風景、沙（礫石）灘、小型島嶼、洞穴、其他地文景觀。

（2）天象與氣候類：避暑勝地、避寒勝地、冰雪風景與滑雪勝地、雲霧景、樹掛奇觀、天象勝景（海市蜃樓、寶光、極光等）、小氣候與微氣候、其他氣象和氣候景觀。

（3）水域風光類：風景河段、漂流河段、湖泊、瀑布、泉、現代冰川、其他水域風光。

（4）生物景觀類：樹林、古樹名木、奇花異草、草原、野生動物棲息地、其他生物景觀。

（5）宇宙類：太空、星體、天體觀測、隕石等。

2. 人文旅遊資源

（1）古蹟和古建築類：古人類遺址、軍事遺址、古城和古城遺址、長城、宮廷建築群、宗教建築與禮制建築群、殿（廳）堂、樓閣、塔、牌坊、碑碣、建築小品、園林、古橋梁、古代水利工程、名人故居、陵寢陵園、古典院落、傳統街區等。

（2）現代建設成就類：地方標誌性建築或代表性建築、現代城市風貌、電力工程、工礦企業、車站與港口、碼頭景觀、橋梁、涵洞工程、農林場風光、養殖場、體育場館、街頭雕塑、具有特色的公共設施、現代紀念性建築、現代仿古建築等。

（3）消閒、求知、健身類：科學教育文化設施、修療養和社會福利設施、動物園、植物園；公園、體育中心、運動場館、遊樂場所、節日慶典活動、文藝團體以及其他休閒、求知、健身活動。

（4）購物類：市場與購物中心、廟會、著名店鋪、地方產品、城鄉集會、其他物產等。

（二）按資源特徵與遊客體驗分類

1996 年，克勞森和尼奇（M. Clawson and J. L. Knetsth）提出的這種分類方法影響極大，他們將旅遊資源按其特色與遊客體驗分為 3 類。

1. 利用者導向型遊憩資源

以利用者需求為導向，靠近利用者集中的人口中心（城鎮），通常滿足的主要是人們的日常休閒需求。如球場、動物園、一般性公園。要求其面積在 40 ～ 100 公頃，由地方政府（市、縣）或私人經營管理，海拔一般不超過 1000 公尺，距離城市在 60 公里的範圍內。

2. 資源基礎型遊憩資源

這類資源可以使遊客獲得近乎自然的體驗。資源相對於客源地的距離不確定。主要在旅遊者的中長期度假中得以利用。如風景、歷史遺跡以及遠足、露營、垂釣用資源等，一般面積在 1000 公頃以上，主要是國家公園、國家森林公園、州立公園及某些私人領地。

3. 中間型遊憩資源

特性介於上述二者之間，主要為短期（1 日遊或週末度假）遊憩活動所利用。遊客在此地體驗比利用者導向型更接近自然，但又比資源基礎型地區要次一級。

（三）按開發利用方式分類

按旅遊資源利用的方向和變化特徵，可劃分為兩類。

1. 原生性旅遊資源

包括在成因、分布上具有相對穩定和不變特徵的自然、人文景觀和因素，一般具有不可再生性、地域壟斷性和繼生性，如自然旅遊資源中的山、河、湖、海、地貌、化石、氣象、野生珍稀動植物等；人文旅遊資源中的歷史文物、民族文化、傳統、習俗、土特產等。它是天然賦就，或是人類文明的結晶，因此要予以保護，防止損壞或喪失。

2. 萌變性旅遊資源

包括在成因、分布上具有明顯變化特徵的自然、人文景觀和因素，一般具有再生性，沒有地域壟斷性。如人造景觀、博物館、療養院、娛樂城等。這種資源比較易於開發和利用，在社會經濟、文化發展過程中，要努力發展旅遊產業，發揮創造性，創造出更多的新的旅遊資源。

（四）其他分類方法

旅遊資源的分類方法很多，從旅遊活動的主體、客體和媒介的不同角度還能進行其他分類。

1974 年，科波克等將英國旅遊資源依照旅遊活動的性質分為 3 類：

（1）供陸上活動的旅遊活動資源，包括露營、篷車旅行、野餐、騎馬、散步及遠足、狩獵、攀岩、滑雪等。

（2）以水體為基礎的旅遊活動資源，包括內陸釣魚、其他水上活動、靠近鄉間道路的水域、海岸邊等。

（3）供欣賞風景的旅遊資源，包括低地、平緩的鄉野、高原鄉地、俊秀的小山、高聳的山丘等。

1979 年美國的崔佛（B. Driver）根據旅遊資源開發現狀將其分為 5 類：原始地區；近原始地區；鄉村地區；人類利用集中的地區；城市化地區。

根據旅遊業經營角度將旅遊資源分為有限類（狩獵、垂釣、購物等）和無限類（海水浴、泛舟、潛水、觀光等）兩大類。

根據旅遊資源保護規劃分為嚴格保護區（供科學研究）、重點保護區（重要的自然、人文景觀）、一般保護區。

## 二、旅遊資源的分級

旅遊資源分級的目的是為了綜合評價其價值而進行有效的使用與管理。旅遊資源的分級方法有以下幾種。

（一）按照旅遊資源行政管理分級

1. 國家級旅遊風景資源

這類資源在中外知名度高，能吸引中外遊客，具有重要的觀賞、歷史和科學價值。

1982 年，中國國務院公布了第一批國家級重點風景名勝區 44 處，分布在中國 22 個省、市、自治區，總面積約 6000 平方公里；1988 年，中國國務院再次公布了 40 處國家級風景名勝區。這些景區是中國山水風光和人文景觀的精華。今後隨著旅遊業的發展，還將陸續公布國家級旅遊資源。

2. 省級旅遊風景資源

這類資源具有地方特色，在省內外有一定的知名度，具有較重要的觀賞、歷史和科學價值。遊客大多是中國國內的。各省、市、自治區都十分重視旅遊產業，先後公布了本省的重點風景名勝區。

3. 市（縣）級旅遊風景資源

這類資源在本地區具有較大的吸引力，地方色彩較濃，有的與本地的民俗風情、民間傳說融合，受到本地遊人的喜愛。

（二）按照旅遊資源的性狀分級

根據《旅遊資源分類、調查與評價》國家標準中的規定，旅遊資源可分為主類（8 種）、亞類（31 種）、基本類型（155 種）3 個層次。見表 2-1。

表 2-1 旅遊資源分類表

| 主類 | 亞類 | 基 本 類 型 |
|------|------|------------|
| A地文景觀 | AA 綜合自然旅遊地 | AAA 山丘型旅遊地 AAB 谷地型旅遊地 AAC 沙礫石地型旅遊地 AAD 灘地型旅遊地 AAE 奇異自然現象 AAF 自然標誌地 AAG 垂直自然地帶 |
| | AB 沈積與構造 | ABA 斷層景觀 ABB 褶曲景觀 ABC 節理景觀 ABD 地層剖面 ABE 鈣華與泉華 ABF 礦點礦脈與礦石積聚地 ABG 生物化石點 |
| | AC 地質地貌過程形跡 | ACA 凸峰 ACB 獨峰 ACC 峰叢 ACD 石(土)林 ACE 奇特與象形山石 ACF 岩壁與岩縫 ACG 峽谷段落 ACH 溝壑地 ACI 丹霞 ACJ 雅丹（風蝕脊）ACK 堆石洞 ACL 岩石洞與岩穴 ACM 沙丘地 ACN 岸灘 |
| | AD 自然變動遺跡 | ADA 重力堆積體 ADB 泥石流堆積 ADC 地震遺跡 ADD 陷落地 ADE 火山與熔岩 ADF 冰川堆積體 ADG 冰川侵蝕遺跡 |
| | AE島礁 | AEA 島區 AEB 岩礁 |
| B水域風光 | BA 河段 | BAA 觀光遊憩河段 BAB 暗河河段 BAC 古河道段落 |
| | BB 天然湖泊與池沼 | BBA 觀光遊憩湖區 BBB 沼澤與濕地 BBC 潭池 |
| | BC 瀑布 | BCA 懸瀑 BCB 跌水 |
| | BD 泉 | BDA 冷泉 BDB 地熱與溫泉 |
| | BE 河口與海面 | BEA 觀光遊憩海域 BEB 湧潮現象 BEC 擊浪現象 |
| | BF 冰雪地 | BFA 冰川觀光地 BFB 長年積雪地 |
| C生物景觀 | CA樹木 | CAA 林地 CAB 叢樹 CAC 獨樹 |
| | CB 草原與草地 | CBA 草地 CBB 疏林草地 |
| | CC 花卉地 | CCA 草場花卉地 CCB 林間花卉地 |
| | CD 野生動物棲息地 | CBA 水生動物棲息地 CDB 陸地動物棲息地 CDC 鳥類棲息地 CDE 蝶類棲息地 |
| D天象與氣候景觀 | DA 光現象 | DAA 日月星辰觀察地 DAB 光環現象觀察地 DAC 海市蜃樓現象多發地 |
| | DB 天氣與氣候現象 | DBA 雲霧多發區 DBB 避暑氣候地 DBC 避寒氣候地 DBD 極端與特殊氣候顯示地 DBE 物候景觀 |

續表

| 主類 | 亞類 | 基 本 類 型 |
|---|---|---|
| E遺址遺跡 | EA 史前人類活動場所 | EAA 人類活動遺址 EAB 文化層EAC 文物散落地 EAD原始聚落 |
| | EB 社會經濟文化活動遺址遺跡 | EBA歷史事件發生地 EBB 軍事遺址與古戰場 EBC 廢棄寺廟 EBD 廢棄生產地 EBE 交通遺跡 EBF 廢城與聚落遺跡 EBC 長城遺跡 EBH烽燧(烽火) |
| F建築與設施 | FA 綜合人文旅遊地 | FAA 教學科研實驗場所 FAB 康體遊樂休閒度假地 FAC 宗教與祭祀活動場所 FAD 園林遊憩區域 FAE 文化活動場所 FAF 建設工程與生產地 FAG 社會與商貿活動場所 FAH 動物與植物展示地FAI 軍事觀光地 FAJ 邊境口岸 FAK景物觀賞點 |
| | FB 單體活動場館 | FBA 聚會接待廳堂(室) FBB 祭拜場館 FBC 展示演示場館 FBD 體育健身館場館 FBE 歌舞遊樂場館 |
| | FC 景觀建築與附屬型建築 | FCA 佛塔 FCB 塔形建築物 FCC 樓閣 FCD 石窟 FCE 長城段落 FCF 城(堡) |
| | FD 居住地與社區 | FDA 傳統與鄉土建築 FDB 特色街巷 FDC 特色社區 FDD 名人故居與歷史紀念建築 FDE 書院 FDF 會館 FDG 特色店鋪 FDH 特色市場 |
| | FE 歸葬地 | FEA陵區陵園 FEB 墓(群) FEC 懸棺 |
| | FF 交通建築 | FFA 橋 FFB 車站 FFC 港口渡口與碼頭 FFD 航空港 FFE棧道 |
| | FG 水工建築 | FGA 水庫觀光遊憩區段 FGB 水井 FGC 運河與渠道段落 FGD 水壩段落 FGE 灌區 FGF 提水設施 |
| G旅遊商品 | GA 地方旅遊商品 | GAA 菜品飲食 GAB 農林畜產品與製品 GAC 水產品與製品 GAD 中草藥材及製品 GAE 傳統手工產品與工藝品 GAF 日用工業品 GAG 其他物品 |
| H人文活動 | HA人事記錄 | HAA 人物 HAB 事件 |
| | HB 藝術 | HBA 文藝團體 HBB 文學藝術作品 |
| | HC 民間習俗 | HCA 地方風俗與民間禮儀 HCB 民間節慶 HCC 民間演藝 HCD民間健身活動與賽事 HCE 宗教活動 HCF 廟會與民間集會 HCG 飲食習俗 HGH特色服飾 |
| | HD 現代節慶 | HDA 旅遊節 HDB 文化節 HDC 商貿農事節 HDD 體育節 |
| 數 量 統 計 | | |
| 8主類 | 31次類 | 155基本類型 |

[注] 如果發現本分類沒有包括的基本類型時，使用者可自行增加。增加的基本類型可歸入相應亞類，置於最後，最多可增加 2 個。

（三）按照旅遊資源的質量分級

這種分級方法主要以旅遊資源的吸引力和可開發利用條件為兩個最基本的質量等級，一般分為 1、2、3、4 四個等級：1 級與國家級、2 級與省區級、3 級與市縣級、4 級與鄉鎮級呈對應關係，但也存在交叉的狀況。旅遊資源的質量分級是一項複雜的綜合評價工作，對發展旅遊業具有十分重要的意義，本書另設專門章節闡述。

## 案例

泰山旅遊資源特色分析

泰山，是中國的五嶽之首，又稱「五嶽之長」、「五嶽獨尊」，因其是泰山文化的發祥地，1987 年作為自然與文化雙重遺產被聯合國教科文組織列入《世界遺產名錄》，享譽中外。泰山的自然、人文資源豐富多樣，獨具特色，是中國旅遊資源中的瑰寶。

（一）自然旅遊資源

1. 占據地域優勢，變質岩地貌雄奇

泰山為什麼舉世聞名？首先，從地域上看，它占據了優勢。泰山山脈位於山東省中部，沿中華民族的搖籃之水──黃河下游南岸綿延 200 多公里，盤踞在濟南、歷城、長清、泰安之間的齊魯大地上，總面積達 426 平方公里。齊魯文化被視為華夏文化的重要組成部分，因而泰山地區成為中國古代文化發展中心之一。其次，從地形上看，泰山屹立在華北大平原上，山勢突兀，氣勢磅礴，若於平野處仰視，尤為巍峨、雄渾、峻峭，有擎天捧日之姿，拔地通天之勢。自古以來，它成為品德高尚、意志堅強的象徵。從山峰的高度看，它的實際高度並非五嶽之長，而是第三，比華山、恆山低，其主峰在泰安境內，叫玉皇頂，也稱天柱峰，海拔 1525 公尺，俗稱「極頂」。說它為五嶽之長，是指其岩石形成的年代，據地質學家研究認為：泰山雜岩形成於太古代晚期，距今約 25 億年，是由變質岩和片麻岩構成的斷塊山地。它古稱岱山，又名岱宗，春秋時始稱泰山。「岱」是大的意思，「宗」為長者之意。

泰山山體主要為變質岩地貌，呈節理發育，經地質構造的抬升而形成。如岱頂、日觀峰、月觀峰、拱北石、瞻魯石等高大挺拔，主峰突出，山岩陡峭險峻，氣勢雄偉，岩石裸露。沿節理、斷層處，經受千萬年的風化剝蝕和流水的切割，形成奇峰、深壑、怪石。

2. 觀賞性強，麗、幽、妙、奧、曠

泰山的海拔高度在中國山地分類中屬於中山，這種高度的山地處於平原和高山之間，不像平原那樣已被人類開發，也很難看到大自然對地貌作用的魅力，又不像 3500 公尺以上的高山那樣，人跡罕見，很少有人文景觀。中國的五嶽，都屬於中山之列。泰山的自然風光觀賞性強，觀賞價值高，美不勝收，古今中外遊人以「麗、幽、妙、奧、曠」五個字來概括。這五種景觀分布在泰山不同的地段。

麗——在攀登泰山的東路（又稱中路）與西路之間的盤山道沿途，從岱廟到岱宗坊，是登山的起點。這裡山水相映、古剎幽深，山邊有泉（王母泉），泉水清澈甘洌，有瀑布（虎山瀑布）和清溪流水，有水庫和壩橋，還有呂祖殿、蓬萊閣古廟，錯落有致，十分清麗。

幽——從登山之門岱宗坊沿東路至南天門，綠蔭環繞，一步一景，令人目不暇接。這裡有紅石岩（紅門）、古槐（臥龍槐）、石坪（經石峪）、古柏（柏洞）；翻過山嶺（回馬嶺），峰巒起伏，東有山（中溪山）、西有嶺、南眺汶河；松山雙峰對峙，亂雲飄繞其間，風起松濤滾滾，如海濤拍岸；由此盤山（泰山十八盤）艱難攀上南天門，回首俯視山下，彷彿身在雲霧間，飄飄欲仙，著實幽深宜人。

妙——由南天門經「天街」至極頂的一段，雖然地勢平坦，然而別有洞天，景色特別迷人。這裡海拔一千公尺以上，天高雲淡，空氣清爽，涼風習習，又有很多名勝古蹟，如碧霞寺、唐摩崖石刻、瞻魯石、仙人橋、丈人峰、無字碑、五嶽獨尊石刻等，尤其在極頂上可以觀賞到泰山的四大奇觀：旭日東昇、晚霞夕照、黃河金帶、雲海玉盤，美妙至極。

奧——泰山之陰的後石塢，有泰山後花園的美譽。在冰川時期形成的大峽谷中，巨石嶙峋，小道險奇，花草豐茂，松柏蒼翠。其松樹飽經風霜各具姿勢，有的直刺雲天，有的曲折盤桓鬱鬱蔥蔥，展現出泰山松不屈的品格。西麓的桃花園方圓十幾里，層巒疊嶂，溪谷交匯，奇石、怪松、流泉，水光山色，奇奧無比。

曠——泰山西路下山沿途溪深、谷幽。扇子岩岩壁峻峭，形狀如扇。這裡數峰相望，峰間煙雲繚繞，給人以神思飄逸之感。黑龍潭瀑布從百丈懸崖瀉下，如白練自高空垂懸。崖下一潭，水浪翻騰深不可測，水色碧藍，時現奇峰仙影，令人油然而生曠達之感。

3. 四時風光不同，晝夜景觀各異

泰山的自然風光具有季節性的特徵。泰山地處地球北緯 36.2° 的暖溫帶半濕潤季風區，四季氣溫變化明顯，平均氣溫，春季 11℃、夏季 21℃、秋季 10℃、冬季 -4℃，從 3 月下旬至 10 月為無霜期，是它的旅遊季節。由於山下與山頂的溫差在 5 ～ 8℃ 之間，酷熱的夏季登上泰山，在松蔭下也感覺陰涼舒適，不失為避暑的佳處；而秋天，秋高氣爽，萬里無雲，更是觀賞日出的黃金季節。從每年 12 月至次年 2 月，月平均氣溫在 0℃ 以下，泰山冬日別有一番情趣，一片茫茫雪景，分外妖嬈。

一天之內，泰山風光也不盡相同。凌晨在日觀峰上觀日出是泰山一大景觀。晨曦初露，天際上空由魚肚白漸變成淡紅、橙紅，頃刻，旭日在朝霞中噴薄而出，那地平線上第一道美妙的霞光，實在令人陶醉不已。傍晚，岱頂的晚霞夕照，更成為泰山四大景觀之一。白天當人們位於雲層和陽光之間，在特定的環境下，還可以看到佛光，七色光環繞人的身影，猶如菩薩真相顯露。

泰山東臨黃海，西為大陸，在季風影響下，溫度、濕度、風效組合成舒適宜人的環境。一年，甚至一天，各組合要素相互作用，產生節律性變化，也使遊人感受到季節的變化和不同的宜人度。

（二）人文旅遊資源

1.「封禪」祭祀與歷代寺廟留存著華夏社會歷史的印跡

泰山被稱為「天下名山第一」，最重要的一點，是歷代帝王在此封禪，奉之為與上天通接的聖地。西元前 219 年，秦始皇統一大業完成後，就曾親臨泰山封禪。所謂封禪，是在泰山頂上祭天，讓上蒼承認他的德行，是為封；在泰山腳下祭地，讓神州允諾他坐鎮天下，是為禪，於是他可以自命為「天子」。此後，漢武帝、漢光武帝、北魏太武帝、唐高宗、唐玄宗、宋真宗、清聖祖、清高宗等，也都曾到泰山舉行過隆重的封禪大典。其中有的還多次上山。每一次封禪大典不知動用了多少人力、物力，文武百官獻媚取寵廣加宣揚，舉國上下誰人不知泰山的大名。泰山歷代寺廟建築遺跡，留存著華夏社會歷史的印跡。

泰山南麓泰安城內的岱廟，亦名泰廟，始建於秦漢，所謂「泰既作疇」、「漢亦起宮」，其歷史悠久，是中國歷代封建帝王封禪祭祀的地方。其布局仿效古代皇城，以南北為縱軸分割東、中、西三軸，中軸為主軸，建有正陽門、配天門等殿宮。東西軸也串建有庭院，廟城四周分立有兌、艮、乾、坤角樓。主體建築天貺殿始建於宋代，殿高 22 公尺，殿頂黃瓦覆蓋，殿內雕梁畫棟、彩繪斗拱，金碧輝煌，像一座「金鑾寶殿」，以此顯示封建帝王的尊貴威嚴。

泰山東路登山門戶岱宗坊，建於明代隆慶年間，清雍正九年重修。其南天門建於元朝，門旁刻有一副對聯：「門辟九霄仰步三天勝蹟，階崇萬級俯臨千嶂奇觀」，可知其高。跨過南天門的「天街」前，則是規模宏大的古建築群碧霞祠，是宋代的道觀建築。院內有明代的銅鑄千斤鼎和萬歲樓。山門外東、西、南各有一門稱神門。這組高山建築僅明洪武年間重修就耗費黃金 4950 兩。由此可見，封建王朝對泰山崇仰是不惜重金的。碧霞元君神像也是銅鑄的，造型精美，工藝精緻。她是中國古代的女神，傳說是后土的妻子。道觀經籍中說她是泰山神東嶽大帝的女兒，民間習慣稱她為泰山之母。

名山大川從來是道、佛兩教必爭之地。泰山南麓的六朝古剎普照寺，主體建築大雄寶殿內供有釋迦牟尼銅像。東北麓的佛爺寺始建於北魏，佛祖與十八羅漢栩栩如生。西北麓的靈岩寺更為著名，該寺奠基於晉代，開山之祖為北魏年間的法定和尚，隋唐進入興盛時期，當年唐高宗和武則天，就是到

靈岩寺拜佛，後到泰山封禪的。主體建築千佛殿建於唐代，現存殿宇為明代重建，殿內 40 尊彩繪泥塑羅漢為宋代藝術珍品。寺內辟支塔創建於唐天寶年間，登上塔頂可盡閱靈岩景色。

泰山之頂建有玉皇廟，東有觀日亭，可賞泰山日出；西有望河亭，可遙望黃河；廟中央有塊極頂石，這是泰山的最高點。其側是「古登封臺」碑，古代帝王登山祭天，就在此設立祭壇。廟前有座無字碑，為漢武帝所立。為什麼立無字碑？眾說紛紜：一說自謙，無功可記；二說自傲，蓋世功績，非文字可表；三說自信，功過留讓後人評說。唐代武則天也仿效此舉，在陝西乾陵墓丘前立有無字碑。

泰山留有 2000 多年來華夏社會歷史的印跡。試問世界上有哪一座山千年來受到過這麼多帝王的頂禮膜拜？又有哪一座大山的歷代古蹟如此豐富和完整？泰山是中國的，也是世界的，1987 年底它被列入《世界遺產名錄》，既是「世界自然遺產」，又是「世界文化遺產」，成為世界級的風景名勝區。

2. 文人學士的稱頌與民間傳說展示了民族古文化

黃河是中國民族文化的搖籃。泰山地區地處黃河下游，遠在石器時代「東夷人」就在這裡創造了北辛文化、大汶口文化和龍山文化。後來，泰山南北又成為齊魯文化的發祥地，齊魯文化在漢民族古代文化中具有正統性等特徵。儒家鼻祖孔子、孟子還有管子、墨子、孫子、郭衍等一大批文化名人都誕生在這裡，對中華文化的形成和發展造成了深刻的影響。因而泰山地區是中國古代文化發展中心之一。

中國歷代著名的文人學士，都慕名攀登泰山。從 2000 年前的孔子到漢代的司馬遷、司馬相如，晉代的陸機，唐代的李白、杜甫，宋代的蘇東坡，明清的宋濂、姚鼐，以及近代郭沫若等，都遊過泰山，留下許多傳世的詩文。很多旅遊景點借助一兩篇詩文而名揚四海，如蘇州的寒山寺就因張繼的《楓橋夜泊》一詩而聞名，其寺廟並不大，鐘也是佛教寺院常見之物，但每年春節前後來此「撞鐘旅遊」的卻人潮如湧。依此而論，杜甫的名詩《望嶽》：「岱宗夫如何？齊魯青未了。造化鐘神秀，陰陽割昏曉。蕩胸生層雲，決眥入歸鳥。會當凌絕頂，一覽眾山小。」就足以使泰山聞名天下了，更何況同時代

的李白也賦詩《遊泰山》達六首之多。另如《史記》、《資治通鑑》等歷史巨著，也有不少有關泰山的記載。

泰山的文化遺跡很多。碧霞寺東北有唐摩崖刻石，崖高約 13 公尺、寬約 5 公尺，上刻唐玄宗李隆基親筆書寫的《紀泰山銘》996 個大字，加上額題 4 字，共 1000 字。

斗母宮東北山谷中有著名的「經石峪」，北齊的書法家韋子深在大石坪上刻下了「金剛經」，字大 50 公分，原有 2500 字，現有 1067 字，被譽為「大字鼻祖，榜書之宗」。萬仙樓西北壁上刻有「二」兩字，它取「風（風）月」二字的字心而成，意為「風月無邊」。樓周圍有明清碑刻 60 多塊。泰山腳下的靈岩寺藏有碑刻 423 塊，其中不乏名人手跡。僅僅這些碑刻就可展示漢民族古代文化的軌跡。泰山雄偉，然而有了紀泰山銘、經石峪、無字碑、「二」、「五嶽獨尊」石刻，更增加了遊人攀登的情趣。

泰山的民間傳說更為豐富多彩。許多景點伴有神奇的傳說。如五松亭，相傳秦始皇封禪祭天，到此遇雨險些喪命，後得救於一株松樹，於是加封那株松樹為「五大夫」（秦代官爵），因此，五松亭又叫五大夫亭。碧霞祠，流傳著道、佛兩教爭奪地盤的神話；黑龍潭中深藏著一個龍女與凡人相愛的故事；丈人峰有一段民間將岳父稱做「泰山」的趣聞。這些傳說表達了老百姓的喜怒哀樂，更增添了遊人的情趣。

3. 泰山風景名勝區旅遊資源的創造和發展

一方水土養一方人，一方人創造一方文化，泰山地區的老百姓以自己的生活方式創造了本地域的風土人情、民俗文化。在節令風俗中，除了春節、元宵、端午、乞巧（農曆七月初七）、中秋等漢民族的共同節日外，地方節日還有天節和浴佛節。天節源於宋真宗封禪（西元 1008 年）之日即農曆六月初六，傳說上天降天書於泰山，宋真宗感謝上天，修建了天貺殿，並將這一天定為天貺節。經民間沿襲演變，如今成為嫁出的姑娘回家探望雙親，以謝養育之恩的節日；有的還將這天作為晒書日或晒衣日。浴佛節在農曆四月初八，傳說是佛祖釋迦牟尼的生日，百姓用水灌浴佛像。由於傳說東嶽大帝的生日在農曆三月二十八日、碧霞元君的生日在農曆四月十八日，所以民間

乾脆「三位一體」前來拜香，佛、道與地方神皆大歡喜。如今舉辦泰山廟會會期為國曆 5 月 6 日至 12 日，屆時將旅遊觀光、商貿洽談、文化娛樂、購物贈友融為一體，使這一民俗更加豐富多彩，利國利民。

求神拜佛、祭祖許願、貧者求富、疾者求安、耕者求歲、賈者求息、祈生者求年、未子者求嗣，在泰山進香的舊習古已有之。「文革」十年雖嚴禁，如今仍有不少善男信女。其實民俗也是一種文化，移風易俗要善於引導。例如許願方式，除供奉禮品、掛袍送匾外，可以提倡捐資修廟、植樹造林等，有利於保護旅遊資源。

泰山的旅遊活動久盛不衰，也創造了一些新的人文旅遊資源，如為減輕遊客登山勞累之苦，修建了空中纜車，成為一道風景。從岱廟至極頂的登攀距離有 9 公里，盤道石級達 6660 級，年老體弱者與孕婦、小兒只能望山興嘆，如今可乘車至中天門，再乘空中纜車不用 10 分鐘可到南天門。

泰山的盛名促進了商貿交易活動，繁榮了地方經濟。泰山的土特產，如泰山參、板栗、何首烏頗有名氣，肥城桃、寧陽大棗也受不少遊客的青睞，大大小小的公司、廠礦企業、旅社、商店，甚至旅遊紀念物爭相冠以泰山大名，遊客愛屋及烏，購銷兩旺。

泰山的盛名也促進了周邊旅遊景點的觀光活動，山北「濟南三勝」：千佛山、大明湖、趵突泉；山南「曲阜三孔」：孔府、孔廟、孔林以及國際孔子文化節（9 月 26 日～10 月 10 日）；山東的濰坊國際風箏節（4 月 11 日～20 日）與泰山國際登山節（9 月 6 日～10 日）都吸引了大量遊客。在中國經濟發展中，泰山旅遊資源將會不斷創新與發展。

## 本章小結

由於旅遊資源形成的複雜性，譬如地球與宇宙天體的運動，地球表層構造、緯度變化和海陸分布、地質作用、氣象、氣候、水體、生物及人類生產、生活等影響才形成了今天人類豐富多彩的旅遊資源景觀。可見，明晰旅遊資源的成因，並對其屬性進行界定、分類、分級，凸顯其內在價值，有利於增

強資源自身的吸引向性。此外，旅遊資源應具有適應旅遊市場需求的特色，並與相關旅遊活動形成合力，才能增強其吸引力。

　　旅遊資源具有共性特徵和個性特色，正由於共性與個性的交織才組成了絢麗多姿的景觀，吸引著遊客，提升了旅遊資源的社會、經濟和環境效益。總之，明晰成因、凸顯特性、界定類別，是對旅遊資源進行完善規劃與運用的前奏。

## 思考與練習

　　1. 人文旅遊資源形成的基本條件具體有哪些？

　　2. 旅遊資源吸引功能的形成與 _____、_____ 和 _____ 有著密切聯繫。

　　3. 把三峽旅遊資源的成因描述進行分類。

_____ 自然天成、地域特點突出 _____ 人文富集、品種古老齊全

a. 遺址、古棧道、古戰場、亭臺樓閣、紀念性建築眾多

b. 萬年長河衝破崇山峻嶺、風景獨具特色

c. 原始森林神祕幽深、生物珍奇

d. 水利工程現代化、古今文人學士記述與傳說，魅力四射

e. 峽谷雲集、巧織天成

f. 民俗風情、土特產品，古樸淳厚

　　4. 連線題：請把下面詩句與所描述景點連起來。

鎮全川之水，扼巴鄂咽喉　　　　　　　杭州西湖

橫看成嶺側成峰，遠近高低各不同　　　長江三峽之瞿塘峽

會當凌絕頂，一覽眾山小　　　　　　　泰山

水光瀲灩晴方好，山色空濛雨亦奇　　　廬山

5. 旅遊資源具有哪些特徵？

6. 按旅遊資源本身屬性分類主要有自然旅遊資源和人文旅遊資源兩大類。請將下列資源進行歸類。

_____ 自然旅遊資源 _____ 人文旅遊資源

a. 地文景觀（生物化石景點、標準地層）

b. 現代建設成就

c. 消閒、求知、健身

d. 宇宙、生物景觀

e. 水域風光

f. 氣象、氣候

g. 古蹟與古建築

h. 購物

i. 植物園、動物園

j. 人類遺址

7. 請結合實際考察某景區，將該景區內不同的資源進行分類，並思考它是怎樣形成的？

8. 旅遊資源的吸引功能受哪些因素影響？談談如何增強旅遊資源吸引功能？

9. 五嶽之首的泰山能被聯合國教科文組織評為自然和文化雙重遺產，它的獨具特色的景觀優勢是如何形成的？

# 第3章 中國旅遊資源

## 本章導讀

如前所述，旅遊資源按屬性可分為地文景觀類、水域風光類、生物景觀類、古蹟與建築類、休閒求知健身類、購物類。為了更多掌握開發和規劃中國旅遊資源的資料，更深入地理解中國旅遊資源的屬性，本章將結合中國旅遊資源現狀進行成因、特徵分析。

## 重點提示

透過學習本章，要實現以下目標：

熟悉地文景觀類旅遊資源類型和中國代表性景點及其突出特色

瞭解岩溶景觀、海岸景觀、風蝕景觀的形成

瞭解水域風光類旅遊資源的不同類型及成因

掌握生物景觀類旅遊資源的觀賞性分類

詳知古蹟與古建築類旅遊資源的類型及中國主要代表性景點

界定休閒、求知、健身旅遊資源內涵

掌握購物旅遊資源的類型及典型景物

## ▌第一節 地文景觀類旅遊資源

### 一、典型地質構造

平常人們所說的石頭，在地質學上叫做岩石。各種不同的礦物集合在一起，便組成了各種不同的岩石。據統計，地殼中的岩石不下數千種。但在旅遊資源中涉及最多最易構景的，只有花崗岩、玄武岩、砂岩、石灰岩、大理岩等少數幾種。

（一）花崗岩景觀

花崗岩是一種酸性的深成的火成岩。中國眾多的名山中，有不少是由花崗岩構成的山嶽景觀。如泰山、華山、黃山、衡山、嶗山、普陀山、莫干山，三清山等。這些名山不僅各有特性，而且具有許多共性。如在垂直節理發育的地方，風化過程中往往出現崩塌現象，因而形成石柱林立、孤峰擎天、懸崖絕壁等景觀。被節理分割成塊（長方塊或立方塊）的花崗岩，其稜角部位接觸大氣的面積多，最易風化。天長日久，稜角逐漸消失，方形石塊變成球狀石塊。這種現象稱為球狀風化。球狀風化是花崗岩最普遍、最典型的景觀，也是花崗岩構景中最有代表性的景觀。如黃山的「仙桃石」、「蓮山峰」，廈門的「萬石山」等。在花崗岩節理和球狀風化規律支配下，由於岩體各個部位抵抗侵蝕作用的強度不同，經過長期的風化作用，就形成許多奇特的造型，如黃山的「猴子觀海」、九華山的「觀間峰」、蘇州靈岩山的「烏龜望太湖」等。

（二）玄武岩景觀

玄武岩是一種基性火成岩，是岩漿噴出地表冷凝後形成的。玄武岩在地球上的分布極廣，常呈厚層的岩流、岩被產出，是自然界中最常見的熔岩，不僅在陸地上有廣泛分布，就連太平洋、大西洋、印度洋的洋殼上也幾乎全為玄武岩所覆蓋。在中國東南沿海及四川、貴州、雲南、內蒙古等地，分布有許多玄武岩。

廣東湛江市南面的硇洲島，面積約 30 公里，整個島嶼是由玄武岩構成的盾形臺地。硇洲島地貌的一個特點是典型的玄武岩陡崖，六角柱形的柱狀節理極為明顯，柱體直徑在 50 公分上下、每邊長約 40 公分、高達 16 公尺左右，整個陡崖像一根柱子挨著一根柱子排列而成的一幅巨大屏風，是中國最為雄偉、最具吸引力的玄武岩石柱。廣東佛山王借崗、南京六合桂子山、福建澄海牛首山等，均有氣勢磅礴的玄武岩柱狀節理景觀。

（三）砂岩景觀

從侏儸紀到早第三紀，中國很多地區發育了紅色的沙礫岩層，簡稱紅層。紅層的形成，是由於當時氣候乾熱，乾、溫季交替明顯，沉積在地勢低窪盆地中的碎屑物，經過強烈氧化，富集紅色的氧化鐵，使岩體呈現紅色。由於

氧化鐵富集程度的差異，岩層出現有紫色、絳紅、淺紅等色彩變化。紅層膠結與固結程度普遍較差，岩石硬度較小，易受風化侵蝕。由於侵蝕、風化剝落、重力崩塌等的綜合作用，形成了地形頂平、身陡、麓緩的方山，以及石牆、石峰、石柱等奇險的丹崖赤壁地貌。這種地貌以廣東仁化縣的丹霞山為典型，故稱「丹霞地貌」。人們常用「丹霞赤壁」來形容廣東仁化的丹霞山，用「碧水丹山」來讚美福建武夷山，這裡的「赤」和「丹」，均係岩石的紅色。丹霞地貌在中國風景旅遊中占有重要地位。中國的丹霞地貌目前已發現有 263 處，主要分布在廣東、江西、福建、浙江、四川、貴州、甘肅等地，絕大部分都構成獨具一格的風景旅遊地貌，並分別成為國家級、省級或地、縣級的風景名勝區。而且這類沙岩一般都有較好的整體性，岩石性能可雕可塑，為鑿窟造龕提供了理想的天然場所，故大量石窟、石刻，如麥積山石窟、雲岡石窟、大足石刻、樂山大佛等均布局於紅層中。

## 二、標準地層剖面

地層是地殼發展過程中形成的各種成層岩石的總稱。某一地質時代所形成的一套層狀岩石，稱為那一時代的地層。其與岩層的區別，在於地層具有時代的含義。按照地層的岩性、古生物等特徵及形成的先後順序，可對地層進行分層。將不同地層與同一時代的地層進行比較，透過地層的劃分與對比，可建立起廣大的地層年代順序系統。

（一）天津薊縣中、上元古界標準剖面

薊縣以中、上元古界標準剖面為主的地質遺跡景觀，以典型、完整、稀有、系統的科學內涵，記錄地球的地質歷史、地質事件和形成過程，經中國國務院批准已列入國家級地質自然保護區。

（二）雲南梅樹村界線剖面

距今大約 6 億年前的地層，人們稱為前寒武系地層。在前寒武系地層中，蘊藏著十分豐富的礦產。據統計，地球陸地上鐵礦總儲量的 70%，銅礦總儲量的 61%，錳礦總儲量的 63%，金、鉑、石墨、石棉等的絕大部分，均儲存於前寒武系地層中。因此，確定前寒武系地層與寒武系地層的界限，對瞭

解研究地質發展史、尋找礦產資源等，都有著極為重要的意義，成為國際地層學領域中的一個重要研究課題。1972 年，國際地質科學聯合會專門成立了前寒武系——寒武系界限工作組，計劃在全世界尋找一條岩性岩相單一、地層連續、古生物等證據充分的地層剖面作為界限層型剖面。自此，中國地質科學工作者先後在雲南、湖北、四川、河北等地展開了大規模的、系統的研究工作。經過多年努力，中國雲南晉寧梅樹村界限剖面被國際選用。這裡被置上「金釘」，作為世界永久性重要文物加以保護。這顆世界上不朽的「金釘」所閃爍的光芒，已召來五湖四海的遊客，為昆明增添了光彩。

## 三、古生物化石

所謂古生物，是指地質歷史時期的生物。一般以第四紀全新世開始（距今約 1 萬年）作為劃分古代生物和現代生物的時間界限。保存在地層中的地質時期的生物遺體、遺物和遺跡，就叫做化石。生物的遺體指的是動物的骨骼、牙齒、貝殼；植物的莖幹、花葉、種子等。猿人或古人使用過的石器、骨器等則為生物遺物。而蟲跡、足跡、外殼形成的印模和人類祖先用火形成的灰燼等則屬於生物遺跡。

（一）山旺化石

山旺，位於山東臨朐縣城以東 20 公里處。山旺化石作為科學考察的旅遊資源，其旅遊考察價值，不論在數量或質量上，都舉世無雙。

（二）自貢恐龍化石

「四川恐龍多，自貢是個窩。」自貢市大山鋪北場口的恐龍化石點，是一個曾以恐龍為主的古脊椎動物群棲息之所。化石埋藏在中侏儸紀的砂岩之中，含化石層厚達 4 公尺，化石富集區面積達 1700 平方公尺。這裡化石豐富，埋藏集中，保存完好。目前已挖掘出的有長達 20 公尺的草食性長頸椎晰腳龍、長 10 餘公尺的短頸椎晰腳龍、兇猛的肉食性恐龍、身軀細小的鳥腳龍、世界上比較原始的劍龍等。一座新型而獨特的專業化恐龍博物館，已在大山鋪恐龍埋藏現場建成，海內外遊客紛至沓來。

## 四、自然災變遺跡

地震遺跡旅遊資源是一種獨特的地質旅遊資源，其實質為破壞性的地震作用，以突然爆發的形式造成的具有旅遊功能的自然遺跡景觀。震跡旅遊資源的分布位置與地震相協調。即凡是出現破壞性地震的地方，才可能產生震跡旅遊資源。地震造成的遺跡有多種多樣，各種自然、人文景物在地震後，都會以不同的震跡面貌出現，形成震跡景觀的多種性、複雜性。震跡旅遊資源除自然震跡外，還有人類改造震跡而形成的震後建設新貌及各種紀念性的地震標誌，如地震紀念塔、地震紀念碑、地震紀念展覽館等。震跡旅遊資源是人們並不樂意創立的一種旅遊資源，但其利用效應是任何其他旅遊資源無法替代的。震跡旅遊資源是人工不能塑造的，而震跡旅遊資源作為景點，是以地震科學考察為主，即透過參觀、考察獲得有關地震的知識，如地震的起因、破壞規律，以及建築物的防震、抗震措施等。震跡旅遊資源從其類型可分為：陷落型，如瓊州海底村莊；現代建築遺址型，如唐山地震後所留下的各種地震遺跡；錯動的樹行、樓館遺址等；古建築遺址型；河流堰塞型；山地構造斷裂型等。

## 五、名山

在地貌學上，對山嶽劃分首先是根據其高度。一般絕對高度在 500 公尺以上的稱為山或山嶽。謝凝高從風景的角度和直觀視覺效果，把相對高度作為山嶽景觀分類的依據，指出：相對高度在 1000 公尺以上，坡度大而陡峻、主峰明顯、群峰簇擁的山嶽稱高山風景。中國人民歷來把高和險，作為構成山嶽美景的重要內容。「無限風光在險峰」，登高極頂景無窮，成為遊覽名山的傳統內容。

## 六、岩溶景觀

在岩溶作用下，石灰岩地區的地表形成各種不同的形態。它包括溶溝、石芽、落水洞、漏斗、溶蝕窪地、岩溶盆地、乾谷、盲谷、峰叢、峰林和孤峰等。在這些地表岩溶形態中，最能吸引遊客、具有觀賞價值的，要數峰叢、峰林、孤峰、漏斗和石芽。峰叢和峰林是由石灰岩遭受強烈溶蝕而成的山峰

集合體。峰叢又稱連座的峰林，當峰叢基座被切開，相互分離時就成了峰林。如峰林形成後，地殼上升，峰林又將轉化為峰叢。孤峰是岩溶地區平面輪廓為圓形或橢圓形的窪地，其下部常有管道通往地下，如果通道被黏土或碎石堵塞，則可積水成池。石芽是地表水沿著層面上的節理和裂隙，經散流溶蝕和雨水淋溶作用形成的。凹者為槽，凸者為芽，因石芽排布如林，故又稱石林。中國雲南路南石林，以岩柱雄偉高大、排列密集整齊、分布地域廣闊而居世界各國石林之首。

## 七、海岸景觀

浪潮對海岸基岩的沖蝕，波浪和潮汐作用攜帶粗碎屑物對海岸磨蝕，海水對海岸基岩的溶蝕，以及沙礫物質在波浪作用下的搬運與沉積等形成具觀賞性的海蝕與堆積地貌。

### （一）海蝕穴

岸邊呈帶狀分布的凹槽，叫海蝕穴。它是某一時期海面位置的標誌。如果它在海岸垂直方向上多次出現，說明海岸帶曾發生多次間歇性上升運動。其高度則是海岸上升幅度的尺度。舟山群島普陀山的潮音洞、梵音洞就是典型的海蝕穴。

### （二）海蝕崖

海蝕穴頂的岩石因下部掏空而不斷崩墜形成懸崖，叫海蝕崖。崩墜物若很快被波浪沖走，則重新發育海蝕穴，使海蝕崖繼續後退。

### （三）海蝕拱橋

向海突出的岬角，同時遭受兩個方向波浪的作用，可將岬角兩側的海蝕穴擊穿而相互貫通，形成拱門狀形態，稱海蝕拱橋。

### （四）海蝕柱

由於海岸帶基岩岩性及裂隙發育的不均一性，在海岸後退的過程中，蝕餘而凸立於岸灘上的石柱或孤峰，稱為海蝕柱。它也可由海蝕拱橋的拱頂塌落而形成。中國海南島三亞市以西約20公里處的天涯海角，是中外聞名的

旅遊勝地。天涯海角原是下馬嶺山脈的餘脈，由花崗岩構成，呈岬角伸入大海。該處的「南天一柱」，就是岬角受海浪衝擊後退，殘留在海灘上的海蝕柱。它好似擎天玉柱，屹立在潮間帶上。

### （五）海灘

海岸帶的沉積物在潮汐、波浪和沿岸流的作用下產生移動，向岸邊運動，被激浪流帶到岸邊堆積，形成海灘。沙礫質海岸的海灘大多是由礫石、粗砂等粗大物質組成。由於它們受波浪往復運移，所以磨圓度良好。由粒徑小於 0.05 公釐的粉砂和淤泥物質構成的淤泥質海灘，岸坡極為平緩，海灘比較寬廣。作為海濱浴場的休閒度假旅遊地，沙礫質海岸的海灘更引人入勝。特別是花崗岩或片麻岩類的基岩海岸，在濱海地帶可形成優質沙灘。

### （六）礁島

四面環海與大陸不相連的小塊陸地稱之為海島（海洋中的島嶼）。它那被海水環繞包圍的環境，往往獨具特色。從氣候、植被等自然環境到居民的日常生產、生活方式，都具有誘人的魅力。一些無人定居的荒島，被用來飼養、繁殖與保護動物，開發觀光、狩獵等旅遊項目。如旅順口西北的蛇島，已被列為國家重點自然保護區。在這一總面積約 1.2 公里的小島上，有著 1.3 萬條黑眉蝮蛇，吸引著眾多旅客乘船觀賞。分布在熱帶、亞熱帶海域中的珊瑚島和珊瑚礁，是由珊瑚蟲的石灰質殘骸堆積而成。它們像散落在遼闊洋面上的明珠，景色旖旎，有不少已成為國際著名的旅遊勝地。澳洲大陸東北部沿海環繞一群珊瑚礁，叫大堡礁，長達 2000 多公里，是世界上最大的珊瑚礁群。

## 八、風蝕地貌景觀

乾旱區氣候極端乾燥，蒸發量極大，降水稀少（250 毫米以下），地面植被極其稀疏。乾旱區鬆散沉積的地面及裸露的基岩地面，都受到風力的強烈作用，形成荒漠等景象。主要的風蝕、風積地貌旅遊資源有以下幾種。

### （一）風蝕蘑菇石和風蝕柱

乾旱區中突出的孤石或破裂的岩塊，經受風沙長期磨損，形成下細上粗的蘑菇形態，稱風蝕蘑菇石；若岩塊中垂直裂隙發育，經受風的長期吹蝕，即形成風蝕柱。

（二）雅丹（風蝕壟槽）

當乾旱區的湖泊乾涸時，因乾縮形成裂隙（也稱龜裂），風沿著裂隙吹蝕，形成一些鰭形壟脊和寬清溝槽。長數十公尺到數百公尺，深可達 10 公尺。這在維吾爾語中稱為「雅丹」。塔里木盆地東部羅布泊地區雅丹發育最為典型。

（三）沙壟

沿一個方向延伸的沙質高地，稱沙壟。沙壟有橫向沙壟和縱向沙壟之分。前者與主要風向垂直，後者順風向延長。縱向沙壟，呈波狀起伏，長度從幾百公尺、幾公里到幾十公里。高度一般 10 ～ 30 公尺，最高可達 100 ～ 200 公尺（北非）。這是由新月形沙丘發展而成的，也有由幾個草叢沙堆同時順主要風向延伸而相互銜接形成的。中國甘肅敦煌鳴沙山就是一座縱向沙壟，它高達 130 公尺。史載敦煌鳴沙山為「神沙山」，因鳴沙而得名。中國是世界鳴沙旅遊資源分布最多的國家，除已有的敦煌鳴沙山、寧夏沙波頭、內蒙古響沙灣、新疆伊吾鳴沙外，近年在新疆古爾班通古特新沙漠發現多處鳴沙。對鳴沙機理的研究，已引起中外學者的極大興趣。

（四）沙漠

沙漠是指整個地面覆蓋著大量流沙的荒漠。若地面由礫石所覆蓋，則稱戈壁，組成沙漠的沙源有當地的，也有外地由風吹來的。在世界各乾旱地區，都有沙漠的分布。而乾旱區的形成，主要與南北緯 15°～ 35°副熱帶高壓控制區有關。該高壓帶內對流層氣流下沉、大氣穩定而少雨、空氣相對濕度較小，分布著世界著名的沙漠。另一種情況是溫帶大陸內部，遠離海岸或受山脈阻塞，來自海洋的潮濕、溫暖氣流到達不了該地，並受北方高壓冷氣團影響，形成溫帶乾旱區，中國西北沙漠和中亞沙漠就屬於這一類。所以世界的氣候狀況，基本上決定了世界沙漠分布格局。近年來，沙漠探險、沙漠科學考察

等旅遊活動日趨增溫。對多數遊客來說，開發短距離的沙漠觀光資源，具有一定潛在市場。

（五）黃土

黃土是一種黃色的、質地均一的第四紀土狀堆積物。主要分布在中緯度乾燥的大陸性氣候地區。中國黃土集中分布在陝西北部、甘肅中部和東部、寧夏南部和山西西部一帶，即著名的黃土高原。黃土地貌獨具特色，它溝壑縱橫、壁壘疊嶂、姿態萬千。塬、墚、峁、陷穴、溝谷等黃土地貌景觀，均具有較強的觀賞性。地面較平坦、溝谷不甚發育的大面積的原始黃土地面，稱黃土塬；黃土墚是長條形的黃土高地，寬約數百公尺，長可達數公里；黃土峁是一種孤立的黃土高地，寬約數百公尺，長可達數公里；若干峁連接起來形成和緩起伏的墚峁，統稱為黃土丘陵；由於地表水下滲潛蝕作用形成的黃土陷穴，深可達 10 ～ 20 公尺，有的還呈串珠狀分布；黃土溝谷的發育，使黃土地面被切割得支離破碎。

## 九、洞穴

洞穴旅遊，每年吸引著數千萬遊客。中國接待遊客的旅遊洞穴已接近 200 個。洞穴之所以能夠吸引大量遊人，其原因是：人們居住和活動的範圍一般都在地表，對地下常年恆溫、綺麗虛幻的洞穴，存在好奇心與神祕感；洞穴往往跟古代寺廟建築、摩崖佛雕、古代詩文以及書法藝術等結合在一起，遊覽洞穴可增加對古代文化、藝術、宗教、建築等方面知識的瞭解；洞穴還能給人們提供探險、科學考察、治療某些慢性疾病的條件與機會。

## ▍第二節 水域風光類旅遊資源

水是自然界最活躍的因素之一。水體資源與旅遊的關係十分密切。具體表現為：第一，水體是最寶貴的旅遊資源之一；第二，水體是各類資源的構成要素；第三，水體是最能滿足遊客參與要求的旅遊資源。

# 一、風景河段

　　風景河段，是指可供觀賞的河流段落。兩岸谷形奇特、植被茂密、景色秀麗、河水清澈、人文資源豐富，並可進行岸邊或水上遊覽的河段更具旅遊價值。

## （一）大江、大河風景河段

　　長江以上游和中游河段最勝。如上游河段既有神祕誘人的江源風光，雄偉幽深的峽谷風光，又有殷商舊墟、巴國遺物、秦時棧道、蜀漢古城、屈原故里、昭君舊居，以及眾多的神話、傳說、典故等人文景觀，還有雄偉壯觀的長江三峽水利樞紐工程等現代工程。「楚地闊無邊，蒼茫萬里連」的長江中游河段，河道寬闊曲折，河湖相連，兩岸田園居舍如織錦，以及三大名樓、荊州古城、彝陵古道、蒲圻赤壁、襄樊隆中、楚漢古墓和葛洲壩水利工程、武漢長江大橋，一切均令人神往。黃河以中游最奇。黃河中游從河口鎮到孟津有龍門、壺口和三門三大峽谷，峽谷地段壁立千仞，流急濤大，自然景色動人。錢塘江以富春江最勝。富春江兩岸綠水青山交相輝映，以「水送山迎入富春，一川如畫晚晴新」等名章佳句令人神往。秀美灘江、繁華黃浦江以及古運河等，亦極富迷人色彩。

## （二）小溪小澗風景

　　小溪小澗多居江河上源，隨江就勢而流。它們多以青山為依，清泉為源，形成集山、水、林於一體，熔雄、奇、險、秀、幽、古於一爐的「人間仙境」，如有「美人河」之稱的益陽桃花江、曾被柳宗元藉以託物言志的愚溪、元結特意結廬隱居於側畔的祁陽峿溪等，都是膾炙人口的自然、人文名勝景區。

## （三）峽谷河段

　　峽谷河段，是指地殼不斷上升、河水不斷下切而形成的谷坡陡峻、谷底多急流深潭的「U」形或「V」形的河段。它們以雄、奇、險、壯的氣勢和景色為旅遊者所嚮往。如長江三峽、黃河壺口以及大寧河小三峽（龍上峽、雙龍峽、龍門峽）、嘉陵江小三峽（瀝鼻峽、溫塘峽、觀音峽）、岷江小三峽（平羌峽、背峨峽、犁頭峽）、西江小三峽（大鼎峽、三榕峽、羚羊峽）、北江

小三峽（育子峽、香爐峽、飛來峽）以及虎跳峽（長江）、底杭峽（雅魯藏布江）等。

### （四）漂流河段

漂流河段，是指水深流急，然而又可同兩岸構景，能給人以奇險感受，可供漂流的河段。如漂流勝地湘西猛洞河，沿途石壁高聳、峽谷幽深、碧水瀠洄、洞穴縱橫，並有王村古鎮、老司城遺址、土家吊腳樓、猴群等絕景。九曲溪下游河段有碧水九曲、三十六峰、九十九崖；夫夷江上源河段有 36 道彎、45 道灘，兩岸還有「丹霞」奇山怪石、瑤寨風光等。喀斯特地區還有地下河段漂流，如張家界黃龍洞、本溪水洞、興文天然泉洞、宜興善卷洞水洞、郴州華岩、桐廬「瑤琳仙景」（仙靈洞）等，無不洞奇水勝。

## 二、風景湖泊

湖泊，是大陸上較為封閉的集水窪地。世界各地都有湖泊分布，其總面積占全球面積的 1.8% 左右。中國也是一個多湖泊的國家，湖泊面積在 1 平方公里以上的有 2300 餘個。分布以青藏高原和東部平原最為密集。

### （一）構造湖

湖盆是由地殼構造運動所產生的凹陷而形成，包括斷裂、地塹、構造盆地等。這類湖泊的特點是：湖岸平直，岸坡陡峻，湖形狹長，深度較大。例如，俄羅斯的貝加爾湖，由地層斷裂坍陷而成。它南北狹長，最長處達 636 公里，東西平均寬度僅 48 公里。最深處可達 1620 公尺，平均深 730 公尺左右，是世界上最深的湖泊，蓄積著占全世界 20% 的淡水資源。中國雲南的洱海、滇池都屬於構造湖。

### （二）火口湖

當火山噴發停止，火山通道被阻塞，火山口成為封閉的窪地，水體充填成湖，稱火口湖。其特點是湖泊外形近圓形或馬蹄形，深度也較大。位於吉林省長白山主峰白頭山頂的天池，是一火口湖。在地質史上，長白山是一個火山活動劇烈，已有多次噴發的地區。西元 1702 年 4 月的一次噴發，形成

了天池的湖盆，所以天池自形成至今還不到 300 年的歷史。它呈橢圓形，南北長約 5 公里，東西寬 3.4 公里。平均水深 204 公尺，最深達 373 公尺，是中國最深的湖泊。湖水黛碧，景色十分秀麗。

### （三）堰塞湖

由外界物質急劇堆積阻塞河流而形成的湖泊，稱堰塞湖。例如黑龍江省的鏡泊湖，在距今 1 萬多年前的更新世中晚期，該地區發生火山活動，噴溢出的大量玄武熔岩，把牡丹江攔截，形成了鏡泊湖。湖狹長，南北長 45 公里，東西最寬處僅 6 公里，是中國最大的火山堰塞湖。黑龍江的五大連池，也是 16 世紀初火山噴發的玄武岩流，堵塞白河河道，形成五個串珠般的湖泊而得名。

### （四）河跡湖

由於河流的變遷，蛇曲形河道自行截彎取直後，遺留下來的舊河道，形成湖泊，稱河跡湖。這類湖泊多呈彎月形或牛軛形，水深較小。例如湖北江漢平原地區，大小湖泊星羅棋布。這些湖泊是由長江、漢水帶來的泥沙進入古雲夢澤堆積形成。位於江漢平原最南部的洪湖，是其中最大的一個，素有「千里洪湖」之稱。又如烏梁素海，是內蒙古自治區的第二大湖，面積達 220 平方公里。它是黃河故道殘留的河跡湖。

### （五）海跡湖

由於沿岸沙嘴、沙洲等沉積物或地塊的攔阻，或內海與外海隔離，使海灣形成海跡湖。例如太湖與杭州西湖。杭州西湖原是和錢塘江相通的一個淺海灣，寶石山和吳山是當年這個海灣南北兩側的兩個岬角。長江、錢塘江攜帶來的泥沙，受兩岬角之阻，在海灣口兩側產生堆積，形成了兩個沙嘴。由於沙嘴的不斷擴張延伸，最終兩側沙嘴相連，隔斷了海灣，形成了湖泊。開始時，隨著海潮的出沒，西湖仍然經常處於汪洋之中。直到漢朝後期，西湖才完全與海潮隔絕。經過長年累月周邊山地來的溪泉的補給和沖洗，湖水被逐步淡化，成為淡水湖泊。西湖已幾經治理疏濬，現有面積約 5.6 平方公里，早期西湖的面積比現在大得多。

### （六）風蝕湖

在乾旱和半乾旱地區，由於風蝕作用所形成的窪地積水形成的湖泊，稱風蝕湖。風蝕湖的面積大小不一，且湖水較淺。湖水可由河流注入，也可由地下水補給。例如內蒙古西部的嘎順諾爾和蘇古諾爾兩個湖泊，過去合在一起，稱居延海，是強烈的風蝕作用，把阿拉善高原與蒙古人民共和國之間的構造凹地剝蝕加深，後由於額濟納河水注入而成居延海。隨著入湖水量的減少和大量泥沙的淤積，居延海逐漸萎縮成嘎順諾爾和蘇古諾爾兩個相隔的湖泊。

### （七）冰蝕湖

由於冰川的刨蝕作用或冰磧作用形成窪地，後來氣候轉暖，窪地積水就形成了冰蝕湖。北歐許多湖泊均屬此類型。中國新疆阿爾泰山區的哈納斯湖，是一個著名的冰蝕湖。湖的周邊地區至今還留下了各種冰蝕地形和終磧壟。

### （八）溶蝕湖

由地下水或地表水對石灰岩等可溶性岩石進行溶蝕而形成的湖泊，稱溶蝕湖，一般呈圓形或橢圓形。例如貴州西部烏蒙山區的威寧草海，該地區廣泛出露下石炭紀淺灰色塊狀灰岩、白去質灰岩，經長期溶蝕形成窪地，後積水成草海。它面積約 45 平方公里，是貴州省的最大湖泊。

### （九）人工湖

人工湖又稱水庫，是指具有攔洪蓄水和調節洩流等特定功能的蓄水區域。例如，北京十三陵水庫、浙江千島湖、赤壁陸水湖、安徽太平湖等。中國是世界上水庫最多的國家，目前已建大、中、小型水庫約 86800 座。

## 三、瀑布

瀑布是指河床縱斷面上陡坎懸崖處傾瀉下來的水流。它雄壯粗獷、千姿百態，具有聲、色、形之美，是別具風格的水體旅遊資源中的重要組成部分。

### （一）岩溶型瀑布

在可溶的碳酸鹽岩分布區，由水流溶蝕作用使石灰岩岩層、落水洞等發生塌陷而形成的瀑布，或鈣化層在河道中不斷堆積形成壩坎而產生跌水。如黃果樹瀑布，位於貴州打幫河上游白河河段，石灰岩岩層產生斷陷，形成 60 多公尺落差的大瀑布。

（二）構造型瀑布

由構造運動使地層發生斷層所形成的瀑布。如壺口瀑布，當黃河在昕水河口以南，切穿呂梁山脈西南端的三疊紀砂頁岩地層時，受斷層作用，河床寬度由 250 公尺突然收縮到 50 公尺，河水被擠夾於壺口般的地形中，然後傾瀉而下，形成落差 34 公尺的大瀑布。雲南路南縣城西南的大疊水瀑布，由巴江河水流經一條斷層，水流從斷層陡崖上跌落，形成高達 120 多公尺的大瀑布。

（三）堰塞型瀑布

當火山噴發，熔岩漫溢堵塞河道，河水在熔岩陡坎上產生跌水形成的瀑布，或山崩、泥石流等堆積物堵塞河道而形成的瀑布。前者如黑龍江鏡泊湖的吊水樓瀑布。鏡泊湖為一火山堰塞湖，由火山噴發的熔岩，把牡丹江攔腰截斷，上游河段便成了湖泊。每當夏季洪水到來之時，鏡泊湖湖水從四面八方匯聚於潭口，並從熔岩壩的裂隙滲流出來，跌落岩壁，形成了落差 20 多公尺的瀑布。後者如四川疊溪瀑布，為地震引起山崩堵塞河道所形成。

（四）差異侵蝕型瀑布

由於岩性的差異，使河谷下蝕作用不均勻地進行，常在硬、軟岩層相間河段形成陡壩，產生瀑布。如雲南疊水瀑布等。

# 四、泉

泉是地下水的天然露頭。它在山區分布比較普遍。目前不少泉已開發利用，成為旅遊熱點，例如，濟南趵突泉、杭州虎跑泉、黃山湯泉、壽縣咄泉、五大連池藥泉。

## 五、現代冰川

近年來，冰川旅遊資源的開發已引起有關地區的重視。「七一」冰川，是中國新開闢為探險旅遊點的第一個冰川。它藏身在甘肅河西走廊西端嘉峪關西南120公里處的祁連山深山裡。該冰川是亞洲距城市最近的可遊覽冰川，冰舌部海拔4302公尺，冰峰海拔5150公尺。由峽谷深處沿並不險陡的山路攀登，可領略「一日四季」之奇妙景色。

## 六、風景海域

海洋的中心部位為洋，邊緣部分稱海。

海洋的遼闊壯大、清新舒展以及海風、海浪、海流、海嘯、潮汐、海市蜃樓、海洋生物變幻等自然現象，不僅具有使人們開闊胸懷、激發情感、健身強體等特殊功能，而且是開展多種科學考察活動和觀光遊覽的廣闊天地。那些與海岸、海島構景的風景海域，更是集海陸景觀於一體、熔自然人文景觀於一爐的風景海域，有淺海、沙灘，或斷崖絕壁、礁島怪石，或密樹叢林、奇異的「海底世界」以及海上日出、湧潮等自然景觀；也有燈塔、漁港、漁村、碼頭、漁舟以及亭臺樓閣、廟宇寺觀等人文景觀；還有冬暖夏涼的海洋性氣候條件和具有保健、康體、治病功效的海水、海泥、海洋空氣，以及進行遊覽觀賞、娛樂、健身、度假等多種旅遊活動的綜合性旅遊基地。如遼寧大連金石灘，河北北戴河、昌黎，山東青島，浙江普陀山，福建廈門，廣東汕頭，海南崖縣，廣西北海銀灘等地的海濱、海域，均已成為對外開放的著名風景名勝地。

# ▌第三節 生物景觀類旅遊資源

隨著現代旅遊業的發展，人類旅遊活動觀賞利用的對像已不侷限於山水風光，生物中有一部分也已成為人類旅遊資源利用的對象。它們以自身獨有的美麗觀賞性吸引著旅遊者，與地理環境中的地質、地貌、水文、氣候等要素共同形成自然旅遊資源整體系。世界上生物種類繁多，而目前為旅遊者所利用的只是其中的一小部分。我們把所有生物資源中具有旅遊利用價值，能

吸引旅遊者、能為旅遊業所利用，並由此產生經濟和社會效益的部分稱為生物旅遊資源。其中主要包括以森林、古樹名木、奇花異草為主的植物旅遊資源和野生動物棲息地為主的動物旅遊資源。

## 一、植物旅遊資源

世界上植物種類繁多，而且植物本身往往成為一個地區地帶性的主要標誌。植物的生長受氣候及土壤等因素的影響，世界各地都有其代表性的植物旅遊資源。植物旅遊資源的構景要素較多，常以其「幽」、「翠」、「形」、「色」、「香」、「古」、「奇」及保健作用——「森林浴」，對旅遊者產生吸引力。從目前世界地表植被分布來看可分為：熱帶雨林、熱帶季雨林、稀樹草原、照葉林、硬葉常綠林、夏綠林、針葉林、草原、荒漠植被、地衣苔蘚等大類地帶性植被。中國植物種類繁多，據調查，目前有高等植物 32000 多種，而且還保留了一些被稱為「化石植物」的物種如珙桐、水杉等。

植物的種類數以千萬計，而且枝、葉、花、果實、種子的形態色彩等均不相同，其觀賞價值很高。因此我們從觀賞的角度把植物旅遊資源分為以下幾種。

1. 觀花植物

花是植物最美的部分，也是人們觀賞的主要對象。世界花卉資源極為豐富，有些具有極高的觀賞價值，典型的如中國十大名花：牡丹、芍藥、月季、菊花、蘭花、荷花、海棠、山茶、水仙、梅花；又如雲南八大名花：山茶花、杜鵑花、報春花、木蘭花、百合花、蘭花、龍膽、綠絨蒿。花卉種類繁多，有草本、木本、一年生、多年生和藤本、附生等植物的花卉，可觀賞和欣賞其花色、花姿、花香和花韻。

2. 觀果植物

果實是豐收的象徵。觀果植物以果實成熟之季最為壯觀。如橘子、梨、蘋果等各色果實，亦橙黃綠青藍紫綴滿枝頭，還有一些熱帶果實如木瓜、開心果等都富觀賞價值。

3. 觀葉植物

植物葉的形狀、色彩各異,有常綠的,有落葉的,有針葉,有單葉、複葉,或葉片分裂,或葉序多變,或葉形奇異,或葉色絢麗。典型的如楓葉、檓樹科植物葉、冬青科植物葉等。

4. 觀形植物

樹木以其樹形挺拔雄健、冠齊葉碧、婀娜多姿而吸引旅遊者,典型的如望天樹、大榕樹、水杉、冷杉、柳樹、香槐及竹類植物等。

5. 藤本觀賞植物

此類植物如奇異果、鴛鴦藤、紫藤、爬山虎等。

6. 水生觀賞植物

此類植物如荷花、蘆葦、菖蒲、慈姑、睡蓮等。

7. 植物科學研究基地

按植物界的進化類群布置的栽培植物,專為教學和科普觀賞服務,觀賞其全部,可以大體瞭解植物界系統進化的梗概和脈絡。

## 二、動物旅遊資源

動物旅遊資源有野生和家養兩大類,每一大類又包括許許多多無脊椎動物和脊椎動物。這些動物不少都具備觀賞特點,成為旅遊活動中不可缺少的客體對象。

世界上動物種類繁多,大致可分為熱帶動物,如猩猩、大象、各種猴類、蛇類、孔雀及非洲羚羊、獅、豹等;亞熱帶動物,如各種爬行類動物,以及不需冬眠,但繁殖上有明顯季節性的各類動物,如猴類、牛、羊等;溫帶動物,如刺猬、棕熊、東北虎、貂類、各種有蹄類及穴居的齧齒類動物、駱駝、野驢等;寒帶動物,動物種類少,多季節性遷移動物、地帶性動物,如北極熊、海豹等;另還有大量水生動物。

由於大陸漂移的影響造成地理隔離，某些動物的分布有明顯的特殊性和地域性。如大洋洲的紐西蘭及其附近島嶼上的動物至今仍保持著原始古老特色：哺乳動物，如鴨嘴獸、大袋鼠等，其他大陸均沒有；斑馬、長頸鹿、鴕鳥等只見於非洲大陸；熊貓、金絲猴等只出現於中國四川中北部和秦嶺山地局部環境中。

中國是一個動物資源極為豐富的國家，雖然面積僅占世界陸地的 6.5%，但陸生脊椎動物約有 2000 多種，占世界總量的 10%；獸類 420 種；鳥類 1166 種，占世界總數的 15.3%；兩棲爬行類 510 種，占世界總數的 8%。

動物旅遊資源，就其功能而言可作為觀賞對象、狩獵對象及食用對象，其中以其觀賞價值最為突出。我們根據其觀賞特點的不同，可把觀賞動物分為以下幾種類型。

1. 形態動物

動物體形千奇百怪各具特色，特別是一些珍禽猛獸體形奇異，為人所罕見或不易直觀。典型的如虎，其形體雄偉，具有王者氣概，在中國有體形高大雄偉的東北虎，又有體形小巧靈活的華南虎；獅，乃是非洲大陸的猛獸，雄獅體形高大、毛色壯觀。其他形體特異、觀賞價值較高的還有非洲體態典雅華貴的長頸鹿；有「沙漠之舟」美譽的駱駝和形體巨大的河馬；有世界唯一的長鼻動物——大象；還有尾巴似馬非馬、角似鹿非鹿、蹄似牛非牛、頸似駝非駝的「四不像」麋鹿，以及美國阿拉斯加陸地上最大的食肉動物棕熊等。

2. 色澤動物

色彩是產生觀賞感的重要因素，也是人們觀賞的主要內容。世界各類動物色彩斑斕，有一些就是以其色彩絢爛來吸引旅遊者的。典型的如中國珍稀動物金絲猴，雄猴肩上披著長達 35 公分的金黃色毛，金光閃閃；中國海南島的坡鹿，背部有一條褐色的條帶，從頸部沿脊梁一直伸到臀部，褐色條帶下面，點綴著若干平行排列的白斑，肋和腿呈土黃色，腹、胸、腳趾則呈一片雪白，色彩極為美觀；其他還有中國廣西的丹頂鶴、孔雀、鴛鴦、鸚鵡等。

### 3.動態動物

許多動物不僅體形特異、色彩美觀，而且動態也可愛逗人。典型的如大象表演，蛇類、猴類戲跳，大貓熊表演，孔雀開屏，無尾熊玩賞等。

### 4.聽聲動物

動物中有許多「歌唱家」，其聲頗為旅遊者欣賞。典型的如鳥鳴，八哥學話，還有中國峨眉山的彈琴蛙的叫聲、狼吼、猿啼等。

### 5.動物科學研究基地

主要指按動物進化系統和區系類群布設展示動物，除一般觀賞外，還可進行教學觀賞和科普觀賞。

# 第四節 古蹟和古建築類旅遊資源

## 一、古蹟類旅遊資源

歷史古蹟是指人類活動留下的遺跡和遺物。當代旅遊者的普遍心態是：求知、求新、求奇、求異與求樂。人們旅遊的目的，已經不僅僅侷限在陶醉於大自然壯麗的懷抱中，他們中的許多人開始熱望追溯歷史和回首往事，而歷史古蹟形象地記錄著人類的功績，且最能引發人們對往事的思緒。古蹟類旅遊資源包括古代人類遺址、古都遺址、古戰場遺址、名人遺跡、近現代歷史遺存等。

### （一）古人類遺址

古人類文化遺址包括古人類棲居的洞穴、住房、文化層等。中國古人類文化遺址遍布全國各地，但以黃河流域最為集中，目前已發現和發掘的著名古人類文化遺址有：舊石器時代的雲南「元謀猿人」遺址、陝西「藍田猿人」遺址、北京周口店「北京猿人」遺址；新石器時代的河南澠池「仰韶文化遺址」、山東泰安「大汶口文化遺址」、陝西西安「半坡遺址」、浙江餘姚「河姆渡文化遺址」等。按其棲居形態有岩洞式的周口店龍骨山岩洞、干欄式的河姆渡遺址、穴居式的河南偃師溝泉、地面間架式的半坡遺址等。其中，北

京周口店是中國境內發現最早、世界古人類遺址中化石材料最全、人類文化層最多的一處古人類文化遺址。

古人類文化遺址所展示的是人類起源的最古老景觀形態，令人產生奇妙、神祕的親切感，是珍貴的旅遊資源。

（二）古都遺址

人類進入奴隸社會，國家出現，首都就成為當時國家的政治、經濟、文化中心。一個朝代、一段歷史所發生的重大歷史事件、人物活動和美麗的傳說故事，大都與當時的首都有聯繫。例如，河南偃師屍鄉溝商城、二里頭、鄭州商城、安陽殷墟，西周的陝西岐山、扶風兩縣間的周原遺址，西安附近豐、鎬遺址，春秋戰國時洛陽東周城遺址，曲阜魯故城遺址，楚紀南故城遺址，鄭韓城遺址，趙邯鄲故城遺址，燕都遺址，秦阿房宮遺址，漢未央宮遺址，鄴城曹魏遺址，鄂城東吳遺址，唐長安城遺址，宋東京和臨安遺址，金中都、元大都、明清北京遺址等。研究這些古城遺址對中國歷史發展有著重要歷史價值。選擇歷史地位高、保存好、區位條件有價值的都城進行旅遊開發，並利用開發的文化載體開展相應的旅遊活動是很有意義的。

（三）古戰場遺址

古戰場，一般都有險要據守的地形，並留下一些戰爭遺跡。在一場戰爭中，形形色色的人物先後粉墨登場，既有驚心動魄的事件，又有動人的、令人深思的故事。例如，宜昌、江陵和武漢一帶，歷史上曾是赤壁和夷陵的古戰場。這裡有諸葛亮的隆中茅廬、張飛的擂鼓臺、龐統獻連環計的鳳雛庵和赤壁山、曹操敗走的烏林、諸葛亮借東風的七星臺、當陽橋和「長坂雄風」古碑，還有關公敗走的麥城、被生擒的回馬坡、玉泉的關陵，以及後人懷古的東坡赤壁等勝蹟。「七五」期間將赤壁古戰場列為第二類重點旅遊項目，「八五」期間推出著名的「三國」旅遊線。

此外，像晉楚城濮之戰、齊魏馬陵之戰、楚漢成皋之戰、曹袁官渡之戰、東晉淝水之戰、中日甲午海戰等古戰場，正在或有待開發。

（四）名人遺跡

　　歷史名人，指對政治、經濟、文化作出貢獻的有影響的人物。他們的事蹟在歷史上有記載，在人民群眾中廣為流傳，並在其誕生地、活動地有紀念性建築，如故居、碑刻、祠堂等，供後人瞻仰憑弔。歷史人物有下列幾種：帝王、政治家、學問家、文人、英雄人物、宗教人士、科學家等。

　　（五）近現代重要史蹟

　　從鴉片戰爭以來，中國人民為爭取獨立、民主，不屈不撓的對抗帝國主義、封建主義和官僚資本主義，留下了許多革命遺址、遺蹟和文物，這些遺址對懷念先烈，教育後人有重要作用。近現代重要史蹟大體包括下列幾類：革命遺址、革命遺跡、革命舊址、革命領導人活動舊址、重要會議會址、墓葬、陵園、紀念碑、紀念塔、紀念性建築。

## 二、古建築類旅遊資源

　　中國古建築歷史悠久，在目前保存的文物古蹟中，古建築占有很大的比例。它不僅反映了中華民族悠久的歷史、燦爛的文化和發達的科學技術，而且為今天的新建築、新藝術創造提供了重要的借鑑，是進行歷史教育和旅遊觀光的重要場所。

　　（一）長城、古城遺址、宮廷建築群

　　1. 長城

　　長城西起嘉峪關，東至鴨綠江虎山，全長 7350 公里，並不形成封閉城圈，東西延伸，蜿蜒萬里之遙，故名「萬里長城」。隨著時代的變遷，長城已失掉了作為軍事工程的意義，但其高超的建築藝術卻是中華民族大智大勇的歷史見證，成為中華民族的象徵，具有極高的旅遊價值。尤其關隘之地，城牆完好無損、地勢雄偉、關塞險峻，是長城的典型代表。如「天下第一關」的山海關、氣壯山河的嘉峪關等。

　　2. 古城遺址

　　歷史上，自城市出現，就產生了城防問題。中國古代，上自天子王侯的都城，下至郡、州、府、縣的治所，都有城牆和護城河圍繞，由城門、城樓、

角樓、牆臺（馬面）、敵樓、堞牆、堆口等，構成一整套的城防體系。中國古代的城垣建設，不僅有很高的防禦功能，而且在建築藝術上也達到了很高的水準。險峻的城牆、高聳的城樓、寬闊的護城河，顯示出雄偉森嚴的氣勢，烘托出恢弘壯觀的藝術氛圍，使遊人憑弔之際，撫今追昔，為中華民族上下五千年的悠久文化而嘆服折腰。

### 3. 宮廷建築群

宮殿，是古建築中最高級、最豪華的類型，是帝王專有的居所。它以建築藝術烘托出皇權至高無上的威勢。宮，在秦以前是居住建築的通用名；殿，原指大房屋。秦漢以後宮殿成為帝王居所中重要建築的專用名。宮殿是國家權力的中心，外有宮城，駐軍防守。

宮殿的形制有一個歷史發展的過程。殷商時期，帝王宮殿呈院落式布局；周和春秋戰國時代，分外朝、內庭兩部分，確立「三朝五門」制；秦漢各宮占地面積大，建築物布局稀疏，秦有咸陽舊宮、甘泉宮和阿房宮，漢有未央宮、長樂宮和建章宮；隋唐時，在中軸線上建「五門」、「三朝」。由於王朝的更替，這一切都變成了廢墟，留給後人的只是史書記載和遺址，供人研究與憑弔。

北京故宮始建於永樂四年（西元 1406 年），歷經 14 年，於永樂十八年（西元 1420 年）建成。是世界上現存最大、最完整的木結構古建築群，占地 72 萬平方公尺，建築面積 15 萬平方公尺。現有殿房共 9000 餘間，各建築物全部是紅色牆壁、黃琉璃筒瓦，十分豪華壯麗。先後經歷明清兩代 24 個皇帝，直到 1924 年溥儀被逐為止。現為故宮博物院，對民眾開放。

### （二）壇、廟

壇廟是祭祀性建築物，在中國古建築中占很大比重，其建築規模之大、建築造型之精美，達到了相當高的程度。

### 1. 壇

壇是中國古代用於祭祀天、地、社稷等活動的臺型建築。最初的祭祀活動在林中空地的土丘上進行，後逐漸發展成用土築壇。早期，壇除用於祭祀

外，也用於舉行會盟、誓師、封禪、拜相、拜師等重大儀式。後來，逐漸成為封建社會最高統治者專用的祭祀建築。規模由簡而繁，外形隨天、地等不同祭祀對象而有圓有方，結構由土臺變為磚石砌，並且發展成宏大的建築群。

天壇，是明清皇帝祭天和祈祝豐年的地方，是保存下來的封建帝王祭祀建築中最完整、最重要的一組建築，也是現存藝術水準最高、最具特色的優秀古建築群之一。天壇整個組群由內外兩重圍牆環繞，總面積 280 公頃。圍牆的平面接近正方形，但北面兩角採用圓形、南面則為方角，以附會「天圓地方」之說。按使用性質分為四組。在內牆內，沿南北軸線，南部有祭天的圜丘；北部有祈禱豐年的祈年殿；內牆西門南側是皇帝祭祀前齋宿的宮殿齋宮；外牆西門以內有飼養祭祀用牲畜的犧牲所和舞樂人員居住的神樂署。其中圜丘和祈年殿是建築群的主體，中間為長磚砌成的 400 公尺甬道，通稱「丹陛橋」。

2. 廟

廟，是中國古代又一類祭祀性建築，其形制要求嚴格整齊。大致可分為三類。

（1）祭禮祖先的宗廟

中國古代帝王宗廟稱為太廟。廟制歷代不同：夏 5 廟，商周 7 廟，東漢以後只立 1 座太廟，分供各代皇帝神主。太廟是等級最高的建築，慣用廡殿頂。北京勞動人民文化宮是歷史上唯一保存下來的太廟建築。

（2）奉祀聖賢的廟

祭祀聖賢先哲的廟遍及全國。其中以祭祀孔子的文廟（孔廟）和祭祀關羽的武廟（關帝廟）最多。孔廟以曲阜孔廟最大、歷史最久、規制也最高。它是中國現存僅次於北京故宮的巨大古建築群，也是中國古代大型祠廟建築的典型，保存著宋金以來的整體布局和金元以來的 10 座古建築。現存孔廟平面為一不等邊的近似長方形，東西寬 141～153 公尺，南北寬 637～651 公尺，總面積 9.6 公頃。其建築仿皇宮建制，共分九進庭院，中軸線兩側對稱排列。整個建築包括五殿、一閣、一壇、二廡、二堂、十七座碑亭、三祠、

二齋，共 466 間。四周圍以高牆配以門坊、角樓。成為中國古代建築、雕刻、繪畫、書法之集錦。這一龐大建築群，面積之廣大、氣勢之宏偉、歷時之久遠、保持之完美，被古建築學家稱為世界建築史上「唯一的孤例」。1994 年底它與孔府、孔林（簡稱「三孔」）被聯合國教科文組織批准列為世界文化遺產。

（3）祭祀山川神靈的廟

我們的祖先在生產、生活中，首先看重的是受天上日月星辰、雷雨風雲影響的草木莊稼的生長，認為有神靈保佑，從而產生了對天地的崇拜；高山像個柱子立在大地上，支撐著蒼穹，與天相接，因而產生了對大山的敬仰。中原大地上，以黃河為中心，西有華山、北有恆山、南有衡山、東有泰山、中有嵩山，尤以泰山雄偉高大、立於東方。因此自黃帝起，泰山成為歷代帝王巡狩、封禪和設神祭祀的對象，由「秦既作畤」、「漢亦起宮」，到唐封「天齊王」、宋封「天齊仁聖帝」並建廟，以帝王規格祭祀泰山神。

（三）亭、臺、樓、閣、廳、堂、榭、舫、廊

亭、臺、樓、閣等是古建築群或園林中的單體建築類型，成為風景區中的主景。

1. 亭

亭，是周圍開敞的小型點式建築，供人駐足、觀覽，也用於典儀，俗稱亭子，出現在南北朝中後期。隨著園林建設的發展，亭子利用越來越廣泛，種類也越來越多，造型富於變化。

2. 臺

臺，是一種露天的、表面比較平整的、開放性的建築物。一般上面可以沒有屋宇，供人們休息、眺望、娛樂之用；也可建造屋宇，使其更為高聳、壯麗。中國築臺歷史悠久，早在殷紂王時就築有鹿臺，距今 3000 多年。戰國時期築臺之風最盛，如齊國的路寢臺、楚國的章華臺、燕國的黃金臺、韓國的鴻臺、趙國的叢臺、魏國的文臺等。

3. 樓、閣

樓、閣都是兩層以上的屋宇建築。由於規模、高度遠遠超過周圍的一般低平建築，壓住周圍環境成為主景。樓與閣在早期是有區別的，樓指重屋，閣指下部架空、底層高懸的建築。宋以後樓與閣已無嚴格區別。按功能分，有觀景樓、藏經樓、鼓樓、箭樓、城樓、敵樓、戲樓、茶樓、酒樓、過街樓等。其中以建築藝術高超和觀景的樓閣旅遊價值高，較為著名的有天津薊縣獨樂寺的觀音閣、湖北武漢的黃鶴樓、江西南昌的滕王閣、湖南岳陽的岳陽樓，以及蓬萊觀海的蓬萊閣、青島棧橋回瀾閣等，在樓閣建築中具有代表性。

4.廳、堂、軒、館、齋，榭、舫、廊

廳、堂、軒、館、齋等，建築規模雖不及宮殿和樓閣，但比普通平房規模高大、構造複雜、裝飾華麗。廳、堂內部空間寬大，視線開闊，朝向較好，為院落主體。它可用於迎賓會客、起居聚餐、觀花賞木、從事宗教活動以及欣賞小型戲文等。江南園林的四面廳、鴛鴦廳、花廳、荷花廳等主要供賞景之用。軒，係大型房屋出廊的部分，給人以輕巧、軒昂欲舉的聯想。齋，分布在偏僻、幽靜之處，是休息、靜養、攻讀和存書之處；館，用於園居，接待賓客之用，多建於高爽處，便於遠眺，觀賞風景。

榭、舫，多是單層臨水建築，從整體輪廓到門窗欄杆，均以水平線條為主。榭，建於水邊，突露出岸、架臨水上，便於觀賞水景。舫（又名旱航），船形建築，多建於水邊，前半復三面臨水，船尾一側有平橋與岸相連，因形狀特殊、形式新穎，為水面增色，登之，有置身於行船之感。

廊，是帶形建築，是聯繫建築物和景物的脈絡，是景區的導遊線，具有劃分空間、增加景深、便於觀賞，達到步移景異的效果。因此設計廊要特別注意與地形結合，最忌僵直呆板。它隨形而彎，依勢而曲，或蟠山腰，或窮水際，蜿蜒逶迤，富於變化，可分為直廊、曲廊、波形廊和復廊等類型。它輾轉於園林之中，可使本來較為單調的空間不感乏味。著名的頤和園長廊，長728公尺，共273間，北依萬壽山、南臨昆明湖，隨湖岸曲折而曲折，穿花透樹，對稱延伸在排雲殿的兩翼，像根綵帶，把萬壽山南麓的建築連綴起來，使湖山之間的景色更加層次分明。

（四）橋和水利工程

1. 橋

橋為橫跨江河之上的建築，不僅能提供過河交通之便，還可因其造型及工藝而為水景增色。人行橋上，望驚鴻照影、掬水弄月，頓覺水面可親，成為賞景最佳之處。

中國造橋歷史悠久，最早的橋梁建築可見之於 5000～6000 年前的半坡遺址中。隨著工程技術的發展，古代工匠們創造了各種結構、材料和造型的橋梁。從結構和形式上看，有梁橋、拱橋、索橋、浮橋、廊屋橋、鐵橋、竹籐橋、網橋等。其中歷史久、工程獨特、藝術價值最高的橋有河北趙州橋、北京盧溝橋、泉州安平橋等。

2. 運河

運河是人工開掘的河道，供運輸之用。中國重要的運河是靈渠和大運河。靈渠，又名湘桂運河，位於廣西興安縣境內，是秦始皇為了向嶺南運輸兵員、糧餉，命史祿率軍民開鑿的。這裡渠水清澈，兩岸垂柳成行、松竹蒼翠，座座拱橋似彩虹橫跨，亭臺樓閣掩映在綠叢之中，形成淡雅清新的風格，成為遊人絡繹的旅遊勝地。

京杭大運河，是與萬里長城齊名的偉大水利工程。它北起北京，南達杭州，縱貫東部六省市，聯結海、黃、淮、長、錢五大水系，全長 1795 公里。像這樣規模宏偉、歷史悠久之古運河，在世界上也是獨一無二的，堪稱世界一大奇蹟。在運河兩岸，城鎮繁榮，文物古蹟豐富，風景名勝眾多，是中華文明薈萃之地。

3. 堰

堰，是古代的一種水利灌溉工程，是較低的攔水和溢流建築。在古代水利工程中以四川成都的都江堰最為著名。它位於玉壘山麓的岷江中。經過改建、擴建，都江堰區的灌溉面積已擴大到 800 萬畝。渠道一帶已成為風景秀麗、文物古蹟眾多的遊覽勝地，主要有伏龍觀、二王廟、安瀾索橋、離堆公園和玉壘山公園。

4. 堤防

堤防，是人工在海、河岸上築起的堤牆，以防海潮和洪水的**襲擊**，保障人民生命財產的安全，對農業生產具有重要作用。中國著名的古代堤防有海塘、荊江大堤和黃河大堤。海塘是江浙沿海和長江、錢塘江河口兩岸為阻擋海潮和颱風而修築的海堤。

（五）鄉土建築

鄉土建築，是指除宮殿、官署和寺觀以外的居住建築，受氣候、土質、地形、民族文化和生產力等諸多自然和人文因素的影響，帶有明顯的地方特色。可分為木構架庭院式住宅（四合院、「四水歸堂」式住宅、「一顆印」式住宅、大土樓等）；黃土窯洞（靠山窯、平地窯、靠山窯院）；干欄式住宅；包房、氈帳（蒙古包、帳房、仙人柱）；「阿以旺式住宅」（維吾爾族為了適應新疆低窪沙漠地區夏季少雨炎熱、冬季嚴寒大風的氣候而創造的住宅）等。

（六）坊、表、闕、經幢

坊、表、闕、經幢，是指古代紀念性、標誌性建築物。

1. 坊

坊，即牌坊，又稱牌樓，為單排立柱式建築，起劃分空間或控制空間的作用。不帶屋頂的為牌坊，帶屋頂的為牌樓。據其功能不同可分為三類：

一是形制級別較高的坊，常用廡殿頂或歇山頂。此類坊多分布在離宮、苑囿、寺觀、陵墓的入口處，對主體建築具有前奏、標誌、陪襯的作用，營造出莊嚴、肅穆、深邃的氣氛。

二是級別較低的坊，多為懸山頂式建築。此類坊多分布在大路起點、十字路口、橋兩端、商店門前，具有標示位置、豐富街景的作用。

三是「旌表功名」或表彰「節孝」的牌樓，多近於城鎮。安徽歙縣棠樾牌坊群全國著名，有 7 座牌坊迤邐而建，表彰鮑氏忠孝家族。乾隆手書：「慈孝天下無雙星，錦繡江南第一家。」

2. 華表

華表為成對立柱，具有標誌性或紀念性作用，建在宮殿、陵墓前，個別立在橋頭。華表結構下為須彌座、上立圓形石柱，刻有雲龍，上為雲板。表上立一蹲獸，俗稱「朝天吼」。天安門和十三陵華表為現存典型代表。

華表頂沒有雲板的稱表，或望柱。如武則天乾陵前的一對望柱，八棱，高 8 公尺。

3. 闕

闕為中國古代用以標誌建築群人口的建築物，常建於宮殿、城池、宅第、祠廟、陵墓之前，為顯示門第、區別尊卑、崇尚禮儀的裝飾性建築。現存最早的是西元 36 年四川梓潼李業闕。闕為單檐或重檐頂式建築，有人物、四靈、車馬等浮雕。

4. 經幢

經幢為立於佛寺庭院內大殿前的小型佛教建築，常用多塊石料堆砌而成，底有高兩層或三層的須彌座，幢身（石柱）豎須彌座之上，幢身上刻有陀羅尼經或其他經文，故稱經幢。幢身常被寶蓋、仰蓮等分成二至三段，並雕刻有不同花紋、圖案。河北趙縣北宋陀羅尼經幢，高 15 公尺，是現存規模最大、最精美的經幢。

（六）陵墓

陵墓作為旅遊資源，從已開發利用和具有開發潛力上分析，可分為帝王陵墓、名人陵墓和懸棺。

1. 帝王陵墓

帝王陵墓由於占有空間大，山水形勝，地面和地下建築輝煌和文物眾多，成為中國旅遊勝地。著名的有秦始皇陵，唐乾陵和昭陵，明孝陵，清康熙景陵、乾隆裕陵、咸豐定陵、同治惠陵等皇帝陵和孝莊、孝惠、孝貞（慈安）、孝欽（慈禧）等皇后陵。明十三陵是中國現存規模龐大、體系完整的帝后陵墓，具有較高的歷史、文物和旅遊價值。

2. 紀念性陵墓

中國古代墓葬中，還有一大批紀念性陵墓。有三皇五帝、昔哲先賢、詩人畫家、騷人墨客、三教九流等。這些墓葬中有的是真人真墓、有的是衣冠塚，有的純係傳說。其中除個別著名人物的陵墓外，一般都規模不大，殉葬物微薄稀少，甚至空無所有。但因其在歷史上的作用，受到人民群眾的敬仰，成為重要的遊覽勝地。

3. 崖墓與懸棺葬

在中國西南與東南山區，有兩種墓葬形式甚為特殊，一是崖墓，一是懸棺葬。

（1）崖墓

崖墓，是人工沿著山崖鑿成洞，安放棺木，當地人稱「蠻子洞」。其最深達90公尺，小的約6公尺，寬達10公尺左右，高2.8公尺，由墓門、享堂、墓道和棺木組成。時間為東漢到南北朝時期，分布在四川宜賓、樂山、彭山一帶。墓內外浮雕有車輦圖、牧馬圖、宴樂圖、車騎圖，還有老萊子、荊軻、孫叔敖等故事。尤為珍貴的是，在樂山麻浩崖有一尊佛像浮雕，是現存有準確年代的最早佛像雕刻。

（2）懸棺

懸棺，是在懸崖高處鑿孔，安設木樁，然後將棺木放在樁上。在中國分布於三處：宜賓地區興文和珙縣、三峽、武夷山九曲溪。

三峽懸棺多在風箱峽中，人稱「風箱」。武夷山九曲溪小藏峰岩壁上因棺木如船形，人稱「船棺」，經鑑定已有3800多年的歷史。

陵墓成為旅遊資源的主要條件：一是環境，二是建築，三是文物，四是歷史和傳說。其餘大量的只是社會文化的一部分，不能進入旅遊觀賞和研究範圍。

（七）歷史文化名城

歷史文化名城，是指有悠久歷史，在地面和地下保存有重要歷史價值、藝術價值和科學研究價值的文物、建築、遺址以及具有優美環境的城市。中

國現有歷史文化名城 99 座，大體分為 6 類，即古都，紀念名人的名城，園林、文化城市，少數民族歷史文化名城，歷史重要港口和手工藝中心城市。

### （八）小城鎮

中國地域遼闊，區域差異性大，數以千計的小城鎮，具有鮮明的地方特色。它們以漠河、蓬萊、同里、麗江和鳳凰城為代表。

### （九）園林

中國園林大致可分為三種類型，一是帝王苑囿，二是士大夫私家園林，三是寺觀園林。這些園林由於營造目的和地理環境的差異，各有特點。

### （十）宗教建築與禮制建築群

#### 1. 佛教寺廟建築

「寺」，原為古代官署的稱謂，東漢明帝時，中天竺高僧攝摩騰和竺法蘭攜帶佛教經像來洛陽，最初住在接待外賓的官署鴻臚寺。後來在雍門外街道旁，為高僧建館舍，名為白馬寺，這是中國第一座寺廟。後世遂以「寺」為佛教建築的通稱。南北朝至唐代，佛寺已遍及全國，布局也漸趨穩定。

大約在兩漢之際，即西元前後，佛教開始由印度傳入中國，經長期傳播發展，形成了具有民族特色的中國佛教。由於傳入的時間、途徑、地區和民族文化、歷史背景的不同，中國佛教形成了三大系，即漢地佛教（漢語系）、藏傳佛教（藏語系）和雲南地區南傳佛教（巴利語系）。隋唐時，中國佛教達到鼎盛時期，在漢地佛教中逐漸形成了天台宗、三論宗、法相宗、律宗、淨土宗、密宗、華嚴宗、禪宗八個宗派。藏傳佛教是中國佛教的一支，主要流行於中國藏族、蒙古族、土族、裕固族等少數民族地區。到 13 世紀後期，西藏上層僧侶逐漸掌握了西藏地方政權，經過不斷發展，終於形成了西藏地區獨特的佛教形式，並形成寧瑪派（紅教）、噶當派（白教）、薩迦派（花教）、格魯派（黃教）等許多獨立的派別。

佛教寺廟是供奉佛像、保存佛經、舉行佛事活動和供僧眾們生活、居住的場所。因此，各類佛教寺廟的建築和布局，無不與其功能相適應，同時又

受到當地傳統建築風格的影響，從而形成了自己的特色。大體與三種佛教派別相適應，寺廟類型可分為：漢地佛教寺廟、藏傳佛教寺廟（喇嘛廟）、南傳佛教寺廟、漢藏混合型寺廟。

### 2. 道教宮觀建築

道教，是土生土長的中國宗教。道教的正式形成在東漢順帝以後，到南北朝時盛行起來。東漢順帝（西元 125～144 年在位）時，張陵開創的五斗米道；東漢靈帝（西元 167～189 年在位）時，張角組織的太平道，是道教組織最初的兩大教團。道教奉老子為教祖，尊稱他為「太上老君」。

道教稱有十洲三島，又有十大洞天、三十六小洞天、七十二福地，都是神仙棲息的勝境閬苑。這十洲三島在四海之中，洞天福地則在陸地之內。「十大洞天者，處在地名之間，是上天遣群仙統治之所。」「三十六小洞天，在諸名山之中，亦上仙所統治之處也。」如葛洪在《抱樸子 · 金丹篇》中記：「華山、泰山、霍山、恆山、嵩山、少室山、長山、太白山、終南山、女兒山、地肺山、王屋山、抱犢山、安丘山、潛山、青城山、峨眉山、縷山、天台山、羅浮山、陰駕山、黃金山、鱉祖山、大小雲臺山、四望山、蓋竹山、括蒼山，此皆正神在其山中，其中或有地仙之人。」現在的道教名山宮觀，除宋後新起者外，凡淵源於唐代以前的，多在此範圍之中。

### 3. 伊斯蘭教建築——清真寺

清真寺是伊斯蘭教聚眾禮拜的場所，亦稱禮拜寺。中國唐代稱「禮堂」。據傳元延祐二年（西元 1315 年），咸陽王賽典赤、瞻思丁奉敕重修陝西長安伊斯蘭寺廟，奏請賜名「清真」，以稱頌清淨無染的真主。

清真寺建築結構嚴謹、質樸，由禮拜大殿、邦克樓、經堂、浴堂及阿訇辦公居住用房等組成。大殿是清真寺中的主體建築，宗教活動的中心。清真寺的建築布局和形式較為靈活，但內部設計較為固定：一是大殿內聖龕方位背向麥加，因為教徒禮拜時必須朝向麥加；二是大殿面積取決於附近教民的多少，地上鋪絨或蓆子；三是聖龕前左側為宣諭臺，為阿訇教義處；四是室內裝飾常用幾何紋、阿拉伯文字、植物紋，一般不用動物紋。室內素潔淡雅。

4. 基督教建築——教堂

教堂，亦稱「禮拜堂」，是基督教舉行宗教活動的場所。「教堂」一詞源於希臘文，意為「上帝的居所」。

中國最早的教堂為大秦寺。唐貞觀十二年（西元 638 年）始建於長安城內。現存的北京南堂（宣武門教堂）、上海徐家匯天主堂、沐恩堂，廣州石室堂等，都是中國著名的教堂。

# ▌第五節 休閒、求知、健身類旅遊資源

## 一、博物館、展覽館

集中陳列或展覽具有參觀價值的自然、歷史發展和社會經濟成就的場、院、所，稱為博物館、展覽館。全國已建成各種不同類型而富有教育性和知識性的博物館、展覽館共 800 多處。綜合性的如首都博物館、上海博物館以及其他各省市自治區的地方性博物館；專門性的如北京的中國歷史博物館、中國革命博物館、軍事博物館、地質博物館、自然博物館、農業展覽館、美術展覽館，以及地方性的如山東曲阜孔子生平展覽館，孔府珍寶文化展覽館，南海、洛陽、蘇州、紹興等地的民俗博物館，大同的蒸汽機車博物館，杭州的胡慶堂中藥博物館，蘇州的絲綢博物館，景德鎮的陶瓷博物館，西昌的宇航博物館等。可以說中國的博物館、展覽館分布廣泛，內容豐富多彩，從各個不同面向和層面展現了中華文明。

## 二、旅遊度假區

旅遊度假區是環境質量好、區位條件優越，以滿足康體休閒需要為主要功能，並為遊客提供高質量服務的綜合性旅遊區。旅遊度假區按其區位可分為濱海、濱湖、高山滑雪和高山休養等四大類型；按其服務標準和接待對象分為國家旅遊度假區、省級旅遊度假區、環城旅遊度假區。中國國務院〔1992〕46 號文件明確指出：「國家旅遊度假區是符合國際度假旅遊要求，以接待海外遊客為主的綜合性旅遊區。」中國已建成 12 個國家旅遊度假區和一批環城旅遊度假區。

青島石老人、三亞亞龍灣、上海佘山、福建武夷山、福建湄洲島、北海銀灘、昆明滇池、杭州西湖、蘇州太湖、廣州南湖、無錫太湖、大連金石灘，均為國家旅遊度假區；黑龍江鏡泊湖、南京長江、西安曲江、黑龍江亞布力高山滑雪場（風車山莊）、江蘇陽澄湖、武漢龍陽湖、四川樂山、廣東肇慶北嶺、湖南灰湯等旅遊度假區，均為省級旅遊度假區。中國的旅遊度假區可說類型齊全，條件優越，環境優美。

## 三、公園

公園，是供遊人休息的園林處所。即在一定地域內透過改造地形、種植樹木花草、營造建築和布置路徑等，創建而成的優美自然環境或遊息境域，包括庭園、宅園、小遊園、花園、盆景園及一般性公園。中國的公園很多，遍布全國各地。有專門公園，如海洋公園、森林公園、地質公園、植物園、動物園等；綜合性公園，如北京頤和園和北海公園、杭州西湖公園、昆明西山公園、上海西郊公園、長沙岳麓公園等。隨著中國旅遊業的發展，為滿足旅遊者生態旅遊和森林度假觀光的需要，出現了森林公園。張家界是中國第一個國家級森林公園，至今全國已有近 400 處森林公園。除西藏外，各省、市、自治區都有森林公園分布，1980 年代中期以來出現了一類經人工製作的主題公園（人造景觀）。其項目類型由初始階段的單一型，如深圳的「錦繡中華」、北京的大觀園，發展到多元的複合型，如深圳的「中華民族文化村」、「世界之窗」，北京的「世界公園」，長沙的「世界之窗」等。主題公園突破了中國傳統園林形態的觀景造園觀念，產生了以「主題」為原則的新型造園觀，令人耳目一新，以致形成了「主題公園」熱潮。

## 四、植物園和動物園

收集、種植各種植物，以科學研究為主，並進行科普教育和供遊客觀賞的園林稱為植物園。中國的植物園有綜合性的，如北京植物園、南京植物園、廣州植物園等；有專門性的，如西雙版納熱帶植物園，南京、杭州亞熱帶植物園等。建於 1930 年的南京中山植物園為中國最早的植物園；擁有 3000 多

種植物的北京植物園，為全國規模最大的植物園。全國另有一些地方性植物園，如盧山植物園、杭州植物園、廈門植物園、衡山樹木園等。

專門飼養各種動物以供展覽觀賞，並進行科普教育與科學研究的場所稱為動物園。中國有城市動物園 37 所，以北京、上海、廣州三大動物園規模最大，馴養的動物最多。另有一些專門性動物園，如大連蛇島、武夷山蛇園、廣西梧州蛇場、青島海洋公園水族館、北京海洋館，以及亞洲最大的上海海洋水族館等。

## 五、休、療養院（所）

利用自然條件和資源，為休養性治療而修建的、擁有必要條件和設備的機構稱為休、療養院（所）。中國休、療養院（所）的類型很多，如在森林區建立的浙江天目山森林康復中心、福建南平茫蕩森林醫院；在溫泉、礦泉區建立的黑龍江五大連池礦泉療養院、盧山礦泉療養院、內蒙古阿爾山礦泉療養院、湖南灰湯溫泉療養院；在沙漠區建立的吐魯番沙療康復中心、寧夏中衛沙坡頭沙療康復中心，以及無錫太湖康復中心、北京中國傳統功法旅遊保健中心、四川科學院青城山國際生命醫學院、河北保定氣功醫院等。

## 六、遊樂場所

遊樂場所，是指擁有多種現代化或富有趣味性的娛樂設施，進行各種商業性活動的場所。大凡旅遊城市和大規模旅遊度假區都設有俱樂部、樂園、康樂中心之類的遊樂場所。如大連金石灘國家度假區的高爾夫球場、國際遊艇俱樂部；青島石老人國家度假區的國際高爾夫球場、海洋公園海豚表演館、海上樂園；昆明滇池國家度假區的國際垂釣娛樂中心、滇池體育度假娛樂中心，以及上海太陽島俱樂部、南京珍珠泉高爾夫球場、江蘇陽澄湖康樂園、蘇州太湖山莊康樂中心、岳陽南湖不夜城娛樂中心、三亞海洋俱樂部、中山長江樂園、杭州高爾夫球場等。狩獵是高消費娛樂旅遊活動。狩獵場在中國也有發展。條件較好、規模較大的狩獵場，有福建羅源灣皇苑狩獵俱樂部、黑龍江桃山動物獵場和連環湖水禽獵場、新疆且末縣阿爾金山狩獵場、湖南

郴州五蓋山獵場、甘肅張掖肅南康隆寺狩獵場、雲南思茅蔡陽獵場、吉林露
水河國際狩獵場等。

## 七、體育中心和運動場館

　　體育中心，是指設備完善、容量大、場館類型多、功能齊全，可進行綜
合性或專項性體育比賽的建築群。綜合性的，如北京奧運村、北京體育中心；
上海、武漢、成都、昆明、福州、南寧等國家體育訓練基地。專門性的，如
湖南郴州女排訓練基地、西藏拉薩的長跑訓練基地、吉林松花湖和黑龍江亞
布力的滑雪訓練基地等。

　　運動場館，是指體育中心或其他單個的運動場所。全國比較著名的，如
球類，有上海體育館、北京鳥巢體育館等；田徑，有上海虹口體育場、湖南
賀龍體育場、廣州越秀山體育場等；跑馬場，如福建東山島馬術中心、山東
牟平縣中國煙台國際賽馬場等；滑雪場，有吉林長白山冰雪場、吉林市北大
湖滑雪場等。

## 八、野營地

　　野營是戶外遊憩的一種，是暫時性離開都市或人口密集的地方，利用帳
篷、睡袋、汽車旅館、小木屋等在外過夜，享受大自然的野趣、優美的自然
景觀和生態環境，享受其所提供的保健功能，感受野外的幽靜與孤獨，並參
與其他休憩娛樂的活動。為開展這種活動提供的場所稱為野營地。野營地按
其住宿設施劃分有營帳式、野營車或野營拖車式以及其他營舍式營地；按區
域位置劃分有湖畔式、河邊式、高原式、海濱式、山區式等營地；從形態看
有透過型、基地型、度假型營地。已開發國家野營區建設已十分成熟，中國
尚處在初創階段有待發展。目前中國部分城市已有一些野營地建設。如北京
懷柔紅螺山、平谷金海湖；河北淶水野山坡、秦皇島南戴河，以及上海橫山島、
深圳紅楓湖等，都是人們休閒、娛樂、康體的好處所。

# 第六節 購物旅遊資源

## 一、民間傳統節慶活動

　　民間傳統節慶活動，是城鄉各地定期舉行的各種節日慶祝活動。如漢族春節燃放煙花爆竹和耍龍燈、端午龍舟競賽、中秋賞月；雲南大理白族「三月街」賽馬、歌舞、演戲、篝火等；貴州苗族的登桿表演和吃新節的蘆笙盛會、鬥牛；延邊朝鮮族年節唱歌跳舞、田間點火、盪鞦韆、跳板、長鼓舞；壯族的男女情歌互答、拋繡球、碰彩蛋、搶花炮等，皆熱烈活潑、引人入勝。為讓更多旅遊者能享受到中國民間傳統節慶活動的喜悅，並達到「旅遊搭臺，經貿唱戲」的目的，1995 年中國國家旅遊局正式推出了以節慶活動為中心的「95 中國民俗風情遊」活動。如海南國際椰子節、雲南傣族潑水節、湖南岳陽國際龍舟節、福建媽祖節等 10 多項民俗節慶活動。

## 二、民居民俗

　　中國是一個擁有 56 個民族的多民族國家。在長期的歷史發展過程中，各民族在特有的自然和社會經濟條件下形成了具有自己鮮明特色的傳統習俗。即使同一民族因不同地域也會有不同的風土民情。因此，早在漢代就有「百里不同風，十里不同俗」的說法。除最具旅遊價值的民族、民俗、民間傳統節慶活動外，還有住居民俗、服飾和飲食民俗、禮儀禮節習俗等。

　　良好的居住條件是人類對美的追求。各地人民在長期生產、生活實踐中，除創造了適合於本地區、本民族的傳統節慶活動外，還創造了適合於本地區、本民族特點的居室類型。如漢族分布地區多為上棟宇式木構架結構的院落住宅。但北方多為坐北朝南的四合院；江南水鄉為封閉式院落住宅；南方丘陵山區多為高低錯落的臺基式院落住宅；閩西南和粵東北的客家人為城堡式生土樓院落或圍壠屋住宅；雲南為「一顆印」住宅；黃土高原地區廣泛使用窯洞式住宅等。各少數民族地區的居住形式更為多樣。如南方壯、傣、布依、黎等民族至今保留著干欄式住宅建築，主要形式有傣族竹樓、拉祜族正方形掌樓、獨龍族竹木結構矮樓、海南島黎族船形屋和納西族的木楞房等；北方遊牧民族多居住拆卸遷移方便的帳幕式住宅，主要形式有蒙古族的圓形氈房

（蒙古包）、鄂溫克族的伴型住宅「希楞柱」、鄂倫春族的圓錐形住宅「仙人柱」等。此外，還有羌族的寨子、漁家居住的船樓舟舍、林區獵戶的棚屋和茅棚等。

服飾民俗是人們在衣服、鞋帽、佩戴和裝飾穿戴方面所形成的風俗習慣。中國各族人民的傳統服飾豐富多彩，如漢族北方男子喜穿寬袍大褂，南方婦女喜著繡花裙；瑤族婦女喜戴盆形藍布纏頭飾，未成年女子戴頭架；白族婦女喜著白上衣紅坎肩，頭戴有白纓穗的花巾；苗族婦女喜穿「鎖嚕」繡花衣；景頗族男子有佩帶長刀的習慣；傈僳族人身不離弩刀和砍刀；維吾爾族男子喜戴花帽等，均別具風采。

各民族的飲食習俗因其所從事的生產內容和所處的環境而異。漢族以米、麵粉為主食，但各地口味不同。如西南喜辣，西北愛酸，華北喜鹹，東南沿海喜甜等；春節北方人吃餃子、南方人吃年糕；正月十五南北普遍吃元宵。以畜牧業和狩獵業為主的各少數民族，以肉食為常，但各民族風味不同。蒙古族喜食牛、羊燒肉和酸奶；藏族主食青稞做的糌粑，伴以酥油茶；回族吃牛、羊肉，忌食豬肉；南方侗、苗、瑤等族，都有醃製酸魚、酸肉的習俗等。

中國素享「文明古國」、「禮儀之邦」的美譽。在待人接物方面，各民族均具有一套本民族特有的禮儀禮節。如漢族人待客，多殺雞殺鴨，買肉買酒，熱烈非凡；壯族迎客設雞宴，敬交臂酒；苗族迎客穿節日盛裝，敬「牛角酒」，宴前跳民族舞蹈；藏族向客人贈哈達、敬青稞酒和酥油茶；柯爾克孜族人以羊頭肉敬客；水族設魚宴待客；侗族則以「攔門酒」和「攔路酒」迎賓等，皆隆重熱烈、趣味橫生。

## 三、神話傳說

中國的風景名勝地，幾乎都有許多關於景物景點的神話傳說，而且大多充滿了鞭撻邪惡、歌頌善良勤勞、追求理想和幸福的美好情感，浪漫色彩濃厚，使風景名勝更加神祕離奇，可為旅遊者助興添神。岳陽君山「七十二螺絲仙女為搭救遇難船民而忍痛脫殼結成72峰」的傳說；長江三峽神女峰「神女導航」的傳說；吐魯番火焰山「孫悟空借扇過山」的神話故事；九嶷山斑

竹「因二妃哭舜淚灑山竹而留斑」的傳說；萬里長城「孟姜女尋夫哭長城」的傳說；杭州斷橋和雷峰塔的「白蛇」傳說；嵩山少林寺「十三棍僧救秦王李世民」的傳說故事等，無不令人遐想神馳。

## 四、地方戲曲和曲藝

戲曲把文學內容和舞臺藝術緊密地結合在一起，具有形象生動、趣味濃厚、感染力強、生活氣息濃郁等特徵，素受廣大人民群眾的歡迎。中國地方戲曲有 3000 多種，享有「戲劇王國」的美譽。最為著名的地方戲有北京京劇、山東呂劇、山西晉劇、廣東粵劇、江浙越劇、四川川劇、安徽黃梅戲、河北梆子和評劇、陝西秦腔、湖南湘劇和花鼓戲等。它們均以功底深厚、藝術精湛、地方特色濃郁而深受中外觀眾的喜愛。相聲、京韻大鼓、天津快板、山東快書、江蘇評彈、河南墜子、東北評書、小品等曲藝形式，均以其特有的藝術魅力而享譽中外。

## 五、楹聯和碑碣

楹聯，是一種別具風格的文學書法藝術形式。中國風景名勝之地多有楹聯分布，使自然風光錦上添花，給旅遊者增添了欣賞的情趣。如濟南大明湖楹聯，「四面荷花三面柳，一城山色半城湖」，僅用 14 字就描繪出大明湖「荷花吐豔，翠柳如煙、山色如染，水波粼粼」的美好山水風光。楹聯佳句配名勝古蹟，可深化意境、啟迪後人。如黃帝陵聯「大哉黃祖豐功洪德震中外；偉矣民魄浩氣雄風勵古今」；南京陶行知墓聯「千教萬教教人求真；千學萬學學做真人」，均令人情舒意爽、奮發為懷。還有一些楹聯寫景抒情以長取勝，如昆明大觀樓長聯：

五百里滇池，奔來眼底。披襟岸幘，喜茫茫空闊無邊！看東驤神駿，西翥靈儀，北走蜿蜒，南翔縞素。高人韻士，何妨選勝登臨。趁蟹嶼螺洲，梳裹就風鬟霧鬢，更天葦地，點綴些翠羽丹霞。莫辜負四圍香稻，萬頃晴沙，九夏芙蓉，三春楊柳。

數千年往事，注到心頭。把酒凌虛，嘆滾滾英雄誰在？想漢習樓船，唐標鐵柱，宋揮玉斧，元跨革囊。偉烈豐功，費盡移山心力。盡珠簾畫棟，卷

不及暮雨朝雲，便斷碣殘碑，都付與蒼煙落照。只贏得幾杵疏鐘，半江漁火，兩行秋雁，一枕清霜。

上聯描繪滇池及其周圍的秀麗景色、四季風光；下聯概括雲南歷史滄桑、風雲變幻，情景交融、氣勢磅礴，被稱為「海內第一佳長聯」。

碑碣是一種歷史文物，也是一種書法藝術。中國最早的原始碑文是現存於北京國子監的周文王時的「石鼓文」；其次是秦代李斯手書的「泰山刻石」；西安碑林是中國規模最大的碑林群，保存碑林墓誌 2000 多件；湖南祁陽浯溪碑林為中國最大的露天碑林，其中由元結文、顏真卿書，並刻於懸崖峭壁之上的「大唐中興頌」，號稱為中國「摩崖三絕」。中國風景名勝之地往往是碑碣最為集中的地方，各以其獨特的藝術價值和歷史文物價值而深受旅遊者歡迎。

## 六、名食佳餚

名食佳餚包括地方菜系、風味特產和風味小吃等。

中國精巧烹飪技藝所製作的精美菜餚，以其選料講究，刀工精細，配料奇巧，色、香、味、形、器俱佳而享譽世界。中國地方菜系最著名的有川、魯、淮（陽）、粵、浙、閩、湘、徽「八大菜系」，而且各具特色。如川菜以酸、辣、麻見勝；魯菜以清鮮、脆嫩、原汁原味著稱；粵菜以選材奇雜、口味鮮爽滑嫩而引人入勝等。名菜系除地方菜外，還有過去由宮廷傳入民間的「宮廷菜」（包括西安唐菜、北京青菜、曲阜「孔膳」等）；以新鮮、味美的素菜為原料，模仿葷菜式樣製成而風味獨特的「素菜」；以及將藥物和食物配合食用的「藥膳」（如「百合雞子湯」、「當歸生薑羊肉湯」）等特殊菜系，也很有名。

由於料質和加工方法的不同，各地還形成了不同風味的特產。如安徽宿縣符離集燒雞、河南滑縣道口燒雞、江蘇常熟叫化雞（煨雞）、北京烤鴨、江蘇南京板鴨、江蘇蘇州香醬鴨，浙江金華火腿、四川里脊燻肉、江蘇無錫排骨、廣東烤乳豬、湖南益陽松花皮蛋和韶山火焙魚等。

由於特殊的加工工藝，各地還湧現出不少具有強烈地域特色的風味小吃。如上海五芳齋的點心和老人房的糕點；四川成都的擔擔麵、灌縣白菜鮮花餅；

廣東的荷葉飯和雲吞麵；北京的龍鬚麵和大順齋糖火燒；江蘇無錫小籠包和南京的蟹王湯包；以及雲南昆明的「過橋米線」、湖南長沙臭豆腐、天津的「狗不理包子」、廣西西牙樓的尼姑麵等。

## 七、地方土特產品

中國地大物博，土特產品豐富多彩。

中國有 5000 年釀酒歷史，已形成白酒、黃酒、葡萄酒、果酒、啤酒和配製酒等六大系列，以及名目繁多的地方名酒。1953 年全國第一屆評酒會上曾評選出「八大名酒」，1963 年和 1979 年相繼又進行了全國第二屆、第三屆評酒會，各評出「十八大名酒」。如貴州的茅台酒、董酒；四川的五糧液、瀘州老窖、瀘州特曲、劍南春；山西的汾酒、竹葉青；山東煙台的白蘭地、味美思和紅葡萄酒，曾獲 1915 年巴拿馬萬國博覽會金質獎；紹興加飯酒曾獲 1925 年巴拿馬萬國博覽會銀質獎；茅台酒和汾酒於 1951 年巴拿馬萬國博覽會再度獲金質獎。

中國是茶葉的故鄉，有著悠久的製茶和飲茶歷史，形成了中國特有的茶文化。由於各地特殊的自然環境和加工工藝而形成了許多享譽中外的名茶。綠茶中的杭州西湖「龍井茶」、蘇州太湖「碧螺春」、六安「瓜片」、岳陽君山「銀針」、黃山「毛峰」、信陽「毛尖」、太平「猴魁」、廬山「雲霧茶」、雅安「蒙頂茶」和長興「順渚茶」，被稱為中國的十大名茶。紅茶名品有祁門紅茶、宜賓紅茶等；烏龍茶名品有武夷山「大紅袍」、安溪「鐵觀音」等；此外，蘇州的茉莉花茶、普洱的緊壓茶、益陽的伏磚茶等也很有名。

中國果樹栽培歷史源遠流長，各地人民所培育的地方品種全國至少在 1 萬種以上。其中最為著名的名果，蘋果有山東煙台青香蕉、遼東半島的國光、陝西寶雞地區的紅富士等；梨有山東萊陽梨、天津鴨梨。此外，福建閩江紅橘、四川廣橘、湖南臍橙、廣西沙田柚等亦享譽全國。葡萄有新疆吐魯番無核白葡萄、北京玫瑰香葡萄、山西清徐黑雞心葡萄等；桃有山東肥城佛桃、河北深州蜜桃等；紅棗如山東樂陵金棗、河南新鄭雞心棗、陝西大荔圓棗等。香蕉、

荔枝、龍眼、鳳梨、椰子等為中國著名的熱帶、亞熱帶水果，名品有廣東龍牙蕉、廣東增城「掛綠」荔枝、福建莆田龍眼等。

中國採集、栽培、加工和使用中草藥的歷史極為悠久，並發現和培育了不少馳名中外的名貴中草藥材。如東北三省的人參和鹿茸，寧夏的枸杞，甘肅的黃芪，山西的黨參，青海的大黃和冬蟲、夏草，雲南的三七和當歸，四川的麝香和貝母，雲貴川的天麻，以及廣西的砂仁、山東的阿膠等。

中國傳統工藝品以工藝精湛、品種豐富、風格獨特和觀賞性、實用性兼具等特點而享譽世界。

刺繡是中國的傳統工藝。蘇繡、湘繡、蜀繡、粵繡為中國「四大名繡」。蘇繡以繡工精細、針法活潑、圖案秀麗、色澤雅潔而著稱；湘繡產品以著色富於層次、案面色彩明快、圖景畫面逼真而聞名，曾在巴拿馬、芝加哥等世界博覽會上獲獎；蜀繡以針法嚴謹、色彩明快、圖案秀雅為特色；粵繡以構圖豐富、風格活潑歡快、色彩濃厚鮮豔稱絕。中國織錦與刺繡齊名。南京雲錦、蘇州宋錦、四川蜀錦為中國「三大名錦」。雲錦因繡紋如雲而得名，以圖案古雅、色澤明快著稱；宋錦以色彩瑰麗、圖案靈活多變為特色；蜀錦則質韌色麗，圖案多姿多彩。此外，北京京繡、溫州甌繡、開封汴繡、貴州苗繡、湖南瑤繡、廣西壯錦、雲南傣錦、海南黎錦、湖南土家錦等也都各有特色。

中國有「陶瓷古國」之稱。最著名的陶製品有江蘇宜興陶、廣東石灣陶、安徽界首陶、山東淄博陶、湖南銅官陶等。宜興有「陶都」之稱，所產紫砂陶製品以工藝精細、色澤淡雅、形制古樸而飲譽世界。中國瓷器以坯潔白、細密，音響清澈而有別於陶器。江西景德鎮、浙江龍泉、河南禹縣（古稱均州）和臨汝（古稱汝州）、湖南醴陵和界碑、福建建化等，都是優質瓷產地。景德鎮有「瓷都」之稱，所產瓷器以「薄如紙，聲如磬，白如玉，明如鏡」而馳名。此外，漆器是以中國天然生漆製成並具有透明、發亮、防腐、耐酸、耐鹼特點的一種裝飾品。造型古樸典雅、做工精巧細緻、色彩和諧絢麗的揚州漆器，工藝精細、製品輕巧美觀的福建脫胎漆器，以及四川漆器和貴州大方漆器等，都是中國漆器中的上品。

牙雕、玉雕、石雕、木雕、竹雕、椰雕、骨雕、蛋雕、泥塑、膠塑、面塑等雕塑藝術，在中國都有著極為悠久的歷史，且工藝超凡，地方特色濃烈。如北京牙雕以古裝仕女、花鳥取勝，上海牙雕以小件人物見長，廣州則以精雕像牙球著稱。其共同特點是技藝精湛，能在微型物體上雕刻出熔詩詞、書法、繪畫於一爐的宏觀場景畫面。

紙、墨、筆、硯是中國書畫必備用品，素有「文房四寶」之稱。安徽涇縣（古稱宣州）的宣紙、浙江湖州的湖筆、安徽歙縣和休寧（古屬徽州）的徽墨、廣東肇慶（古稱端州）的端硯，為「四寶」之首。

上海琺瑯工藝品、北京景泰藍工藝品、山東濰坊風箏、河北人造琥珀和固安柳編製品、天津楊柳青畫、內蒙古銀器具、河南洛陽「唐三彩」（陶器）和麥稈畫、浙江西湖綢傘、廣東佛山剪紙、湖南瀏陽花炮和岳陽羽毛扇、黑龍江瑪瑙和麥稈工藝盒、四川瓷胎竹編和竹絲籩扇、雲南個舊錫工藝品、貴州安順蠟染織品、湖北武漢陶製戲劇臉、陝西扎粱製品和秦俑製品、新疆和田地毯和民族小花帽、寧夏鼻煙壺、海南黎錦香荷包等，都是富於地方特色的產品。

## 案例

武漢市旅遊資源特色分析

武漢地處長江中游，雄踞華中腹地，是湖北省政治、經濟、文化的中心，華中地區最大的商貿中心和水陸交通樞紐；是中國六大城市之一，現有面積 8467.11 平方公里，人口 728 萬，轄 9 個城區、2 個郊區和 2 個縣。武漢是一座具有 3500 多年歷史的文化名城，自然資源和人文景觀絢麗多姿，有著發展旅遊的先天優勢。

（一）旅遊資源空間分布

從已調查的 275 處主要旅遊資源點來看，各區縣均有分布，現按中心區、邊緣區、腹地區進行歸類統計，凡位於市區的景點列入中心區；位於城鄉結合部的景點列入邊緣區；位於郊區、縣的景點列入腹地區。（見表 3-1）

表 3-1 武漢市旅遊資源空間分布表

| 類型 \ 數量 區域 | 中心區 | 邊緣區 | 腹地區 | 合計 | 百分比 |
|---|---|---|---|---|---|
| 地文景觀類 | 6 | 6 | 5 | 17 | 6.2% |
| 水域風光類 | 7 | 5 | 14 | 26 | 9.5% |
| 生物景觀類 | 5 | 4 | 7 | 16 | 5.8% |
| 古蹟與建築類 | 70 | 21 | 14 | 105 | 38.2% |
| 民俗風情類 | 33 | 6 | 4 | 43 | 15.6% |
| 商品飲食類 | 63 | 1 | 4 | 68 | 24.7% |
| 合計 | 184 | 43 | 48 | 275 | 100% |
| 百分比 | 67% | 16% | 17% | 100% | |

由表 3-1 可看出，武漢市旅遊資源空間分布有以下特徵：

1. 各區域空間組合狀況良好

從資源類型結構來看，各區域旅遊資源類型較齊全，組合狀況較好。旅遊資源七大類別，每個區域都有分布，且各有側重、特點分明，有利於突出主題分別開發。（見表 3-2）

表 3-2 武漢市主要旅遊資源分類表

| 總類 | 分類 | 亞類 | 景點(景觀) |
|---|---|---|---|
| 自然旅遊資源 | 地文景觀類 | 山岳 | 龜山、蛇山、洪山、珞珈山、馬鞍山、九真山、木蘭山、伏虎山、磨山、龍泉山、青龍山、將軍山、喻家山、鳳凰山 |
| | | 岩溶洞穴 | 白雲洞 |
| | | 奇特與象形山石 | 浪淘石 |
| | | 生物化石 | 矽化木(陽邏) |
| 自然旅遊資源 | 水域風光類 | 江河 | 長江、漢水、灄水河、府河 |
| | | 湖泊 | 東湖、南湖、蓮花湖、墨水湖、月湖、木蘭湖、梁子湖、龍陽湖、道觀河、武湖、漲渡湖、沙湖、湯遜湖等 |
| | | 泉 | 卓刀泉、柏泉古井 |
| | | 瀑 | 九真山瀑布 |
| | 生物景觀類 | 森林資源 | 嵩陽山莊國家森林公園、素山寺國家森林公園、九真山國家森林公園、青龍山國家森林公園、將軍山國家森林公園、馬鞍山森林公園、磨山植物園 |
| | | 動物類 | 武漢動物園、新世界水族館 |
| | | 古樹名木 | 漢陽樹、水杉 |
| | | 奇花異草 | 梅花、珞珈山櫻花、荷花、蘭花、桂花 |
| 人文旅遊資源 | 古蹟與建築類 | 軍事遺址 | 漢陽赤壁、江夏赤壁、辛亥革命武昌起義指揮機關(都督府)、武昌起義政府舊址、起義門、工程營舊址、楚望台 |
| | | 古城、古建築遺址 | 盤龍城遺址、槐山磯駁岸、木蘭山古建築群、黃陂明末清初民居群 |
| | | 宗教寺觀古塔 | 歸元寺、寶通禪寺、長春觀、蓮溪寺、古德寺、報恩寺、清真寺、卓刀泉古剎、柏泉天主堂、洪山寶塔、石榴花塔、興福寺塔 |
| | | 殿堂樓閣亭 | 黃鶴樓、晴川閣、抱冰堂、禹稷行宮、鐵門關、江漢關大樓、岳飛亭、雙鳳亭、留雲亭 |
| | | 碑碣 | 孫中山銅像、黃興銅像、彭劉楊烈士雕像、岳飛雕像、林祥謙雕像、呂錫三雕像 |

| 總類 | 分類 | 亞類 | 景點(景觀) |
|------|------|------|-----------|
| 人文旅遊資源 | 古蹟與建築類 | 陵園、墓 | 楚昭王陵園、黎元洪墓、賀勝橋北伐陣亡將士陵園、球場路辛亥首義烈士墓、鍾子期墓、孟宗哭竹生筍處——孟母墓冢、施洋烈士陵園、魯霜葵、九女墩、李漢俊烈士墓、向警予烈士墓、紅色戰士公墓、蘇軍空軍志願隊烈士墓、庚子烈士墓、利濟路辛亥首義烈士墓、辛亥鐵血將士公墓、國民革命軍第四獨立團北伐攻城陣亡官兵諸烈士公墓、陳定上烈士墓、孫武墓、劉靜庵墓、蔡濟民墓、陳友諒墓、樊噲墓等 |
| | | 摩崖字畫 | 大別山摩崖、梅子山摩崖、九峰山摩崖、洪山摩崖、胭脂山摩崖 |
| | | 紀念地 | 古琴台、鸚鵡洲、京漢鐵路總工會舊址、中央「五大」開幕式舊址暨陳潭秋革命活動舊址、中華全國總工會暨湖北省總工會舊址、八七會議舊址、葉家田革命遺址、將軍洞革命遺址、八路軍武漢辦事處舊址、「六一慘案」遺址、林祥謙烈士就義處及塑像、二七烈士紀念館、中央農民運動講習所舊址、詹天佑故居、惲代英故居、施洋故居、項英故居、毛澤東故居、劉少奇故居、陳昌浩故居、董必武故居、周恩來故居、《新華日報》社舊址、武漢國民政府舊址、「一三」慘案遺址、三烈士亭、武漢中央軍事政治學校舊址 |
| | 民俗風情類 | 風景區 | 東湖風景區(國家級)、龍陽湖旅遊度假區、木蘭山、木蘭湖旅遊風景區、龍泉山旅遊風景區、道觀河旅遊風景區 |
| | | 主題公園 | 黃鶴樓公園、武漢動物園、武漢金銀湖高爾夫球場、楚人狂歡島 |
| | | 一般公園 | 中山公園、解放公園、漢陽公園、蓮花湖公園、龜山公園、市青少年宮、首義公園、濱江公園、能廷弼公園、漢水公園 |
| | | 民俗風情 | 老漢口風情、民眾樂園、楚風劇院 |
| | | 節日慶典 | 武漢國際雜技節、武漢國際渡江節、黃鶴樓文化節、東湖金秋園林藝術節 |
| | | 都市風光 | 武漢都市風光、科技城、轎車城、商業城、鋼鐵城、長江沿岸風光、長江一橋、長江二橋、武漢港、漢口新站、天河機場、龜山電視塔等，江漢路、中山大道、解放大道、建設大道、中南路等 |
| | 商品飲食類 | 大型商廈 | 武漢商場、武漢廣場、中南商業大樓、中商廣場、漢陽商場、中心百貨、六渡橋百貨、新世界百貨、亞貿廣場、佳麗廣場、黃鶴大廈、利濟路商場、車站路商都、友誼大廈、青山商場、天河百貨商場、中南商都、漢口商業大樓、司門口商業大樓 |
| | | 專業批發市場 | 漢正街小商品市場、大夾街服裝市場、寶成路電器一條街、前進四路電子一條街、江漢路商業一條街、寶成路夜市、中華路夜市、大興路鞋市場、沿江水產品市場、順道街燈具電器一條街、西漢正街裝飾裝潢一條街、徐東路水果中心批發市場 |

| 總類 | 分類 | 亞類 | 景點(景觀) |
|---|---|---|---|
| 人文旅遊資源 | 商品飲食類 | 工藝美術、古蹟、旅遊紀念品商店 | 武漢工藝美術大樓、武漢國畫院、武漢珠寶商店、文物商店、榮寶齋、文物市場 |
| | | 特色風味美食 | 大中華武昌魚、四季美湯包、老通城豆皮、小桃園煨湯、談炎記水餃、蔡林記熱乾麵、老謙記牛肉豆絲、福慶和麵粉、吉慶美食街 |
| | | 漢派服飾 | 太和、瑩和、隆祥、元田、雅琪、紅人、鳴笛、佐爾美、勁松等品牌服飾 |
| | | 土特產品 | 象牙雕刻藝術、綠松石雕、木雕藝術(木刻船)、高洪泰銅鑼、武昌魚、牛肉豆絲、豆皮、青山麻烘糕、長江大橋片棉花糖、馬蹄軟糖、洪山紅菜苔、特製黃鶴樓酒、黃陂泥塑 |

2. 空間分布總量以中心區為主

從已調查的 275 處資源點來看，中心區有 189 處，占 67%；邊緣區有 43 處，占 16%；腹地區有 48 處，占 17%。從數量來看以城區為主，有利於武漢旅遊資源的綜合開發，實施「以城市中心區為突破口，採取重點開發，以點促線，以線帶面」的戰略思路。

3. 中心區人文旅遊資源占絕對優勢

中心區旅遊資源中古蹟與建築類、民俗風情類、旅遊購物類均在全市占絕對優勢，分別占全市旅遊資源的 67%、77%、93%，表明武漢市旅遊資源開發的重點應努力尋找三個結合點：一是歷史文化名城的文化內涵與旅遊的結合點；二是城市商貿經濟發展與旅遊的結合點；三是現代都市風光與旅遊的結合點。

4. 邊緣區、腹地區以自然風光為主

邊緣區、腹地區旅遊資源中，地文景觀類、水域風光類、生物景觀類則占有較大優勢，分別占全市旅遊資源的 65%、73% 和 69%，表明邊緣區、腹地區不僅有廣闊的水土資源，還有優美的自然風光，有利於布局大型旅遊項目以及開發水鄉風情、鄉村風光、度假休閒、森林療養等生態旅遊系列項目。

（二）旅遊資源的類型分析

　　按照《中國旅遊資源普查規範》，可將武漢旅遊資源劃分為地文景觀類、水域風光類、生物景觀類、古蹟與建築類、民俗風情類、商品飲食類等六大類，每大類又可分為若干個基本類型。表 3-2 中分類統計分析表明：

　　1. 旅遊資源數量、類型齊全

　　武漢市主要旅遊資源景點有 275 處，其中地文景觀類 17 處，占 6.2%；水域風光類 26 處，占 9.5%；生物景觀類 16 處，占 5.8%；古蹟與建築類 105 處，占 38.2%；民俗風情類 43 處，占 15.6%；商品飲食類 68 處，占 24.7%。從以上數據可看出全市旅遊資源種類齊全、數量豐富，為建設綜合性旅遊城市奠定了基礎。

　　2. 旅遊資源特徵較為突出

　　從全市六大類旅遊資源的結構上看，古蹟與建築類、商品飲食、民俗風情三者合計已占到 78.4%，其他三類合計僅占 21.6%。由此看出，武漢市的旅遊資源開發應突出歷史文化、商業購物及風俗民情等三個方面。

　　3. 旅遊資源富含文化內涵

　　從武漢市旅遊資源看，黃鶴樓、琴台、歸元寺所代表的名勝古蹟系列；東湖楚城、楚天臺、省博物館所代表的楚文化系列；卓刀泉、龜山魯肅墓、三國城所代表的三國文化系列，以及起義門、紅樓、「二七」紀念館、八七會址、農講所、民國政府舊址所代表的革命文化系列等四大資源系列，文化內涵豐富，品位較高，有著較廣泛的開發前景。

# 第七節 中國的世界遺產資源

　　中國是一個旅遊資源十分豐富的國家，擁有壯麗的山，秀麗的江、泉、瀑，雄偉的古代建築藝術，奇特的動植物和數不盡的名勝古蹟，可謂自然景觀與人文景觀交映生輝。眾多的世界自然與文化遺產更是閃爍著中國人民智慧和勤勞的光芒。

# 一、中國世界遺產名錄

世界文化遺產（24 項）

北京和瀋陽明清故宮（1987，2004）　北京頤和園（1998）

長城（1987）　北京天壇（1998）

平遙古城（1997）　承德避暑山莊及周圍寺廟（1994）

周口店北京人遺址（1987）　麗江古城（1997）

蘇州古典園林（1997）　秦始皇陵及兵馬俑坑（1987）

大足石刻（1999）　武當山古建築群（1994）

拉薩布達拉宮（大昭寺、羅布林卡）　龍門石窟（2000）

　（1994，2000，2001）　曲阜孔廟、孔林、孔府（1994）

明清皇家陵寢（2000，2003，2004）　青城山和都江堰（2000）

敦煌莫高窟（1987）　雲岡石窟（2001）

皖南古村落──西遞和宏村（2000）　澳門歷史城區（2005）

高句麗王城、王陵及貴族墓葬（2004）　開平碉樓與村落（2007）

安陽殷墟（2006）

世界自然遺產（6 項）

九寨溝風景名勝區（1992）　黃龍風景名勝區（1992）

武陵源風景名勝區（1992）　雲南三江並流保護區（2003）

四川大貓熊棲息地（2006）　中國南方喀斯特（2007）

世界文化與自然遺產（4 項）

泰山（1987）　黃山（1990）

峨眉山和樂山大佛（1996）　武夷山（1999）

文化景觀遺產（1 項）

廬山（1996）

非物質文化遺產（4 項）

崑曲（2001）　　　　　　　　　　古琴音樂（2003）

蒙古族長調民歌（2005）　　　　　新疆維吾爾木卡姆（2005）

# 二、世界遺產資源舉例簡介

## （一）開平碉樓與村落

廣東省開平市內，1800 多座歐式古典風格與中國傳統建築風格交錯在一起的碉樓，形成別具特色的文化景觀。開平碉樓的興起距今已有百餘年歷史，它們的建造者是一些早年遠渡重洋謀生的華僑。

開平碉樓種類繁多，若從建築材料來分，大致有鋼筋水泥樓、青磚樓、泥樓、石樓四種，其建築風格和裝飾藝術更是千姿百態，也有國外不同時期的建築形式、建築風格，大多數碉樓更是把多個國家的建築風格融為一體。古希臘的柱廊、古羅馬的券拱和柱式、伊斯蘭的葉形券拱和鐵雕、哥德時期的券拱、巴洛克建築的山花、文藝復興時期的裝飾手法以及工業派的建築藝術表現形式等，都融入了開平的鄉土建築之中。開平碉樓，充分展現了華僑主動吸取外國先進文化的一種自信、開放、包容的心態。2007 年 6 月，聯合國教科文組織第 31 屆世界遺產委員會大會上，「開平碉樓與村落」被正式列入《世界遺產名錄》，成為中國第 35 處世界遺產，廣東省第一處世界文化遺產。

## （二）安陽殷墟

殷墟是商代後期都城遺址。位於中國歷史文化名城河南安陽西北郊小屯村及其周圍。商代從盤庚到帝辛（紂），在此建都達 273 年，是中國歷史上可以肯定確切位置的最早的都城，也是中國歷史上第一個有文獻可考並為考古發掘所證實的古代都城遺址，距今已有 3300 多年的歷史，總面積超過 24 平方公里。

殷墟至今共出土 15 萬片甲骨文和大量精美的青銅器，現存宮殿宗廟區、王陵區和眾多族邑聚落遺址、家族墓地群、鑄銅遺址、製玉作坊、製骨作坊等眾多遺跡，具有很高的歷史文化價值。2006 年 7 月 13 日，第 30 屆世界遺產大會中國安陽殷墟入選《世界文化遺產名錄》。

（三）長城

長城是世界上修建時間最長、工程量最大的一項古代防禦工程。自西元前七八世紀開始，延續不斷修築了 2000 多年，分布於中國北部和中部的廣大土地上，總計長度達 50000 多公里，因而在幾百年前被列為「世界七大奇蹟之一」。1987 年 12 月，長城被列入《世界遺產名錄》，世界遺產委員會評價它是「世界上最長的軍事設施，它在文化藝術上的價值，足以與其在歷史和戰略上的重要性相媲美」。

綿延萬里的長城是由城牆、敵樓、關城、墩堡、營城、衛所、鎮城烽火臺等多種防禦工事所組成的一個完整的防禦工程體系，在布局上，總結出了「因地形，用險制塞」的經驗，成為中國 2000 多年來軍事布防上的重要依據；在建築材料和建築結構上「就地取材、因材施用」，創造了許多種結構方法。

美國前總統尼克森在參觀了長城後說：「只有一個偉大的民族，才能造得出這樣一座偉大的長城。」所以說，長城作為人類歷史的奇蹟，列入《世界遺產名錄》，當之無愧。

（四）明清皇宮（北京故宮、瀋陽故宮）

1. 北京故宮

北京故宮博物院位於北京市中心，1961 年，經中國國務院批准，故宮被定為全國第一批重點文物保護單位。1987 年，故宮被聯合國教科文組織列入《世界文化遺產名錄》。

依照中國古代星象學說，紫微垣（北極星）位於中天，乃天帝所居，天人對應，所以故宮又稱紫禁城。自明代第三位皇帝朱棣建造這座宮殿，至 1924 年清朝末代皇帝溥儀被逐出紫禁城，共有 24 位皇帝曾在這裡生活居住和對全國實行統治。

紫禁城，四面環有高 10 公尺的城牆和寬 52 公尺的護城河，城南北長 961 公尺，東西寬 753 公尺，占地面積達 720000 平方公尺。城牆四面各設城門一座，其中南面的午門和北面的神武門現專供參觀者遊覽出入。城內宮殿建築布局沿中軸線向東西兩側展開。城南半部以太和、中和、保和三大殿為中心，是皇帝舉行朝會的地方，稱為「前朝」。北半部以乾清、交泰、坤寧三宮及東西六宮和御花園為中心，是皇帝和后妃們居住、舉行祭祀和宗教活動以及處理日常政務的地方，稱為「後寢」。前後兩部分宮殿建築總面積達 163000 平方公尺。整組宮殿建築布局嚴謹，秩序井然，寸磚片瓦皆遵循著封建等級禮制，反映出帝王至高無上的權威。

2. 瀋陽故宮

瀋陽故宮始建於西元 1625 年，是清朝入關前清太祖努爾哈赤、清太宗皇太極創建的皇宮，又稱盛京皇宮，清朝入主中原後改為陪都宮殿和皇帝東巡行宮。瀋陽故宮經過多次大規模的修繕，現已闢為瀋陽故宮博物院。北京、瀋陽兩座故宮構成了中國僅存的兩大完整的明清皇宮建築群。

瀋陽故宮設在瀋陽老城「井」字形大街的中心，占地 6 萬平方公尺，現有古建築 114 座。瀋陽故宮按照建築布局和建造先後，可以分為 3 個部分：東路為努爾哈赤時期建造的大政殿與十王亭；中路為清太宗時期續建的大中闕，包括大清門、崇政殿、鳳凰樓以及清寧宮、關雎宮、衍慶宮、啟福宮等；西路則是乾隆時期增建的文溯閣等。整座皇宮樓閣林立，殿宇巍峨，雕梁畫棟，富麗堂皇。

# 本章小結

為了更好地開發和規劃中國旅遊資源，使其滿足不同旅遊者的需要，我們必須對中國旅遊資源的成因、性狀、類型及功用等方面進行分析研究，挖掘其深層次可持續的內因。

中國地質構造典型，名山繁多且各具特色，如泰山、華山、黃山屬花崗岩山嶽景觀；丹霞山、武夷山屬砂岩景觀。岩溶、海岸、風蝕、地震等自然災害遺跡，標準地層剖面，古生物化石點星羅棋布，蔚為壯觀。水體、生物，

更是一派生機盎然。而水域風光與生物本身又極具觀賞性，是構景的「血液」與「皮毛」，這一切交織在一起繪製成壯美山河畫卷。

在這幅壯麗的畫卷中，烙印上人類深深的足跡。中國旅遊資源的枝枝葉葉都詮釋著文化的精華，鼓舞著遊者，感召著遊者。因此，我們應充分認識和瞭解，切實有效地進行合理有序的開發與規劃，讓旅遊資源配置最優化，讓旅遊者需求得到最大滿足。

## 思考與練習

1. 請簡述地層的界定及雲南梅樹村界線剖面（被置「金釘」）。

2. 選項填空練習題

（1）_____海蝕景觀　　　_____花崗岩景觀　　　_____古生物化石
　　_____風蝕景觀　　　_____砂岩景觀

a. 泰山　b. 自貢恐龍博物館　c. 武夷山　d. 天涯海角　e.「魔鬼城堡」

（2）_____火口湖　　　_____海跡湖　　　_____堰塞湖
　　_____構造湖　　　_____人工湖　　　_____冰川湖

a. 杭州西湖　　b. 鏡泊湖　　c. 千島期　　d. 滇池

e. 長白山天池　　f. 天山天池

（3）_____觀花植物　　　_____觀景植物　　　_____觀葉植物
　　_____觀形植物　　　_____藤本植物　　　_____水生觀賞植物
　　_____形態動物　　　_____色澤動物　　　_____動態動物
　　_____聽聲動物

a. 水杉　b. 爬山虎　c. 水仙　d. 牡丹　e. 梨　f. 楓葉　g. 榕樹

h. 睡蓮　i. 木瓜　j. 蟒　k. 坡鹿　l. 金絲猴　m. 孔雀

n. 彈琴蛙　o. 麋鹿　p. 鸚鵡

3. 請區別一下宗教建築與禮制建築的不同特點。

4. 選一個典型旅遊區分析一下該地區旅遊資源的類型。

# 第 4 章 旅遊資源欣賞

## 本章導讀

　　「……美麗的城郭、馥郁的山谷、凹凸起伏的原野、薔薇色的春天和金黃色的秋天，難道不是我們的教師嗎？」這是俄國教育家烏申斯基對旅遊資源的讚美。可見，「美麗的風景」給人的教育是深刻的，是令人難以忘懷的。旅遊正是人們主觀審美心理同客觀的美產生共鳴時出現和產生的以遊覽、觀賞為主的審美活動。本章將重點闡述旅遊資源的欣賞方法及美感享受。

## 重點提示

　　透過學習本章，要實現以下目標：

　　分析心理美感和生理美感的異同

　　瞭解旅遊業與旅遊欣賞的關聯

　　掌握旅遊資源欣賞的方式和方法

　　運用典型例證比較旅遊資源色彩美、狀態美、音響美、味（嗅）覺美的不同特徵

## ▌第一節 旅遊資源的美感享受

　　懂得審美，才會欣賞旅遊資源的美；能欣賞旅遊資源的美，才能獲得旅遊樂趣。美感從不同的角度來考察，會產生不同的形式。從認識論角度來考察，可以把美感作為一種認識。美感是人類對現實的一種特殊的認識形式——審美認識，其產生美感的過程是一種特殊的認識過程。如「花是紅的」屬於科學認識，反映了客觀對象的本質屬性；而「花是美的」則屬於審美認識，是審美主體對客體的審美屬性的一種價值評判。從心理的角度考察美感，可以把美感看做是一種心理活動，可產生審美心理；從思維科學的角度考察美感，可以把美感當做一種思維形式，即形象思維；從生理學的角度考察美感，可以把美感過程當做大腦活動的一種生理反應，屬於本能審美。美感的不同

內容，可以引起人體感應的反射活動，透過人的耳、鼻、目、舌、身來本能地體驗美，反映美，認識美。下面我們僅就心理和生理兩個方面談談審美效果。

## 一、心理美感

就心理學而言，美感是指包括感覺、知覺、聯想、想像、情感和思維等因素的心理活動過程。我們不妨把這種心理美感稱為「活的美感」。比如一棵樹，當你在一株幼小的樹上刻上一個較深的印記之後，這個印記隨著樹的成長、壯大，越變越深刻，越來越顯赫、清晰，不會自然銷跡。人們對自然景觀或人文景觀的心理美感，是一種能力，在高級而複雜的活動實踐中，人們的美感能力也會得以無限的發展。比如對於一個文學家、畫家或者藝術家來說，各自可以從不同的心理角度來領略、體會、認識景觀的含義和美感。他們可以從自己的職業特徵對美的客體產生不同而豐富的想像，提出不同的看法和認識。他們能透過自己的心理過程把這種美感表體在自己的文學作品和繪畫作品中，從而產生出高於現實美的效果。這種美感會久久地甚至永恆地保存在人的心靈裡。隨著時間的推移，這種美感可以得到新的認識和新的引申，同時給後人留下一種美的想像。紹興的沈園，對陸游來說留下了不同尋常的回憶，當陸游重遊沈園時，儘管雜草叢生，人跡已逝，一派秋風落葉之景，但他卻倍感親切。他對這裡的一草一木都有很深的感情，一草一木都能使他回憶起過去和唐婉相見的情景。

## 二、生理美感

生理美感是透過人們的生理感官，包括眼（視覺）、耳（聽覺）、鼻（嗅覺）、舌（味覺）、身（指皮膚、肌肉和內部器官，專司觸覺、溫覺、內在筋肉運動感覺，身體對外部事物位移的感覺等）和大腦表現出來的。這些感官對客體對象的感性把握，是美感經驗產生的生理基礎，不妨稱做「本能的美感」。生理美感大致可以產生如下的效果。

1. 色彩美

所謂色彩美，是指不同的色彩給人不同的感受，最直觀的是各種顏色給人的感受。顏色有暖色、冷色和中性色，它們對人所產生的心理作用不同。一般人認為暖色為積極的顏色。如紅色、橙色、黃色等，可以引起人們瞳孔放大、心臟脈搏跳動加劇、神經興奮，有擴張炎熱的感覺。紅色乃血液的顏色，使人歡快、催人奮進，給人以激越和熱情的感覺；淡紅色給人以活潑嬌美之感；黃色給人以柔和、溫順之感；鵝黃色更是溫柔嬌嫩、楚楚動人。冷色一般被認為是消極的顏色，如淡綠、淡藍。不過綠色在大自然中卻是生命的基調，活力的象徵，給人以清雅、幽靜、清新、舒適之感；藍色象徵高遠和開闊，仰望藍天，心曠神怡。思緒千里，給人以自由感、奮進感和搏擊自然的自豪感；白色使人感受到高潔、純真、無瑕之美；紫色給人以持重、端莊、老成之感；灰色則給人寂寥之感、蕭條之情，若配以灰黃、暗紅、深綠，則如臨深秋、初冬之勢；灰黑色在某種場合下給人以肅穆、嚴酷之感……當然色彩的綜合更能使美感顯著而集中，如紅、黃、綠相互點綴，則如同一群天真活潑的兒童在歡快地跳舞、唱歌，同樣顯示出歡快的效果和青春的活力，而且比單一的色彩更能鮮明地展現美感。

在自然景觀中，光、水體、大氣和萬物都會給人帶來美的享受，產生美感和神祕感。光的效應所產生的色彩美感，如「佛燈」或「佛光」、大氣在海濱和沙漠地區產生的「海市蜃樓」、雨後的彩虹等；水體構成的色彩，如蔚藍的大海、湛藍的天空、雪白的浪花和冰雪的色彩美。雪後，大地銀裝素裹、萬樹銀花，給人以純貞、潔淨的色彩美；而淡雲滿霧使人產生無限情思，顯得柔和、淡雅、協調、親切。

2. 音響美（聽覺美）

音響有自然產生的，也有人類創造和動物活動發出的。自然界裡，潺潺的流水、婉轉的鳥語、呼嘯的山林、澎湃的海濤、淙淙的小溪、叮咚的清泉、春天的綿綿細雨、炎夏的滂沱大雨，總之，風聲、雷聲、波浪聲、松濤聲……這些都是自然的音響。人類創造的音響，如各種器樂演奏的音響。

　　人類創造的音樂，是高雅而文明的音響。音樂給人類帶來了極大的樂趣和精神享受。它可以改變人們的思想情緒，可以鼓舞人們的鬥志，如同色彩一樣可以激人奮進。如果音響美配以色彩美，更能達到完美的效果。

### 3. 嗅覺美

　　嗅覺美以各種芳香氣味的嗅覺美感和舌覺美感為特徵。鮮花散發的馨香，噴泉的甘甜、清冽；山村和海濱的清新空氣；原野田園的泥土香等，這些都是自然界賦予人類的嗅覺美感對象。人為的嗅覺美，如一些飲料的芳香、一些潔身用品的芳香味和各類化妝品的芳香味；還有烹調的各種美味佳餚、各色各樣的食品等，都會透過鼻、舌給人帶來美感，帶來精神上的愉快。

### 4. 狀態美

　　狀態有靜態和動態兩種形式。就靜態美來說可以有形象美與體態美。各種自然景觀，如山石風光的雄、險、奇、秀；人文景觀，如各種建築和造型藝術、園林藝術、各種工藝品、雕塑的形態和體態，都可以作為靜態美或形象美。

　　動態美有主動型動態美和被動型動態美。各種動物都是主動型動態美的典型，例如，獅子的威嚴、鹿的敏捷、兔子的靈巧、猴子的好動。被動型動態美的例子很多，如在狂風的作用下樹的搖曳；被微風吹拂的柳枝的輕鬆愉快；在狂風的作用下，海浪猛烈地拍擊海岸而「捲起千堆雪」。另外還有些人物塑像和生物造型，可反映外在的形體美、動態美及其內在的象徵意義。

　　綜上所述，生理美感給人帶來愉悅和快感，這種生理快感屬於生理的本能狀態。它是感官由於獲得物質上、生理上的滿足而產生的一種自由舒適的感覺。這種生理快感偏重於實用價值和物質享受方面，受時間和空間的嚴格控制。此時此地有美的對象，生理美感便很快反映出來，時過境遷，生理反應和接受美感的興趣也就會隨之轉變。時間越長，美感的印象也就越淡薄，直至在人的大腦中被排除。因此這種美感可以看做是一種「死的美感」。就如同一塊石碑，當初刻著深刻而清晰的碑文，隨著時間的流逝，以及風吹、雨打和日曬，會逐漸消失，不能永駐於人的大腦之中。相反，前面所述心理

上和精神上的美感，則以精神生活為滿足，反映了人們對精神文化的渴求。也就是說，美感在於透過感官感受到感官對象對精神所產生的作用，並由此而昇華為一種高級形態的滿足和愉悅，從而深刻地領悟、理解和欣賞到感官對象本身所蘊藏的更多、更深的審美內容。

# 第二節 旅遊資源欣賞

## 一、旅遊業與旅遊欣賞

說得簡單些，旅遊業是從事旅遊經營活動的事業，屬於國民經濟中的第三產業。說得詳細些，旅遊業是利用旅遊資源，為人們旅行遊覽提供服務，屬於文化建設的綜合性服務行業。它包括一切直接向旅遊者提供服務及商品的交通、賓館、餐飲、娛樂、購物及旅行社等部門和場所。隨著人民生活水準的提高，度假旅遊已成為人民生活的一項重要內容，推動著旅遊業的發展。

旅遊業是旅遊者欣賞、享受旅遊景觀時必不可少的媒介。旅遊者從旅遊業所提供的服務裡，不僅得到物質方面的享受，還有精神方面的陶冶。

為了使服務體貼周到，各地各類旅行社和大飯店等旅遊企業，不僅對遊客的旅遊路線、遊覽內容進行周詳的安排，而且對旅遊者的食宿處所、搭乘的交通工具和停留的時間也都有恰當的調度。這種一攬子承包的導遊服務，也就是「旅遊智力資源」的提供。它可分擔旅遊者的雜務，使他們能集中時間和精力更好地對旅遊景觀盡情欣賞和享受。

統包式服務的旅遊業，必須對各個環節進行系統考慮、妥善安排。首先，要根據已有的資料——旅行社或旅客登記表進行遊客心理分析。從遊客的年齡、籍貫（國籍）、性別、職業、職務、教育程度、婚姻狀況等情況出發，作出多種不同的安排。

例如：對新婚旅遊者要安排他們在單房獨間住宿，旅遊時要多安排他們單獨活動的時間，因為他們對景物的欣賞往往融於甜蜜的情愛中；對老年旅遊者，宜放慢節奏，路線宜精不宜散，因為他們雖然體力較弱，但閱歷豐富，不滿足於一般性的泛泛而談，喜愛細膩地觀察；對攝影愛好者要多提供詩情

畫意、欣賞角度美妙的場所；對年輕力壯、喜動厭靜的青壯年，可多引導到驚險的景點去欣賞、遊覽。

旅遊業經營者在食宿方面應為遊客多準備幾套方案，如山西遊客愛喝醋，四川遊客愛麻辣，北方遊客不喜過多的魚腥，江南遊客喜甜食，廣東遊客愛吃蛇肉等，還要兼顧少數民族的生活習俗。過慣城市生活的人意欲多嘗新鮮蔬菜、瓜果，國外的旅客喜中餐甚於西餐。這種遊客的飲食心理分析是十分重要的，否則不問東西南北，一律提供豪華的筵席，濃油赤醬，中西全席，非但不能贏得旅遊者的喜愛，而且每餐大魚大肉、猜拳行令，把欣賞美景的時間都白白浪費掉，可謂是捨本逐末。

要使旅遊業的經營走上現代化、優質化的道路，還應對「可吸引範圍」內的遊客進行系統的性格和氣質分析。

按照心理活動的傾向劃分，遊客的性格大致可劃分為外向型和內向型。

外向型者，心理活動傾向於外部，活潑、開朗，容易流露自己的感情；待人接物決斷快，但比較輕率；獨立性強，一般不拘泥小節，喜歡與他人交際等。

內向型者，心理活動傾向於內部，感情比較細膩深遠；待人接物比較小心謹慎，經常反覆思考；常因過分擔心而缺乏決斷力，但辦事鍥而不捨；多自我分析，不愛交際等。

性格是一個人對客觀事物的穩固態度和習慣化了的行為方式。如上所述，它表現在對現實的態度、意志、情緒和理智四個方面。

與性格有區別卻又與之密切相連的是氣質。

氣質表現於心理過程的速度、穩定性和心理活動的指向性等方面。氣質的差異給社會上的每個人在外觀上都染上了獨有的「色彩」。一般說來，人的氣質可分為：多血質（活潑好動）、膽汁質（直爽熱情）、黏液質（安靜穩重）、抑鬱質（多愁善感）等。

　　氣質和性格是互相滲透、互相聯繫、互相制約的，一定的氣質往往賦予一定的性格。當然兩者之間有時也有參差和重疊。

　　在旅遊中，不同氣質、不同性格的人對旅遊資源的欣賞要求是有許多差異的。外向型的旅遊者在旅遊欣賞上往往表現為「追新獵奇型」，而內向型的人往往表現為「安樂小康型」。

　　現把這兩種類型的旅遊者對旅遊欣賞的差異，列表比較如下：

表 4-1 兩種類型旅遊欣賞差異表

| 安樂小康型 | 追新獵奇型 |
|---|---|
| 熟悉的旅遊地 | 自己足跡未到或遊客足跡罕至之處 |
| 傳統的旅遊活動項目 | 新內容、新項目、新情趣 |
| 陽光明媚的觀光娛樂場所 | 稀奇古怪的場所 |
| 活動量小 | 活動量大 |
| 乘車前往旅遊地 | 乘飛機或徒步旅遊 |
| 設備齊全的食宿設施 | 較好的食宿服務，但不一定是現代化的設施。喜歡野餐露營 |
| 熟悉的氣氛、朋友和娛樂場所 | 跟不同文化類型的人會晤、交談 |
| 把旅遊活動排得滿滿的，包價旅遊、團體旅遊、帶嚮導或陪同旅遊 | 要有基本的旅遊安排(交通和旅館)，但允許較大的自主性和靈活性 |

　　理想的旅遊業，應根據不同類型、不同動機、不同經濟文化程度的遊客，作出多樣性、多方案的安排。遊客們也可按照自己的志趣、愛好和經濟力量進行充分的選擇。這樣的旅遊業才能被稱為現代化的、優質的旅遊業。而那種不問青紅皂白，不管多層次、多客源的不同志趣、愛好和實力，一哄而起，盲目攀比，到處興建高級賓館、高價供應，內容又千篇一律、枯燥乏味的旅遊業，只能說是低水準的、不完善的，既會造成國民經濟的損失，又不受多數遊客的歡迎。

　　總之，開展旅遊業，首先要結合「旅遊資源分析」來作具體的安排。

## 二、旅遊資源欣賞的方式

旅遊資源可供遊**覽**欣賞，但不同的欣賞方式可產生完全不同的欣賞效果。因此，掌握好遊覽欣賞的規律，是欣賞旅遊資源的理想辦法。

（一）狀態欣賞方式

1. 靜態欣賞

靜態欣賞，是指遊客停步或在休憩處靜坐欣賞景色。這種欣賞方式比動態欣賞時間長，可以**充**分獲取感受量。適應這種欣賞方式的旅遊資源構景一般比較複雜，能吸引**遊**客細心觀摩，有的資源雖不複雜，但具有含蓄、深遠的意境，耐人尋味。**例**如山崖瀑布、地貌造型、湖面白帆、大海波濤，殿宇中的佛像、溶洞中的鐘乳石造型、石窟的壁畫及各種古橋、題記、詩賦、古木等，都需或坐或立，在相對固定的位置上加以靜態欣賞。

2. 動態欣賞

動態欣賞，是指**遊**人處於動態中的觀景行為。按「動」速又可分為：步移景異的慢速遊覽和車動景移的快速遊覽兩種。前者速度慢，可以接受較多的感受量，因此風景**點**配置一般應密集些，當然也不能過密、過於連貫，以便使遊者在疏密相間的遊程中有起有落地欣賞風景。後者移動速度快，遊客所能獲取的感受量有限，故汽車遊覽路線宜於配置間距較大的觀景物。這種欣賞方式多是一帶而**過**，變換極快，只能瞭解概貌，是遊覽城鎮市容的適宜方式。

（二）遠近欣賞方式

1. 近距離欣賞

這種欣賞一般較細，看得真切，適宜安排小規模的景點。如池中觀魚，湖岸觀光，殿宇內**觀**壁畫和佛像，橋上觀欄柱石刻，以及門前觀楹聯、噴泉、花卉等。有時為加強欣賞對象邊高聳感，必須把欣賞點置於主景前的局部環境中，意在營造崇敬的氣氛。如紀念碑、塔，近距離欣賞，碑、塔高聳，使人產生崇敬感。

2. 遠距離欣賞

遠距離欣賞，一般適於觀全景、遠景、大規模的景緻。例如群山逶迤之景、水天一色之朗、湖光塔影之妙、大江奔流之勢、大橋飛架之姿、白雲飄逸之趣等，這些構景，只有遠眺方可領略其精深而博大，恢弘而昊渺之所在。如站在含鄱口觀鄱陽湖，可感氣吞湖水之勢、景名來歷之妙。有些地貌造型，只有遠看方覺形象逼真，走近則面目皆非，就像一幅油畫，近視效果很差。

（三）高低欣賞方式

一般對景物的欣賞是先遠後近，先群體後個體，先整體後細部，先特殊後普通，先動景後靜景。另一方面，遊人在欣賞過程中，由於所處位置不同，平視、俯視、仰視，給遊人的欣賞感受大不一樣。

1. 平視欣賞

平視欣賞風景，人們的頭部不必俯仰移動，是比較舒服的。故遠近景色以多布置平視方式為宜。

2. 俯視欣賞

俯視是居高臨下地觀看景物，能夠看得更遠，適於眺望遼闊的風景全貌，可給欣賞者以豪邁險峻的感覺。但有時會有生命危險，因此，必要時須建造一些安全設施。

3. 仰視欣賞

仰視是當景物高於視點時，仰頭上望，能增加風景的高度感和莊嚴肅穆的氣氛。欲取得這種觀景效果，一般應選擇好仰視欣賞的最佳位置。

# 三、旅遊資源欣賞的方法

風景欣賞，主要是旅遊者動用視覺方式，從不同角度對旅遊資源進行觀賞，從中得到不同心理感受的一項審美活動。一般從不同的方位、角度、距離觀察風景，會獲得完全不同的景觀感受效果，歸納起來，大致有以下八法。

1. 縱目遠眺法

這種方法主要適合於高深、遼遠景緻的欣賞。它可以擴大視野，獲得撲朔迷離的觀景效果。「白日依山盡，黃河入海流。欲窮千里目，更上一層樓」，可謂遠眺賞景之絕唱。

2. 近覽細品法

若要欣賞景物的細枝末節，採取此法較好。如觀摩碑碣石刻、楹聯匾額、館藏文物、書法繪畫等，循此法仔細鑑賞玩味，可以覓得真趣。站在寒山寺碑廊前細讀《楓橋夜泊》：「月落烏啼霜滿天，江楓漁火對愁眠。姑蘇城外寒山寺，夜半鐘聲到客船」，好似沉浸在唐代詩人張繼當時所處的意境之中。

3. 翹首仰望法

身在山麓仰望山勢顯得特別巍峨高聳，大有壓頂之勢，使人產生某種威嚴和壓抑。如置身大渡河盡頭沙灘上，仰望岷江對岸的樂山大佛，挺拔高矗，端莊肅穆，鬼斧神工，令人嘆服。

4. 憑欄俯瞰法

每處風景區都有幾個視線開闊的欣賞點。樓臺亭閣、山頭塔頂等制高點，通常是俯瞰佳境。如登臨黃山天都峰，此刻大地、群峰、峽谷、溪流、樹林都在自己腳下，朵朵浮雲在山腰間冉冉而過，甚至可以看到飛鳥的背脊，大有「會當凌絕頂，一覽眾山小」之氣派，登臨者莫不產生躊躇滿志之感。

5. 環顧一覽法

欣賞者選擇一個適當位置為中心點，隨著視線的橫向移動，一個個景物展現在眼前，心胸為之開闊。站在狼山之巔環顧四望，並欣賞廣教寺前一幅石刻對聯：「長嘯一聲山鳴谷應，舉頭四顧海闊天空。」與遊人心境相呼應，登臨者無不心曠神怡。

6. 移步換景法

有許多山峰或巨石，由於自身奇特的形態，欣賞者立足點選擇得當，諸景就會惟妙惟肖地展現眼前。雁蕩山大龍湫附近的一帆峰，從不同位置、角度、距離看，有一支香、一支筆、啄木鳥、剪刀、夫妻、天柱、八面皆峰等

形象出現，可見，欲窮無限風光，就得移步，就得登攀。從特定的時間和空間去審視，會獲得無窮樂趣。

### 7. 時間交差法

不同景物由於季節和時間的差異，給人以不同的感受。如杭州西湖的四季景，即蘇堤春曉、曲院風荷、平湖秋月、斷橋殘雪；普陀山的四時景，即朝陽湧日、蓮洋午渡、磐陀夕照、蓮池月夜。有時同一景物，在不同時間顯現出不同形象。如雁蕩山靈峰附近的一座山峰，白天稱合掌峰，而夜間像一對相親相愛的夫妻，故又稱夫妻峰。

### 8. 即景抒情法

人們常說觸景生情，就是景物的鮮明形象，給人以濃郁的主觀感受，陶冶情操、觸發情感。

總之，欣賞風景是一項綜合性藝術，只有調動全身感覺器官，才能培養高尚的情操，獲得人生之大樂趣。

# ▊第三節 旅遊資源美的典型例證

## 一、旅遊資源的色彩美

色彩美在旅遊資源中最為直接地映入遊人的眼簾，給人留下深刻的色彩美感。色彩美可以分為天文型、氣象型、山水型、生物型及建築型。

天文型，以日光、月光最為典型。在某些風景區的特定景點及特定時節、時辰，日光和月光能給人以美的享受，從而形成天文型色彩美。北京的「盧溝曉月」、「金臺夕照」；杭州的「蘇堤春曉」、「雷峰夕照」、「三潭印月」及「平湖秋月」；廣州的「鵝潭印月」、「紅陵旭日」、「東湖春曉」；陝西關中一帶古八景中的「驪山晚照」；武漢的「江漢朝暉」；九華山的「天臺曉日」，以及泰山、黃山等風景區的日出，都是日光、月影給人類留下的天文色彩美。

氣象、氣候型的色彩美，主要指由雨、霜、露、霧、汽、雲、風、虹等所形成的色彩美。積雪型的，如陝西的「太白積雪」、北京的「西山晴雪」、杭州西湖的「斷橋殘雪」、九華山的「平岡積雪」、避暑山莊的「南山積雪」等；雲雨型的，如廣州的「雙橋煙雨」、武漢的「白雲黃鶴」、三峽的「巫山雲雨」；還有霜露型的，如「玉階生白露」、「春晨花上露」，以及「赤橙黃綠青藍紫」的虹霓美。

生物型，如北京的「居庸疊翠」、「薊門煙樹」，武漢的「寶塔岳松」、「珞珈林海」，杭州的「黃龍吐翠」；又如內蒙古大草原上一群群的牧羊，如同朵朵白雲。前者是以花木為主體的植物型色彩美，以其枝、葉、花、果而取勝，後者以動物色彩美而感人。純粹以花為主體的色彩美者，如廣東的「羅崗春雪」（梅花）、爛漫的山花、春山的迎春花等，另外雲南的山茶花、峨眉的杜鵑花、北京的月季花、洛陽的牡丹花、東北的君子蘭、廣東的木棉花等，不僅給人們留下了美的享受，而且成為人們美好理想的寄託。

山水型的色彩美，實際上主體仍然為植被與花草樹木，常言「青山綠水」，儘管詠山歌水，而本質是植被。當然也有以山水本體為特色的，如粵北的丹霞地貌、甘肅一帶的雅丹地貌、大西北的黃土景觀、戈壁灘的荒漠景觀，展體出古樸典雅的曠世之美。水體的色彩美，如青海湖、洞庭湖，濱海型的北戴河、青島、大連、廈門等地的海灘，或波光粼粼，或湛藍深邃；長江、黃河或以煙雲為托，或以碧空為襯，則另有一番茫茫然高遠含蓄的色彩美感。

## 二、旅遊資源的狀態美

狀態美有動、靜之分，且有造型藝術與自然形象之別，後者也可稱之為靜態美或形態美，自然資源與人文資源中皆有。

動態美，既有動物造成的動態美，也有靜物中內涵的動態美，還有自然界中的各種天象、氣候造成的動態美。如動物型動態美，有萬馬奔騰的浩大氣勢，南飛大雁一忽兒排成「人」字、一會兒組成「一」字的變化美，群鵠騰空，宿鳥投林，白鶴展翅、孔雀開屏，鴨群嬉水，飛蝶流螢等；氣候型動態美，有「白雲松濤」（廣州）、「太掖秋風」（北京）、雲濤滾滾、煙雲繚繞、

彩雲追月等；水體型動態美，有高山流水、行雲流水、波濤洶湧、白浪滔天，以及瀑布形成的千尺雪、懸流噴薄、素練凝玉等。

形象美，包括象形的形象美，如武陵源的「夫妻岩」、「仙女獻壽」、「採藥老人」、「千里相會」，桂林山水中的象鼻山、月牙山等，以及各種奇異山石構成的天然造型美，如黃山的仙桃石、普陀島的達摩峰、泰山的望海石等。

建築與雕塑的造型美，如古代各種廟宇佛塔的建築藝術，就式樣而言，有樓閣式塔、密檐式塔、亭閣式花塔、金剛座式塔等，有的高大雄偉，有的則小巧玲瓏，從而形成豐富多彩的塔式；故宮的威嚴、天壇的空曠、頤和園的優雅、十三陵的肅穆、蘇州園林的悠閒嬌巧等，都是造型藝術的精華。

各種石雕、石刻、木刻、金塑、泥塑、陶瓷藝術、編織、繪畫藝術，為園林和博物館增添了無限的藝術形象美。秦兵馬俑自成體系，被譽為世界第八奇蹟之一。神話傳說中的龍、鳳，在中國的許多建築藝術和雕刻藝術中占有相當大的比例，如大同、北京等地的九龍壁，皇家園林中龍鳳形象處處可見。

## 三、旅遊資源的音響美

自然界中的瀑布、松濤、風嘯雨滴、電閃雷鳴、叮咚泉水、潺潺溪流、大海波濤、湖浪拍岸、雨打荷葉、雨打芭蕉等，在特定的條件和環境裡會成為一種供遊人欣賞的音響美；動物的嘶叫、昆蟲的曲鳴、百鳥的啼唱、秋夜的蛙歌等，這一切都形成了生命的交響曲。

人類創造了各種各樣的音響美，如中國各地的民歌、山歌、戲劇，以及各種音樂，如江南絲竹、廣樂音樂等，都是人類的瑰寶。

除音樂外，還有其他的人為音響也可成為旅遊者欣賞的音響美，如古刹鐘聲，其代表有西安的「雁塔晨鐘」、九華山的「化城晚鐘」。相傳九華山城有銅鐘 99 口，每當紅日西沉，鐘聲四起，聲滿 99 峰，可謂氣勢浩大。

另外在中國古建築物的設計中，有些運用了聲學原理而產生音響美，如北京天壇的回音壁。另外，被譽為世界四大奇塔之一的山西永濟普救寺舍利塔（又稱鶯鶯塔）的蛙音回聲更是奇特，在塔的四周擊石拍手，便可聽到清晰的蛙音回聲，隨著位置的變換，蛙音也有空中地下的變化。石鐘山的鐘聲則是因自然界中某些特殊的地貌（溶洞）現象而自然產生的音響美。

## 四、旅遊資源的味（嗅）覺美

味（嗅）覺美就其本源是各種物體所特有的氣味，以植物型為主，其次還有土、石、山、水、氣的味。以植物型為例，如風景區各色花草的芳香，春天含苞待放的香氣，夏日百花錦簇的濃郁香馨，秋天桂花襲人的醉香、菊花的清香，冬天梅花的暗香。其他的香味，如春雨過後山野的泥土香；海濱、湖濱的清爽之感，以及「春晨露，芳氣著人衣」的清新，都使遊人為之陶醉；另外還有人為的酒香和食品的美香，在遊人休憩之際，斟一杯美酒，品一杯名茶，嘗一點佳餚，能增添無限的愜意。

## 本章小結

本章從心理和生理兩個方面對旅遊資源欣賞進行了引導。一定時代和社會，一定的民族和階級對美的凝練和積澱，構成了旅遊資源欣賞的多重特徵；同時，對美的感受的差異也隨著美的進程打上了時代的烙印。只有充分結合現代社會實踐活動，在長期的歷史進程中不斷豐富、發展和完善，才能夠體會和總結出與旅遊業發展息息相關的旅遊資源欣賞的方式和方法，並借用方式和方法進行「自然的人化」，進而提高審美意識。

## 思考與練習

1. 本章講述了心理美感和生理美感。除此之外，你能否再列出兩條來？

2. 你對心理美感稱為「活的美感」有何見解？

3. 理想的旅遊業應如何安排？

a. 根據遊者類型

b. 根據遊者動機

c. 根據遊者經濟文化程度

d. 根據遊者生理狀態

e. 根據遊者意志

4. 試列表比較「追新獵奇型」和「安樂小康型」的旅遊欣賞的差異，並提出可行性措施。

5. 旅遊資源美的內涵有哪些？並舉例說明。

6. 假若進行旅遊，你會採用哪些欣賞方式和方法？（請選擇你所熟悉的某一景點，以邊賞邊講的方式舉例說明）

# 第 5 章 旅遊資源調查與評價

## 本章導讀

　　旅遊業發展方興未艾，但由於旅遊資源的有限性往往阻滯其發展。這種資源的有限性和發展的相對無限性交織在一起，迫使旅遊資源開發與規劃工作的第一步，必須放在弄清楚旅遊資源狀況，即對旅遊資源進行調查與評價上。只有建立在詳實的旅遊資源調查和評估基礎上的合理開發利用，才能使旅遊業永續發展，從而為旅遊業良性運行打下堅實的基礎。本章將對旅遊資源調查與評價的方法和模式作一個全面的介紹。

## 重點提示

　　透過學習本章，要實現以下目標：

　　明確旅遊資源調查與評價的目的

　　掌握旅遊資源調查與評價的內容

　　瞭解各種旅遊資源調查與評價方法的特點

　　熟悉旅遊資源調查的程序

　　把握旅遊資源評價的原則

## ▌第一節 旅遊資源的調查

### 一、旅遊資源調查的目的

　　旅遊資源調查是進行旅遊資源評價、開發規劃及合理利用與保護環境的最基本的工作。其主要目的是：瞭解一個地區旅遊資源的數量、分布、類型、特點、功能、價值等，並建立一個較為全面的資源訊息系統，從而為旅遊資源開發導向、開發規模的確定提供有力的參考依據。

## 二、旅遊資源調查的內容與重點

### （一）旅遊資源調查的內容

旅遊資源大體上可分為兩大類：自然資源與人文資源。自然資源包括：氣候、湖泊、峽谷、海灘、動物、植物、火山、自然保護區、溫泉等以自然造物為主的景觀。人文資源包括：考古、歷史與文化遺址、特殊的文化格局、文化節日、宗教信仰、工藝品與藝術品、特殊的經濟活動、博物館及文化建設、主題公園、各式會議、特殊事件、歷史人物、風俗習慣、消遣娛樂與體育競技等。因此對一個地區旅遊資源的調查就必然包括上述內容。

由於旅遊資源開發涉及的層面很多，所以調查內容還須包括：區域經濟格局（包括人口特徵、消費水準、土地利用、土地產權特徵、產業結構、物價等）；環境質量（包括位置、交通、通訊、電力、環衛、供水、地方性傳染病、自然災害等）；制度因素（開發政策結構、投資政策、旅遊法規、政府管制、旅遊教育與培訓）；旅遊地承載力（包括生態的、心理的、社會的、經濟的）；可能的客源分析及鄰近旅遊地對調查區域產生的積極或消極的影響等。

### （二）旅遊資源調查的重點

鑒於上述調查內容繁多，旅遊資源調查應著重於以下幾個方面。

1. 旅遊吸引物的調查

包括前面所提到的各類自然景觀和人文景觀，大致掌握哪些旅遊資源具有開發價值或適合發展的旅遊項目，並初步確定其分布情況和規律以及開發現狀。

2. 大城市和交通沿線及人口密集區的普查

旅遊資源調查是為旅遊資源評價與開發規劃服務的。旅遊資源開發後，吸引遊客愈多，經濟效益和社會效益就愈大。在靠近大城市、交通沿線附近和人口密集的地區，因距客源近、交通便捷、潛在遊客多，即使資源水準略低，數量較少，只要有一定特色，也頗能吸引遊客。遠離大城市和交通沿線

者，只有規模宏大、特色突出、價值高的旅遊資源，才能吸引一些有時間和精力、捨得花錢的遊客前往。

3. 調查區及其所依託城鎮的經濟、交通和社會環境的調查

這一調查包括調查區和其所依託城鎮的經濟狀況、接待條件、社會制度（或制度因素）、風土人情、文化素養、物產分布等。所有這些外部條件都直接影響著旅遊資源開發的可行性程度。

4. 重點新景區的調查

重點新景區主要是指調查區內具有顯著特色與功能的景觀。調查其開發現狀與開發前景，並與同類景觀初步類比，對以後的開發利用具有重要的指導意義。

5. 旅遊承載力的初步調查

旅遊承載力的調查包括：

（1）生態承載力——地區環境問題產生的限度。如電力、供水、排汙、環衛醫療、自然災害等。

（2）心理承載力——遊客在轉向另外的目的地前，在該地期望得到的最低娛樂程度。

（3）社會承載力——當地居民對來訪遊客最大忍耐程度，或遊客能夠接受的擁擠程度。

（4）經濟承載力——在不影響當地居民生活的情況下所能舉辦旅遊活動的能力。

## 三、旅遊資源調查的程序

（一）室內準備工作

（1）確定調查區域範圍、調查內容與項目、調查步驟與階段性成果及最終成果要求。同時，成立由多學科專家或專業工作者與當地政府工作人員組成的旅遊資源調查評價考察隊。

（2）蒐集整理有關文獻、圖表等資料，並初步制定旅遊資源的分類體系。蒐集和閱讀前人有關本區和鄰區的自然與人文環境本底及旅遊資源等方面的文獻、圖表資料，加以系統整理，作為實地調查的參考。而分類體系的制定主要是為了使旅遊地的資源類型不至於重複歸類或者被漏掉。當然，分類方案也可以根據本區具體情況來制訂。

（3）制訂計劃。主要根據所承擔的旅遊資源調查的要求，結合資料整理反映的情況，編寫出計劃任務書。包括所需完成的任務、目的要求，將採用的工作方法、技術要求、工作量、人員配備、工作部署安排，所需設備、器材和經費等，並提出預期成果。

（二）實地調查（或野外調查）

1. 概查

概查又稱概略性調查，指全國性或大區域性的旅遊資源調查。一般利用比例尺小於1：500000的地理底圖。概查通常是對已開發或未開發的已知旅遊資源區的資源狀況進行現場核查，大致掌握哪些旅遊資源具有開發價值或適合開發的旅遊項目。調查的結果可以用旅遊資源表或旅遊資源分布圖表示，旨在對旅遊業發展前景提供背景情況。

2. 普查

普查是指對一個旅遊資源開發區或遠景規劃區的各種旅遊資源進行綜合性調查，一般在大、中比例尺（1：200000～1：50000）的地形圖或地理圖上進行。普查以實地考察為主，首先要收集比例尺為1：50000～1：200000的地形圖、地質圖及航空照片，對調查區的地形、地質概況有一全面的瞭解。在第一階段的基礎上，加密調查區的點、線，對旅遊資源的規模、質量、美感、可能的客源等進行系統調查，同時利用素描、攝影（像）等手段記錄可供開發的景觀特徵。調查的結果以旅遊資源圖和調查報告及輔助資料（如攝影集、影片）的方式提供，並進行同類初步類比。目的在於為資源開發區和遠景規劃區提供詳實、系統、全面的旅遊資源分布和景觀特徵的資料，為旅遊資源的開發評價和決策作準備。

## 3. 詳查

在以上兩個步驟完成後，在所發現的旅遊資源中，經過篩選，確定一定數量的高質量、高品位的景觀作為開發對象，進行更詳細的實地勘察，即詳查。詳查時須組織多學科力量對重點旅遊資源進行詳細勘察，以弄清資源的成因、歷史演變、現狀及景觀類型等，並比較在同類旅遊資源中的特色所在，建立旅遊資源的分類體系。同時還需對調查區的自然、經濟、技術、能源、交通、環境質量等進行調查分析；對投資、客源、收益及旅遊業的發展給區域的經濟、社會文化和生態帶來的影響作出預測；確定調查區旅遊發展的方向和重點項目以及解決制約因素的辦法，並提出規劃性建議。

此外，對具有特殊專業旅遊意義的旅遊資源須作專業性調查。如昆明附近的梅樹村層型界面（被譽為中華大地上的第一顆金釘——作為國際層型界面之一）、元謀人遺址和第四系剖面及動物群等就須作專業調查。

（三）編寫旅遊資源調查報告

### 1. 整理總結

（1）資料、照片、影片等的整理

將調查所得全部資料進行分類整理、綜合分析，對所攝照片或影片進行放大或剪輯，並加以簡要的文字說明。

（2）圖、表的編制和縮繪

野外填繪的各種圖件是調查的重要成果之一。室內整理時應將其與室內覆核分析整理過的資料互相對比、校核，增訂原有內容和界線，做到內容真實準確、主題鮮明、圖面結構合理、線條色彩清晰柔和，最後縮繪為正式圖件。在此基礎上還可擬出所調查景區的規劃簡圖。

### 2. 編寫調查報告

其主要內容一般包括：

（1）緒言。包括調查任務來源、目的、要求、調查區位置、行政區劃與歸屬、範圍、面積、調查組人員組成、工作時限、工作量和主要資料及成果等。

（2）區域地理概況與人文概況。區域地理概況包括地質地貌、水系水文、氣象氣候、植被土壤、交通環衛與經濟格局等。人文概況包括人口特徵、社會風尚、宗教信仰、傳統文化與藝術等。

（3）旅遊資源狀況。包括旅遊資源的分布、規模、成因、歷史、分類、現場調查評價和初步的分析比較（盡可能附帶素描、照片和影片資料）。

（4）旅遊資源評價。包括評價的內容、採取的方法、所取得的初步結論等，同時還須分析調查區所依託之城鎮的經濟、環境和社會條件，以及外部市場動態對旅遊發展產生的有利和不利的因素（可參見第二節）。

（5）提出建議或結論。

## 四、旅遊資源調查的方法

旅遊資源調查涉及多種學科，使用的方法也比較多。其主要方法有以下幾種。

（一）資料統計分析法

一個旅遊資源區是由多種景觀類型和環境要素組成的，僅主要景觀要素就有百餘項。盧雲亭先生將其分類如下：

基本景觀要素——陸面、水域、山地、平原、丘陵、盆地、草原、林地、沙漠、灘地等；風景地質地貌要素——地質構造、地質剖面、化石、地震遺跡、峰林、洞穴、峽谷等；

風景天氣、氣候背景要素——陽光、天空色彩、冷暖、風、雲、雨、雪、日出、海市蜃樓等；

風景水要素——河、湖、泉、瀑、海等；

風景動植物要素——林木、古樹、珍稀樹種、觀賞魚類、鳥類、獸類、花卉、綠地等；

人文景觀要素——如城市、村鎮、田園、工廠、橋梁、碑碣、題記、楹聯、壁畫、雕塑、石窟、紀念地、名人故居、歷史事件遺址等。

這些要素需要分別統計其面積、長度、寬度、深度、高度、濕度、透明度、直徑、種數、個數、層數、含量等。這些基本的調查統計資料對確定一個調查區的旅遊特色和旅遊價值具有重大意義，也是設計旅遊環境和生態系統的基本依據。

下面介紹西班牙國家旅遊資源普查系統。它亦可應用於旅遊區的資源普查與分類。從 1961 年開始，西班牙就開展了全國旅遊資源普查，目的是為建立全方位的旅遊資源訊息系統並為西班牙旅遊業發展提供科學詳細的背景資料。旅遊資源總共分 3 個一級類型、7 個二級類型和 44 個三級類型。有以下特點：

(1) 符合通常的旅遊資源分類。其中 3 個一級類型分別是自然景觀、建築（人文）景觀和傳統習俗。二級類型中的自然風貌、風俗、文學歷史等；三級類型中的山色、石景、草原、瀑布、湖泊、溫泉、洞穴、教堂、古堡、居民、民間藝術等亦為常見類型。

(2) 有明顯西班牙地方特色。分類重視突出西班牙文化的人文景觀與活動，如教堂、古堡、狩獵、捕魚、釀酒、烹調、民間節慶等。

其次，普查內容與方法有條文明確規定：第一章涉及旅遊資源普查範圍、資源分類及調查項目與方法；第二章涉及旅遊的環境因素，調查項目包括交通基礎設施、城市規劃、資源保護、旅遊銷售、旅遊需求等；第三章涉及旅遊資源利用，包括調查基本旅遊路線、對已有旅遊景點和景區、景線進行分析和評價，提出資源開發總目標及基本規劃；第四章涉及制訂旅遊資源具體開發計劃，包括計劃中的實施方法、工作步驟、投資監督等。

最後，普查成果是一份旅遊資源普查表，除了資源區位地理情況、資源描述、服務網點情況、資源保護等內容外，還有以下幾點頗具特色：

(1) 對資源按照景點本身的價值、開發利用程度、保護級別等進行分類評價；

（2）普查表中由景點隸屬關係（所有權）、必要的修復、潛在客源、旅遊類型、交通設施、景點之間的關係等，共同決定景點的重要程度，確定該景點是否需要開發與何時開發；

（3）普查表圖文並茂。

（二）資源圖表法

將調查到的資源描繪在圖件上，形成旅遊資源分布圖、利用現狀圖，區分哪些區域具有開發的可能，並將旅遊資源圖與工、農、礦區、城市等圖件重疊，進行綜合平衡、評價、比較。

（三）區域比較法

採用此方法可將兩地或多地不同類型或同類型資源加以比較、評價和分析，得出其景觀美的一般特徵和個性特徵，以便開發利用。

（四）遙感調查法

現代遙感技術已初步應用於旅遊資源調查中並取得了較好效果。如中國地質大學（北京）遙感中心對北京十三陵地區、故宮博物院等地帶進行的調查和圖件繪製，非常精確地反映了這些地帶的資源現狀特徵。

遙感調查主要是利用衛星照片、航空照片視野開闊、立體感強、地面分辨率高等優點，判讀、解譯圖像中的旅遊資源訊息。此方法的優點在於：

（1）節約人力、物力、時間，提高工作效率；

（2）易於發現野外調查不易發現的景物，還可以借助反光鏡進行資源主體觀察和定量測量（如峽谷長寬、瀑布寬度與落差等）；

（3）能在人跡難至、常規方法無法穿越的地區進行調查和監測管理。其侷限性在於遙感只能從空中俯視，在觀察角度上有所不足，故仍需與地面調查相結合。

# 第二節 旅遊資源的評價

## 一、旅遊資源評價的目的

　　旅遊資源的評價是在旅遊資源調查基礎上進行的深入的研究工作，是對一個區域發展旅遊的潛力進行界定。評價的目的主要是：

　　（1）透過對旅遊資源類型、規模、等級、功能、價值等多方面的評價，為旅遊業發展確定導向、主題形象及發展規模提供參考依據；

　　（2）透過對旅遊資源規模品位的鑑定，為國家和地區進行旅遊資源的分級規劃和管理，提供系統資料和判斷對比的標準；

　　（3）透過對區域旅遊資源的綜合評價，為合理利用資源、保護環境、發揮整體效應提供經驗，也為旅遊資源開發定位準備條件。

## 二、旅遊資源評價的原則

　　（一）客觀實際的原則

　　旅遊資源是客觀存在的事物，其特點、價值和功能具有客觀性。評價時應從實際出發，對其價值和開發前景既不誇大、也不縮小，做到實事求是、恰如其分地評價。

　　（二）全面系統的原則

　　全面系統的評價表體在兩個方面，一是旅遊資源的價值和功能是多方面、多層次、多形式的。就價值而言，旅遊資源有歷史文化、藝術鑑賞、科學考察、社會等價值；就功能而言，有觀光、度假、娛樂、健身、商務、探險等功能，故評價時要全面系統、綜合地衡量。二是涉及旅遊資源開發的自然、社會、經濟環境和區位、投資、客源等開發條件，評價時要給予綜合考慮。

　　（三）符合科學的原則

　　即針對旅遊資源的形成、本質、屬性、價值等核心問題，評價時應採取科學的態度予以正確、科學地解釋，而不能全部冠以神話傳說，甚至帶迷信

色彩的東西。應充分運用地理學、美學、歷史學、民俗學等多方面的知識，提高旅遊資源點的趣味性、科學性，適應大眾化旅遊口味。

（四）效益估算原則

旅遊資源評價的最終目的是為了開發利用，而開發的首要條件是取得經濟、社會和生態的綜合效益。因此在評價時，要估算其效益，以確定開發決策。如開發後得不償失則不宜開發。

（五）高度概括原則

旅遊資源評價過程中涉及的內容眾多，評價結論應明確、精練，高度概括出其價值、特色和功能，以使評價結論有可操作性，利於開發定位。

（六）力求定量原則

在評價區域旅遊資源時，應盡可能避免帶有強烈主觀色彩的定性評價，力求定量或半定量評價，並要求不同調查區儘量採用統一標準的定量評價，以便評價過程中在同一基準下進行比較分析。

## 三、旅遊資源評價的內容

旅遊資源評價的內容極為廣泛，涉及資源特色、資源環境及開發條件三個方面。

（一）旅遊資源特色的評價

1. 旅遊資源特色

「特色」是吸引遊客的一個關鍵性因素，是一個地區旅遊開發發展的生命線和產生效應的內力，也是旅遊資源開發的可行性、超前性的重要決定條件之一。透過對調查區與其他旅遊區的比較研究，尋找出旅遊資源的特色，為確定旅遊資源開發方向、市場定位和具體旅遊項目的設計規劃提供依據。

2. 旅遊資源的價值與功能

　　一般說來，擁有觀賞、歷史、文化、科學、經濟和社會等價值的旅遊資源，均具有觀光、度假、健身、商務、探險、科考（科學考察）、娛樂等旅遊功能，據此可決定其功能導向和開發方式。

　　3. 旅遊資源的結構和規模

　　一些孤立的旅遊景觀，即使特色、價值很高，功能也多，但僅依賴這點並不能形成綜合優勢。只有在一定地域和時間內，多種類型旅遊景觀的協調布局和組合，形成一定規模的旅遊資源協同結構，才能形成一定的開發規模效應，獲得較高的開發效益，故旅遊資源的結構和規模，應是評價的不可缺少的內容之一。

　　（二）旅遊資源環境的評價

　　旅遊資源環境的評價即旅遊承載力或旅遊資源容量的評價。

　　1. 旅遊生態承載力（生態容量）

　　即在一定時間內旅遊區的自然生態環境不致退化的前提下，所能容納的旅遊活動量。它主要立足於當地原有的生態質量，考慮自然環境對於旅遊場所產生的旅遊汙染物能夠完全吸收與淨化，因此生態容量的計算取決於一定時間內每個遊客所產生的汙染物數量及自然生態環境淨化與吸收汙染物的能力，同時人工處理方法亦可擴大環境承載力。區域生態承載力計算公式為：

$$Ce = \frac{\sum NiS + \sum Qi}{\sum \cdot Pi}$$

　　式中：Ce 為區域生態承載力；Ni 為每天單位面積土地對第 i 種汙染物的自然淨化能力；S 為區域總面積；Qi 為每天人工對第 i 種汙染物的處理能力；Pi 為每位遊客一天產生汙染物的數量。

　　2. 旅遊經濟承載力（經濟容量）

　　旅遊經濟承載力是指在不影響當地居民生活的情況下，能夠滿足遊客展開旅遊活動的一切外部經濟條件，包括交通、水電、郵電通訊、食宿及其他

旅遊接待設施。此外，旅遊地本身的經濟水準十分重要，因為風景區建設除部分依靠國家投資外，大量資源有賴於本區經濟實力，從而決定旅遊規模的大小，那麼如何根據地區經濟水準確定旅遊地經濟容量呢？陳德昌等提出了「旅遊規模地區經濟容量數學模型」：

$$TE = f (Kt \cdot CPI \cdot PI \cdot L \cdot M \cdot O)$$

式中：TE 為旅遊規模；CPI 表示消費價格指數，是衡量家庭和個人消費的商品和勞務價格變化的指標；PI 為物價指數，指報告期市場平均消費商品物價，與基期市場消費商品物價之比，以反映出旅遊消費對物價市場影響的波動情況；L 為從事旅遊業的人數；M 為建設資金；O 為其他因素，如交通、能源、郵電等；Kt 為旅遊花費的乘數，表示旅遊者的花費對當地居民收入和經濟發展的影響。

Kt 是多次轉移中的價值總和與原始注入價值之比，計算公式為：

$$Kt = (1 - TRI) \div (MPS + MPI)$$

式中：TRI 是旅遊進口傾向；MPS 為邊際儲蓄傾向（當地居民）；MPI 為邊際進口傾向（當地居民）。

3. 社會承載力

旅遊業具有很大的商業性與非人格化特徵，這可能導致某一地區的城市化與現代化，帶來經濟的繁榮與道德生活方式的變化。因此旅遊所帶來的外來文化很可能與當地傳統文化產生衝突。起初，當地居民對旅遊的支持態度隨著旅遊開發的加深而增強，但有一個臨界點，過了這一臨界點，人們的支持態度會變弱，尤其在傳統習俗、宗教、禁忌、道德等領域。因此旅遊開發要考慮旅遊地的社會承載力，即當地居民對來訪遊客的最大忍耐程度，以避免因旅遊開發而導致大的社會動盪或民族衝突等。

4. 心理承載力

心理承載力，如前所述，可以描述為遊客轉向另外的目的地前，在該地期望得到的最低娛樂程度。這從遊客的旅遊經歷、滯留時間、旅遊活動種類

及遊客的滿意程度可以反映出來。但是若僅從遊客的旅遊需求和可獲得的經濟利益來考慮，許多旅遊項目和娛樂活動的開發，可能會超出當地居民和部分遊客可以接受的程度。

（三）旅遊資源開發條件的評價

1. 區位條件

區位條件包括旅遊資源所在地區的地理位置、交通條件與周圍旅遊區的空間關係。特殊地理位置可相應增加其旅遊吸引力，旅遊的交通區位條件也決定了旅遊區的可進入性和旅遊資源開發的難易程度。

2. 客源條件

客源數量直接關係經濟效益，沒有一定的遊客量則旅遊資源的開發難以產生良好的效益。客源存在時空變化，在時間上，客源的不均勻分布形成旅遊的淡旺季，這與當地氣候季節變化有一定的關係；在空間上，客源的分布半徑與密度，由旅遊資源吸引力和社會經濟環境決定。旅遊資源特色強、規模大、社會和經濟接待環境好的旅遊區，其客源範圍和數量都極為可觀，相應地旅遊綜合經濟效益也高。

3. 投資條件

旅遊資源的開發需要大量資金的持續支持，調查區的社會經濟環境、經濟發展戰略以及給予投資者的優惠政策等因素，都直接影響投資者的開發決策。為此，調查區必須認真研究既能使旅遊區有實惠，又能給予投資者較大優惠的地區政策環境，以便推動旅遊資源的永續發展。

4. 施工條件

旅遊資源開發項目還必須考慮其工程量的大小和難易程度，首先是工程建設的自然基礎條件，如地質地貌、水文氣候等條件；其次是工程建設供應條件，包括設備、建材、食品等。對開發施工方案需要進行充分的技術論證，同時要考慮經費、時間的投資與效益的關係，以確定合理的開發施工方案。

5. 開發的現有條件

有的調查區旅遊資源已具有一定程度的開發利用基礎，評價時應注意總結其開發過程中的成功經驗和失敗教訓，找出存在的主要問題，為下一步旅遊資源的開發和保護提供建設性的建議。

## 四、旅遊資源評價的方法

中外有關旅遊資源評價的方法眾多，有體驗性的定性評價、技術性的單因子定量評價和綜合因子的定量評價，在此僅選擇一些富有代表性的方法來介紹。

（一）體驗性的定性評價

1.「三三六」評價法

盧雲亭先生提出了該法，即「三大價值」、「三大效益」、「六大條件」。「三大價值」係指旅遊資源的歷史文化價值、藝術觀賞價值、科學考察價值。歷史文化價值，是指評價人文旅遊資源要看它的類型、年代、規模和保存狀況及在歷史上的地位，一般說來越古、越稀少、越珍貴、越出自名家之手，其歷史價值越大。藝術觀賞價值，指旅遊資源景象的藝術特徵、地位和意義，強調景象種類、主副景的組合、格調和季相變化等。若其具有奇、絕、古、名等某一特徵或數種特徵並存，藝術欣賞價值就高。科學考察價值，指景物的某種研究功能。「三大效益」指經濟效益、社會效益和環境效益。「六大條件」指旅遊資源分布區的地理位置和交通條件、景物或景類的地載組合條件、景區遊客量條件、施工難易條件、投資能力條件和旅遊客源市場條件。

2.美感質量評價

美感質量評價，是一種專業性的旅遊資源美學價值的評價。這類評價一般是基於旅遊者或旅遊專家體驗性評價基礎上進行的深入分析，其評價結果具有可比性的定性尺度。其中有關自然風景視覺質量評價較為成熟，已發展成為四個公認的學派，即：

——專家學派（代表是林頓〔R.B.H.Litton〕；

　　——心理物理學派（代表人是施羅德［H.W.Schreoeder］和丹尼爾［Danier］，1981；布雅夫［G.J.Buhyoff］，1982）；

　　——認知學派或心理學派（代表人是卡普蘭［S.Kaplan］、吉布利特［Gimblett］和布朗［Brown］）；

　　——經驗學派或現象學派（代表人是洛溫撒爾［Lowenthal］、俞孔堅和保繼剛）。

　　3.形象評估法

　　遊客是旅遊產品與服務的消費者。遊客往往根據一下旅遊區留給他的形象經歷來確定他是否前往某一旅遊區。那麼如何確定形象的存在與性質，以及形象有多大價值？特定的資源具有什麼樣的質量？有關這方面的理論與方法研究，始於世界旅遊組織（UNWTO）提出的「商標形象」（Brand Image）評價法。所謂商標形象，它能夠穩定持久地促使一個國家或地區的名字深入遊客的頭腦中。這種商標形象的典型例子是加拿大的楓葉、法國的艾菲爾鐵塔。該評價法是把一個國家作為一個整體來評價，而非針對某一項特定的旅遊資源，但可以為某一地區旅遊資源評價所借鑑。

　　（1）商標形象評價法的核心是：

　　①詳盡分析現狀，主要對6種資源的強項與弱項作詳盡的分析，如自然環境、社會文化環境、政府對旅遊業的支持、基礎設施、經濟狀況、旅遊規劃與資源管理等。

　　②確定合適的商標形象：透過對光顧該地的遊客做旅遊動機調查及選定相關人士的調研，確定這個國家的形象。

　　③開發並銷售新形象或修正舊形象。

　　（2）使用商標形象評價法分析旅遊資源的基本步驟：

　　①把旅遊吸引物按特徵分類。

　　②按「弱——一般——強」尺度對自然與社會吸引物進行評價。

③按「昂貴——便宜」尺度評價吸引物（認識透視、旅遊經歷），這屬於經濟評價。

④按照政府「支持——限制」尺度評價吸引物（特徵透視、旅遊基礎設施），這屬於政府態度評價。

⑤按「規劃——不規劃」尺度評價吸引物（組織透視、空間特徵），這屬於計劃管理評價。

⑥按「合適——不宜」尺度評價基礎設施（組織透視、空間特徵），這屬於基礎設施評價。

⑦對選擇的樣本調查，確定旅遊動機與感興趣的吸引物類型與性質。遊客喜好屬於交叉透視，動機則屬於認識透視。

⑧按「地方市場——拓展市場」尺度評價資源與吸引物。

（3）北亞利桑那大學教授阿倫‧劉（Alan Lew）總結「商標形象」評價法，將其分為如下3種透視：

①特徵透視（Ideographic Perspective）。其實質是按照字義性質的唯一性進行分類，其典型分類是：

a. 自然吸引物：（a）全景，類型有山地、平原、島嶼等。（b）地物標誌，包括地質的、生物的及水文的地物標誌。（c）生態環境，包括氣候、禁獵區，如國家公園、自然保護區等。

b. 自然——人文吸引物：（a）觀常吸引物，主要有鄉村／農業、科學園林，如動物、植物、岩石或考古遺址。（b）閒暇吸引物，包括公園、旅遊度假區等。（c）參與性吸引物，如登山活動、水上活動等。

c. 人文吸引物：（a）居住設施，包括使用類型、居住功能、性質（政府、教育、科學、宗教）、當地居住方式（生活方式、真實情感）。（b）旅遊基礎設施，由進入方式和基本需求（居住、餐飲）構成。（c）閒暇上層設施，包括娛樂消遣（表演、體育活動等）／文化、歷史與藝術設施（博物館、紀念碑、表演、節目、菜系等）。

②組織透視（Organizational Perspective）。組織透視是對旅遊吸引物的時空特徵與承載力作評價。

旅遊吸引物的空間特徵可分為：結構與非結構的、規劃的與未規劃的基礎設施、不可進入與可進入、限制進出與自由進出、孤立的或整合的、邊遠地與中心地，以及地方尺度、區域尺度、國家尺度與國際尺度等。

其承載力特徵包括小旅遊點／大旅遊業、緩慢增長／快速增長、小承載力與高承載力。

時間特徵：單個事件與固定景點、短期停留或長期居住、單項觀光與多項觀光。

③認知透視（Cognitive Perspective）。認知透視是對某種吸引物的真實性進行瞭解時，遊客感受到自己所願意與能夠承擔的風險。

a. 旅遊活動，有教育──練習──開拓；消極──積極幾級對應關係。

b. 吸引物特徵，包括人為的──真實的；粗野方式──日常生活；召喚類──中性類──不宜類；有組織的──無組織的；旅遊性的──真實性的；現代──傳統等。

c. 旅遊經歷。從遊客的體會來評價某種吸引物包括的方面很多，如價格昂貴／便宜、服務高質量、豪華或實惠、展體現人的威望；有安全擔保或是自由活動；氣氛是快樂、友好，有人陪伴還是新奇；旅遊活動表現放鬆、安靜、閒暇有趣還是冒險、野蠻、激動人心；在經歷上屬大眾化經歷還是獨特的經歷；旅遊活動中有無角色轉換；是娛樂性活動還是生存競爭性的歷險；環境是熟悉的還是陌生的等。

（二）技術性單因子的定量評價

即在評價旅遊資源過程中考慮某些典型的關鍵的因子，對這些關鍵因子進行技術性的適宜度或優劣評判。這種評價對於開展專項旅遊活動如登山、滑雪、游泳等較為適用。針對不同的評價對象，現在較為成熟的方法有對海

灘和海水浴場的評價（日本洛克計劃研究所，1980）（見表 5-1）、溶洞的
評價（陳詩才，1993），但此類方法須由專業人員實施。

表 5-1 海水浴場評價標準（日本）

| 序號 | 資源項目 | 符合要求的條件 | 附　註 |
|---|---|---|---|
| 1 | 海濱寬度 | 30～60m | 實際總利用寬度 50～100m |
| 2 | 海底傾斜 | 1/10～1/60 | 傾斜度愈低愈好 |
| 3 | 海灘傾斜 | 1/10～1/50 | 傾斜度愈低愈好 |
| 4 | 流速 | 游泳對流速要求在0.2～0.3m/s，極限流速0.5 m/s | 無離岸流之類局部性海流 |
| 5 | 波高 | 0.6m 以下 | 符合旅遊要求之高為0.3m以下 |
| 6 | 水溫 | 23℃以上 | 不超過30℃,但越接近30℃越好 |
| 7 | 氣溫 | 23℃以上 | |
| 8 | 風速 | 5m/s 以下 | |
| 9 | 水質 | 透明度0.3以上, COD2ppm以下，大腸桿菌數 1000MPN/100ml 以下,油膜肉眼難以辨明 | |
| 10 | 地質粒徑 | 沒有泥和岩石 | 越細越好 |
| 11 | 有害生物 | 不能辨認程度 | |
| 12 | 藻類 | 在游泳區域中不接觸身體 | |
| 13 | 危險物 | 無 | |
| 14 | 浮游物 | 無 | |

資料來源：保繼剛，等．旅遊地理學．

（三）綜合因子的定量評價

該評價方法是在考慮多因子的基礎上，運用數理方法透過建模分析，對
旅遊資源及其環境和開發條件進行綜合定量評價，評價的結果為數量指標，
便於不同資源評價結果的比較。這裡主要介紹兩種評價方法。

1. 要素評估法

（1）確定評估指標

在確定評估指標方面目前尚無統一意見，往往依主題和實際調查狀況來確定。國外學者傑瑞因（Gearing）和瓦爾（Var）1977年對土耳其海濱旅遊度假區進行評估時選擇了6個普通因素：自然美景、汙染程度、歷史價值、獨特的吸引物、對遊客的態度及其他娛樂可能性。另外還選擇了7個影響海水浴的因素：使用者密度、水溫、透明度與渦流、風力、沙質、沙灘坡度。因斯普（Inskeep，1991）在其評價矩陣上，主要評估因子有：可進入性，開發的經濟可行性，開發的環境影響，開發的社會文化影響，國家、區域的重要性及國際重要性。而泰國旅遊開發過程中選擇開發區確定旅遊資源潛力的指標有：基本吸引物、支持因素、輔助設施、可進入性、城市娛樂壓力、旅遊壓力。也有的地方應用如下指標：資源價值（觀賞特徵、科學價值、文化價值），景點規模（景點地域組合、旅遊環境容量），旅遊條件（交通、飲食、旅遊商品、導遊服務、人員素質）。

這些指標是難以量化的，但一般採用李科特（Likert）尺度（Scale）的辦法量化。即以某個指標來衡量這個區域的旅遊資源，分為極差、差、一般、好、極好五個等級，分別用數字－2、－1、0、＋1、＋2來表示。

（2）指標權重的確定

指標權重一般用W來表示，表明各個指標的重要性並非相等，而是有差異的，重要性大的指標，如資源的唯一性、可進入性、景點規模等級權重較大；而次要的指標，如人員素質、對遊客的態度等易改善的因子權重較小，一般假設：

$0 < W_i < 1$，

$\sum W_i = 1$ $i = 1, 2 \cdots n$

式中：$W_i$ 表示評估指數的權重。

（3）加總評定

專家對區域的資源按各指標進行打分後，就可以計算旅遊資源的總分值。以確定與比較資源的優劣。加總方程式為：

$$T = \sum W_i F_i$$

式中：T 表示區域資源的最終評分；Wi 表示評估指數的權重；Fi 表示資源 i 指標評估的得分。

2. 層次分析法

這是由中國學者保繼剛提出來的。該方法是將複雜旅遊資源的評價，分成若干具體的評價層次，從而構成旅遊資源評價的模型樹（見圖 5-1）。然後邀請專家以填表的方式按重要、稍重要、明顯重要等評判級別，分別以 1、3、5、7、9 或其倒數作為量化標準，對同一層次的各因素相對於上一層次的某項因素的相對重要性給予判斷，提出意見，再在計算機上進行整理、綜合、檢驗（見表 5-2），排出最後的結果。

圖 5-1 旅遊資源評價模型樹

表 5-2 旅遊資源定量評價參數表

| 評價綜合層 | 分值 | 評價項目層 | 分值 | 評價因子層 | 分值 |
|---|---|---|---|---|---|
| 資源價值 | 72 | 觀賞特徵 | 44 | 愉悅感 | 20 |
| | | | | 奇特感 | 12 |
| | | | | 完整度 | 12 |
| | | 科學價值 | 8 | 科學考察 | 3 |
| | | | | 科普教育 | 5 |
| | | 文化價值 | 20 | 歷史文化 | 9 |
| | | | | 宗教朝拜 | 4 |
| | | | | 休養娛樂 | 7 |
| 景點規模 | 16 | 景點地域組合 | 9 | | |
| | | 旅遊環境容量 | 7 | | |

續表

| 評價綜合層 | 分值 | 評價項目層 | 分值 | 評價因子層 | 分值 |
|---|---|---|---|---|---|
| 旅遊條件 | 12 | 交通通訊 | 6 | 便捷 | 3 |
| | | | | 安全可靠 | 2 |
| | | | | 費用 | 1 |
| | | 飲食 | 3 | | |
| | | 旅遊商品 | 1 | | |
| | | 導遊服務 | 1 | | |
| | | 人員素質 | 1 | | |
| 合計 | 100 | 100 | | | |

引自：保繼剛，旅遊資源定量評價

## 案例

夏威夷（Hawaii）旅遊業的振興

夏威夷是全世界旅遊業發展的楷模，但從 1990 年開始走下坡路。如何振興這種成熟旅遊目的地的旅遊業，較之待開發或初開發旅遊地來說，其難

度同樣也是很大的。因此，對其現有旅遊資源進行評價和開發前景作出預測是十分必要的。

（一）現狀：1990 年代大崩盤

在 1950 年代到 60 年代，夏威夷接待的遊客量增長率達 20%，1970 年代到 80 年代增長率降至 15% 左右。國際遊客的市場份額逐步增加，由 1984 年的 29.1% 增長到 1993 年的 44.6%。遊客的花費在 1967 年至 1991 年逐年增長，到 1991 年高峰時達到 106 億美元，之後逐步下降，到 1993 年為 87 億美元。

豪華酒店供給過剩導致飯店平均房價下降，飯店折扣增加，近年平均房價保持在 74 美元左右，但考慮通貨膨脹的影響，實際房價下降了約 45 美元左右。飯店創造的就業機會在 1992 年達到高峰，有 40982 個就業機會，1993 年下降到 38000 個。餐飲業也從高峰期 1992 年的 47039 個就業機會，下降到 1993 年的 45544 個。夏威夷 59% 的稅收源自旅遊業，但由 1991 年的 15.7 億美元下降到 1993 年的 15.3 億美元。

（二）崩盤的根源

導致夏威夷旅遊業滑坡的原因，主要是美國國內航空業結構大調整、遊客偏好的改變，及新度假經歷的出現。

美國大陸：美國大陸的遊客越來越多的是回頭客，1993 年達到 64%，平均遊覽夏威夷的次數為 4.8 次。加州是夏威夷的主要客源地，市場份額逐年上升，在 1993 年來自加州的遊客占所有來夏威夷遊客總數的 21%。美國遊客的日均花費由 1991 年的 141 美元下降到 1993 年的 114 美元。美國遊客的總花費從 1991 年到 1993 年下降了 19 億美元。60% 的遊客花費下降源於飯店房價的下降。在美國尤其是西海岸，廉價的住宿套裝受到廣泛的歡迎。1954 年首次光顧者與回頭客的比例是 76%：23%，1993 年為 38%：62%。回頭客使用旅遊設施遠比首次光顧者少，花費也少，這導致了旅遊收入的降低。

　　加拿大：加拿大遊客總在 216050 ～ 289000 人之間波動。他們遊覽夏威
夷的時間主要在冬季，而整個加拿大的旅遊高峰期在夏季，這表明加拿大的
市場還有潛力。60%的加拿大遊客是回頭客，平均滯留時間為 13 天。51.4%
的遊客住在飯店，26.2%的遊客住公寓。

　　亞太地區：主要是日本，日本遊客占遊客人數的 26%，占總滯留天數的
18%。在 1991 年後，來自日本的遊客逐年下降，1993 年遊客人數為 160 萬
人，但近年滯留時間有所延長。遊客日均花費由 1992 年的 342 美元下降到
1993 年的 307 美元。日本遊客在購物方面的花費有所升高，但在住宿方面的
花費逐年減少。1992 年日本遊客日住宿花費為 100 美元，到 1993 年降至 72
美元。日本遊客 79%是參加團體旅遊，10%左右採用散客方式旅遊。86%的
遊客願意住飯店，約 1%的遊客只住在公寓裡。

　　航空運力：近年美國航空業注重的是贏利，而對長途、低利潤的路線不
太重視。夏威夷的西海岸市場，1993 年前 3 季度遊客下降 5.2%，滯留時間
下降 5.4%，這和這一時期航空運力減少 5.8%不謀而合。因此，美國航空業
過於重視高利潤的短途空運，而忽視長途空運加劇了夏威夷旅遊業的滑坡。

　　夏威夷的旅遊產品：長期以來，遊客對夏威夷旅遊產品的滿足率很高，
一直有約 90%的遊客對在夏威夷的旅遊感到滿意。對夏威夷最好的印象是
「景色、天氣與放鬆的氣氛」，較差的印象是「住宿昂貴、餐飲與租車費用高、
服務不好及過度開發」。91%的遊客認為夏威夷是他們遊覽的最好的旅遊目
的地。遊客普遍反映「Aloha 精神」依賴於遊客的花費，只有付高價的人才
看得到這種精神。在夏威夷的日常生活中並不能體驗這一點，一切已過於商
業化。

　　昂貴的形象：夏威夷太昂貴是夏威夷的傳統形象，但實質上遊覽過夏威
夷的人只有 20%的遊客認為夏威夷太昂貴，未遊覽夏威夷的遊客調查結果顯
示，71%的人認為值得去夏威夷觀光，35%的人認為夏威夷太昂貴。

　　新的旅遊格局：亞太地區將成為旅遊熱點，年遊客增長率將達到 6%。
遊客的旅行方式由長而稀轉變為短而頻。一些「人造天堂」將有強大的競爭
力，貿易自由化更方便遊客的旅遊。

競爭目的與競爭產品：亞太地區新度假區與人造景觀的出現，對夏威夷產生很大的衝擊。美國大陸的旅遊開發也對夏威夷旅遊業帶來很大的競爭。據調查，美國遊客最喜歡的休閒與娛樂活動是：購物（85%）、外出用餐（71%）、城市觀光（64%）、水上運動與日光浴（37%）、鄉村旅遊（35%）、參觀名勝古蹟（33%）、遊覽主題公園（30%）、參觀藝術展覽或博物館（26%）。

特殊市場：高爾夫、潛水、商務會議、修學、生態旅遊、獎勵旅遊等市場越來越受歡迎。在美國有 140 個生態旅遊與探險旅遊經營者，他們透過一個數據庫控制市場因素與建立產品標準。6000 個會議策劃業者控制大部分的會議業務及 120 億美元的遊客花費。新的旅遊市場出現，而夏威夷又沒有及時調整其旅遊產品，從而加劇了旅遊業的滑坡。

喬治‧伊克達（George Ikeda）教授認為導致夏威夷旅遊業衰退的主要原因有：

（1）美國及日本的經濟衰退；

（2）1991 年的波斯灣戰爭，及 1991 年日本官方出於安全考慮，勸說國民不要到國外旅遊；

（3）伊尼基（Iniki）颶風導致許多遊客至今仍拒絕去考艾島；

（4）昂貴的形象，夏威夷追求的是高檔市場而非所有遊客；

（5）強大的競爭，亞太及加勒比地區新度假區的開發，對日本及美國大陸的遊客產生極大的吸引力。

（三）市場分析

（1）客源地理分布：1994 年美國大陸遊客占來夏威夷遊客總數的 55.8%、日本占 27.2%、加拿大占 4.8%。美國大陸客源的市場份額 1990 ～ 1994 年下降了 23.5%。增長的市場是德國（＋ 10.3%）、韓國（＋ 9.5%）、臺灣和英國，下降最快的是澳洲及紐西蘭，都下降了 25.4%。

(2) 滯留時間：遊客平均滯留時間由 1991 年的 8.4 天延長到 1993 年的 8.8 天。亞洲的遊客多為 6.3 天，美國西海岸的遊客平均滯留時間仍然保持在 10.5 天。

(3) 旅遊動機：1993 年休閒旅遊者占遊客總數的 82.1%，這個細分市場下降最快，1991 ～ 1993 年下降 12%。度蜜月者占 7.4%；會議、獎勵旅遊者占 6.4%；探親訪友者占 6.6%；其他占 3.7%。

(4) 旅行方式：美國大陸遊客喜歡散客自選方式；亞洲遊客喜歡全套團隊方式。

(5) 花費：1992 年美國遊客日均花費為 117 美元；日本遊客日均花費為 345 美元。

(6) 光顧次數：38% 的西海岸遊客為第一次光顧；62% 為回頭客；東海岸遊客第一次光顧的比例較高。

(四) 對未來影響夏威夷旅遊業的因素的假設

(1) 世界旅遊業將繼續以強勁的趨勢增長；

(2) 美國國內與國際經濟增長速度將減緩；

(3) 夏威夷的航空服務將根據市場需求與贏利能力波動；

(4) 新飯店的建造將減少，飯店業的重點是改造、更新現有住宿設施與吸引物；

(5) 全球重視遊客安全；

(6) 休閒遊客將有更強的價值意識；

(7) 社會人口學特徵的變化將影響旅遊業的格局（老齡化、更多的婦女就業、單親家庭、晚婚、無子女家庭）；

(8) 夏威夷至少經歷一次天災或人禍（颶風、地震、空難等）；

(9) 越來越多的多邊貿易協定將越來越有利於夏威夷的國際旅遊業；

（10）夏威夷的旅遊產品開發將更能吸引不同類型的遊客，如生態旅遊者、文化旅遊者、健康療養旅遊者等；

（11）隨著競爭目的地的旅遊開發為遊客提供更多的選擇，旅遊促銷花費的增加將使競爭越來越激烈；

（12）休閒旅遊者對商務旅遊者的比例將發生變化，會議中心的建立將對夏威夷旅遊業的發展產生一個強大的刺激。

（五）競爭分析

1.夏威夷面臨許多前所未有的困難

（1）其他旅遊目的地的促銷費用增長迅速，而夏威夷促銷費用增長有限；

（2）由於利潤率太低許多航空公司轉向有利可圖的航線，導致航空運力降低；

（3）許多航空公司的促銷工作地點轉向世界的其他地區；

（4）消費者消費傾向的變化，例如遊輪越來越受歡迎，奪走了一部分夏威夷的客源；

（5）夏威夷在媒介上出現的機會大大減少，遠不如1970年代和80年代，那時大量著名的電影與電視系列劇是在夏威夷拍攝的；

（6）對夏威夷旅遊業構成威脅最大的方面來自：墨西哥、加勒比、澳洲、佛羅里達、加州、內華達、西歐、哥斯達黎加與南太平洋島嶼，以及遊輪業的持續成長等。

2.墨西哥

（1）優勢

①促銷攻勢強（1993年促銷費達到5000萬美元）；

②墨西哥定位為熱情、友好、多樣化的度假目的地；

③單個的度假區非常有名，如 Acapulco，Puerto Vallarta，Cancun，Ixtapa，Mazatlán 等；

④海灘有陽光明媚的天氣及自然美景；

⑤價格低廉；

⑥距美國大陸較近；

⑦異國情調、悠久的歷史、著名的文化吸引物；

⑧豐富的夜生活、餐飲與娛樂。

（2）劣勢

①健康因素（食品、水、衛生）；

②到處可見的窮人與乞丐；

③安全問題；

④語言不通。

3. 加勒比

（1）優勢

①合作促銷、資金充足，僅百慕達一個地方年促銷費用就達到 1500 萬美元；

②一流的遊輪交通；

③產品多樣化，有許多全包價度假區；

④好的天氣、熱帶景觀與自然美景；

⑤價格低廉具有競爭力，尤其是那些全包價項目；

⑥距離美國東部較近；

⑦異國情調、悠久的歷史。

（2）劣勢

①航空運力有限；

②員工培訓與服務有限；

③季節性強；

④對歐洲與北美有敵視情緒。

4. 澳洲

（1）優勢

①對新度假區與基礎設施大量投資；

②旅遊委員會有充足的促銷經費；

③開發海外市場，如東南亞及歐洲作為它的新的目標市場；

④日本市場增長強勁，澳洲在 2000 年吸引日本的遊客超過 100 萬人次；

⑤充滿生氣、友善的人民；

⑥自然風景優美，包括大堡礁；

⑦距離東南亞及日本較近；

⑧說英語，吸引美國及英國客人；

⑨潛水、垂釣及其他體育活動。

（2）劣勢

①不熟練的勞動力／服務質量較差；

②相對價格較高的食品、住宿及購物成本；

③距離歐洲及美國較遠。

5. 佛羅里達

（1）優勢

①國際國內知名度高；

②多樣化的市場，包括休閒、商務、會議與獎勵旅遊；

③交通發達，飛機、火車、遊輪及汽車都方便；

④有迪士尼、環球電影製片廠等著名吸引物；

⑤住宿便宜、購物折扣較大；

⑥陽光、海灘度假區；

⑦家庭導向的娛樂活動吸引各種年齡的遊客。

（2）劣勢

①促銷經費占州旅遊收入的比例較小；

②政府與企業缺乏合作，沒有有效的營銷方法；

③街頭犯罪、吸毒與種族衝突嚴重；

④颶風的破壞力強大。

6. 加州

（1）優勢

①面積、人口及吸引物成為美國頭號的旅遊目的地，1990 年接待國內外遊客 3000 萬人次；

②旅遊業內部非常合作、相互支持；

③豐富的城市、度假區與會議吸引物及設施；

④一流的航空與汽車交通；

⑤迪士尼、環球電影製片廠、海洋世界及其他世界著名吸引物；

⑥陽光與海灘；

⑦獨特的生活方式；

⑧大量的餐館與特色菜餚。

（2）劣勢

①旅遊促銷經費不穩定；

②街頭犯罪、吸毒與種族衝突，尤其是在洛杉磯；

③交通擁擠。

7. 內華達／拉斯維加斯

（1）優勢

①無論是政府還是企業都促銷有力；

②每年投資 10 億美元以上建設賭場與飯店；

③新定為家庭導向；

④著名的娛樂活動與消遣；

⑤風景吸引物與滑雪。

（2）劣勢

①天氣太熱，一年中較長時間不舒服；

②賭博天堂帶來一些消極的印象。

8. 西歐

（1）優勢

①強大的政府促銷攻勢；

②忠誠並滿意的遊客基地；

③方便的航空交通，接近美國東部與加拿大；

④歷史建築、教堂、城堡；

⑤充滿魅力的村莊、豐富多彩的風俗；

⑥世界著名的飯店與餐館；

⑦各國獨特的餐飲菜系。

（2）劣勢

①由於匯率的因素，對北美遊客來說，花費較昂貴；

②恐怖主義的烏雲；

③距離美國西部及亞洲較遠；

④語言障礙。

9. 遊輪業

（1）優勢

①促銷有力，顧客滿意程度高；

②市場意識強；

③移動的景觀；

④全包價，餐飲娛樂；

⑤浪漫的印象；

⑥異國情調的港口，如加勒比、墨西哥、亞洲、地中海及阿拉斯加。

（2）劣勢

①季節性供應過剩導致削價競爭；

②大多數遊輪路線產品差異較小；

③昂貴；

④健康方面的考慮（疾病、暈船等）。

（六）戰略對策

1. 產品多樣化

　　有組織的產品開發能延長顧客的滯留時間，減少季節差異，緩解對旅遊資源過度使用，為現有的旅遊吸引物增加價值。開發的重點是新的旅遊套裝，依主題包裝特殊興趣旅遊產品，改善旅遊產品組合，提供遊客旅遊經歷強化

服務。夏威夷旅遊產品開發要注重強化無形的「Aloha精神」，對於有形的部分則要採用多樣化戰略，為成熟的遊客提供更多的選擇。

Aloha精神：Aloha精神是夏威夷的獨特優勢，這才是真正的「only in Hawaii」的東西。這是構造夏威夷獨特形象的最主要的因素。根據Pukiu-Elbert辭典，Aloha是「愛、憐憫、同情、仁慈與寬恕（love，compassion，sympathy，charity and mercy）」，也意味著「心意和諧（mind and heart in harmony）」。Aloha是夏威夷人的根與魂。它展現了夏威夷人的熱情與友好，是夏威夷人熱情的洋溢，這可以從女招待的笑臉及夏威夷的每個角落看到這一點。Aloha精神讓夏威夷人成為友善的主人，公平友好地招待各方來客。夏威夷如同天堂歡宴，款待天下的親朋好友。可以透過各種事件、節慶活動及教育項目來強化Aloha精神。

生態旅遊：生態旅遊是綠色旅遊，是一種負責的旅遊行為，瀏覽自然景觀，保護地方環境，保證地方人民的福利。據估計1990～1995年生態旅遊者增長了約20%～25%。隨著人們環境保護意識的增強，生態旅遊對旅遊者的吸引力越來越強。在夏威夷，鯨魚觀賞、火山歷險、遠洋旅行及深海潛水很有吸引力。

會議中心：會議中心不僅對會議中心的所有者有利，更對地方產業有利，包括給商店、餐館、度假區、酒吧及其他旅遊設施帶來客源。在建的威基基國際會議中心就扮演了這種角色。在會議業務上，有很多競爭對手，包括美國大陸、加拿大及亞太地區的新加坡、香港、澳洲等。威基基國際會議中心的目標市場是中型會議、大型會議、貿易展覽等，即國家級或國際級的3000人到8000人的聚會。這樣的聚會需要75000～100000平方英呎的展覽大廳，另外還要有至少200000平方英呎的展覽空間。國際會議選擇的參數一般有5個：優質服務；會議室；可支付得起；住宿設施與展覽設施的質量。

健康療養旅遊：一流的天氣與自然環境使夏威夷成為健康旅遊的最佳去處。它的目標市場是美國、加拿大及亞太地區的富人階層。為此夏威夷要有一流的醫療保健設施、健美與康復設施。

2. 銷售渠道專業化

銷售渠道包括旅遊批發商、旅行社及專門渠道。專門渠道包括：會議規劃者、協會規劃者及特殊興趣集團。一般說來，成熟的大眾化的產品與服務（如傳統的休閒旅遊路線），往往採用長線銷售渠道（供應商—旅遊批發商—旅遊代理商—旅遊者）。而對於專業或特別興趣的旅遊項目（如探險、觀鯨、療養旅遊、生態旅遊、會議旅遊等市場相對較小的產品），銷售渠道比較狹窄，一般要透過專門渠道，或直接對旅遊者推銷。對於夏威夷的旅遊現狀來說，應越來越強調發展專門渠道。

會議規劃者（meeting planner）：絕大多數國際遊客來夏威夷康復旅遊，都是因為聽了他的私人醫生的建議。這就導致絕大多數醫生願意推薦病人到他們接受研究生教育時的機構去就診，或推薦病人到他們透過會議、研討等方式結識的醫生那裡去就診。夏威夷缺乏強大的推薦系統，因為夏威夷醫學院並不出名。因此很有必要建立強大的推薦網絡來推銷夏威夷的與康復療養有關的產品。

特別興趣團體（special interest groups）：特別興趣旅遊的利潤較高。一些特別興趣活動，如：火山、熱帶雨林、環境與文化研究，以及綠色和平組織賽帆等，可透過特別興趣團體來推銷。

傳統渠道：對於傳統的成熟的旅遊產品，如陽光沙灘等休閒套裝旅遊產品，可透過旅行代理商與批發商來銷售。這些產品的消費對像是大眾旅遊市場，對價格敏感、邊際利潤較低，傳統銷售渠道較為有效。

3. 價格：物有所值

夏威夷旅遊業的復興，必須基於非價格競爭的獨特的產品特徵與優質的服務，但價格也扮演著重要的角色，應改變夏威夷昂貴的印象，塑造物有所值的形象。對於特殊興趣旅遊項目，可採用撇油定價法謀取高額利潤，強調其銷售的是情趣、價值，而非產品；而對於傳統的成熟產品，則採用滲透定價法，以價格領頭羊的定價方法爭取市場份額。目前的遊客，很少願意為單純基於印象與聲譽而支付高價。他們強調高價格與高價值匹配，所以物有所值是定價的最高原則。夏威夷醫療康復方面的定價明顯高於東南亞國家，例如鼻成形術高出 21.8%，髖骨再植高出 81.5%，乳房移植高出 85.5%；心臟

支架手術比澳洲高 6 倍。因此，要吸引醫療康復旅遊者，夏威夷必須降低其醫療價格。

夏威夷房價上升的重要原因是通貨膨脹。但不管是什麼原因，這對吸引顧客不利，儘管剔除通貨膨脹因素後，夏威夷的實際房價是在降低，如歐胡島的房價從 1991 ～ 1993 年降低了 4%，平均約 93 美元；那些非海灘飯店採用大打折扣的方法，使客房價格降低了 10.4%。茂宜島的飯店房價上升 5.4%，大島與考艾島的房價在 1994 年上升幅度最大，高於 1993 年約 7.6%。控制通貨膨脹是夏威夷的重要任務。

4. 促銷：Aloha 在行動

促銷活動應重點放在 Aloha 精神、文化與新產品上，負責促銷的單位是夏威夷觀光局。它面臨四個方面的挑戰：（1）扭轉滑坡趨勢；（2）把有購買意願的人轉變成真正的遊客；（3）為州帶來收益、為投資者提供可觀的投資回報；（4）維持地方居民的生活質量。

廣告促銷：1970 年代主題是人間天堂；80 年代是色情歷險、環境決定主義、女權主義；90 年代則強調個人的轉變。1980 年代中期之後，夏威夷的客源由中年人讓位於青年婦女；吸引重點從文化吸引物與獨特的生活方式轉變為自然環境與室外娛樂，由強調社會交往轉變為追求自我完善。因此，夏威夷新的促銷口號是：「在夏威夷待上幾天，你就會成為一個全新的人」，並採用多種媒介，包括雜誌、電視節目、宣傳手冊、旅遊博覽會等。從 1990 年開始進行了一系列的促銷活動。如「Aloha 在旅途（Aloha on Tour）」、「聚焦夏威夷（Focus on Hawaii）」、「夏威夷價值組合（Hawaii Value Pack）」等。

人員促銷：特殊興趣旅遊針對的是狹窄的細分市場，人員促銷非常有效，要對那些大公司與行業協會進行直接的促銷；對大眾旅遊市場，可採用常客激勵法來推銷夏威夷的傳統產品。

公共關係：公共關係是有計劃的持續的努力，目的是為了在夏威夷與公眾之間建立相互理解與信任。夏威夷的公共關係應針對遊客、旅行商與當地居民。各種公關活動包括：

(1) 媒介關係：新聞發布會、專欄報導等；

(2) 內部雜誌與外部出版物；

(3) 參觀、訪問、會議、招待會，對主要客源地的旅行商、媒介記者、航空公司等做互訪、交流；

(4) 研討會與會議。

總之，夏威夷旅遊業的復興關鍵要靠夏威夷的根本價值——Aloha 精神與多樣化。促銷的重點應放在其豐富多彩的旅遊產品上，要把夏威夷宣傳成熱情友好、擁有偉大傳統文化、歷史與優美自然環境的天堂。這裡充滿富有激情的個性生活。夏威夷應把顧客放在第一位、保持優質與價值，並致力於創新。在新世紀夏威夷一定會迎來一個旅遊業復興的新時期。

（資料來源：鄒統釺，旅遊開發與規劃，廣州：廣東旅遊出版社，1999）

## 本章小結

旅遊資源調查與評價是進行開發規劃及合理利用旅遊資源與環境保護的最基本的工作。對一個地區旅遊資源的數量、分布、類型、特點、功能、價值等進行詳細的瞭解，建立起較全面的資源訊息系統，並在此基礎上深入研究，挖掘該地區發展旅遊的潛力，為合理利用資源、保護環境、發揮整體效應提供嚮導，為旅遊資源開發及旅遊業發展提供參考。旅遊資源調查應注重旅遊吸引物、旅遊交通及城市化、社會經濟環境、重點新景區、旅遊承載力等幾方面，並運用資料統計分析、區域比較、遙感等方法，經過範圍確定，資料蒐集、計劃制訂、實地調查、報告編寫等一系列過程，科學系統地對該地區旅遊資源進行查實，做到心中有數。而旅遊資源評價，則在客觀、系統、科學、效益等原則下，運用定性或定量評價方法對旅遊資源特色、環境、開

發條件進行評估，以便擴大宣傳，產生良好的效應。因此，只有認真細緻地做好旅遊資源調查和評價工作，旅遊資源開發與規劃才可能有的放矢。

## 思考與練習

1. 旅遊資源調查的內容有哪些？

2. 以下列舉了旅遊資源調查的程序，請按正確的順序填寫序號。

　　_____範圍確定　　　　　_____實地調查(概查、普查、詳查)

　　_____計劃制訂　　　　　_____資料蒐集

　　_____總結整理　　　　　_____報告編寫

3. 遙感調查法的優點有哪些？

4. 請詳細論述旅遊資源評價的內容。

5. 試舉例說明 UNWTO 提出的「商標形象」評價法的核心和基本步驟。

6. 請選擇夏威夷旅遊業滑坡的原因，「√」表示正確，「×」表示錯誤。

a. 美國國內航空業結構調整　　　　b. 價格高

c. 旅遊者偏好改變　　　　　　　　d. 新度假地出現

7. 請結合某一旅遊景點闡述「旅遊資源評價模型樹」的優劣。

# 第 6 章 旅遊資源開發

## 本章導讀

　　沒有開發人類將停步不前，但盲目開發也將使人類遭到懲罰。人類的資源要成為旅遊資源，唯一途徑就是要進行科學合理的開發，使其永續持久地為旅遊業所利用，實現經濟、社會和生態三大效益的協調發展。本章將論述如何以市場為導向，經濟、技術為手段，永續性發展為宗旨，進行有系統、有層次、有順序的開發。

## 重點提示

　　透過學習本章，要實現以下目標：

　　瞭解旅遊資源開發的內涵

　　理解為什麼要進行旅遊資源開發

　　掌握旅遊資源開發的原則

　　明確旅遊資源開發的內容

　　掌握旅遊資源開發的技術原理

　　熟諳旅遊資源開發的階段和程序

## ▌第一節 旅遊資源開發的概念及意義

### 一、旅遊資源開發的概念

　　旅遊資源開發是一種綜合性開發，是經濟技術行為。它要運用一定的技術手段，充分發揮人的創造性，將存在於開發區的各種現實和潛在的資源先後有序、科學合理地組合利用和有效保護，使其能被持久永續地利用，實現經濟效益、社會效益和生態效益協調發展。

傳統的旅遊資源開發模式，以發揮、改善和提高旅遊資源的吸引功能為重點，重視各區域的合理布局，在充分統籌安排各區域的工程建設和合理利用各項資源（包括土地資源、人力資源、財力資源、景觀資源等）的基礎上，使旅遊資源的吸引功能得到最大限度的利用。而現代旅遊資源的開發，則是以經濟效益、社會效益與生態環境效益的均衡發展為中心，以旅遊者不斷提高的旅遊需要為導向，把人力、財力、物資和訊息的最優分配和利用作為重要手段，努力創建自然——經濟——社會相互協調的旅遊環境。所以傳統的資源開發模式，開發出的旅遊產品在層次上多為陳列觀光型產品，以滿足旅遊者觀光、獵奇的需要；而現代旅遊資源開發，則要以滿足旅遊者休閒、娛樂和求知的需要為前提，開發出以自然風光或人文景觀為基礎、民風民情作渲染，可親身體驗和參與的多層次、多功能的立體型旅遊產品（見表 6-1）。

表 6-1 旅遊產品層次

| 層次 | 特徵 | 項目舉例 | 產品功能 |
|------|------|----------|----------|
| 基礎層次 | 陳列式觀光遊覽 | 自然風景名勝、人文歷史遺跡如五嶽、三峽、黃鶴樓、長城等 | 最基本的旅遊形式，是產品規模與特色形成的基礎 |
| 提高層次 | 表演展示 | 民俗風情、各種廟會、民間節慶 | 滿足旅遊者由靜到動的心理需求，是旅遊文化內涵的動態展示 |
| 發展層次 | 參與式娛樂及相關活動 | 遊戲娛樂、休閒度假、購物等，如迪士尼樂園 | 滿足旅遊者自主選擇的個性需求，是形成品牌與吸引旅遊者重複消費的重要方面 |

旅遊資源開發包括三個方面的內容：一是對尚未被旅遊業所利用的潛在旅遊資源進行開發，使之產生效益；二是對現實的、正在被利用的旅遊資源進行再生性開發，延長其生命週期，提高綜合效益；三是憑藉經濟實力和技術條件，人為地創造旅遊資源和創新旅遊項目。

基於以上對現代旅遊資源開發的認識，我們認為，現代旅遊資源開發就是以市場為導向，運用一定的經濟技術手段，開發和創建旅遊吸引物，使其產生經濟效益、社會效益和生態環境效益的活動。

## 二、旅遊資源開發的意義

現代旅遊最突出的特點是旅遊的大眾性或普及性，也就是參加旅遊的人已經擴大到一般大眾的範圍。世界旅遊組織（UNWTO）在1980年發表的《馬尼拉宣言》中明確指出：旅遊也是人類社會的基本需要之一。旅遊度假已不再是少數人才可以享受的權利，它已成為普通大眾人人可享有的權利。

隨著國際經濟文化交流的逐步發展，以及各國享受帶薪假期勞工人數的增多和帶薪假期的延長，各種形式的旅遊正在成為人們現代生活的重要組成部分。據統計，每年參與各種形式旅遊活動的已達35億人次之多。在經濟發達國家，旅遊在人民生活中更是占據著重要的位置。根據聯邦德國旅遊研究所的調查，旅遊已占到德國人基本生活要求的第三位（一吃穿、二住房、三旅遊、四汽車），可以預見，旅遊必將成為人類生活必不可少的需求。在這種形勢下，旅遊資源開發的現實和深遠意義表現在如下幾個方面。

1. 進一步滿足旅遊者的需要

（1）開發新的旅遊吸引物和提高已成熟景點的綜合接待能力，可緩解由於旅遊者數量不斷增多而產生的旅遊接待地超負荷的問題。人們的生活水準不斷提高，思想觀念也在不斷發生轉變。特別是中國自1995年5月1日起實行了週休二日制度之後，人們利用週休二日外出旅遊已成為普遍現象。各旅行社企業為滿足遊客的需求而制定、設計出許多二日遊的路線。近幾年，春節期間外出旅遊過年也成了一種時尚。由於旅遊地理的集中性和季節性，每逢節假日，大量旅客湧向各旅遊熱點，造成當地旅遊接待力嚴重不足。例如，1999年的「五一」和「十一」，雖然黃山景區各接待單位對這一高峰有所預計，也做了一些準備，但還是被突如其來的大量遊客弄了個措手不及，以致山上山下擁擠不堪，人滿為患。不僅在黃山，在全國各大景點也都有類似情況。究其原因，一方面是由於其突然性，另一方面，也說明新、老景點

的開發，不能滿足旅遊者數量急劇增長的需要。2008 年中國實行了新的休假制度，將會形成以清明、端午、中秋為主的中國傳統節日特色的休閒旅遊。

（2）對旅遊資源進行縱向開發，挖掘老景點的文化內涵，創建具有新型吸引因素的新景點，可滿足現代旅遊者的新需求。隨著人們精神生活和物質文化生活層次的提高，旅遊者外出旅遊的目的，已不再單純是為了觀光、獵奇，更多地是為了追求文化品味、增長知識和休閒娛樂等多重目的。中國目前的旅遊產品基本上都屬於單一的觀光型產品。如果不在此基礎上進行開發和創新，那麼，最終將會失去競爭力而被旅遊者淘汰。近幾年，我們許多旅遊企業和投資開發商對主題公園項目進行了嘗試，有些取得了很大的成功。如深圳的世界之窗、民俗文化村、錦繡中華和北京的世界公園等。但也有很多失敗的例子。這說明，中國在旅遊資源開發方面從理論到方法，都需要不斷從實踐中獲取經驗，不斷摸索，逐漸完善。

2. 促進國家或地區旅遊業和經濟的發展

旅遊資源是一個國家和地區旅遊業賴以生存和發展的基礎，而旅遊業的發展又會對一個國家或地區的經濟造成很大的影響。以旅遊開創外匯收入，是工業、農業和其他產業不能與之相比的，因而受到了各國政府的高度重視。旅遊資源，只有進行科學、合理地開發，有效地為旅遊業利用，其價值才能充分展現出來，形成競爭優勢。

例如：位於加勒比海西印度群島北部海域的巴哈馬，被稱為是加勒比「旅遊天堂」，而與之相鄰的古巴，一樣擁有得天獨厚的地理條件和更豐富的旅遊資源，但由於開發策略和措施的差異，使巴哈馬旅遊業在極短的時間內超越古巴。其經濟也在短時間內飛速增長，成為加勒比地區經濟最富裕的國家之一。像巴哈馬這樣的例子可以說舉不勝舉。這些都說明了對旅遊資源的成功開發，對國家或地區經濟的發展和旅遊業的發展將造成重要的作用。

3. 有利於歷史文物的保護和生態環境的改善

有人說，「開發的本身就意味著破壞」，這種說法不無道理。我們可以看到，許多景點經過開發反而加重了環境破壞和汙染，很多人類文明的遺產

也在開發利用的過程中遭到了損壞。例如，世界七大奇觀之一的埃及金字塔，由於長時期被大量遊人攀登而受到嚴重的損害。許多風景優美的湖泊由於遊人亂丟棄物而變成一潭汙水。但是，這種「開發」並不是我們所說的旅遊資源開發。我們所說的開發，是要科學、合理地進行開發，開發的內涵就包括對旅遊資源和生態環境的保護。在開發的過程中經過周密的規劃和完善的設計，將開發中的破壞因素減至最低，使之產生積極作用。自 1990 年代起，國際社會對「永續發展（sustainable development）」這一主題日益關注。資源的永續利用和環境保護成為開發者關注的焦點。基於此，世界旅遊組織提出了「世界自然與人類文化遺產」保護項目，採取了一系列的措施。例如，為了保護瀕臨滅絕的珍稀物種，設立了自然保護區，使其在被開發和利用的同時也受到保護。在對歷史文物進行開發時，採取一定的技術措施加以預防。例如開發秦始皇兵馬俑時，將墓坑建為室內展覽館以減小風化作用的影響。從旅遊收入中提取一定的資金，用於景點、景區的維護和整修。對於自然景觀，在開發計劃中首先明確保護責任，避免人為的破壞。在利用過程中對遊人積極引導，實現共建共享。所以現代旅遊資源開發致力於將開發、利用旅遊資源與生態環境的保護相互協調統一，尋求資源的永續利用和環境條件的改善。

## 第二節 旅遊資源開發的原則、內容與技術管理

### 一、旅遊資源開發的原則

旅遊資源開發的目的是為了實現社會、經濟、生態、科技最優發展，資源最優配置。在保證區域經濟的永續性發展的同時，滿足旅遊者日益增長的精神和物質文化的需要，並使自然保護區、文化遺產得到保護，開發地及周邊環境得到改善，地方風情民俗得以發展，民眾的素質得到提高。為了這一目標能夠最佳實現，在對旅遊資源的開發過程中，應當注意遵守若干原則。

（一）特色鮮明、主題形象突出的原則

特色和主題形象，是旅遊資源開發工作能否取得成功的關鍵。對旅遊資源，無論是自然風光，還是人類歷史遺留物，或是人為創造的資源，只有突出其主題形象，形成特色，才能增強吸引力，具有競爭優勢，從而吸引旅遊者的來訪。這一原則具體表現在以下幾個方面：

### 1. 原始性

對於自然風光背景和歷史遺留物，要儘量保持其原有風貌，展現其原始特色。特別是有著深厚文化背景和歷史價值的人文資源不宜過分修飾，更不能毀舊翻新。對那些雖有記載或傳說，但實物遺跡全不存在的歷史人文資源，根據史料復原重建也要儘量體現原汁原味。

### 2. 民族性

旅遊者來訪的重要目的之一是觀新賞異，體驗異域風情，因此在資源開發和項目設置上應當充分表現當地的民俗文化特色。例如，泰國開發的佛教旅遊、泰拳、刀棍對打、鬥風箏、「人妖」表演、象會等，都是極具特色的旅遊項目。深圳的民俗文化村，將中國各民族獨具特色的活動項目會聚在一起，遊客可以看到各民族獨有的建築、服飾，欣賞各種風情的歌舞，並能參與活動中去體驗各種民族節日的氣氛。

### 3. 創意性

在旅遊景點的構建中，建築特色是極為重要的。富有獨創性和藝術性的建築，其本身就可以作為吸引遊客、發展旅遊業的重要資源。自 20 世紀初美國出現摩天大樓後，世界各國掀起了一個建築物比高低的競爭熱潮。澳洲的雪梨在這個時候並沒有隨波逐流，在城市建築上追求以獨創為美，從而出現了聞名世界的雪梨歌劇院、雪梨海港大橋、雪梨塔等傑出的建築。雪梨成為世界上最具建築特色的城市，每年都吸引了無數的遊客前往觀光、遊覽。

（二）注重經濟效益與社會效益的原則

### 1. 經濟的影響

旅遊資源開發的經濟效益取決於兩個因素：一是收入，包括外匯收入、就業、區域發展、稅收、聯動效應等；二是成本，包括進口商品與服務、引進技術、工資支出、宣傳促銷、部門競爭與通貨膨脹等。在旅遊資源開發中要採取一定的措施提高收入、降低成本，以此提高經濟效益。例如，可以首先做投資效益預測，根據自己的經濟實力，分期分批、主次有序地進行開發，在開發建設過程中應儘量利用本地能源和原材料，儘量使用本國或當地的技術力量和人員，以減少資金流失。

2. 社會效益

旅遊資源開發對當地社會的影響展現在人口結構、就業、價值觀念、生活方式、消費方式、文化等許多方面。這些影響有積極的，也有消極的。積極的影響表現為：促進城市化與現代化的進程，提高當地的文化素質和文明程度，促進文化交流與和平發展等。消極的影響則表現為：對當地傳統文化的破壞和削弱，商業化氣氛加重導致基於傳統道德的人際關係被破壞，消費水準的提高與當地居民消費能力低下的衝突，社會風氣下降等。旅遊資源開發中同樣也要注重社會效益，力求維持當地傳統文化特色，協調好傳統文化與外來文化的關係，減小旅遊對社會風氣的負面影響，取得最佳的社會效益。

（三）注重生態平衡與環境保護的原則

旅遊資源開發活動對生態環境具有積極的影響：如保護重要的自然風景區，保存珍稀物種和野生動物，保護歷史、考古與文化遺址，提高環境質量，增強人們的環境意識等。但是過度的開發對生態環境又有很大的危害：如各種汙染、噪聲、廢物的排放，動物自然屬性的退化等。因此，在旅遊資源開發時，應當確定地區的環境承載力，預測開發後的旅遊環境容量，控制開發密度和開發程度。在項目籌劃上應倡導環境資源型的旅遊開發（如生態旅遊的開發），使開發與生態環境的保護密切地結合起來。在這個方面，澳洲的環境保護性開發值得我們學習和借鑑。

為瞭解決旅遊資源開發與生態環境保護之間的矛盾，澳洲政府提出了保護性開發的口號。

（1）制定旅遊開發規則時，把資源保護作為重要的內容。在實際規劃中始終符合開發項目與自然環境協調的原則。確保在環境和資源保護能力許可的情況下進行開發。

（2）在旅遊資源開發過程中，一旦出現資源和環境受到破壞的情況，及時調整和修改開發計劃。例如，伯斯市曾一度由於開發過度造成了市內過境河流斯旺河的嚴重汙染。州政府立即請來世界著名城市設計專家費勒爾和生物學家彼爾德共同規劃，治理汙染。根據專家們的規劃，以斯旺河為界，北岸發展市區，南岸開闢為自然保護區，並建起一座全國最大的公園——帝王公園，而工業區則被限定在市區以南 30 多公里的克博桑。

（3）全民綠化，普及園林開發。澳洲人均擁有綠地和園林面積堪稱世界之最。萬花之都坎培拉人均占有綠地 70.5 平方公尺，占市區面積的 58%，居世界第二位。布里斯本人口只有 180 萬，大小公園卻差不多有 200 座。

（四）綜合開發的原則

綜合開發包含多個層次的意義。一個旅遊開發目的地，往往同時存在多種不同類型的旅遊資源。在這個層面上綜合開發是指，在突出重點旅遊資源標誌性形象的同時，對其他各類旅遊資源適當進行必要的開發，以核心景區為基礎，網絡周邊的相關景區，進行資源的優化組合和多功能縱深開發，形成綜合產品結構和資源的規模效益。在開發手段上，促使多學科、多部門相互滲透與融合和高科技參與。在開發內容上，綜合考慮旅遊者食、宿、行、遊、購、娛等多方面的需要，做好配套設施建設和物資供應工作。此外在開發過程中，要注重發揮旅遊的聯動作用，為進行多元化經營打好基礎，充分展體「旅遊搭臺，經貿唱戲」的思想，注重帶動其他行業的發展，使開發目的地形成「一業興、百業旺」的局面。

## 二、旅遊資源開發的內容

不管是對多項旅遊資源的綜合開發，還是對某一單項旅遊資源的開發，實際上，都不是侷限在對資源本身的開發上。而是在考慮旅遊資源是否能永續利用，資源的社會效益、經濟效益和生態效益是否能協調發揮的基礎上，

對旅遊點或旅遊地的接待條件、人力資源和市場潛力進行開發和建設。開發的首要目的，是為了吸引旅遊者，所以旅遊資源開發最基本的內容應當包括以下幾個方面。

（一）基礎設施的建設和完善

所謂旅遊基礎設施，是指旅遊者在逗留期間必須依賴和利用的、旅遊接待地不可缺少的設施。包括供水、供電、通訊交通、醫療保健及排汙系統等設施。

1. 供水系統

大型旅遊景點和旅遊區由於接待旅遊者數量較多，對水的需求量很大，要求水的供給要不間斷，而且方便、充足、質地好。因此，一個大的景區要修建水壩，開建大水池並鋪設廣泛的輸水管道網絡。

2. 供電系統

現代旅遊景區的運轉對供電有很大程度的依賴。電力系統對旅遊區的形象也有很大的影響。很難想像一個供電不平穩、不連續的度假區，會給在那裡度假的遊客留下美好的印象。因此，有必要建設高壓供電網和預備發電設備。此外，還要充分考慮旅遊者所使用的電器類型，使電源種類與之相一致。因此，有必要在居住設施中安裝變電器。為使電力設施的布局和建設不破壞景區的可觀賞性，建議鋪設地下供電網。

3. 通訊設施

現代旅遊資源開發必須重視建立內部通訊網路，透過電話架起遊客同外界聯絡的橋梁。基於國際互聯網網路通訊對某些遊客，特別是經濟發達地區的旅遊者來說，已成為日常生活中獲取訊息不可或缺的一部分，因此，應當在居住設施中設置網路設備。

4. 保健和醫療設施

旅遊區的醫療保健設施要能對遊客進行急救和常見病的醫療與護理，保障遊客的生命安全。

5. 排汙系統

排汙系統主要是指汙水的排放。它關係到遊客的身體健康與景區環境的優劣，因此大型景點景區要有完善的排水系統。排水管道應根據高峰時的最大需求量設計，對於特殊地區還要有化汙系統。

6. 交通網絡

交通是旅遊地「進得來、出得去、散得開」的關鍵，關係到旅遊區可進入性的優劣。旅遊地同外界的交通聯繫以及旅遊地內部的交通運輸，要做到便利和暢通無阻，根據實際情況進行水、陸、空、通道的基礎設施建設。例如碼頭、機場、鐵路、公路、停車場等。此外還有一些專門的運輸工具，如登山、滑雪場用的索道和景區內部的參觀車等。

（二）旅遊上層設施的建設

上層設施主要是指滿足旅遊者娛樂、休閒需要的設施。

1. 住宿設施

旅遊資源開發的類型和目的不同、住宿設施的用途不同，建設的位置、密度、級別與類型也不同。休閒度假區可以建設別墅、公寓和汽車旅館等；開發都市旅遊、商務旅遊則可建設星級賓館、飯店等；而以民俗文化為特色的旅遊區的住宿設施建設，則要與當地的風俗相協調，突出民族風格。例如斐濟的茸草房頂旅館、英國都鐸王朝時代風格的建築，以及日本、印度與中國的寶塔式建築，還有一些如墨西哥的蟹巢式沙丘公寓、肯亞的鳩巢式樹上旅館等。

要從旅遊需求預測景區的規劃、布局，從承載力的角度進行分析確定居住設施的規模大小和床位數的多少。

2. 餐飲設施

規模較大的餐館、飯店要有中餐廳與西餐廳。中餐廳設置以下幾個不同菜系、不同風格的菜館：魯菜館、川菜館、閩菜館、粵菜館；西餐廳設置美式、歐式及便食餐廳，另外還有日本料理、韓國料理等。

　　根據消費檔次和服務方式不同可以設置豪華餐廳、風味餐廳、大眾化速食店，以及經濟食堂等。

　　根據功能不同可以設置主餐廳、宴會廳、特別餐館、速食店、酒吧或雞尾酒廊、咖啡廳及夜總會。

　　餐飲是旅遊者主要的消費項目，因此餐飲設施是景區主要的創收來源，這就要求餐飲設施在數量和質量上根據旅遊者的需要開設，充分滿足旅遊者的需求。

　　3. 娛樂與體育設施

　　娛樂與體育設施的配置，在很大程度上受旅遊區性質、目標市場特徵及當地供給能力的影響，通常配備有夜總會、影劇院、自娛自樂活動（如卡拉OK等）、各種體育設施（如滑雪場、溜冰場、帆船、高爾夫球場、網球場、游泳池等）。

　　體育設施占地面積大，建設和維護費用昂貴。因此，其建設規模和類型要根據目標客源市場的需求和客源國（區）居民的消費能力來確定。

　　4. 輔助設施

　　輔助設施包括購物商店、加油站、洗衣店、會議設施、博物館和展覽館等。這些設施產權分散、規模較小，但是影響著旅遊區的形象，所以要進行統一規劃，分區配置，規範價格、質量和商業道德標準。

　　（三）人力資源的開發

　　人力資源開發是旅遊資源開發的一個重要的內容。旅遊區的競爭從某種意義上說也是人才的競爭。進行人力資源開發可以保證旅遊資源開發利用過程中，有一個充足、穩定和高質量的從業人員來源，並可以提高資源的吸引力。人力資源開發包括以下幾個方面的內容。

　　1. 人力資源需求預測

　　（1）根據開發目的、開發方向、開發規模和性質等因素，確定僱員人數與旅遊者人數的比率。

（2）確定需要的工種數，並對每一工種的性質（如季節性、穩定性、專業性等）進行分析。

（3）確定各工種要求的人數、素質和專業水準。

（4）勞動力的可獲得性預測。

2. 人力資源的聘用計劃

在進行人力資源開發時，同樣要綜合考慮經濟、社會效益。一般來說，中低層次的僱員從當地居民中招聘，中高層次核心部門的工作人員和專業技術人員從外部聘請。這樣一方面可以降低成本，另一方面還可解決當地的就業問題。此外，還要考慮當地居民對旅遊業的態度、宗教信仰方面的約束，以及對季節性聘用與解聘的適應性。

3. 人才培訓計劃

（1）旅遊從業人員的職前訓練，主要是指技能培訓和熟悉工作任務、工作性質的培訓。

（2）旅遊從業人員的在職訓練，主要是指一些短期培訓、中低層管理培訓和實際操作方面的考察參觀，也可以是研討班形式或管理人員的交流活動，目的是提高服務檔次。

（四）旅遊市場開發

旅遊資源開發的最終目的，是要使旅遊區或項目順利進入市場。所以旅遊資源開發與規劃的一個重要環節是市場預測。它是市場開發的一部分。市場開發包括兩大部分：市場預測這一環節在資源開發過程的前期進行，工作重點第一是進行市場研究；第二是市場營銷和推廣，透過整體營銷手段與旅遊目標市場消費者進行溝通，實現旅遊項目與產品的銷售（見圖6-1）。

1. 市場預測與定位

市場是旅遊資源開發工作的著眼點。市場預測與定位是一切決策的基礎，它是在市場調查的基礎上細分客源市場，對其進行分析和研究，同時對市場環境和競爭對手進行分析和研究，從而確定目標客源市場。用於旅遊客

源市場預測的方法很多，可以借鑑和運用已經成熟的各種市場預測方法，歸納起來主要有兩大類：一類是側重描述性評價的定性分析法（如德菲爾［Delphi］專家意見法、銷售人員預測、用戶調查等）；另一類則是運用數學函數構建一個測算模型，將各變量代入模型之中，得出具體測算值的定量分析法（如時間序列分析法、因果關係模型、回歸模型、引力模型等）。

2. 市場營銷和推廣

旅遊目標客源市場是旅遊市場營銷和推廣的主要對象。市場推廣和營銷的目的，是促使目標市場的潛在客源購買已開發出的旅遊產品，並在旅遊目的地進行消費。

圖 6-1 市場開發系統

（1）旅遊目的地促銷機構（DMO）

DMO 擔負著增強提供產品和服務的機構與渴望獲得有關旅遊產品和服務訊息的旅遊者之間關係的任務。這些機構包括：地區旅遊協會、政府旅遊主管部門、旅遊開發機構、旅遊企業。

（2）旅遊目的地營銷策略

旅遊目的地營銷策略包括兩個層面的內容：

首先是旅遊目的地的形象推廣。旅遊目的地形象的構成是複雜的、多維的。它往往透過一定的載體而使目標公眾獲得一個簡明、難忘的印象。形象載體一般包括三類：①宣傳口號；②形象定位、象徵物、特殊事件；③節慶活動。第二是營業推廣。營業推廣策略主要用於短期和額外的旅遊促銷工作。強調在特定的時間和空間範圍內，採用一系列的促銷工具對供需雙方進行刺激與激勵，從而使旅遊者產生立即或大量購買行為。

（3）旅遊市場促銷方法

旅遊市場促銷，可根據旅遊者購買旅遊產品的過程，劃分為購買前、前往途中、抵達目的地後三個階段，並針對不同階段的促銷目的確定不同的促銷方法（見表6-2）。

表6-2 旅遊市場促銷方法

| 階段 | 推廣途徑 | 目 的 | 實施方法 |
|---|---|---|---|
| 購買前階段 | 媒體廣告 | 加強旅遊者的感知印象，提高知名度 | 印刷品，電子傳媒的反復宣傳 |
| | 熟悉旅行 | 利用中間商在該地區的已成熟的銷售網路，獲得客源市場 | 邀請旅遊中間商熟悉旅行 |
| | 突擊促銷 | 提高預訂和形成代理客戶 | 向重要的中間商進行遊說性推銷 |
| | 媒體炒作 | 提高知名度和樹立良好的誠信形象 | 邀請新聞記者或著名作家參加免費旅遊嘗試 |
| | 產品展示 | 使旅遊者通過現場體驗增強購買慾望 | 在目的地市場進行產品與活動的模擬展示 |
| | 直接郵件 | 與消費者建立關係，雙向交流 | 直接將有關資料寄往中間商和會議管理機構 |
| 前往途中階段 | 接待中心 | 鼓勵旅遊者延長停留時間 | 在旅遊者前往途中，由地區接待服務中心提供產品各方面的訊息 |
| | 戶外廣告 | 對旅遊者的旅遊動機形成潛在影響，促使其購買附加品 | 對旅遊者的旅遊動機形成潛在影響，促使其購買附加品 |

續表

| 階段 | 推廣途徑 | 目　的 | 實施方法 |
|------|---------|--------|---------|
| 抵達後階段 | 旅遊者中心 | 滿足旅遊者獲取訊息的需要，提高滿意度 | 使旅遊者了解當地的旅遊資源、服務、設施、地方風俗活動、特殊事件的內容和舉辦時間等各種訊息 |
| | 媒體方案 | 刺激旅遊者的購物行為和再次購買慾望 | 宣傳當地的特產、服務設施、娛樂設施和未來計劃 |

## 案例

宣傳與促銷創造了奇蹟

新加坡位於馬來半島南端，國土面積很小，只有 560 平方公里，旅遊資源十分貧乏。1960 年代，新加坡為適應世界旅遊業的發展成立了旅遊促進局。之後，新加坡政府採取了一系列措施發展旅遊業，如整修市容，興建、改造旅遊點等。

新加坡沒有出類拔萃的自然風光和人文資源，只能透過興建人造公園和發展現代娛樂業來吸引旅遊者。1970 年代以來，新加坡陸續興建了一批頗具特色的人造景點，例如，裕廊飛禽公園，有三項內容達到了國際水準：一是鳥的種類最多，二是擁有最大的露天飛禽場，三是人工瀑布居世界之首。不斷改善原有的景點和不斷增加新的旅遊項目，使新加坡吸引了許多遊客。遊客數量的增長率每年均超過 20%，最高曾達到了 62.7%。到 1980 年代，新加坡一躍成為世界上最發達的旅遊強國之一。據統計，1992 年其國際旅遊收入已達到 55 億美元。對於一個旅遊資源匱乏國來說，在如此短的時間內其旅遊業發展取得了如此輝煌的成就，不能不說是一個奇蹟。究其原因，除了以上所述的一些資源開發措施之外，新加坡政府在宣傳促銷上的努力工作確實功不可沒。

首先，新加坡塑造了良好的國際形象，吸引著世界各地的遊客慕名而去。新加坡雖然國土面積很小，但在國際上的名氣很大：

是世界海運樞紐，1984 年，吞吐量超過荷蘭鹿特丹居世界第一；

是世界上的航空中心，客流量超過 1000 萬，居世界第五；

是世界十大旅遊中心之一；

是世界第六大會議中心；

是世界金融中心，居世界第四；

是世界重要的貿易中心；

自「二戰」後保持和平狀態，政局穩定；

是世界犯罪率最低的國家之一；

城市綠化和衛生居世界前列；

……

良好的國際形象成為一種無形的旅遊資源，使新加坡旅遊業打入國際市場，成為東方旅遊王國。

第二，新加坡政府十分注重加強區域合作，開拓市場。從 1970 年代開始，新加坡先後加入「遠東旅遊協會」、「東南亞貿易、投資及旅遊促進中心」、「太平洋地區旅遊協會」、「東南亞國家聯盟旅遊協會」等組織，對其在歐、美、日、澳及亞洲區市場的開發產生了深遠的影響。

第三，透過多種渠道擴大對外宣傳，主要有以下一些措施：透過海報、宣傳冊、幻燈、影片等形式向客源國提供旅遊資料；與客源國的旅遊企業（旅行社、航空公司、賓館飯店、船務公司）及各種旅遊行會合作進行促銷；積極參加各種旅遊交易會、博覽會；舉辦各種旅遊公共關係和其他主題活動，如在開拓日本市場時，政府撥專款在日本電視臺作宣傳介紹，在東京主要報刊上主辦「認識新加坡競賽」，使次年去新加坡旅遊的日本遊客數量比上年增長 59.1%；邀請客源國的新婚作家及旅遊代表免費到新加坡度蜜月；針對不同的市場、採用不同的推銷策略，如針對印尼和馬來西亞，竭力塑造新加坡購物天堂的形象，但由於香港的購物比新加坡便宜，因而針對香港人則宣傳它是一個飲食天堂；經常派出「海外促進團」到國外進行宣傳，每到一地便邀請當地旅遊協會成員和旅行社負責人座談。

形象宣傳和市場促銷是新加坡旅遊業獲得重大發展的重要因素。其各種促銷措施在市場開發上獲得了良好的效果，無數好奇者絡繹不絕地前往，親自體驗新加坡的異國風情。

## 三、旅遊資源開發的技術原理

### （一）區域旅遊永續發展理論

旅遊永續發展是在保持和增強未來發展機會的同時滿足目前遊客和旅遊地居民的需要。其基本含義包括三個最基本的要點。一是公平性原則（fairness）；二是永續性原則（sustainability）；三是共同性原則（common）。永續發展的目的在於：

(1) 增進人們對旅遊所帶來的經濟效應和環境效應的理解；

(2) 促進旅遊的公平發展；

(3) 改善旅遊接待地居民的生活質量；

(4) 為旅遊者提供高質量的旅遊經歷；

(5) 保護未來旅遊開發賴以存在的環境質量。

在時間方面，旅遊資源的永續發展強調旅遊資源的世代分配，旅遊過程的順暢運行，旅遊發展的穩定、健康，強調人類在發展上的倫理道德與責任感。在空間維度方面，強調產業結構的均衡協調，強調供需關係的平衡，強調旅遊管理的整體有序。具體而言，永續發展研究的內容包括以下幾個方面：

(1) 區域旅遊空間的劃分。應建立完整的區劃體系，實現正確的空間劃分，包括綜合自然區劃、經濟區劃、管理區劃、旅遊區劃。

(2) 旅遊永續發展目標的確定。根據區域內的資源賦存、客源數量和旅遊地居民、生態環境、社會經濟等制約因素，來確定該區域旅遊永續發展的目標，以謀求區域旅遊整體效益的最大化。

(3) 旅遊永續發展評價指標體系的制定。包括規劃指標體系、執行指標體系和預警指標體系。

（4）旅遊永續發展潛力的評估。應從旅遊資源的潛在保障力、社會經濟的潛在支持力和旅遊環境容量三個方面進行。

（5）各類利益集團之間的協調與互補。應在不損害旅遊整體效益的前提下，在協同進行、共享互補、損害有序、合理調控的原則基礎上，協調各利益集團之間的利益關係。

（6）對重大自然改造工程的環境影響評估。應對可能會影響生態平衡和旅遊資源重新分配的工程項目的各個階段的不同影響程度做出評估和預測。

（7）旅遊永續發展綜合效益預測。即對旅遊永續發展產生的社會效益、經濟效益、生態環境效益的預測。

（8）旅遊區內部結構和設計。即旅遊地景觀功能分區、旅遊資源配置方案、各項設施的生態化設計等。

（9）旅遊永續發展管理的監控。應建立訊息反饋系統，對永續發展方案的實施進行測試和監控，為決策提供依據。

（二）旅遊環境承載力

承載力是指某一特定空間或區域的接納、包容能力。從接待地的角度來看，承載力是指區域旅遊資源和生態環境等諸因素，在沒有受到消極影響的前提下所能接納的最大旅遊活動量。

旅遊環境承載力由旅遊的資源承載量、感知承載量、生態承載量、經濟發展承載量、地域社會承載量等五個基本承載量組成。

1. 旅遊資源承載量

旅遊資源承載量是指在保證旅遊資源不被永久性破壞的前提下，在一定時間內，某地旅遊資源所能容納的旅遊活動量。旅遊資源承載量的測定，首先是確定某一資源的人均最低空間標準，用此標準除資源的空間規模，再結合時間因素，即可獲得旅遊資源的極限日容量，即 $C = T/T0 \cdot A/A0$。該式中，$C$ 為極限日容量、$T$ 為每日開放時間、$T0$ 為人均每次利用時間、$A$ 為資源的

空間規模、A0 為每人最低空間標準。最低空間標準的數據透過對旅遊者的調查測得。表 6-3 為一些旅遊場所人均最低空間標準的參考標準。

表 6-3 旅遊場所基本空間標準（日本）

| 場　　所 | 基本空間標準 | 場　　所 | 基本空間標準 |
|---|---|---|---|
| 動物園 | $25m^2/$人 | 自行車場 | $30m^2/$人 |
| 植物園 | $300m^2/$人 | 釣魚場 | $80m^2/$人 |
| 高爾夫球場 | $0.2\sim0.3m^2/$人 | 狩獵場 | $3.2ha/$人 |
| 滑雪場 | $200m^2/$人 | 旅遊牧場、果園 | $100m^2/$人 |
| 碼頭：小型遊艇 | $2.5\sim3ha/$隻 | 徒步旅行 | $400m^2/$團 |
| 汽艇 | $8ha/$隻 | 郊遊樂園 | $40m^2/$人 |
| 海水浴場 | $20m^2/$人 | 遊樂場 | $10m^2/$人 |
| 划船池 | $250m^2/$人 | 露營場：一般露營 | $150m^2/$人 |
| 野外比賽場 | $25m^2/$人 | 汽車露營 | $650m^2/$台 |
| 射箭場 | $230m^2/$人 | | |

註：ha ＝公頃＝ 100 公畝＝ 10000m$^2$

2. 旅遊感知承載量

根據環境心理學原理，旅遊者在旅遊時對環繞在身體周圍的空間有一定要求，如果空間狹小、擁擠，便會導致情緒不安和精神不愉快。感知承載量是指環境空間不致使遊客產生擁擠感所能容納的最大旅遊活動量。感知承載量受旅遊者各種心理因素的影響。對旅遊者各種心理因素的測度，是透過對旅遊者進行調查，獲得統計數據來確定的。

3. 旅遊生態承載量

旅遊生態承載量是指，在旅遊地域內的自然生態環境不會退化或惡化的前提下，所能容納的最大旅遊活動量。對旅遊生態承載量的測度，主要要考慮一定時間內汙染物的排出總量和透過人工技術或依靠自然環境本身對汙染物淨化和吸收的能力等因素。

4. 旅遊經濟承載量

旅遊經濟承載量的分析，主要從兩方面入手：一方面是遊客數量必須達到一定的規模，這一規模要保證能產生經濟效益並按計劃收回投資；另一方面規模的極限由地區經濟發展程度或水準決定。其主要影響因素有下列五項內容：

(1) 旅遊基礎設施和上層設施的容納能力，即物質容量；

(2) 用於旅遊業的投資能力；

(3) 當地與旅遊業有關的產業滿足旅遊業需求的能力；

(4) 正面效應與負面效應的利益比較，例如，要對一個地區進行旅遊開發，必須終止正在進行中的礦產資源的開發，這就需要對二者的經濟效益進行衡量對比，做出取捨；

(5) 當地所能投入旅遊業的勞動力供給能力。

5. 社會文化承載量

旅遊資源的開發和旅遊業的發展，可能會給接待國或接待地的社會和文化造成一定的衝擊。社會文化承載量就是指由接待地區的人口構成、宗教信仰、民俗風情、生活習俗和文化特色等決定的，當地居民可以接納的旅遊活動量。社會承載力的評價主要應考慮當地社會開化度、居民接受程度、城市化與現代化程度和文化背景差異。由於中國文化背景以儒家思想為主，國民崇尚克制、堅忍，而在旅遊開發上所受限制又較多，因此社會承載力問題並不顯著。但隨著旅遊開發政策會逐漸放寬，在進行資源開發時，特別是在開發鄉村旅遊和以少數民族民俗風情為主題的旅遊項目時，要認真考慮其社會承載力，以避免因為旅遊開發導致社會的動盪。

# 第三節 旅遊資源開發的階段和程序

## 一、旅遊資源開發的階段

### (一) 旅遊資源開發整體規劃的構架

旅遊規劃是旅遊資源開發中的重要內容，是介於開發與設計之間的重要環節，是開發目標之下的第二層次的操作系統。旅遊規劃主要包括四個階段的內容。

1. 旅遊資源與客源市場調查階段

此階段的主要工作，是透過對旅遊資源與客源市場的調查來收集資料。資料內容主要包括：

(1) 旅遊開發區（地）的自然地理概況；

(2) 該區（地）社會經濟條件、歷史背景與文化積澱；

(3) 自然、人文旅遊資源；

(4) 基本接待條件與環境質量；

(5) 主要客源市場與競爭態勢。

在此基礎上還要進行一定的評價和分析，確定最具吸引力的核心旅遊資源，分析當前客源結構及未來的市場潛力，最後完成調查報告。

2. 旅遊開發政策與開發次序的確定

旅遊開發政策的主要內容包括：開發類型、規模、投資政策等；開發次序的內容包括：產品與服務項目的設計、土地利用規劃、人財物資源的配置等。

3. 整體規劃的制定階段

在經過以上的準備階段之後，規劃工作將要進入實質性階段。由政府有關職能部門或有關組織機構，與專家一同結合國家或地區的有關政策精神進行具體規劃。此階段的主要任務是規劃大綱的編制，主要包括以下幾個方面的內容：

(1) 現狀分析。指對現有的資源賦存狀況、自然地理條件、社會經濟條件、居民和文化背景的分析。

(2) 規劃依據。指有關文件精神和政策方針。

(3) 開發投資條件分析。指在現狀分析的基礎上進行開發投資條件的利害分析。

(4) 土地利用規劃。

(5) 環境容量的界定與環境汙染預測。

(6) 區劃方案的制訂。包括服務區、商業區、休閒娛樂區、遊覽區及自然保護區的圈定。

(7) 開發投資預算。包括開發各階段的投資額與經濟效益核算。

(8) 人員管理體制的確定。

4. 整體規劃的實施階段

此階段是整體規劃必不可少的重要組成部分，是一項長期的工作。在經過整體規劃方案的優選、審批之後，開始進行資金籌措，付諸實施。在實施的過程中將發現原方案的不足之處，不斷進行補充和修改。

（二）開發目標的確定

目標是指某項決策、規劃、工作、研究等努力方向和要求達到的目的，從某種意義上看目標是一種價值標準，具有可達性、約束性、時效性與一致性。在旅遊開發上其外延可分為：經濟發展目標、當地人民生活水準提高目標、社會社區安定目標、環境與文化遺產保護目標、基礎設施建設目標等。從時效上看有整體戰略目標和階段目標。旅遊開發目標制定的作用，是監控旅遊開發進程與開發意圖之間的差距，從而找出原因並加以修正。旅遊資源開發主要有三個目標。

1. 滿足旅遊者個體需求

主要包括以下幾個方面：安靜與休息，同時參與消遣和體育運動；迴避喧囂，同時與當地居民接觸；與大自然、外國文化風俗接觸，但又要有一定的家鄉舒適感；隱匿獨居，但又要求有安全保障。

2. 提供新奇經歷

許多遊客旅遊的目的是為了逃避常規生活中的密集人群和受汙染的環境。因此，開發要具備「回歸自然」的特色，如安靜、生活節奏變化、放鬆機會等；與大自然、陽光、海 / 水、森林、山地接觸；人人平等；與自己生活工作圈以外的人接觸；以及發現他種文化與生活方式等。

3. 創造一個具有吸引力的「旅遊形象」

旅遊形象應盡可能新穎，以賦予旅遊區一種個性，使其形象易於辨認、記憶和傳播。如資源特色的最佳利用；反映當地背景與氣候特色，採用當地材料開發建設；對設施賦予富有想像力的處理；為旅遊者提供接觸當地居民、瞭解當地風俗習慣和工藝品的機會等。

（三）主題定位與形象塑造

主題，是旅遊資源開發的理念核心；形象是開發目的地的客觀現實在公眾心目中的主觀反映。主題往往和形象緊密結合，這是由於鮮明而一致的主題往往能穩定在人們的心目中，構造出一個積極形象。從旅遊者感知的心理角度來看，旅遊地形象由三個維度構成：功能性——心理性；真實特徵——幻想；普通——獨特。（如圖 6-2 所示）

圖 6-2 旅遊地形象構成

旅遊目的地提供的整體產品，被旅遊者以真實特徵和幻想兩種方式理解。真實特徵是可以在旅遊目的地得以求證的功能性特徵和心理性特徵，而幻想是旅遊目的地的真實特徵投射到人們內心世界的畫面。普通——獨特這一維度，表示目的地形象有普通的一面，由此它可以與其他目的地比較和排序；但目的地形象又有獨特的一面，包括獨特的事件和特徵（功能性特徵）或特殊的風格（心理性特徵）。

從時間跨度上看，旅遊形象的形成過程劃分為三個階段，第一個階段是遊客在未決定旅遊之前，透過經歷或教育在心中形成的對各旅遊地的印象，稱為原生形象。

第二個階段是旅遊者有了旅遊動機之後，有意識地從各種傳媒獲取並提煉有用的訊息，從而在心中加工形成次生形象。

第三個階段是到達旅遊目的地並完成了旅遊過程之後，將自己的旅遊經歷結合以往的印象而形成的復合形象。（如圖 6-3 所示）

一個旅遊目的地的形象構成是複雜的、多維度的。為了使公眾獲得一個整體的、易於辨認和記憶的形象，就要透過一定的載體對其進行塑造和傳播。旅遊目的地形象載體包括以下三類：

1. 宣傳口號，形象定位

宣傳口號是一句能夠展現地區整體風貌的簡短用語。一個好的口號要能夠概括地區或項目的特徵，使公眾對象容易記憶，並能夠激發其旅遊激情和靈感。設計口號應遵循以下幾個原則：①正確，要與實際情況相符，反映真實特徵；②可信，不宜過分誇張、渲染；③簡潔，語句簡短、高度概括；④有吸引力，與眾不同。口號的創意要力求經典，例如「不到長城非好漢」、「桂林山水甲天下」等。

圖 6-3 地區旅遊形象的形成

　　形象定位，是為自己在地區、國家或國際中的地位做簡短評價，力求突出自己與眾不同的特點，目的是將自己從眾多的可選地中凸顯出來。例如澳洲的定位是「金色假日」，波蘭的定位是「歐洲大陸升起的明星」等。形象定位的重點，是要在調查基礎上明確旅遊者對本地優勢和劣勢的感知。它相對於競爭對手對本地的接受程度和旅遊者對利益的追求。

　　2. 象徵物

　　即在公眾心目中永恆的能代表一個地區的事物，如法國的艾菲爾鐵塔、台灣的故宮、埃及的金字塔、美國的自由女神像、中國的萬里長城等。在進行資源開發時，可考慮樹立某一象徵物形象，配合一定的符號和標誌來強化旅遊者的印象。

　　3. 特殊事件和節慶活動

　　透過舉辦特殊事件和節慶活動，同樣可以在潛在旅遊者心目中樹立地區形象並達到良好的效果。例如，可以透過大型焦點事件來吸引公眾傳播媒介，產生某種光環效應，把旅遊區宣傳成為令人嚮往的目的地，也可以透過一系列小的事件來吸引不同興趣的旅遊者。

（四）空間功能分區

1. 旅遊地功能分區設計原則

（1）功能單元相對集中

對於不同類型的設施（如住宿、娛樂、商業等設施）的功能分區，採用相對集中的布局，使各類服務綜合體在空間上形成聚集效應。如果遊客光顧次數最多、密度最大的商業娛樂設施區，布局在景區中心或交通便利的位置，可產生規模效應。

（2）功能分區中的關係協調

功能分區設計，要協調好功能區與周圍環境的關係、功能區之間關係、主要結構物（核心建築、主體景觀）與功能區的關係。

（3）同時滿足功能與美學上的需求

功能分區的設計要能實現經濟價值觀與人類價值觀的平衡；創造充滿美感的經歷體驗；滿足低成本開發、營運的要求；提供後期旅遊管理上的方便。

（4）環境保護原則

在布局上，要考慮保護旅遊區的環境特色和各區的環境容量。區域內交通路線的規劃要不破壞觀賞效果，自然風光區域採用無汙染的交通方式，如步行、電動觀覽車等。

2. 典型的空間布局模式

（1）社區——旅遊吸引物綜合體布局模式（如圖 6-4 所示）

圖 6-4 布局模式是在各旅遊吸引物中心布局一個社區服務中心，透過交通聯繫起來，形成娛樂同心圈。

圖 6-4 社區——旅遊綜合體布局模式

（2）三區結構布局模式（如圖 6-5 所示）

圖 6-5 是典型的生態旅遊區布局模式。核心是自然保護區，被嚴密地保護起來，外圍是娛樂區和服務區。娛樂區和服務區的建設，要求旅遊設施不破壞風景特色，若服務設施汙染較大，應放在最外層遠離保護區；勞工的住宅不能引人注目；維修設施應隱蔽起來。

（3）雙核布局模式（如圖 6-6 所示）

圖 6-6 布局模式將服務設施集中在旅遊區的邊緣，服務區與自然保護區構成旅遊區的兩個核心，中間的娛樂區則成為商業組帶。

圖 6-5 三區結構布局模式

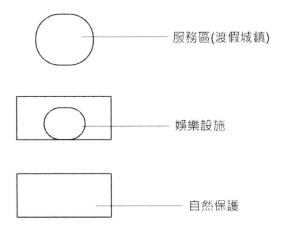

圖 6-6 雙核布局模式

（4）核環布局模式（如圖 6-7 所示）

　　這種布局模式，是將某一自然景觀作為核心，服務設施則環繞四周，之間以交通連接，服務設施與核心景觀之間也有交通連接，形成核環式布局模式。

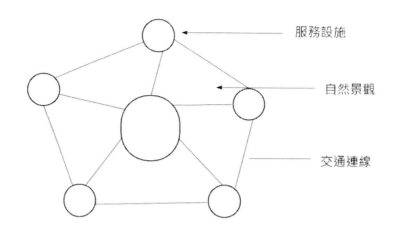

圖 6-7 核環布局模式

## 二、旅遊資源開發的程序

旅遊資源開發工作的程序一般有以下幾個步驟：

### （一）旅遊資源開發可行性論證

旅遊資源開發可行性論證首先要對旅遊資源的賦存和客源市場進行詳細的調查，並對開發環境和開發條件進行評價。

1. 資源評價

資源評價包括對旅遊資源的豐度、特色、價值（如美學價值、科學價值、歷史價值等）和結構進行評價。

2. 旅遊客源市場分析

客源市場分析主要是分析市場需求方向和需求量。資源優勢轉化為開發優勢取決於市場需求前景，所以現代旅遊開發均側重以市場為導向。市場的分析是旅遊資源開發的前提。旅遊客源市場分析的主要指標有：①客源地的地理位置及特徵；②客源地的社會與經濟發展情況；③公眾對旅遊活動的態度和參與興趣；④每年的出遊人數和人均消費；⑤主要旅遊動機；⑥客流量

的季節性變化；⑦旅遊者的文化層次和經濟收入基礎水準；⑧旅遊者的年齡、職業等；⑨客源地的風俗習慣、宗教信仰、民族特徵和大多數人的愛好等。

3. 旅遊資源開發條件分析

（1）經濟基礎條件分析

經濟基礎條件分析包括對所在區域內經濟現狀和潛力的分析；對資源開發的經濟支持、保障的評價，以及經濟影響的評價和對經濟影響的控制的分析。

（2）設施條件分析

設施條件分析包括對所在區域的可進入性分析，基本供給能力分析，基礎設施的最低、正常和應急供應狀況分析，經營設施（如住宿、餐飲、購物）狀況的分析等。

（3）環境容量分析

環境容量分析包括從旅遊者的感知和自然環境的允許條件，分析地區所能容納的旅遊活動量，預測經過開發後環境容量的變化。

（4）其他分析

其他分析包括對人力資源、社會文化和對國家及地區政策、法規影響的分析。

（二）開發導向模式的確定

旅遊資源開發導向，就是旅遊地的發展方向。它是由旅遊資源功能特徵、旅遊層次、旅遊項目、市場結構決定的。旅遊開發導向模式體系有如下內容：

1. 基礎形象導向

基礎形象導向包括原生形象和次生形象。

原生形象，即旅遊者在個人經歷和所受的長期教育影響下，產生的對旅遊地的基本認識。

次生形象，即在旅遊促銷機構的形象推廣和公關活動影響下產生的形象。

2. 整體功能導向

整體功能導向，即旅遊地的功能傾向，也就是開發是側重於文化旅遊型、商務旅遊型、休閒度假型，還是體育、娛樂型。

3. 市場功能導向

市場功能導向，即透過準確的市場定位來確定發展方向。

4. 景區主題導向

景區主題導向，即根據景區的功能特徵進行主題定位，主要包括景區的功能定位、景區的風格定位、開發規模定位和開發次序定位。

（三）旅遊資源開發規劃的制定與評價

1. 旅遊資源開發規劃的制定

旅遊資源開發規劃的制定，主要包括以下幾個方面的內容：

（1）旅遊分區規劃

首先根據旅遊資源的特色和性質，劃定其範圍和保護帶及服務區、娛樂區；其次是構景規劃設計：根據因地制宜、因景制宜的原則，把現存的自然風景資源與人文景觀資源恰當地進行組合搭配；根據文化背景（神話傳說、傳奇故事、歷史事件等）設計人造景觀或娛樂項目，使之在空間上、層次上、功能上形成一個密不可分的整體。

（2）確定旅遊資源的開發政策

根據本區旅遊資源特色、優勢與客源市場的需求，確定主題導向型旅遊資源和項目及陪襯型資源和項目，並分層逐級地進行開發，確定資金配置和投資政策，以及各階段的開發重點。對國家或地區的旅遊資源開發，還要配合制定有關的地方政策和法規，形成完善的開發體系。

（3）確定環境與資源保護措施

旅遊資源開發應採取一定措施，預防對旅遊資源和環境造成破壞，包括自然作用的破壞和人為的破壞。例如，將服務區放在遠離自然景觀的地區，減少其對景區的汙染；制定一系列規章制度，約束旅遊者對資源和環境的破壞行為；對已形成的汙染和破壞及時治理並建立環境監控系統以便及時發現問題。

2. 旅遊資源開發規劃的綜合評價

旅遊資源的開發規劃一般有多個不同的方案，要對每一個方案進行綜合評價，從而選出最優方案。評價標準主要有以下幾個：

(1) 能否滿足開發總目標的要求；

(2) 開發規模是否符合市場需求；

(3) 積極與消極的社會經濟和環境影響；

(4) 經濟和財政上的可行性；

(5) 建設上的可行性；

(6) 其他因素，如階段性開發的可行性。

(四) 旅遊資源開發的實施與監控

旅遊資源開發的實施過程中，需要解決的問題主要是資金的籌集、分配和各部門的分工。旅遊資源開發的籌資方式是多渠道、多元化的，可以是政府融資，也可以是私有企業融資；可以是國內融資也可以是國際融資。融資形式有自籌資金、銀行貸款和證券融資（股票、債券）。資金籌集之後，就要拿出分配方案。旅遊資源開發建設要協調好各部門的分工，合理配置勞動力資源，使開發工作得以協調有序地進行。實施過程中應隨時對開發的經濟產出、社會指標（就業、基礎設施改善、資源保護等）進行統計，將統計結果與財政預算和預定目標進行比較，找出偏差和產生偏差的原因，從而調整目標或調整實施方案，形成旅遊資源開發過程的動態均衡。

## 案例

三峽文化樂園的項目創意方案

（一）功能分區方案

1. 第一大景區──三峽歡樂廣場遊樂區

主題形象：三峽文化大會演、長江風情歡樂場。

主題標誌：長江三峽歡樂女神像。

範圍：位於本區最南端，緊靠宜古大道和遊輪碼頭，包括入口主景及建築群，面積大約為 20 公頃左右。

主導功能：薈萃三峽文化精華，為遊人及市民提供大型遊樂廣場空間。

輔助功能：（1）三峽文化樂園對外輻射宣傳的門面與窗口；

（2）整個三峽文化樂園的遊客集散地；

（3）大規模娛樂及節慶活動的中心廣場。

2. 第二大景區──巴楚風情遊樂園區

主題形象：聆聽土家愛情故事，品味巴楚民俗風情。

主題標誌：白虎金色雕像及楚鳳閣。

範圍：原來的公共遊覽區。

主導功能：營造濃郁的巴楚民俗風情氛圍，為遊客提供系列巴楚民俗娛樂的參與項目。

輔助功能：（1）建成土家歌舞園；

（2）建成土家民居風情及民間娛樂中心；

（3）展示巴楚集市風光；

（4）建成巴楚影視基地。

3. 第三大景區──挑戰自然遊樂園區

主題形象：驚心動魄，挑戰人類極限。

主題標誌：高懸空中的模擬熱氣球。

範圍：原洞灣一帶的休閒體育與探險區。

主導功能：提供給遊人一片探險的空間和一個挑戰自我與人類極限的機會。

輔助功能：（1）展示古代神俠怪異、驚心動魄的武俠天地；

（2）在挑戰極限的運動中體驗驚險刺激；

（3）讓遊客享受高科技帶給人類的全新娛樂。

4. 第四大景區——亞龍灣觀光農業園區

主題形象：身體力行農家樂，原草原木原生態。

主題標誌：繽紛大道及紅燈籠鄉村民居。

範圍：原石洞樹別墅區至宜黃高速公路以南的大片地域。

主導功能：讓遊人感受純自然的鄉村樂趣。

輔助功能：（1）提供系列參與性觀光農業項目；

（2）實現農產品交易的基地；

（3）建設為農業科普博覽園；

（4）開闢亞龍灣生態植物園；

（5）讓都市人回歸田園農耕生活。

5. 第五大景區——天堂灣休閒度假區

主題形象：人間天堂龍盤湖，悠然自得清馨園。

主題標誌：西洋風情清馨園（原昌豐花園）。

範圍：現龍盤湖賓館接待中心、昌豐西洋花園、國際會議中心及周邊山地和水面。

主導功能：讓遊人在山清水秀中享受豐富多彩的休閒娛樂生活。

輔助功能：（1）旅遊者的食宿接待中心；

（2）旅遊者的遊樂中心和水上休閒基地；

（3）西洋風情博覽區；

（4）商務旅遊者的國際會議中心。

6. 第六大景區——山野生態遊樂區

主題形象：回歸山野生態，享受天然樂趣。

主題標誌：卡通野人雕塑群。

範圍：原洗腳灘別墅區及山野遊覽區。

主導功能：讓遊人體驗回歸原始自然的山野樂趣。

輔助功能：（1）野外馴馬中心及賽馬場；

（2）野外露營地及篝火燒烤場；

（3）模擬野人活動區，提供野人考察系列知識教育；

（4）遊人射藝練習場和小型狩獵場。

7. 第七大景區——三國軍事野戰區

主題形象：體驗三國驚險，重溫軍事經典。

主題標誌：三峽兵書寶劍塔。

範圍：原跑馬場及森林遊覽區。

主導功能：讓遊人體驗古代戰爭的感受，重溫三國實戰經典場景。

輔助功能：（1）建成模擬三國古戰場；

（2）建成實彈練靶場；

（3）建成卡丁賽車場；

（4）建成現代軍事體育遊樂區。

（二）分區項目策劃方案

1.第一大景區——三峽歡樂廣場遊樂區

（1）造景設計

①主題項目

a.三峽神女雕塑：以神女為代表的三峽民間傳說文化，揭開三峽文化樂園的序幕，將三峽神女作為歡樂廣場的標誌物。三峽神女雕塑的建造要有一定的高度和視覺衝擊力，夜間以泛光燈照射，使路經宜古大道的車輛都能看到，造就中國三峽神女的第一直觀形象。另外神女雕像四周綠草如茵，群鴿飛舞，以烘托和平、寧靜、快樂的祥和氣氛。

b.雷射音樂噴泉：透過圓弧狀的造型設計與三峽神女雕塑遙相輝映，透過五彩的雷射與變幻的水形以激昂的音樂營造出歡快熱鬧的氣氛，為三峽歡樂廣場錦上添花。

c.三峽夢幻舞臺：雷射音樂噴泉中央修建一圓弧狀舞臺，成為各項大型文娛節目表演的中心；夢幻舞臺正上方修建一幅超大螢屏，既可放映娛樂節目，又可製作各式廣告。

d.九頭鳥卡通大本營：以湖北人的象徵物九頭鳥為龍盤湖的卡通娛樂吉祥物，在歡樂廣場上經常有九頭鳥卡通人物出現與小朋友逗樂，並設計有各式各樣的九頭鳥模型供小朋友購買。

e.三峽奇石館：以小型作坊的形式，向遊人展示奇石製造工藝流程，並展示成品、現場售賣。

f.三峽博物館：展示三峽出土及即將淹沒的各類文物，介紹三峽人文歷史。

②輔助項目

a.三峽詩詞碑林：集中古今有關三峽的詩詞歌賦、名人楹聯等文化題材，由當代書法家書寫，工藝名匠雕刻，流傳後世。

b.三峽評書茶坊：設小型茶坊為遊人提供休息之所，其中穿插民間藝人演講三峽民間故事，供遊人休息聽書。

c.流水鮮花臺地：沿山坡依次層層疊疊設計流水瀑布臺地，水坡流瀉、鮮花盛開，供遊人攝影留念。

d.三峽陶藝坊：由當地工匠向遊人講授並展示土陶製作工藝，並由遊人自制陶器留念，現燒現用，定期拍賣。

e.峽江科幻雷射：採用現代光學原理，聲、光、電三位一體，內廳四周以虛幻影像創造全新的科幻世界，模擬世界上宏偉水利工程壯舉，並展示未來三峽工程全貌。

（2）節慶活動設計

①三峽國際狂歡節：確定每年的固定時段開設，開展歡歌笑語、潑水狂歡、面具舞會、山野宴飲、花車遊街等系列活動。

②九頭鳥卡通童話節：舉行童話大王比賽、卡通化裝遊園、卡通系列遊戲等。

③三峽國際詩歌節、書法節：每年定在屈原誕生日，召開以三峽為主題的詩歌創作、詩歌詠唱、書法揮毫等系列文化活動。

2.第二大景區——巴楚風情遊樂園區

（1）造景設計

①主題項目

a.楚鳳閣：楚人崇鳳，以鳳凰作為巴楚文化的標誌物，在本區制高點建了一處金鳳足踏風火輪。展翅衝向雲天的楚鳳閣，既有文化觀賞性，又有歷史標誌性。

　　b. 楚市一條街：突出巴楚風情，採用「物物交換」的方式把遊人帶回遠古市井。

　　c. 虎哥鳳妹臺：雕塑土家青年典型虎哥鳳妹的人物雕像，上掛連心鎖，以示心心相通；導遊向遊客講述虎哥鳳妹的傳奇故事。

　　d. 土里巴人歌舞園：以土家歌舞的形式再現土家婚喪嫁娶的生活場面，定期安排土家「土里巴人歌舞團」現場演出。

　　e. 土風遊樂場──八角亭：為虎哥鳳妹初遇之地，設計為「鬥雞茶樓」，安排鬥雞、鬥狗等民間遊樂參與性項目，遊客亭上圍觀。

　　f. 三寶（保）樹：借三棵並排大樹的象形，寓意「人的三世」、現代人的「三口之家」，讓遊客在遊戲中祈求幸福美滿的三種保佑。

　　g. 土家山寨：仿土家民間居住之所，模擬土家青年對情歌，如果遊人能對上情歌，就能被主人邀請，進寨喝茶、飲酒和遊戲消遣，並按原狀模擬土家吊腳樓及室內擺飾，以供遊人觀賞。

　　h. 巴王洞探奇：利用天坑的天然地形，附會傳說中古代巴人的祖先巴王曾在此帶領巴人先民修煉居住，設計巴國曾在此留有仕女藏金圖於天坑的懸念，在坑壁鋪設藤梯供遊人上下探奇。

　　i. 懸棺古棧道：在湖邊懸崖上開鑿建築一處長約百公尺的仿古棧道，棧道尺頭直達懸棺（仿製）處，讓遊客親身體驗「走古道、看懸棺、長見識」的巴國古之幽情。

　　②輔助項目

　　a. 巴楚當鋪：以遊戲方式模擬巴楚古代典當，讓遊客體會「東當鋪西當鋪、東西當鋪當東西」的場景，並現場出售各類仿出土巴楚文物及古玩字畫。

　　b. 巴楚歷史牆：縴夫拉縴臺以浮雕形式拉出一幅幅不同階段的三峽歷史場景，展現三峽歷史文化的時間主軸線與三國園的散點場景相互貫通，點線結合。

　　c. 巴楚雕塑園：以雕塑為載體，以巴楚歷史傳說為內涵，再現三峽歷史文化，以雕塑與卡通相結合代替單一的雕塑，以情景雕塑代替單一的人物雕塑，建成華中第一雕塑園，以「看不完的雕塑，聽不完的故事」而形成特色。

　　d. 豌豆角龍舟競技場：在山邊水面開闊地帶開展土家龍舟——豌豆角舟的划船競技。

　　（2）節慶活動設計

　　①虎鳳山歌大派對：鳳陣代表女方、虎陣代表男方，每陣各選若干名選手，每逢山歌節，**雙**方展開對壘，以歌會友。勝方不僅可獲獎，而且可向對陣選手提出特殊要求，並結為好友。

　　②虎哥鳳妹婚典：每月按土家婚俗禮節舉行一次面向大眾既有表演性，又有參與性的慶典，並以此對外承辦婚禮。

　　③三峽民間故**事節**：設故事大王獎、幽默先生獎和吹牛猛士獎。

　　④土家大趕集：土家大趕集與一般集市不同之處在於不用人民幣，而是將人民幣換成古幣（如刀幣等），再進行交易，或直接採取物物交換的方式把人們帶回遠古商市，體會其中的樂趣。

　　⑤豌豆角龍舟節：在 5 月至 9 月的每月初五舉行表演式或遊客參與式的龍舟競賽。

　　3. 第三大景區——挑戰自然遊樂園區

　　（1）景點設計

　　①主題項目

　　a. 低空熱氣球飛行歷險：向參與者提供地形圖與目的地資料及路線圖，由參與者指揮駕駛，在指定地點必須著陸交換貨物，然後進行智力問答，獲取通關條文後才允許放行，對最終到達目的地的遊客加以獎勵。

　　b. 神龍洞探險：利用現有的洞穴改造為大眾探險區，並營造設計三峽地區古代武俠傳說中的「金蛇郎君」藏寶之處，並有武功祕笈及金蛇神劍，洞

中機關重重，神祕怪異，高深莫測，陰森恐怖，開展比體力、比智力、比膽量，尋寶得大獎系列趣味活動。

c. 山地攀岩：是一項高參與性、高挑戰性、高體能性的娛樂活動，攀岩者持工具從水面攀至崖頂。「無風險有刺激、高娛樂低消費」，以專題有獎活動促進消費。

d. 旱地雪橇：三峽地區以山高水險著稱，本項目引進德國技術，沿山建造，設計雄關重重，仿三峽雄、秀、幽，遊客自行駕駛，山地速滑，驚險刺激。

e. 夔崖高空彈跳：仿三峽雄關「門關」之險，借鑑歐美非常流行的高空彈跳娛樂項目，高空彈跳處建於垂直水面的崖面處，參與者雙腳繫高彈力橡皮筋跳出崖面，反覆上下振盪，是一項高參與性、高刺激性、高挑戰性的娛樂活動。

f. 高架跳傘：在山崖上建一跳傘塔，形成居高臨下之勢（距水面 40 公尺），從傘架上放傘向湖面上的浮墊跳傘。

②輔助項目

a. 山地自行車：組建山地越野俱樂部，定期設計各種節目，舉辦山地自行車越野賽。

b. 水上飛渡：崖面兩端設鋼絲繩連接，遊人可從水面滑到對岸，享受水上飛行的樂趣。

c. 山地滑草：沿山坡種植長葉滑草或鋪設塑料草，供遊人仿山地滑雪快速滑降。

（2）節慶活動設計

①定期召開三峽地區武林擂臺賽，從智力、體力、知識與毅力的競賽中，選拔出「峽江第一英豪」。

②開展「三峽尋寶熱線遊」，組織探險旅遊者按路線大搜寶。

③組織山地神龍探險節，開展山地攀岩、高空彈跳、滑草等系列競技活動。

4. 第四大景區——亞龍灣觀光農業園區

（1）景點設計

①主題項目

a. 三峽錦繡谷：有選擇地種植三峽地區的特種花草和農作物，培植各式天然盆景，並傳授相關知識，使遊客在遊娛之中增長農業及生態知識；將此建成三峽花卉培育基地和植物園，種植數百畝櫻桃、梅花、玫瑰，並彙集三峽地區各種奇木異果，供遊人觀賞、採摘、購買，形成一個花卉批發市場。

b. 繽紛大道：以三峽地區具有代表性的植物花卉，如絞股藍、牽牛花、紫薇、葡萄藤等，架設2公里長的鄉村繽紛大道，以裝飾性的牛車作為該景區的交通工具，行於阡陌之間，使旅遊者充分感受「稻花香裡說豐年，聽取蛙聲一片」的農村田園氣息。

c. 橘園迷宮：以屈原《橘頌》為題材，布置景點項目，大門外建一屈原雕塑及詩詞碑林，並對園中小道進行迷宮化設計（如八卦陣），讓遊人穿行探索，寓智於娛。

d. 梅嶺：借助山坡地形，廣植梅樹，形成「梅嶺飄香龍盤湖，山嶽浮動香雪海」的景象。

e. 桃花村：仿造陶淵明之桃花源，建造一世外桃源，阡陌縱橫、耕地片片，其間點綴「人面桃花相映紅」的桃花小店數處。

f. 紅燈籠鄉村樂園：仿三峽鄉間木樓民居，高懸鄉村燈籠，展示農家生活情調，建成鄉村式旅館，供遊客居住。

g. 三峽茶園：建設成為三峽名茶葉（鄧村茶、宜紅茶等）生產示範基地，大力開發觀光農業，讓遊人在種茶、採茶、製茶、品茶四位一體的工藝流程中增加茶文化知識、愉悅身心；建一處茶聖陸羽雕像。

②輔助項目

a. 鄉村博物館：集三峽地區農事活動於一體，展示水車、紡車、碾子、犁耙傳統農具及農村生活用品系列，力求古樸、真實，並具有參與性，讓遊客在瀏覽中體驗農村生活。

b. 天長地久林：吸引新婚夫婦、親朋好友、志士仁人前來植樹，開放給遊客植樹留念。

（2）節慶活動設計

①農家樂旅遊線：以參與型觀光農業旅遊項目「走鄉間、下田地、品瓜果、當農民、學農藝」等系列為載體，開發各種生態旅遊區。

②花仙子節：每逢花開時節，為小朋友們舉辦各種「花仙子」遊樂項目。

③三峽柑橘節：橘樹成熟時，開發「橘樹任你摘」的旅遊項目，並可開展各種競技活動供遊人娛樂；建成三峽地區一處具有影響的柑橘集散地。

④龍盤花鳥集市：每週開辦花鳥集市，吸引眾多的花鳥愛好者，傳播鳥類知識，培養愛鳥之情，建成宜昌具有一定規模的花鳥市場。

5. 第五大景區——天堂灣休閒度假區

（1）景觀設計

①主題項目

a. 三峽休閒水上世界：主要包括以下活動系列：

未來三峽水城堡——設計成《水世界》中的水上城堡，它不僅是遊人進入未來水世界的必經之地，而且充分營造其神祕科幻未來色彩，使其成為集歌、舞、食、樂於一體的水上不夜城。

三峽水戰城——建造水戰軍事演習區，區內備有各種模擬實物形狀的水上戰車、潛水艇、水雷設施，以及機關槍、水槍、水炮、水導彈等武器，在「戰爭」與「和平」中，給人們帶來快樂。

銀色沙灘——沿湖建造長 200 公尺的人造沙灘，上面開展衝沙、沙灘排球等沙灘運動項目。

鱷魚灘——毗鄰銀色沙灘設計仿生鱷魚灘，灘頭和水面上漂浮著各式各樣的仿生鱷魚，或沉或浮，張牙舞爪，誰能成功地穿越到達目的地，即可獲得「猛士獎」。

山地水滑道——為人工水滑道，依山而造，水流衝擊、崎嶇入湖，透過滑道的高低起伏，穿越各種仿生怪物，讓人們體驗驚奇刺激，設多種滑道組合、跳臺、衝浪池、蹦蹦船，既有情節又有歡樂氣氛，供遊人夏日戲水。

b. 人類偉業大觀：主要包括以下系列：

世界水利之窗——利用龍盤湖湖堰眾多的地理優勢，依湖造景、依山造勢，模擬世界上著名的水利工程，使之成為「世界水利實景大觀」。

三峽全景畫館——以全景畫的形式展現未來三峽工程的宏偉場面，並收集、陳列歷史上對三峽工程有卓越貢獻的名人和專家資料，以及三峽工程的全部建設資料與媒體對它的論述與評價。

c. 商務休閒中心：利用現有國際會議中心的基礎設施，建設成商務旅遊、會議旅遊的高級綜合休閒場所，採用會員制。

d. 麗人鄉：即龍盤湖現在的釣魚灣，利用現有的設施，改造成漢代風格，廣集興山等地靚麗佳人，營造其「麗人昭君溫柔」的氛圍。定期舉行「昭君出塞」和「選美」活動。

e. 西洋風情清馨園：在原昌豐花園別墅基礎上稍加旅遊功能點綴，建成一處有異國風情觀賞價值的景觀。

f. 龍盤垂釣場：選一處水靜林茂的湖岸，建若干小型涼亭式垂釣場，供遊人休閒垂釣。

（2）節慶活動設計

①定期開展由企業贊助的專題「水上休閒奪標」活動。

②每週開展一次「水戰大演習」。

③三峽火把節：結合三峽地區的古代傳統，在每年的 3 月 3 日晚，以火把代替燈光照明，開展火把歌舞場、火把遊山、野營篝火等多種形式的野趣古俗遊樂活動。

6. 第六大景區——山野生態遊樂區

（1）景觀設計

①主題項目

a. 三峽珍稀百鳥園：利用亞龍灣鳥雀眾多之天然優勢，集中放養三峽地區各種珍稀鳥類，以大網罩住各種奇異鳥雀，並在網中設計自然生態，養鳥、觀鳥、售鳥三結合，鳥類表演與遊人收養同步，使遊人與鳥同樂。

b. 狩獵場：放養野兔、家禽等小型動物，供遊人狩獵。

c. 野人谷：模擬三峽神農架野人部落，以「追蹤野人、野人追人」等遊戲方式，開展遊人與卡通野人的智力與體力較量。

d. 野人迷蹤長廊：以書畫雕刻長廊展示野人傳奇。

e. 小型野考館：野考館陳設對現代野人進行科學考察的實物圖片及原始標本。

f. 森林小木屋：仿三峽地區典型的森林小木屋，營造遊客休息的小型景現。

②輔助項目

a.山野射藝園:以移動的「跑兔、跑狗」等模擬動物標靶供遊人弓箭射擊。

b. 天然燒烤場：為宜昌市民提供一個野炊、燒烤的理想場所。

c. 野趣鬥牛場：山野設場、牛牛相鬥，遊客競猜押寶，以決輸贏，既有觀賞性，又有娛樂性、參與性。

（2）節慶活動設計

①野人狂歡節：每月開展一次野人大搜捕活動，組織旅遊團隊根據野人活動的線索展開集體大搜捕和相關狂歡遊戲。

②三峽鬥牛節：挑選三峽地區的各種鬥牛，開展鬥牛賽，冠軍封得「牛魔王稱號」，並給予獎勵。

③青少年篝火節：每逢節假日，對青少年朋友優先開放，成為他們理想的野營活動中心及篝火燒烤園。

7. 第七大景區——三國軍事野戰區

（1）造景設計

①主題項目

a. 兵書寶劍塔：建成古今武器博覽園和中外兵書藏書樓。

b. 三國史詩長廊：以浮雕形式描述三國傳奇故事、英雄人物的史詩畫卷。

c. 三國演義園：向青少年朋友介紹三國用兵大法，由遊客參與演練，然後分兵三路各自為陣，由各路「兵馬」自行籌劃對敵戰略，並在模擬戰場上進行三國大戰演習。

d. 張飛跑馬場：舉行仿張飛（戴面具）賽馬活動及三國馬戰「三英戰呂布」片段。

e. 諸葛八卦陣：仿諸葛亮八卦陣，讓遊客在其中遊戲穿行。

f. 長坂坡野戰林：以彩彈槍為武器，模擬實彈場景，雙方對壘，以中彈彩點數決定勝負。

g. 三國計謀殿：在大殿中以三國計謀長廊為主體，透過聲、光、電三位一體的形式展示三國傳奇故事與計謀，並在殿內通道上設置機關重重，讓遊客在鬥智鬥勇中遊戲穿行、寓智於娛。

②輔助項目

a. 實彈練靶場：實彈射擊，讓遊人過一把真槍實彈癮。

b. 軍事野戰訓練區：製造各種溝壕、地道及前線陣地場景，建成供遊人進行模擬戰備的訓練場。

c. 卡丁賽車城：提供各式卡丁賽車供遊人享受現代化一級方程式賽車的刺激，過一把賽車癮。

（2）節慶活動設計

①三國擂臺賽：每月組織一次三國兵團大演練，組織青少年學習並實踐謀略與軍事知識，進行模擬實戰的謀略遊戲。

②張飛飆車節：遊客駕駛卡丁賽車，舉行速度競賽。

③槍王大賽：每週開展實彈射擊大賽，以各種遊戲方法決定勝負。

## 本章小結

旅遊資源開發是以滿足旅遊者休閒、娛樂和求知的需要為前提，對現實或潛在的資源進行科學合理的組合利用和有效保護的過程。開發就是為了實現社會、經濟、生態、科技的最優發展，達到最佳資源配置。因此，在開發過程中應突出主題，注重經濟和社會雙重效益，兼顧生態平衡和環境保護，實行綜合開發，形成以自然景觀或人文景觀為基礎，民俗風情作烘托，具有體驗和參與的多層次、多功能的立體型旅遊產品；同時，在具體實施開發時，要深入調查、精密論證、把握政策、確定目標、制訂計劃、慎選開發導向模式，作好可行性研究，並從建設、完善基礎設施，提升上層設施，發掘人力資源，開展市場營銷等幾方面著手進行全方位規劃。此外，在整個開發過程中，必須將主題形象的塑造和展現始終貫穿其中，並透過空間功能分區，將旅遊資源的鮮明特色凸顯出來，使其成為令旅遊者嚮往的旅遊吸引物。

## 思考與練習

1. 本章講述了旅遊資源開發的三大意義，除此之外，你還能想出其他的意義來嗎？

2. 將以下概念和解釋搭配起來。

_____是旅遊資源開發　　　　_____是提升旅遊上層設施

_____是旅遊可持續發展　　　　_____是旅遊資源的承載量

_____是旅遊資源開發的導向

a. 旅遊目的地發展的方向

b. 以市場為導向，運用經濟技術手段，開發和創建旅遊吸引物

c. 保持和增強未來發展機會，並滿足當前遊客和旅遊目的地居民的需要

d. 滿足旅遊者娛樂、休閒需要的依託物

e. 旅遊資源在不被永久性破壞前提下所能容納的旅遊活動量

3. 請詳細講述旅遊資源開發的內容，理清思路，做一個你所熟知的景點的開發規劃。

4. 結合新加坡案例，談旅遊目的地營銷策略和促銷方法。

5. 旅遊資源開發要經歷哪些階段和程序？

6. 閱讀案例三峽文化樂園項目方案中七大功能分區特點後，你受到哪些啟迪？倘若付諸實施該方案，你認為還應注意哪些問題？開發後吸引力有多大？

7. 請評價下列開發方案是否合理可行，並簡要說明原因。

（1）中山艦已打撈出水，計劃修復後開闢有關紀念館。

（2）瑞典斯德哥爾摩朗霍爾門監獄飯店。

（3）長城上修建索道。

（4）原汁原味的民族風情街。

（5）仿建秦始皇地下兵馬俑宮殿。

# 第 7 章 風景名勝區開發與規劃

## 本章導讀

　　風景名勝區特色鮮明，資源比較集中，是旅遊者嚮往的旅遊目的地。中國素有「自古名山僧占多」的說法，這表明人類在很早以前就開始利用自然景觀了。然而正是人類旅遊活動的涉足，使得眾多風景名勝區遭到不同程度的毀壞。今天，為了能很好地開發利用現有留存為數不多的風景名勝區，我們必須重視依賴風景名勝區自身發展的特性，進行合理的可行性綜合規劃與開發利用，在使其產生經濟效益、社地效益的同時，得到妥善的保護。

## 重點提示

　　透過學習本章，要實現以下目標：

　　瞭解風景名勝區及其劃分標準

　　理解風景名勝區規劃的必要性

　　熟悉風景名勝區規劃的程序和內容

　　明確風景名勝區規劃的類別

　　掌握風景名勝區整體規劃審批程序及其階段和內容

　　把握旅遊路線設計的原則和程序

## ▋第一節 風景名勝區規劃的必要性和程序

### 一、風景名勝區及其劃分

　　風景名勝區，是指具有觀賞、文化或者科學價值，自然景觀、人文景觀比較集中，環境優美，可供人們遊覽或者進行科學、文化活動的區域。

　　自然景觀和人文景觀能夠反映重要自然變化過程和重大歷史文化發展過程，基本處於自然狀態或者保持歷史原貌，具有國家代表性的，可以申請設

立國家級風景名勝區；具有區域代表性的，可以申請設立省 ( 州，道 ) 級風景名勝區。

## 二、風景名勝區規劃的必要性

由於資源的不可再生性，決定了在利用資源時一定要進行規劃。因此對風景名勝區進行規劃是延長風景區生命週期，盡可能合理有效地分配與利用風景名勝區內一切資源及接待能力、交通運輸能力，提高風景名勝區的知名度和聲譽度，產生經濟效益、社會效益和環境效益的一種經濟技術行為。

1. 有利於延長風景名勝區生命週期，煥發風景名勝區生命力

「產品生命週期」是美國經濟學家在 1950 年代發現，在 60 年代正式提出的理論。它是指產品投入市場到最後淘汰的全過程，一般經歷導入期、成長期、成熟期、衰退期四個階段。風景名勝區不進行規劃，聽其自然則可能走向消亡；若經過規劃，採取必要的適當的措施，則可以延長成熟期，重新煥發活力。風景名勝區生命週期的延長，關鍵在於技術的不斷創新和進步。

風景名勝區因具有空間不可轉移性，並且與特定環境密切相連，同時優美的風景名勝區，總是有人類的足跡，蘊涵著豐富的歷史和文化內涵，在規劃中應具有高水準創意、高超的構思和新穎的表現方式。當然，風景名勝區要延長生命週期，保持其持久的吸引力，穩固地占有旅遊市場，就必須不斷地進行規劃。譬如西安秦始皇兵馬俑 1 號坑和銅車馬相繼發掘出土，卻有意將銅車馬推遲幾年才公開展出。當秦始皇兵馬俑 1 號坑的轟動效應開始下降時，又推出了銅車馬，這就保持了西安旅遊的吸引力。

2. 有利於提高知名度，擴大信譽度

風景名勝區保持原有的自然風光和人文足跡，具有極高的觀賞和美學價值。風景名勝區只有經過合理而適當的規劃和開發，才能展現其風采。否則，再好的景點，遊客不能進入，不能身臨其境去感受其內在之美，就不會產生持續的吸引力，知名度和信譽度也無法體現。譬如國家級風景名勝區武陵源位於湖南省西北部，包括張家界市、慈利縣索溪峪和桑植縣天子山三個景區，總面積約 360 平方公里。武陵源風景名勝區地層以紅砂岩、石英砂岩為主，

經長期地質作用、水流切割、風化侵蝕，形成罕見的砂岩峰林峽谷地貌，數以千計的石峰危岩平地拔起，形態各異，亭亭玉立於金鞭溪、索溪峪等峽谷兩側，集奇、野、幽、趣於一體。但起初由於交通設施、住宿等基礎設施不健全，造成遊人「進不去、出不來、遊得慢」，雖然有巧奪天工的自然風光，可是不能盡情享受和領略。後來國家經過各種途徑（譬如投資、集資、招商引資）相繼建設了國際機場和高等級公路以及星級賓館設施，為遊客的食、住、行、遊等提供了便利條件。由此，武陵源的美景名揚天下，提高了知名度，擴大了信譽度。

3. 有利於擴大資源利用的深度和廣度，產生經濟效益、社會效益和環境效益

風景名勝區經過詳細嚴密的調查評價，配以科學合理的規劃，能夠多角度、多層次地發掘風景名勝區的可利用空間，以擴大資源利用的深度和廣度，吸引旅遊者，產生經濟效益、社會效益和環境效益。

例如：著稱於世的偉大工程——長城，以其悠久的歷史、雄偉的建築，成為中華民族的象徵，征服著一代又一代遊客。著名詩句：「不到長城非好漢」更展現出其內在的價值。但是如何繼續發揮其潛力，在經過多方論證之後，「夜長城」的開發應運而生。「夜長城」就是在長城城牆上裝飾不同形式的色燈，同時配上古典的服裝，讓現代人十足地過一把過去皇室之癮，並能潛移默化地將中華民族的歷史介紹給青少年，這樣長城便擴大了這一著名的旅遊景點的利用深度和廣度，產生了三大效益。

4. 為新資源的建立累積經驗，產生綜合效益

風景名勝區的再開發有的非常成功，有的卻歸於失敗，這是符合自然發展規律的。在不斷總結和完善改進之中，便累積了許多經驗，為新資源的規劃開發提供了借鑑。深圳「世界之窗」、「中華民俗村」規劃之所以成功，一是依託了一定的風景優勢；二是借鑑了規劃的經驗，突出主題，形式各異，產生了綜合效益。

總之，風景名勝區規劃不僅可以延長其生命週期，提高知名度和信譽度，而且能夠擴大利用深度和廣度，產生綜合效益，因此，風景名勝區規劃是必要的。

## 三、風景名勝區規劃的程序

風景名勝區規劃流程是一個循環系統，每一個循環應包括八個階段：籌備工作、確定目標、可行性分析、制訂方案、方案的評價與比較選擇、實施、監控與反饋、調整策略。其結構如圖 7-1 所示。

（一）籌備工作

首先，召集來自不同領域的專家組成一個協作團體，分工明確，共同協商，解決風景區開發的經濟、社會環境等問題。協作團體的參與者一般包括：經濟學家、地理學家與園林學家、歷史學家、管理者、律師、社會學家等。

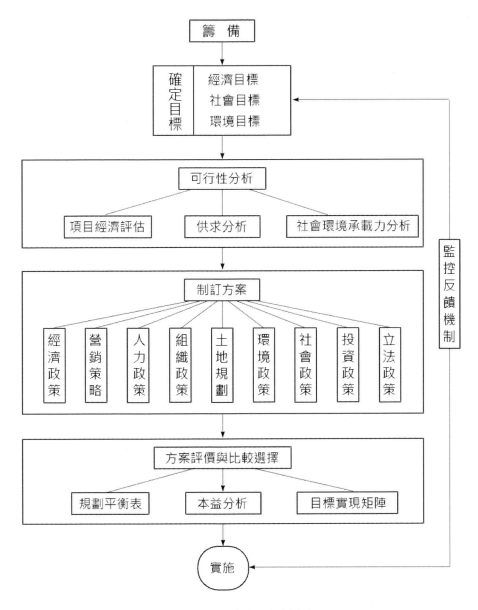

圖 7-1 風景名勝區規劃流程

在初期分析階段，應設計出宏觀的規劃藍圖，提出初步質量標準、開發密度，同時確定風景名勝區的開發潛力。接著便是從事風景名勝區供給方面

的規劃，包括風景名勝區的評價，對其等級開發次序和為滿足遊客需求而新增何種資源；從事客源市場調查和投資多少；投資方向是否合理；如何使整體規劃滿足市場的需求與經濟效益目標等問題，確定幾個可供選擇的方案，並逐個作出規劃評估。然後是確定環境的承載力，提出合理的保護措施，提出極限環境容量與最大、最優的開發規模，認真評估風景名勝區開發對環境帶來的影響。

在籌備階段，重點是初步確定風景名勝區開發的主要目的、風景名勝區的性質及初步的規劃藍圖。

（二）確定規劃目標

風景名勝區規劃的目標一般包括經濟目標、社會目標與環境目標。經濟目標是指風景名勝區規劃是為了贏利，增加收入，平衡外匯收入；同時注重美化生活環境、維護生態平衡的環境目標及增加社會就業、改善基礎設施、保護傳統文化的社會目標。在規劃時，規劃目標的確定主要以規劃主體利益為重要內容，但必須兼顧地方的發展與政府的總目標，同時必須以滿足遊客的需求作為實現自己目標的前提。

（三）可行性分析

採用定性定量的方法，詳細地調查分析與綜合。要採用詳細的區域調查方法、對基礎設施（風景名勝區內的資源、設施、服務、交通）作詳盡的普查，與有關政府官員、當地居民、相關企業深入討論，收集並總結有關文件、數據、圖片及一切有用的訊息，同時借鑑中外成功的規劃經驗，比較同類型競爭的情況，分析優勢，避其鋒芒。同時對旅遊者市場進行調查，對潛在遊客的特徵、消費方式、旅遊活動、態度，對地方旅遊產品的滿足程度、偏好傾向等，進行詳細調查並做好詳細記錄，確定目標市場。要對一些旅行代辦機構及國外潛在客源地的航空、旅遊機構進行調查，以獲取遊客對度假區所在地的感覺認識及經歷，從而發現自己的目標市場，找到風景名勝區的市場增長點。然後進一步決定度假區的類型、主題與最優規模。對上述資料進行綜合後，確定風景名勝區開發的主要機會、問題與約束條件；測度風景名勝區開發的社會、經濟與環境承載力。

根據市場預測、成本與效益估算，對規劃項目進行財務分析，對國民經濟狀況及投資風險與不確定性進行分析，對風景名勝區規劃開發的贏利能力、負債償還能力、投資回收期、社會效益、內外部經濟環境作出科學預測。

（四）制訂方案

一個風景名勝區規劃的方案包括兩方面的內容：一是政策，二是操作規程。政策方面包括經濟、立法、環保、投資政策等；操作規程方面包括風景名勝區規劃、市場營銷計劃、人力資源配置等。

1. 制定政策時應考慮的因素

（1）風景名勝區類型與級別

該風景名勝區是國家級還是省級或市（縣）級，是以自然風光為主體還是以人文景觀為主體。從風景名勝區發展及本身效益來看最優規模是多大。對於不同類型不同級別的風景名勝區，其開發投資、經營政策是不同的。根據類型不同、級別不同制定相應的政策，以對風景名勝區規劃開發造成保障作用。

（2）環境保護與永續利用

在風景名勝區規劃開發時，其開發的類型、深度一定要注意限制在環境承載力負荷之內，不致造成嚴重生態失衡；注意與地方特色相協調，避免文化衝突，使其得到永續利用並受到所在地的支持。

（3）政府與開發企業要明確各自的角色分工

政府應從宏觀方面全面分析各種大環境、大因子，進而組織專家團進行實地考察，拿出一份整體規劃藍圖。同時循此整體規劃對開發企業進行督查，提供優惠政策與經濟刺激，積極參與規劃。企業開發只是投入人力、物力、財力，使風景名勝區規劃藍圖得以變為現實，同時注重投資效益及投資回收期等。

2. 風景名勝區規劃操作規程方面應考慮的問題

（1）產品與服務設計

要能提供滿足目標市場需求的產品與服務，同時該產品和服務必須具有特色，在市場上有鮮明的定位，且具有獨創性。對於基礎設施和服務的配置應依風景名勝區的特點、規模、類型進行配置，應以不損害風景名勝區整體效用為整體，同時又遵循方便、實用原則。

（2）人力與財力

一般是指採取有效的融資方式（公積金、股份、合資、獨資）籌集資金、透過優化組合合理分配資金。對人力資源的培養、分配，更應注重合理分配人力，做到各盡其責、各盡所能。

（3）市場營銷方案

認真考慮市場營銷組合產品、價格、分銷、渠道、公關、政府，設計有效營銷戰略，合理的市場定位，以擴大市場份額，提高風景名勝區的競爭力。

（4）機會與約束

尋找風景名勝區開發的新的機遇和分析風景名勝區發展的約束條件，從而進一步提出利用機會、克服約束、尋求最大利用資源的途徑。

（五）方案的評估與選擇

方案評估與選擇，一定要注意平衡地區與風景名勝區之間的利益關係，照顧地方居民、企業與政府的目標和利益。對於方案評估一般採用本益分析、目標實現的矩陣分析和「規劃平衡表」的分析方法。這裡簡單介紹一種矩陣評估法：

首先選擇一系列評估因子（A1、A2⋯⋯Ai），並按其重要性對各因子給予不同的權重 $\omega_i$。

$$\sum_{i=1}^{n} \omega_i = 1 \, (n \text{ 為評估因子數})$$

然後請各有關部門的專家對方案中的各評估因子進行評分，最後，對各方案的評分進行彙總，以分值高者為優。

（六）實施

按規劃設計的政策及角色分工對方案進行實施，即進行實際性工作。風景名勝區規劃一般分為四個階段：基礎設施、旅遊路線與服務、經營、擴張與調整。

（七）監控與反饋

在風景名勝區規劃實施過程始終加強監控與反饋，這樣一方面有利於規劃實施很好地進行，同時也能夠發現在實施過程存在的問題並採取相應措施；另一方面，能夠讓規劃實施始終與經濟、社會、環境目標一致，確保實施的有效性。

（八）調整策略

在監控與反饋的過程中，一旦發現風景名勝區規劃實施與目標發生衝突，或是規劃實施產生了不利影響等，就必須進行合理調整，對策略重新評估，選定最優方案。

# 第二節 風景名勝區規劃的內容與類別

## 一、風景名勝區規劃的內容

風景名勝區規劃分為整體規劃和詳細規劃。風景名勝區整體規劃的編制，應當展現人與自然和諧相處、區域協調發展和經濟社會全面進步的要求，堅持保護優先、開發服從保護的原則，突出風景名勝資源的自然特性、文化內涵和地方特色。風景名勝區應當自設立之日起 2 年內編制完成整體規劃。風景名勝區詳細規劃應當根據核心景區和其他景區的不同要求編制，確定基礎設施、旅遊設施、文化設施等建設項目的選址、布局與規模，並明確建設用地範圍和規劃設計條件。風景名勝區詳細規劃，應當符合風景名勝區整體規劃。結合條例，風景區規劃內容應包括以下幾點。

1. 確定風景名勝區性質

景區規劃的重要內容之一就是確定風景名勝區的性質。風景名勝區性質的確定是決定其利用功能、開發方向，吸引不同類型遊客的基本因素，對規劃旅遊設施項目和內容具有重要影響。在漫長的歷史文化長河中，中國眾多名山大川大都遺存了許多文物古蹟、革命遺址、歷代業績和詩詞歌賦及傳說故事，從不同面向展現了中華民族悠久的歷史和燦爛文化。它們多為具有觀光、文化和科學價值的自然景觀與人文景觀的綜合體，具有綜合遊覽的功能和特性。這就給大型風景名勝區的定性帶來一定困難，因此要在認真調查基礎上，區分景區主次地位、價值取向和輻射強度等，從而給予科學和準確的定性。如北京八達嶺—十三陵風景名勝區，屬於人文景觀為主的風景名勝區，而秦皇島的北戴河是以自然景觀為主的風景名勝區。

2. 劃定風景名勝區範圍及其外圍保護帶

為了便於管理，應對風景名勝區劃定一定外圍保護帶，並確定風景區範圍。在劃定範圍及外圍保護帶時，應注意保護自然環境和人文景觀的完整性，這樣既可以滿足遊者需求，又有利於保護和管理。劃定後，要標明界線，建立檔案，向社會公布。例如：桂林—灘江風景名勝區的範圍劃定為北起興安，南至陽朔。

3. 劃分景區和其他功能區

根據功能和性質，風景名勝區可以劃分為若干景區，每個景區依靠環境獨具特色，使旅遊有一個合理的布局。每個景區之間雖然相對獨立，但在整體上又融為一體，相互補充，共同展現景區的完整性。另外，除確定不同特色的景區外，還要規劃不同的生活服務區、管理用地區、娛樂活動區、停車場等，以利於全面安排旅遊設施。例如在景區劃分方面，江西井岡山風景名勝區劃分為茨坪、龍潭、黃洋界、筆架山、五指峰等八個景區。

4. 確定保護和開發利用風景名勝區資源的措施

旅遊事業的發展前途和命運，與風景資源及生態環境保護息息相關。世界上許多國家都把保護旅遊資源和生態環境看做旅遊業興旺發達的生命線。由於風景資源遭到破壞會失掉旅遊業賴以生存的屬性和環境，因此規劃時除

加強環境保護和制定法規外，還要因時、因地、因物建立一整套保護措施。如自然生態系統監測、文物古蹟修復、旅遊公害處理、專項旅遊資源特殊維護方法等都要進行規範。其具體規範內容應包括以下六個方面。

(1) 保護範圍及其項目。包括風景名勝區範圍、景區環境質量、特色和風格、景點和古蹟美學環境氣氛等方面。

(2) 教育和管理。要因地制宜地制定法規和措施，加大環境保護宣傳的力度，對旅遊者進行環保意識的教育，號召做文明守法的旅遊人。

(3) 合理布局。嚴格執行《風景名勝區條例》中有關保護風景名勝區的規定，控制與自然環境、歷史風貌不和諧建築物的建設，確定旅遊環境容量等。

(4) 修復和維護。根據國家修復和維護文物古蹟及歷史遺址的「修舊如故」原則，提出合理的修復形式、結構、材料、工藝等計劃。

(5) 重點保護生態平衡。自然風景名勝區的生態平衡是關係到風景名勝區生命的最重要的內因，因此要著重保護生態系統平衡。如改善和維護生態環境綠化工作，防止水質及大氣汙染等。

(6) 治理公害。要清除和淨化各種可能在風景名勝區出現的公害，如旅遊垃圾的處理，保護大氣質量和保護地表水等。例如為了保護桂林山水，有關部門關停並轉了一批汙染環境的企業。

5. 確定旅遊接待容量和旅遊活動的組織管理措施

旅遊接待容量，即在一定時間內風景名勝區的自然生態環境不致退化的前提下，所能容納旅遊活動的量。注意發揮旅遊資源的整體效應，全面規劃控制旅遊活動量是確定旅遊接待容量的關鍵措施。例如桂林蘆笛岩長 500 公尺，旅遊高峰期一天接待客人近萬人，這種如同趕廟會的超負荷接待，既影響旅遊效果，又威脅自然環境和安全。

除了確定旅遊接待容量外，提出組織遊覽活動的管理措施也是必要的。如改善交通、服務設施和遊覽條件；嚴格執行規劃中確定的旅遊接待容量，

防止無限制地超量接納旅遊者；充分利用風景名勝區的資源特點，開展健康有益的遊覽文化娛樂活動，不斷加強旅遊教育和旅遊知識的宣傳，維護風景名勝區秩序，保障遊客安全和景物完好。

6. 統籌安排公用、服務及其他設施

制定風景名勝區規劃時，對公用、服務及其他設施一定要統籌安排，具體來講應包括服務設施網狀結構和空間布局、道路的布局結構、服務設施的建築風格和布局等。

7. 估算投資和效益

任何項目的規劃，都離不開投資和效益問題。風景名勝區規劃也不例外，風景名勝區規劃一個十分重要的內容就是在規劃時要提出建設投資項目及預算計劃，並分析投資預期效益。落實建設投資是開發的基本條件，也是規劃實現的物質基礎。規劃工作中應在對風景名勝區建設進行全面考察基礎上，制訂出多種方案和投資計劃，並在充分進行技術論證前提下提出準確、合理的投資方案。投資方案優化的關鍵是效用最大化。影響旅遊效用的因素有經濟、社會、環境；有近期、中期、遠期；有宏觀、中觀和微觀等，在規劃中必須堅持時間、因素、層次、效益的密切統一，堅持綜合效益分析。

資源的來源和運用是投資的關鍵，在風景名勝區開發時，需要有保護資源環境資金、基礎設施建設資金、完善接待條件資金和區外交通資金等四項資金。要落實這些資金，並合理利用。

8. 其他事項

風景名勝區規劃除以上七項內在因素外，還應考慮風景名勝區規劃所處的外界大環境。它包括經濟、政治、客源國及市場的變化；區域經濟綜合體；旅遊人才培養；旅遊商品開發，以及能源、交通、通訊、水電供應狀況等。這些都應作為規劃先期考慮並長期注重的內容。

## 二、風景名勝區規劃的類別

　　風景名勝區規劃類別十分複雜，從不同角度考慮有不同的劃分方法。按規劃內容性質可分為風景名勝區資源規劃、風景名勝區路線規劃、風景名勝區設施建設規劃、客源組織規劃、商品規劃、人才培養規劃；按資源利用程序可分為潛在資源區規劃、現有資源區規劃等；按規劃時間可分為遠期規劃、中期規劃、近期規劃；按規劃空間可分為全國規劃、大區域規劃、地區規劃；按規劃內容詳略可分為宏觀規劃和微觀規劃、整體規劃和局部規劃、綜合規劃和部分規劃等。下面概述幾種不同類別的風景名勝區規劃。

　　（一）宏觀規劃與微觀規劃

　　宏觀規劃也就是全面規劃，即風景名勝區在規劃時，應從全方位、長遠的角度對能改變規劃的因素進行綜合分析，制定出整體規劃方針，並經過多次分析和論證，得出合理、正確的規劃藍圖。微觀規劃也就是細部規劃，即某一角度、某一因素著手進行具體規劃。它依據整體規劃不斷結合動態因素適時調整，使整體規劃得以及時調整和實現。

　　風景名勝區宏觀規劃和微觀規劃是密不可分的整體。宏觀規劃是微觀規劃的前提，微觀規劃是宏觀規劃的基礎。風景名勝區規劃時既要制定宏觀整體規劃，也要制定微觀細部規劃，以達到既統領全局，又活化個體的良性規劃措施。

　　（二）風景名勝區路線規劃

　　風景名勝區路線是為遊客專門設計進行旅遊活動的路線。它常與交通線一起構成串聯各旅遊點的網絡。路線的形成受旅遊點和地區經濟發展水準、交通條件、市場、時間等因素的制約。在進行風景名勝區開發規劃時依據這些因素設計路線，可形成獨特格局，也可實行區域協作。但無論何種設計，都必須以「特色取勝、便捷饗人」為總原則。具體來講遊人對路線選擇的原則是：一短（旅途占用時間短）、一長（遊覽觀光時間長）、一多（項目內容多）、一少（重複路線少）、一高（觀賞對象知名度高）、一低（旅遊費用低）。其中觀賞對象特色和路途快捷又是擇線的主導因素，規劃者應設計

一系列路線，供不同層次、不同興趣和不同條件的遊客選擇。如按時間設計一日遊、二日遊、數日遊等；按乘坐交通工具設計徒步遊、自行車遊、汽車或火車遊、乘船水上遊、乘飛機空中遊等。譬如東湖風景區開展的乘飛機空中遊覽項目。

（三）風景名勝區客源組織規劃

旅遊活動的主體是旅遊者，亦即客源。客源是旅遊業發展的重要環節。一個風景名勝區的知名度高低和興衰，關鍵在於客源市場的爭奪。客源組織規劃的重點是建立市場機制，根據旅遊市場的特點，掌握其動向並細分市場，選擇目標客源市場，有針對性地建設設施、組織商品供應、加強營銷手段、強化市場競爭策略。

客源組織規劃的內容：①分析市場、確定目標和市場、排出客源市場序位。為了準確掌握客流動向，要注意研究客源市場，及時掌握旅遊訊息，改變市場戰略機制；②擴大旅遊宣傳力度，提高風景名勝區的知名度，透過現代高科技手段，利用網絡不斷宣傳，吸引眾多遊客；③客源組織規劃，注重客源的季節平衡和冷熱平衡：季節平衡問題可以透過增加旅遊吸引項目或調整旅遊價格等方式，使風景名勝區形成淡季不淡、旺季不衰的局面；冷熱線平衡問題可透過開闢新線新點、提高服務質量和信譽、制定合理價格、與旅行社加強聯繫等方法來解決。

（四）風景名勝區設施規劃

風景名勝區設施分為風景名勝區上層旅遊設施和風景名勝區基礎設施。風景名勝區上層設施是旅遊者使用的建築設施，包括旅遊飯店、旅行社及娛樂設施等；風景名勝區基礎設施指交通、供水、供電、能源、通訊等設施。旅遊業必須依賴這些物質條件才能得以順利發展。

以飯店建設為例，旅遊飯店建設是衡量一個國家和地區接待能力的標誌。飯店布局規劃中，客源充足程度是決定飯店規模、數量和檔次的主要因素，興建飯店時應根據遊客心理的需求，建築風格突出民族或地方特色，以增加對遊客的吸引力。

（五）風景名勝區資源開發規劃

風景名勝區一般多種資源並存，對風景名勝區多種資源的開發，應做到先後有序、合理有效地利用和保護資源。這不僅關係風景名勝區資源的永續利用和旅遊持續發展的大問題，而且關係到能否協調發揮資源的社會效益、經濟效益和生態效益。因此，在綜合調查、評價與分析資源的基礎上，應充分研究、論證資源開發的三大效益，並透過嚴格的開發項目投資預算和效益預測，提出資源開發的重點與序位、程序和方案。

（六）風景名勝區商品開發規劃

旅遊商品，是指遊客在旅遊中被吸引並購買和消費的特色物品，如工藝美術品、紀念品、日用品、食品飲料、收藏品等。旅遊商品的銷售可以有效促進物資交流、資金流動和增值，增加外匯收入，並可以宣傳豐富的文化旅遊資源，提高旅遊吸引力。促進商品生產和商品市場，應考慮以下幾個方面：①結合風景名勝區性質和當地特色，開發設計多種、多規格的獨具匠心、風格各異的特色產品；②根據風景名勝區規模和路線，合理布局商業網點，提高購買的機遇性和方便性；③加強宣傳促銷，激發購買慾望；④疏通渠道，減少環節、降低費用和成本；⑤力爭名利雙收，既可增加外匯收入，又擴大風景名勝區的知名度。

（七）風景名勝區人才培訓規劃

旅遊業發展的核心是人才，旅遊業競爭歸根到底是人才的競爭。為促進風景名勝區的建設發展，應針對風景名勝區的規模、性質，制訂培養服務和管理人才的計劃。風景名勝區人才培訓規劃應包括：①風景名勝區人才需求結構；②旅遊從業人員職前訓練；③旅遊從業人員在職訓練；④旅遊從業人員工作素質的提高和考核。

# 第三節 風景名勝區整體規劃及路線設計

## 一、風景名勝區整體規劃概述

在一定時期內，為推動實現風景名勝區的開發計劃和發展目標而制定的系統性行動綱領（整體規劃），是對風景名勝區性質、特徵、作用、價值、利用目的、開發方針、保護範圍、規模容量、景區劃分、功能分區、旅遊組織、管理措施和投資收益等重大問題的決策。它系統提出正確處理保護與使用、遠期與近期、整體與局部、技術與藝術等關係的方針、策略，以達到風景名勝區社會、經濟環境協調發展的目的。

（一）風景名勝區整體規劃概念

風景名勝區整體規劃，是為某一特定的空間或項目而制定的全面系統的規劃。它涉及地域範圍小，一般規劃期限短，規劃內容具體，必須具有較大的可操作性。

（二）風景名勝區整體規劃審批程序

根據中國的規定，各級風景名勝區規劃的審批，須按以下程序進行：

（1）國家重點風景名勝區的規劃，經省、自治區、直轄市人民政府審查後，報中國國務院審批。

（2）省級風景名勝區規劃，經市縣人民政府審查後，報省、自治區、直轄市人民政府審批，並向國家主管部門備案。

（3）市、縣級風景名勝區規劃，經有關人民政府聯合審查或審批，並向省級主管部門備案。

（4）跨行政區的風景名勝區規劃，由有關人民政府聯合審查或上報審批。

（5）位於城市規劃範圍內風景名勝區的規劃，如果與城市整體規劃的審批權限相同，應納入城市整體規劃，一併上報審批。

　　另外，中國還規定：風景名勝區規劃批准後必經嚴格執行，任何組織和個人不得擅自更改。主管部門或管理機構認為確實需要對性質、範圍、整體布局和旅遊容量等內容做重大修改或需要增建重大工程項目時，必須報經原批准機關同意。

　　經批准後的規劃文件，具有法律效力。規劃審批程序詳見圖 7-2。

## 二、風景名勝區整體規劃的階段及內容

　　風景名勝區整體規劃過程一般分為四個階段：

　　1. 資源與市場調查階段

　　對風景名勝區進行旅遊資源和客源市場的調查、評價與基礎資料的彙編，大致包括以下內容：現在和潛在旅遊資源的調查、評價；確定最具吸引力的風景名勝區段和景點；分析當前客源市場結構組成和未來的市場潛力；重新進行營銷組合擴大宣傳；確定目標市場發展計劃。

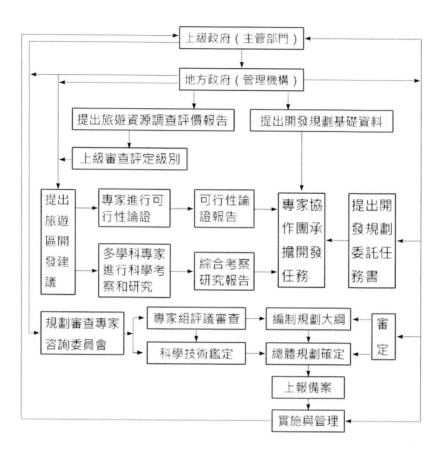

圖 7-2 中國風景名勝區規劃程序審批圖

（1）資料收集的原則

資料的收集要注意四個原則：

①目的性原則。即所收集資料應是與風景名勝區開發規劃和發展內容有關的內容、數據，根據當地開發實際情況確定資料內容範圍。

②系統性原則。即影響旅遊活動和涉及旅遊發展的層面非常廣、內容豐富多彩，對有目的收集的資料應分門別類地進行整理，以避免資料雜亂無章；同時應制定收集提綱或卡片，依據某些共同特點編制數據庫，以便於電腦儲存和調用。

③可靠性原則。即因旅遊業的發展變化迅猛，所收集的資料繁多，其中有些資料可能隨時空變換已經過時，有些資料本身在當時就可能存在誤差或矛盾，甚至有些是訛傳。所以有必要對某些不確實的資料進行核實，去偽存真，進行取捨、整理、核查和提煉，以保證資料的可靠性。

④原始性原則。即在彙編資料時，要把資料的出處、作者或原資料的整理者、整理時間、單位等記錄備案，以備工作中隨時查對。

(2) 資料收集的內容

①風景名勝區地理位置、自然概況。內容包括：風景名勝區行政區劃、經緯度定位、周邊鄰區名稱；該區氣候帶及特徵、年均溫度，夏季最高溫度及時間、日期和平均氣溫，冬天最低溫度及時間、日期與平均氣溫；年降雨量，雨季、旱季的月分、日期和延續時間，一年中雨水分布規律；霧日、光照、霜期，全年風向、風力、風速等特徵。

該區主要山脈、山峰、山嶺、河流、臺地、海灘、湖、泊、池塘、水庫、植物及動物等；最高點與最低點的海拔高度與位置；該區岩石類型、地貌類型、地層發育特徵、地質構造特徵、水文水質特徵、河系發育與山體展布規律、土壤類型和土質等。

②社會、經濟及歷史沿革。關於該區歷史沿革、政區變遷和建制更迭與現狀；該區人口特徵和分布狀況、年齡結構、文化素質和教育程度、民族、宗教信仰、風俗習慣等；該區經濟發展狀況及人均收入水準、傳統土特產品、經濟作物、經濟林及水果林、水產業、養殖業、工業類型及規模、礦藏資源、能源資源以及當地居民的消費特點及水準。

③自然旅遊資源。自然旅遊資源主要包括：

a.地貌景觀類——山嶽、峰巒、河谷、峽谷、山岩、斷崖、冰川、荒原等；

b.水域風光類——江河、湖泊、海濱、溪流、瀑布、湧泉等；

c.天象與氣象類——陽光、月光、雨雪、風霜、雲霧、蜃景、佛光、聖燈、霧淞等；

d. 生物類——名木、名花、古樹、植物群落、特色花木與果品、珍禽異獸、活化石、動植物表演；

e. 具有科學價值的自然旅遊資源——冰川、冰瀑、火山遺跡、化石、特殊地質構造、岩溶地貌、丹霞地貌等。

④人文旅遊資源。

a. 古今遺存類：文物古蹟，包括古建築、古代工程、寺廟、園林、石窟、橋梁、石副、碑碣；古今名人故居、祖居、紀念地、歷史事件及英雄人物紀念物等；

b. 民俗風情類——傳統節日、廟會、民族歌舞、民風民俗、民間飲食、烹飪、神話收事、歷史典故等。

⑤旅遊設施及旅遊條件。主要指：供水供電系統、通訊設施系統、排水系統、交通系統、保健救護系統及食宿娛樂設施、輔助設施等。

⑥環境質量。包括自然災害、地質災害、水與空氣汙染、生活垃圾、工業垃圾、動植物病蟲害、地方病、傳染病等。

⑦客源市場。國內和國際客流流向及特徵、客源市場的地理區位和潛在市場的人口特徵等。

對上述七方面調查收集的資料，應進行歸納整理、分類統計、校核、複查和驗收，使資料盡可能準確無誤。對於非文字資料（如：照片、圖片、影片、錄音等），也應分門別類地進行整理，然後統一歸檔，在此基礎上寫出調查報告。

2. 評估與可行性論證階段

在充分調查、收集和研究風景名勝區基本資料基礎上，經過綜合分析，由專家組對本區資源和環境要素、社會經濟狀況、投資環境進行全面認真評估，對客源市場進行可行性論證。

（1）綜合評估。內容大致包括：①三大價值評估——歷史文化價值、科學研究價值和美學價值；②三大效益評估——社會效益、經濟效益和生態效

益的評估;③六大條件評估──環境質量、組合狀況、區位條件、適應範圍、旅遊容量、開發投資和施工難易條件;④定性和定量評估法,如層次分析法、因子權重法等。

(2) 可行性論證。可行性論證是決策的關鍵步驟,也是整體規劃的前提,一般分為兩步:一是對風景名勝區現有資源和現有社會、經濟、環境條件的分析;二是預測未來該區開發對區域社會、經濟和環境的影響。

3. 整體規劃階段──決策階段

經過調查分析、評估和可行性論證之後,政府有關部門和專家進入實質性規劃階段。政府有關職能部門與專家組共同進行整體規劃,合作完成:政府部門負責貫徹執行中央和上級部門有關政策,結合上級精神制定符合本區規劃的具體政策;專家組負責業務技術性規劃,將中央、地方有關法令政策與具體規劃結合起來。

(1) 整體規劃階段

①整體規劃大綱編制

a. 綜述。對旅遊區基本情況進行全面介紹,也稱總論。它大致包括: (a) 風景名勝區資源基本情況和開發利用條件以及分類敘述和評價; (b) 風景名勝區性質、區劃、主題形象確定、開發指導思想和規劃基本原則; (c) 風景名勝區資源結構、開發導向與客源市場預測分析; (d) 風景名勝區旅遊容量和旅遊密度分析; (e) 風景名勝區保護地帶的空間圈定和說明; (f) 風景名勝區社會經濟背景與依託城市之間的關係等。

b. 專題設計規劃。專題設計規劃要點: (a) 風景名勝區環境保護規劃和景區劃分依據、特色及開發建設的構想; (b) 旅遊路線的組織、布局設計和交通路線設施規劃; (c) 旅遊設施布局、規模、風格、檔次、選址的設想設計; (d) 旅遊管理機構的布局、規模、位置選擇; (e) 組織客源和旅遊項目開展實施計劃要點; (f) 開發投資預算和收益估算; (g) 規劃實施組織管理的措施和建議。

　　c. 有關圖件。（a）風景區圖，應標示出景點、景物、遊覽區分布，以及山峰、山石、河流、叢林、道路、寺廟等；（b）風景名勝區整體規劃圖，包括功能分區、交通路線、服務設施用地等；（c）景點圖，景點介紹、路線；（d）道路圖；（e）風景區級別區劃圖；（f）分期建築規劃圖；（g）基礎設施布局規劃圖；（h）旅遊設施規劃、布局圖。

　　②整體規劃確定。依據各風景名勝區開發的等級、範圍、規模、現狀、服務對象與開發導向、遊人規模和接待潛力，以及目前的開發程序來決定整體規劃。它是風景名勝區建設的藍圖，可根據不同景區編制符合本區實際的規劃。其內容包括以下幾個方面：

　　a. 現狀情況說明、介紹，主要介紹自然、地理、歷史、社會、經濟、資源、人口等；

　　b. 規劃依據，即國家的政策、法令、法規，本區開發制定的政策法規等；

　　c. 開發條件說明，包括本區特色資源介紹、旅遊承載力、有利和不利因素等；

　　d. 用地範圍及環境保護說明；

　　e. 功能區分區方案；

　　f. 規劃階段的確立；

　　g. 開發建設總投資預算、投資主體確定、投資收益估算；

　　h. 關於風景區開發管理和管理體制的建議。

　　4. 規劃實施與管理階段

　　本階段是規劃的尾聲和具體開發的開始。在實施與管理過程中，規劃依然在進行和修正，並不斷改進，得以完善。本階段可分為兩方面工作：

　　（1）方案的評審和審批；

　　（2）實施與管理的措施。

在實施與管理規劃階段，主要工作是由政府職能部門組織有關專家，對規劃方案分別進行專項評議，然後進行綜合評審，寫出綜合技術鑑定報告，經過修改、補充、完善後，將整體規劃文件報請有關職能部門審批定案。此階段應做好如下幾項工作：

①確定管理體制、機構設置及管理人才；②制定風景名勝區保護管理條例及執行細則；③制定建設方案和落實資金籌措；④制定與實行風景名勝區旅遊活動經營方式和導遊組織方案；⑤確定風景名勝區經濟管理體制。

## 案例

某主題公園規劃項目分析

1993 年，廣東某地委託北京旅遊規劃開發聯合研究中心，作了風情遊樂項目主題公園的規劃。該規劃範圍總面積為 600 餘公頃，包括水面達 200 公頃的湖泊及其周圍的山地。

該規劃核心是對遊樂項目進行創意。

該規劃的指導思想是運用先進科技手段，熔高度觀賞性、參與性於一爐，融遊樂、食宿、購物、會議、商貿於一體，充分展現了中國和世界的文化精華，有自己的特色，起點高、規模大、上檔次，具有轟動效應。

該規劃共構思了全球五大洲 66 個國家或地區，以及不屬於某個特定國家的總共 88 個項目，都是最能代表該國家或地區文化的精華。例如中國的「秦始皇兵馬俑」和「秦淮風光」、日本的「櫻花山莊」、印度的「天竺舞蛇」、泰國的「象節」、新加坡的「魚尾獅」、義大利的「臺地園」、埃及的「金字塔」、肯亞的「樹頂旅館」、波札那的「鑽木」取火、象牙海岸的「藤橋險渡」、南非的「鑽石之鄉」、西班牙的「鬥牛盛會」、荷蘭的「八面來風」（風車和木鞋）、俄羅斯的「俄羅斯小鎮」、瑞士的「世界花園」、德國的「酒節狂歡」、英國的「莎翁故里」、挪威的「人生公園」、芬蘭的「桑拿溯源」、法國的「塞納河畔」、丹麥的「魚美人」、比利時的「第一市民」、希臘的「愛琴漁歌」、美國的「夏威夷土風」、加拿大的「北美印第安圖騰」、墨西哥

的「金字塔廟」、智利的「復活節島」、紐西蘭的「毛利文化」等，以及不屬於某個特定國家和地區的「吉卜賽營地」、「江洋大盜」、「草上飛人」等。

在全部 88 個景點原址中，多項被列為「世界自然遺產」或「世界文化遺產」，其餘也都是最能展現某國、某地區自然或文化特徵的項目。漫遊此樂園可以充分領略世界豐富多彩的風情，故文化品位非常高。以參與性為主的景點有 34 個，占總數的 38.64%，兼有觀賞性和參與性的景點 30 個，占總數的 34.09%，二者共計 72.73%。

另外，除埃及金字塔和阿布辛貝神殿適當縮小外，其餘各景點均按原大小建造。所有景點都圍繞湖濱或利用水面建造，分五大區，仿五大洲，且各洲和各景點相對位置儘量接近其在地球上的相對位置，造成遊人在園內遊一週，真如環球遊歷一周的感受。

該規劃中的所有景點都充分利用原有地形，力求使建築物與自然環境和諧一致，並使各景點相互隔離。在某些景觀的再現和旅遊活動中，採用最新科技成果，以達到效果逼真和富於刺激性、新奇性。

在交通方面，沿湖有公路和高架輕軌火車相接，步行道穿插其間；水上有遊輪、快艇、鐵索橋、藤橋等相互聯結，組成環形路線。

在資金籌集運用方面，採用多方籌資方式，大力吸引外資、積極爭取貸款，並嚴格預算開支。

因此，評審委員會一致認為「該規劃創意是國內第一流的」。

## 三、風景名勝區旅遊路線優化設計

1. 旅遊路線概述

「旅遊路線」也稱「旅遊路線」。其概念有兩種含義：

（1）旅遊路線的通俗用法，是指在旅遊區或風景名勝區範圍內遊人參觀遊覽所經過的路線。其含義是指某種行動的軌跡，僅涉及旅遊通道。在這種意義上，它和遊覽路線同義。

（2）專業層次上的用法，是指旅遊路線是一種產品。它是旅遊供給者——旅遊經營者或旅遊管理機構向社會推銷的旅遊產品，在時間上，從旅遊者接受旅遊經營者或旅遊管理機構的服務開始，到圓滿完成旅遊活動，脫離旅遊經營者或旅遊管理機構的服務為止；在內容上，則包括旅遊者在這一過程中所享用的涉及食、住、行、遊、購、娛六大要素為主體的一切服務，並且各環節環環相扣、密切配合，安排在事先確定的日程中。它是根據旅遊需求和旅遊供給兩方面因素而設計的綜合性產品，一般包括：①時間安排，例如一日遊、二日遊等；②遊覽項目的內容，包括具體景點和路線，及具體旅遊活動；③服務檔次、級別；④服務價格；⑤綜合性服務等。

2. 旅遊路線的設計形式與類型劃分

（1）旅遊路線的設計形式。傳統旅遊路線設計僅面向套裝旅遊（package tour），其中主要是團體套裝旅遊（GZT）。隨著套裝旅遊在旅遊市場中所占比重的相對減少，旅遊路線設計開始針對散客調整（FZT）。目前旅行社或旅遊訊息中心為散客設計的旅遊路線有兩種形式：一是組合選擇式，遊客可分段組合，自己選擇；二是跳躍式，旅行社只提供幾小段或幾大段服務，其餘由旅遊者自己設計。

（2）旅遊路線的類型劃分。

①空間尺度劃分。從旅遊路線跨越的空間尺度來區分，路線設計分為三類：

a. 大尺度旅遊路線；b. 中尺度旅遊路線；c. 小尺度旅遊路線。大中尺度旅遊路線設計，即路線設計，包含了旅遊產品所有組成要素的密切組合與銜接；小尺度路線設計，即旅遊景區遊覽路線的設計。

②屬性組合劃分。根據旅遊者的行為和意願，旅遊路線大致可分為觀賞型和逗留型。觀賞型路線中包括有多個旅遊點，同一旅遊者重複利用同一路線可能性小；逗留型路線中包含的旅遊目的地數量相對較少，多是度假性質的，同一旅遊者重複利用同一路線可能性大。根據觀賞型和逗留型旅遊者行

為屬性，可設計出成本最小化行為或非成本最小化行為。旅遊路線的屬性組合劃分如圖 7-3 所示。

圖 7-3 旅遊路線的屬性組合劃分

註：①豪華觀光型；②豪華度假型；③經濟度假型；④經濟觀光型

③功能目的劃分。依據旅遊性質、旅遊功能分類，具有明確的市場導向作用，在旅遊促銷中能夠為旅遊消費者提供明確查找的線索和印象。大致分為：遊覽觀光型、會議型、探險型、商務型、探親型、度假型、療養休息型、文化型、修學型、專題型、宗教型等。

3. 旅遊路線的優化設計

（1）旅遊路線設計程序

旅遊路線設計需考慮四類因子：旅遊資源（旅遊價值）、基礎設施、專用設施和成本（費用、時間或距離）等與可達性密切相關的因子。路線設計大致分為四個步驟：

①確定目標市場成本因子，從整體上決定路線的性質和類型；

②根據遊客類型和期望，確定組成路線內容的旅遊資源的基本空間格局，旅遊資源對旅遊價值必須用量化指標表示出來；

③結合上述兩步驟的背景材料，對相關的旅遊基礎設施和專用設施（食宿等）進行分析，設計若干可供選擇的路線方案；

④選擇最佳旅遊路線方案。

（2）旅遊路線設計原則

①市場效益原則。旅遊路線設計的關鍵是適應旅遊市場的需求，即必須滿足旅遊者最大限度的需要。旅遊者對路線選擇基本出發點是最大效益原則，即以最小的旅遊時間和旅遊消費比，來獲取最大的有效訊息量與旅遊享受。故遊覽時間長短、遊覽項目多少，以及花在旅途中的時間和花費比值的大小，將影響遊客對路線的選擇。因此在一條旅遊路線中應有一定必要數量的、著名的、最有價值的旅遊地，還應包括一些自然環境、文化環境與遊客常住地差異較大的旅遊地。

②主題突出原則。路線的設計應具有特色，形成鮮明的主題，唯此才能具有較大旅遊吸引力。此特色或主題的形成，主要依靠性質、形式有內在聯繫的旅遊點的串聯，並在食、住、行、遊、購、娛等方面選擇與此相應的表現形式。

③路線不重複原則。旅遊路線應組織盡可能多的、不同性質的旅遊點，串聯成環形回路，力求避免往返路途重複，並在環形路線上連接多個小環形支線和多條放射線。最受旅遊者歡迎的是將購物地安排在最末一站，有利於大量採購，而無攜帶不便之憂。

④張弛得當原則。在充分考慮旅遊者心理、體力和精神狀況的前提下，應合理設計路線結構，恰當安排遊覽順序，把握好旅行的節奏。一條路線如同一部藝術作品，體現為序幕—發展—高潮—尾聲。以北京旅遊日程安排為例，一般旅遊者到達北京後，首先安排參觀天安門廣場和故宮，因為旅遊者旅途勞頓、環境生疏，安排在市內遊覽，體力消耗較小，便於熟悉環境；然後到舉世聞名的八達嶺長城和明十三陵，形成高潮；作為尾聲，安排參觀天壇、到王府井購物，有張有弛，體力和精神能及時調整。這樣的設計獨具匠心，令人滿意。

⑤機動靈活，留有餘地原則。在路線設計時，日程安排不宜過於緊張，應留有迴旋餘地；在旅途中，遇到不可抗力因素的影響必須靈活掌握、及時調整、局部變通，以應付緊急情況。

## 案例一

洛陽旅遊路線設計

洛陽是中國國務院首批公布的中國歷史文化名城，地處河南西部，橫跨黃河中游兩岸，有近 5000 年的歷史。洛陽素稱「九朝古都」，先後有夏、商、東周、東漢、曹魏、西晉、北魏、隋、唐、後梁、後唐等 13 個王朝在此建都，建都史長達 1529 年，是中國建都最早、朝代最多、歷史最長的古都。龍門位於洛陽南部 13 公里處的伊河岸邊，是中國著名三大石窟藝術寶庫之一；白馬寺號稱「中國第一古刹」，是佛教傳入中國後第一座官辦寺院，創建於東漢明帝永平十一年（西元 68 年），距今已有 1900 年的歷史，被佛門弟子尊稱為「祖庭」、「釋源」。以下是兩條洛陽旅遊路線設計實例：

1. 中原古都遊

（1）洛陽接團、用晚餐；

（2）遊龍門、關林、小浪底水利樞紐，住洛陽；

（3）遊白馬寺、少林寺、中嶽廟，住鄭州；

（4）遊開封相國寺、包公祠、鐵塔、龍亭，送團。

2. 尋訪古蹟遊

（1）洛陽接團，遊龍門、關林，住洛陽；

（2）遊少林寺、白馬寺、嵩陽書院，住鄭州；

（3）遊開封、自由活動，送團。

## 案例二

淶水縣野三坡旅遊區開發戰略

（一）野三坡旅遊資源特點

1. 風景奇特、野趣橫生，適應廣大青少年回歸大自然的心理要求

野三坡總面積 460 平方公里，境內峰巒疊嶂、深谷曲流，蘊藏著很多奇險、壯觀的風光美景。對那些活潑愛動、思想開放、追求奇野、渴求知識而久居城市的廣大青年，具有極大的吸引力。如迂迴曲折的拒馬河谷、深邃莫測的百里長峽、穀雨前後噴魚的「魚古洞」、各具形態的奇崖怪石、規模宏大的摩崖石刻、色彩瑰麗的大沙丘、清涼甘洌的礦泉水等，都是青少年探幽獵奇、鍛鍊身體、獲取知識、陶冶情操和啟迪思想的極好場所。

2. 氣候條件較好、環境質量高，是眾多城市居民渴望的避暑度假樂園

野三坡地形複雜，白草畔高達 1983 公尺，與京西的最高峰百花山（1996 公尺）相依為伴。這裡地勢起伏變化很大，多在 300 ～ 1000 公尺之間，因此地方性氣候變化也很大。如山谷中年平均氣溫在 11℃以下，中部的鎮廠 10.9℃、莊里 9.3℃，均比北京（11.5℃）要低。7 月平均氣溫（鎮廠 24.3℃、莊里 23℃）也比北京（26℃）低。而在海拔較高的山坡上、通風良好的河灣地帶和河灣階地上，就更加涼爽了。

野三坡沒有工業汙染、沒有城市噪聲，拒馬河水質達到國家飲用水一級標準，環境質量相當高。

清澈的拒馬河水，7 ～ 8 月平均水溫在 20 ～ 22℃以上，它與寬闊的沙灘、高大的沙丘構成許多十分理想的天然浴場。人們可以在這裡進行水浴、日光浴和沙浴，還可以溜沙丘、垂釣、划船，進行多種項目的野趣活動，充分享受大自然的撫慰。這正是長期生活在喧鬧、嘈雜、緊張、快節奏的大城市居民前往避暑度假的理想之地。隨著勞工經濟收入的提高和假期的延長，來野三坡度假的遊客將會越來越多。

3. 獨特的野三坡民俗風情，會給廣大旅遊者留下新奇、深刻的印象

野三坡歷史上是一個「三不管」的世外桃源，因其長期與外界隔絕，形成許多特有的民俗風情。野三坡名稱的來歷；涿州代管和三坡老人制的形成；特殊的衣著裝飾、婚喪禮儀、老人官的活動和龍門燈會；地方傳統佳餚及很

多土特產品，對旅遊者都有強烈的吸引力。對這些特殊的旅遊資源進行挖掘、提煉、加工和再創造，抓住旅遊者追求奇異新鮮、輕鬆、舒暢的愉悅心理，建成以「野」為特色的風景區、能使旅遊者在精神上得到極大的放鬆，在物質上得到特別的享受，在心靈上留下美好的懷戀。

4. 優越的自然環境是旅遊永續開發的基礎

野三坡獨特的風景資源是長期以來自然演變進程的結果，儘管有些地方已造成了很大破壞，但只要不斷保護、改善、提高旅遊環境條件（具有一定厚度的土層可恢復植被景觀、有一定數量的資源可改善水景，沒有大的工礦汙染可保持良好的環境質量）、進行合理開發，野三坡的旅遊資源就可以長期利用下去。

（二）野三坡旅遊區的性質和功能

野三坡旅遊資源的特徵決定了旅遊區的性質，是以幽、深、奇、險的山谷和明快寬闊的曲流、沙灘為主題特色，兼有獨特民俗風情和一定歷史文化內涵的山嶽型自然旅遊區。因其資源種類較多、氣候條件較好、面積廣闊、居民淳樸、土特產品豐富而具備了觀光遊覽、避暑度假、科學考察、登山訪古、品嘗地方風味、瞭解民俗風情、購買土特產品等多種功能，是河北省和北京市附近難得的一處旅遊勝地。

（三）開發野三坡旅遊資源的價值

（1）為「燕趙旅遊金帶」開發出一顆璀璨的明珠。

（2）為北京市旅遊網補充了一個特有的旅遊品種；為遊客提供了一處新的遊覽、避暑勝地。

（3）為迅速提高當地居民物質和文化生活水準提供重要途徑，是改變單一生產結構，帶動多種經濟發展的有力手段。

（四）開發條件

1. 客源市場廣闊

　　野三坡風景區目前客源市場主要是北京市的工人（特別是青年工人）、學生、退休幹部、其他職業的城市居民和富裕農民。每年只要有 5% 的北京市居民來此，即可達 50 萬人。若能長期保持這個數字，並進一步開拓天津、河北、山西、內蒙古，以及出差到北京的外地人員客源市場，數字就更大了。待交通和服務設施比較完善後，還可逐步接待長住北京的外國使館工作人員、部分華僑及國外專門旅遊者。

　　2. 地理位置優越、交通方便、可進入性強

　　野三坡緊靠北京，距城區僅 100 公里。北京遊客到這裡很方便，往返路費便宜。從北京到野三坡有鐵路、公路，將來還可開闢直升機航線。（北）京—原（平）鐵路橫穿旅遊區南部，每日兩趟火車經過，旅遊旺季還可加開直達旅遊專列。其中上莊車站就在下莊度假村的大門口，苟各莊站距百里峽風景區也只有 1.5 公里，正好騎驢、騎馬、乘馬車前往，使遊客一下火車就能進入別具特色的民俗氛圍之中。

　　野三坡有較完善的公路網絡，大致呈「X」形與外界聯繫，東北和東南均與北京相連（鎮廠—莊里—齋堂—北京，鎮廠—霞雲嶺—北京，鎮廠—下莊—張坊—十渡—北京）；西北經涿鹿、張家口與山西北部、內蒙古相通；西南經紫荊關可達山西太原等地。蘆（村）紫（石口）公路即將通車，可大大縮短與保定、石家莊的距離。

　　區內交也很方便，簡易公路已將各風景區連接，只要對各路線再做進一步開通加工，即可達「進得來、散得開、出得去」之要求。

　　3. 優良的旅遊環境

　　如上所述，這裡的氣候條件、河水溫度、飲用水質量、大氣質量的總評值都是很高的。這裡山清水秀、環境幽靜，給旅遊者造成一種清爽、幽靜、明快、潤澤、引人入勝、使人陶醉的感應氣氛，可使遊客輕鬆愉快地度過假日。

　　4. 環境容量大，水電充足，建築材料豐富，土特產品繁多，生活供應充足

野三坡面積廣闊，各風景區均有較大的環境容量。初步估算，百里峽景區合理日遊客容量達5000人，人流分布按0.8折算，4～10月共210個旅遊日，年客容量84萬人；下莊度假村年客容量24萬人，而且還可向拒馬河上、下游擴大範圍。僅這兩地之和，年客容量即可達100萬人以上。

旅遊區的水、電、交通基本上已經解決。這裡還有多種石料及其他建築原料，為建築「野三坡式」的民眾風格建築提供了極好的條件。

廣闊的山區，是發展土特產和生活供應的基地，可為旅遊者提供大量購買地方特產的條件。

5. 中國旅遊熱潮方興未艾，大批遊客迫切要求開發

1986年遊客達20萬人，比1985年猛增10倍還多，如果交通、服務跟上去，1987年很有再翻倍的可能。同時出現了多方投資要求入股的趨勢，出現了有利的開發條件。

（五）野三坡旅遊區的開發戰略

1. 戰略目標

第一，建成以北京市為基本客源和穩定客源的遊覽度假地，進而擴大引力半徑，吸引更大範圍的中國國內遊客甚至國外遊客；

第二，透過發展旅遊事業，帶動地方多種經濟的發展，把野三坡建成淶水縣引進先進科學文化、技術訊息、資金和推出地方產品的窗口；

第三，透過旅遊開發改善山區生態環境，把野三坡建成綠化太行山北段山河的典範。

2. 戰略指導思想

根據旅遊區的資源、性質、功能和戰略目標，確定旅遊區範圍及分區規模，進行全面規劃、有序開發。要盡快作出整體規劃，以指導全面開發。目前重點開發南部是合理的，應首先把百里峽風景區和下莊度假村建設好。在取得經驗的基礎上，擴大和開發北部各景區，並建成中心管理區和相應的政

府組織，以統管整個野三坡旅遊區範圍內各方面的工作。中心管理區初步考慮建在紫石口或鎮廠為好。

暫時不能開發的旅遊資源，要加以保護。比如「魚古洞」，既有冒魚，又有極好的礦泉水，旅遊開發最好是一舉兩用。如果不行，則應首先保住冒魚，因為這是天下難得的奇景，不僅有觀賞價值，而且有科學研究價值，建議上報定為重點保護單位。

3. 戰略開發原則

第一，積極保護與合理開發；

第二，以開發自然資源為主，結合開發人文旅遊資源。整體上要突出野趣、突出地方民俗特色和各景區具有的自身特色；

第三，經濟、社會和生態效益並重，以求長期開發、長期使用。

4. 戰略措施

第一，堅持國家、地方、部門、集體、個人一起上的方針，充分調動一切積極因素。

第二，加強對資源、安全、環境、衛生、服務等方面的管理工作。

第三，重視宣傳作用，擴大影響範圍，提出旅遊口號，如「南有三峽，北有三坡」、「人造美在頤和園，自然美在野三坡」等。組織編寫電影、電視劇劇本和導遊圖、小冊子等宣傳品。

第四，落實旅遊區基礎設施建設，盡快修建各遊路和必要的景點標誌牌。要注意把旅遊者引領到可以自我發現，自我體驗美感、實踐感、成就感等心理感受的境界，使其能夠產生銘記終生的激動情緒，獲得消費心理的滿足。

客房建設應以中低檔為主，近期可大量設置帳篷和活動房。永久性建築外形應突出地方民風形式；內裝修可分仿古、仿外等多種形式，做到多功能、現代化，切忌不土不洋、大紅大綠；避免把大城市雕梁畫棟的亭臺樓閣照抄照搬。要特別強調以「野」取勝。

## 本章小結

　　風景名勝區規劃像一個流程，從籌備到目標確定、可行性分析、制訂方案、評估與選擇、實施、監控反饋、調整策略，經歷了八個階段。它不僅有利於延長風景名勝區的生命週期，提高知名度，而且能累積經驗產生綜合效益。風景名勝區的性質劃定、範圍及外圍保護帶的確定、功能分區、開發保護利用及組織管理措施、投資收益、基礎設施等都是風景名勝區規劃必須考慮的問題。一個良好的風景名勝區，應是一個完備的系統，任何一個輪子都必須正常運轉，否則將導致風景名勝區的規劃失敗。在做好風景名勝區規劃時，為推動實現風景名勝區的開發計劃和發展目標而制定的系統性行動綱領，就是風景名勝區整體規劃。它一般經過可行性分析、評估論證、編制大綱、實施管理四個階段。風景名勝區規劃的終極目標就是將風景名勝區的旅遊產品推出，運用路線設計推向市場，以擴大影響，從而為規劃的結果作一個實踐性的檢驗。

## 思考與練習

　　1. 請結合實際闡述風景名勝區規劃的必要性。

　　2. 下面是風景名勝區規劃的各個階段，請填寫序號將其聯繫起來：

|  |  |
|---|---|
| ＿＿＿＿目標確定 | ＿＿＿＿實施管理 |
| ＿＿＿＿監控反饋 | ＿＿＿＿評估選擇 |
| ＿＿＿＿方案制訂 | ＿＿＿＿可行性分析 |
| ＿＿＿＿籌備工作 | ＿＿＿＿調整策略 |

　　3. 風景名勝區規劃的具體內容有哪幾項？

　　4. 簡述風景名勝區整體規劃的階段及內容。

　　5. 根據屬性組合劃分法可將旅遊路線分為哪幾類？

　　6. 請從淶水縣野三坡開發戰略中總結出作好風景名勝區規劃應注意的事項。

7. 運用旅遊路線設計程序和原則，選擇自己熟悉的風景名勝區進行旅遊路線設計練習（要求：詳細說明設計的依據）。

# 第 8 章 風景名勝區旅遊資源環境保護規劃

## 本章導讀

　　黃河斷流、沙塵暴、洪水災害等醒目的字眼經常出現在新聞報導。可見，人類生存的環境已受到嚴重的威脅，究其原因，其中最重要的就是人類盲目的開發，導致植被破壞，造成惡劣氣候所致。旅遊是一種非常脆弱的產業，與環境（資源）息息相關。保護資源、保護環境是旅遊永續發展的基石，若盲目樂觀，將導致旅遊資源消失和旅遊區的損毀。本章將從旅遊資源和環境保護著手，分析環境保護的重要性、可行性，作出環境保護規劃，採用保護對策，切實有效地保護環境，造福人類。

## 重點提示

　　透過學習本章，要實現以下目標：

　　掌握風景名勝區開發與環境保護規劃的基礎理論

　　瞭解風景名勝區旅遊資源環境保護規劃

　　明確風景名勝區環境保護的主要對策

　　旅遊資源的保護是相對於旅遊資源開發而提出來的。它不僅包括旅遊資源本身的保護，使之不受損傷、破壞，特色不被削弱，而且還涉及周圍環境的保護問題。目前世界各國在大力開發旅遊資源的同時，都十分重視旅遊資源的保護問題，並把其視為旅遊業能否持續興旺發達的根本保證。1970 年代初，聯合國教科文組織透過了《世界文化和自然遺產保護公約》，強調保護自然和文化珍品對人類生存的重要性。

# 第一節 風景名勝區開發與環境保護

風景名勝區開發與旅遊環境的保護是一個亟待解決的重要問題。它既關係人類生存的自然環境是否被破壞，歷史文化遺產能否世代繼承和保存，也關係旅遊事業和文化事業的前途和命運。

## 一、風景名勝區開發與環境保護的經驗與教訓

對不理想開發進行調整的案例——

美國雷姆（Rim）村克雷特（Crater）湖國家公園

克雷特湖國家公園的多數旅遊服務設施，包括 30 個獨立的建築，都是在 1910 年～ 1925 年間興建在湖沿岸的。開發初期，旅遊旺季每天會有 1000 ～ 1500 輛機動車經過雷姆村，造成這個村落十分擁擠，行人受到景觀、噪聲和汽車尾氣幾方面的嚴重影響。

總的來說，當地的設施在數量和質量上都不能滿足需求，為此，當地曾提出幾項可供選擇的計劃提交公眾討論。輿論認為，雷姆村應將重點放在過夜住宿設施和一日遊活動設施上，以恢復當地自然、休閒和以步行街為主的環境。接著，對該項提案進行了環境影響評估，結果認為，對當地環境的影響主要包括以下幾個方面：

1. 克雷特湖的生態系統

減少來自廢水、汽車和掃雪機的汙染物進入克雷特湖生態系統的數量將有助於加強對該湖環境的保護。

2. 自然環境

將已開發的區域從 32 英畝減少到 12 英畝，使 20 英畝的土地回覆到較自然的狀態。但偶爾仍會有旅遊者使用這些恢復後的土地，並造成局部的影響。對村落的重視規劃將使多數土地使用集中在指定區域內，開發將集中在以往或目前已被侵擾的區域，對現有植被干擾較少，但新的道路和進出通道的改善可能需要移動山上的一些成年鐵杉樹。該項計劃不會影響任何目前面臨危險的物種，同時也不會對水源、濕地有任何負面作用，透過減少 6000

英呎的道路和取消零散車位改為使用集中停車場，雷姆村的空氣質量將得到改善。

3. 文化環境

對克雷特湖周圍住宿設施的修復和繼續使用將對維護這一歷史建築造成長遠的積極作用。

4. 社會經濟環境

區域和地方經濟以及該州的旅遊業將從中受益。在實施該項計劃中，旅遊服務設施始終沒有停業。從短期來看，建築活動對當地經濟有積極作用。建築完成後，全年的無季節性經營和擴大的住宿接待容量可以增加就業、增加銷售稅和增加對當地產品和服務的購買，從而對區域和地方經濟造成積極的作用。

資料來源：《旅遊規劃：一個綜合性永續發展的模式》，愛德華‧因斯克普（Edward lnskeep），Van Nostrand Reinhold 出版社，美國，1991年。

## 二、風景名勝區開發與環境保護規劃的基礎理論

### （一）永續發展理論

「永續發展」第一次作為科學術語明確提出並予以系統表述，是在 1980 年國際自然保護聯盟組織制定的《世界自然保護大綱》。其基本定義是「永續發展是能夠滿足當今的需要，又不犧牲今後世世代代自身需要的能力發展。它是一個變化的過程。在這個變化的過程中，資源的利用、投資的導向、技術的發展方向以及機構的改革都是協調的，並能加強當今和今後滿足人類需要和希望的潛力」。1989 年 4 月，在荷蘭海牙召開的「各國議會旅遊大會」上，第一次明確提出旅遊永續發展的思想，形成了有關的原則、結論和建議、措施。

「旅遊資源的開發利用，要做到開發和保護並舉。對於那些不會破壞旅遊資源的項目，要以開發利用為主，大力開發建設；對於一些稀缺的、不可再生的旅遊資源，則應以保護為主，在不破壞資源的前提下，有限度地、科

學地開發利用」，「旅遊資源的開發利用，要努力做到經濟效益、社會效益、環境效益三者的統一，不能有所偏廢。對於三個效益都不顯著的項目，應暫緩開發建設」。

1. 保護和建設旅遊資源與旅遊環境，是旅遊業永續發展的基礎

旅遊資源和旅遊環境是現代旅遊活動的對象，是發展旅遊的基礎。旅遊業的發展前景不僅決定於有無旅遊資源，關鍵是旅遊資源的特色和旅遊環境的質量。

所以，保護和建設旅遊資源與旅遊環境，使其特色獨到、環境優美，才會有遊客，也才有旅遊業的發展。否則，旅遊資源殘缺不全、旅遊環境質量差，不能滿足遊客的精神需求，旅遊業將不景氣，甚至難以生存。所以保護和建設旅遊資源與旅遊環境，是旅遊業持續發展的基礎。

2. 旅遊資源與旅遊環境保護絕不能重蹈「先汙染後治理」的覆轍

在人類發展道路上，曾經犯過一個錯誤，即「先汙染後治理」，給地球留下了一道難以抹平的創傷，在痛苦中最後找到了正確的保護生態平衡的永續發展道路。旅遊資源中大多數屬不可更新資源，一旦破壞難以復原。旅遊環境質量退化和汙染，不僅給地球留下了傷疤，更在遊客中留下了傷痕。因此，在永續發展理論已趨成熟的今天，在人類歷史教訓的面前，旅遊資源與旅遊環境的保護和建設，絕對不能再走「先破壞後保護」、「先汙染後治理」、「先退化後建設」的錯誤道路。

3. 生態旅遊是旅遊業永續發展的正確道路

在永續發展理論已確認人類發展的正確道路是生態發展時，旅遊業發展的正確道路何在？只有一條路，那就是走生態旅遊之路。無論是旅遊資源還是旅遊環境，都要求有超過一般狀況的優美景觀和環境。從這個意義上講，旅遊業的發展道路應該是生態旅遊。在處理旅遊資源開發與旅遊資源環境保護、建設的關係上，應該充分認識開發與保護、旅遊經濟發展與生態發展的辯證關係。面對旅遊業中旅遊資源和旅遊環境的現狀，應本著求是的態度，對已破壞的資源和環境積極修復、建設，儘量杜絕一切新的破壞和汙染行為，

採取以防為主、以治為輔、防治結合的態度，使旅遊生態發展的規劃真正落實。

（二）人與自然共生理論

自 20 世紀以來，人類面臨著世界性的資源環境危機，若任其發展下去，人類將無法生存及發展。於是人類開始從分析人與自然關係的歷史演變中，重新認識人與自然的關係，尋找解決這一難題的正確理論──人與自然界共生的理論：

1. 歷史上遺留下來的旅遊資源是人與自然共生的成功典範

人與自然共生的思想萌芽在中國道教中能尋到，在人們的實際生活中也在大量應用。我們的祖先與自然共同創造了燦爛輝煌的古代文化，遺留下來的歷史名勝古蹟正是我們現在旅遊資源開發的對象。如中國一系列宗教名山就是與自然合作的結果，在建寺築廟時，採用一系列建築技藝，不但不破壞原來的景觀，還使原來的景觀特色更為突出，成為人與自然共同創造的典範；在流水處建起彎彎的小橋，形成「小橋流水」的優美景觀而富有詩意；在山頂建塔，加大景觀的起伏，更符合人的審美心理。其借景手法的應用，豐富了景觀的層次和內容。在中國眾多的風景名勝中，人與自然共同創造的優美景觀隨處可見，即使在當代旅遊景點的開發建設中，也潛移默化地貫穿著美化景觀、美化環境，人與自然共生的思想理論。

2. 在當前旅遊資源開發和旅遊管理中應遵循人與自然共生的原則

在旅遊業蓬勃興起的今天，在旅遊資源開發和旅遊管理中，人與自然共存的思想得到廣泛應用，湧現出不少成功的典範，同時也存在只顧眼前利益的短期行為。

旅遊資源開發本身，就是一個人與自然共同創造優美景觀的過程，開發時往往要經過認真的規劃論證。但是，在開發中也存在不注意與自然協調、破壞景觀、破壞旅遊環境的現象。

如雲南的撫仙湖，湖濱山清水秀，曾是電影《蹉跎歲月》的外景拍攝地，當地人稱蹉跎村，近幾年作為旅遊資源開發，用耀眼的琉璃瓦建成了極為現

代化的「筆架山莊」，與當地樸素的漁村風情極不協調。這種破壞景觀協調的旅遊資源開發，實質上是破壞了旅遊資源。

在旅遊管理中也存在片面追求經濟效益、不注意保護和建設旅遊資源與旅遊環境的問題。如遊客太多，超過旅遊環境容量帶來的生態環境汙染、旅遊氣氛破壞、旅遊資源破壞等。

隨著旅遊業的進一步發展，需要開發更多的旅遊資源，這就更需要保護和建設與自然協調的優美的旅遊景觀和旅遊環境。要滿足這一需要，只有遵循人與自然共生的原則，才能與自然一道，共同創造出既能真正吸引遊客的旅遊景觀資源，又能使遊客滿意的優美旅遊環境，在人與自然共生的道路上，使旅遊業走在其他行業的前面。這也是旅遊業進一步發展和充滿活力的必要條件。

（三）有限開發理論

如果說旅遊永續發展戰略涉及全球各個國家和地區旅遊發展與環境保護的問題，那麼，旅遊有限開發戰略涉及的則是旅遊城市、旅遊區的旅遊開發與環境保護的問題，是旅遊永續發展戰略的具體化。

與有限開發戰略相對的是無限開發戰略。無限開發戰略的思想依據是「有風景就要開發，有資源就要利用」，隨意開發、盲目建設。這是對大自然的無限制的掠奪，不利於旅遊資源及其環境的保護，也不可能獲得良好的綜合效益。

有限開發戰略，展現了無限存在於有限之中的哲學思想和方法。有限開發建設以保護環境為前提，而保護旅遊資源及其所依託的環境所帶來的生態環境效益，卻是一種無限的、巨大的、久遠的收益。這種有限開發為旅遊業永續發展提供了必要的前提條件，必將在人類、自然和社會之間取得高質量的綜合平衡和綜合效益。

## 三、有限開發與保護環境的途徑和措施

　　保護風景資源和旅遊區的生態環境，不僅關係旅遊活動質量的提高、人類歷史文化遺產的繼承和保護、自然資源美感和吸引力的提高，而且關係旅遊業發展的前途和命運，各國各地政府均把合理保護旅遊資源和旅遊區生態環境視為影響旅遊區發展的戰略問題加以對待，把其看做旅遊業興旺發達的生命線。正如瑞士旅遊局局長瓦爾特 · 勒先生所說：「破壞了名勝古蹟，就丟掉了旅遊業賴以生存的屬性和環境。」因此，在旅遊區規劃中要透過立法手段，明確指出保護和開發區域旅遊資源的有效途徑和措施，同時透過政策性立法也可促進開發活動的人力、物力、財力及土地利用的協調發展。規劃中要對旅遊區的環境質量進行評價，並提出環境質量報告和開發後的環境影響報告，以利於旅遊環境的保護和監測。同時，根據破壞環境質量的因素，分析資源破壞、環境質量下降的原因，提出保護旅遊資源和環境的具體途徑和實施步驟。

# ▌第二節 風景名勝區旅遊資源環境保護規劃

　　在環境保護規劃中，也有很多內容涉及旅遊資源及環境保護問題。這些環境保護規劃的詳略程度各有不同，但其內容包含的方面大致相同。

## 一、編制旅遊環境保護規劃的指導思想

　　在編制、實施旅遊環境保護規劃過程中，應該牢牢把握和貫徹以下基本原則：要把當地的生態系統與社會經濟系統緊密結合起來，使經濟發展能夠符合自然生態規律，既促進和保證經濟發展，又不致使生態系統遭到破壞，使得風景名勝區和旅遊中心城市的經濟建設、城鄉建設和環境建設同步規劃、同步實施、同步發展，達到環境效益、社會效益和經濟效益的密切統一。

## 二、旅遊環境現狀評價分析

編制旅遊環境保護規劃應對主要風景名勝區、旅遊區和旅遊城市的自然環境質量現狀作出評價分析，如大氣、土壤、地下水、地表水等本底監測值、周圍汙染源詳細情況等。

### 三、規劃階段、時期的劃分

對於達到目標的總時限，還應劃分為若干階段或時期，一般情況下，分為三個階段或時期，即近期（階段）、中期（階段）、遠期（階段），期限為 5 年。也有的把中遠期合為一個時期的。

## 四、達到目標應採取的若干措施

為保證總目標的實現，必須以相應的具體措施為支撐。

、五旅遊環境保護的實施

旅遊環境保護規劃應納入旅遊發展戰略與規劃，做到同步實施、同步發展。各級政府要把旅遊環境保護規劃作為頭等大事，認真落實。旅遊規劃的具體實施，要在各級政府的領導下，堅持規劃指導與監督管理相結合，大力開展宣傳和動員工作，提高全民的環境保護意識，保證旅遊環境保護總目標的實現。

# ▌第三節 風景名勝區環境保護對策

# 一、目前環境保護存在的困難和問題

但在市場建立之初，由於體制的交叉運行和多種複雜因素，環境保護管理工作面臨著許多矛盾和困難。

第一，環境管理對象構成多元性、廣泛性和環境保護部門控制層面相對狹小性之間的矛盾。旅遊環境保護涉及方面的廣泛性，使環境對象構成多元

性、複雜性，工作範圍十分廣大。而環境執法管理部門的情況，一是規模小，二是規格低，三是不具備綜合調控能力。

第二，環境管理對象違法形式的多樣性、普遍性與環境管理部門管理手段的單一性之間的矛盾。這一矛盾日益突出，是當前執法難的一個重要原因。市場經濟具有自發性、盲目性等自身的缺陷。面對市場競爭，企業將會更多地考慮自身的經濟效益，追求利潤最大化，忽視對汙染的治理，並採取多種形式，逃避法律的約束。而作為執法主體的環保管理部門可利用的約束手段卻十分單一，並缺乏應具有的權威性。

第三，治理資金數量少與環境保護任務重的矛盾。這是制約環保發展的主要矛盾。現在的問題是很多單位也想治理環境汙染和破壞，但資金缺乏使其願望無法實現，給環境管理工作帶來一定的困難。

## 二、風景名勝區環境保護的主要對策

旅遊資源的衰敗和破壞是多方面的，其中主要是人為破壞，而不是自然衰敗，故旅遊資源的保護對策也應多元化。

### （一）旅遊資源保護的法制化對策

不少旅遊資源的破壞，主要是因法制不健全，係人為原因所造成的，為了能有效保護旅遊資源，世界各地均運用立法和訂立公約等法律手段來加強環保的法制化對策。聯合國教科文組織於 1972 年在巴黎公布了《保護世界文化與自然遺產公約》，該公約是唯一利用國際非政府組織作為「技術仲裁人」的國際公約，現已有 109 個締約國。公約承認所有國家對保護獨特的自然和文化區域所承擔的義務，分批公布了世界遺產保護點，並建立了「世界遺產基金」，以保證保護措施能落實。中國現已有 23 處世界遺產保護點，由於有《公約》和資金的保障得到了較為有效的保護。在一些旅遊業較為發達的國家，都制定了一系列的旅遊資源保護法規，詳盡地規定了保護各種旅遊資源的具體條款。《瑞士森林法》規定：每年種樹數量要多於砍伐數量，不論是誰，即使是自己私有的樹木也不能隨便砍伐。《埃及旅遊法》規定：

除非旅遊部長許可，任何人不得以任何方式利用、開發、占有或處置任何旅遊區或其中一部分。

（二）旅遊資源保護的宣傳對策

旅遊資源保護相關法規、條例的頒布，對旅遊資源的保護產生極為重要的作用。但是，這些法規頒布後，旅遊資源仍在受到人為的破壞，而且破壞範圍和情節都極為嚴重。究其原因，主要有兩點：一是對旅遊業發展帶給旅遊資源及環境的副作用認識不足。長期以來在宣傳上存在著旅遊業是「無煙工業」的誤導，致使人們的認識存在偏差，使旅遊資源及環境遭受到明顯的破壞，影響了旅遊資源的永續利用和旅遊業的永續發展。二是對旅遊資源及環境保護法規、條例的宣傳不夠深入和廣泛。許多人，包括不少決策者根本就不知道自己所做的事是違反保護法規和條例的，即使知道，也因執法不嚴，使一些決策者置法律於不顧，以犧牲旅遊資源及環境的利益為代價，來換取眼前的經濟效益。這說明，旅遊資源的保護還應從認識、宣傳上，以及執法力度上下大工夫，以達到真正有效地保護旅遊資源。

1. 糾正「旅遊業是無煙工業」的錯誤觀點

「旅遊業是無煙工業，不像其他產業那樣對環境造成汙染。」這種盲目樂觀的錯誤觀點及其宣傳，造成了人們對旅遊業的副作用認識不足，致使旅遊業失控發展，出現了遍地開花式的旅遊資源粗放性開發和「全民辦旅遊」的熱潮，旅遊賓館似雨後春筍破土而出、旅遊交通有增無減、旅遊景區人滿為患……。這些不僅破壞了旅遊資源，而且還汙染了環境，引發了生態災難。例如，廈門的黃金海灘，由於不合理開發，已有 16 公頃寶貴的沙灘永遠失去；馳名中外的廬山風景區內，由於漢陽峰一帶水源林植被的減少，使「飛流直下三千尺，疑是銀河落九天」的著名廬山瀑布竟然一度斷流；在中國國家級風景名勝區湖北道教聖地武當山，商品攤點林立，車水馬龍，人聲喧嘩，山坡上垃圾成堆，嚴重汙染了景區的環境；黃山由於不適當開發導致植被破壞，加劇了水土流失，據抽樣調查，逍遙溪在暴雨時溪水中含沙量達 5%～15%，最高竟達 20%，使石門電站一座高 2.5 公尺的攔沙壩已經被填平。由此可見，旅遊業並不是什麼「無煙工業」，作為一種產業，它也在生產並排

放廢棄物汙染著環境，破壞著旅遊資源和生態平衡。若認識不到這一點，仍盲目樂觀，不注意旅遊資源及環境保護，將導致旅遊資源的消亡和旅遊區的毀滅，嚴重影響旅遊業的持續發展。

2. 策劃並開展大眾喜聞樂見的宣傳教育活動

旅遊資源保護法規、條例的宣傳工作是一項長期而艱巨的任務，我們必須充分認識到決策者和旅遊者法律意識的提高，絕不是一朝一夕所能奏效的。因此不僅要堅持不懈，而且宣傳教育活動的形式，要為大眾所喜聞樂見。具體可採用如下宣傳對策：

（1）在發行量較大的報紙雜誌上定期開闢群眾專欄，登載旅遊資源保護的文章。讓大眾能認識到保護旅遊資源就是保護自然、保護文化和保護旅遊業，使保護旅遊資源成為全民大眾的自覺行為。

（2）利用電視這一最為普及的宣傳媒介，組織旅遊資源保護知識有獎問答或負面曝光；還可在電視上播放製作精美、對比強烈的旅遊資源及環境保護的電視廣告。

（3）組織旅遊資源開發和管理的決策者、專業技術人員和景區管理人員聽專家的演講和講座。

（4）在景點的介紹小冊子、門票、旅遊交通圖上登載幽默而易記的保護性口號。

（5）在景區的宣傳欄內專闢旅遊資源及環境保護的欄目。

（6）在景區內設置大型公益廣告。如國外的生態公園就有「除了您的照片，請什麼也別帶走；除了您的腳印，請什麼也別留下」等較為生動而又易於接受的廣告語。

（7）在旅遊食品包裝上，印上輕鬆活潑的保護性口號，以防止旅遊垃圾汙染。如可印上「請別隨便拋棄我，我要回家」之類的話語。

（8）在景區和旅遊城市垃圾箱上做文章。除了改進垃圾箱外形，使其精美，具有一定的觀賞價值外，還可為它增加一些鼓勵遊客的功能。如國外已

有的、造型滑稽幽默的青蛙垃圾箱，當垃圾投入蛙口中，會自動發出「真好吃，再給點」的優美聲音。這樣，好奇的遊客，尤其是孩子就會受到鼓勵，自覺地將果皮等垃圾扔進垃圾箱。

（9）定期組織評選旅遊景區衛生優秀單位，並給予獎勵，以促進對旅遊垃圾汙染的防治。

（三）旅遊資源保護的管理對策

旅遊資源的破壞大多是由於管理不當造成的。潛在旅遊資源、開發中的旅遊資源和利用中的旅遊資源需要採取不同的保護管理對策。

1. 潛在旅遊資源保護的管理對策

潛在旅遊資源，是旅遊業進一步發展的後備資源，對這類旅遊資源來說，保護是首位的。大量的自然保護區和歷史文物古蹟均屬於該類。縱觀旅遊業的發展，現在開發利用的旅遊資源，多為以前具有自然及文化價值而得以保護下來的景觀。如北京故宮這一世界最大的木質建築群，很早以前即因其凝結了中華民族的智慧，濃縮了中國古建築的特色而被作為重點文物保護起來；西雙版納熱帶林，以其物種豐富、植被發育典型及棲息大量珍稀野生動物而聞名，也作為自然保護區較早即被保護下來，並隨著旅遊業的開發利用，已成為蜚聲中外的旅遊熱點。嚴格地說，北京故宮和西雙版納在旅遊業大發展之前，只是潛在旅遊資源，若沒有當時的保護，哪來今天的旅遊熱點？現在，地球上仍存在大量的潛在旅遊資源，有的是因時代原因還未認識到；有的雖已認識其旅遊價值，但因經濟、技術條件的限制，尚未開發利用。隨著經濟、技術及旅遊業的發展，這些潛在旅遊資源將逐步被開發。如果潛在旅遊資源在開發前就已遭破壞，則旅遊業的發展便成了無水之源、無本之木，旅遊業的永續發展也將成為一句空話，故對潛在旅遊資源的保護是旅遊業的頭等任務。為了避免潛在旅遊資源未用先衰，保護管理對策有三：一是進行旅遊資源研究，儘量超前認識未來具有旅遊價值的資源，以明確保護對象；二是進行全中國旅遊資源普查，摸清家底，根據旅遊市場需求及開發經濟技術條件確定其開發順序，明確保護範疇；三是加強對潛在旅遊資源及生態環境的保護工作，為旅遊業的永續發展「留得青山在」。

2. 開發中的旅遊資源保護管理對策

隨著旅遊業的發展，大量潛在的旅遊資源成為旅遊開發的對象，由於認識上的不足，缺乏科學指導和保護措施不力，不少旅遊資源及環境在開發中遭受嚴重的破壞，開發後就失真、變味，對遊客失去吸引力。故開發中應採取下列旅遊資源保護、管理對策。

（1）把旅遊資源開發提高到系統的高度來認識

人類、資源和環境相互影響、相互作用，構成龐大的生態系統。旅遊資源開發應從整體的系統的觀點來考慮問題，把旅遊資源開發與旅遊資源及環境的保護提到系統的高度來認識。如果只考慮某個局部問題，即本區域、本部門、本單位，甚至個人的近期利益和方便，旅遊資源及環境在開發中就會因難以得到保護而遭破壞。這種只顧局部利益、近期利益，而犧牲全局利益、長期利益的行為，最終導致資源耗竭和環境質量降低的教訓。像這種重蹈西方 20 世紀工業發展中以犧牲資源及環境來換取短期經濟利益覆轍的做法一定要杜絕。

（2）旅遊資源開發必須遵循生態學原則

自人類出現以來，人類一直未能處理好資源開發與環境保護的正確關係。旅遊資源是存在於自然和社會生態系統中的，只有與環境協調的旅遊資源才具有吸引遊客的魅力，故旅遊資源的開發，必須遵循生態學原則。首先，在旅遊資源開發中要注意適度開發，並開發那些不影響或少影響生態環境的旅遊項目。如自然保護區和森林公園的開發，應以生態旅遊開發為主，以保護自然系統的平衡，尤其是在脆弱生態帶的旅遊資源開發，更應把生態系統平衡和環境保護放到首位來考慮；其次，要注意旅遊資源的開發與其周圍社會生態環境相協調，保持旅遊資源原汁原味的氛圍及其吸引遊客的魅力。否則，旅遊資源開發的過程便是旅遊資源破壞的過程。

（3）旅遊資源開發需要專業知識及人才

各地旅遊開發中由於重開發、輕保護而造成旅遊資源及環境破壞的另一重要原因，是在具體規劃和開發中缺乏環境保護專業知識和專門人才，即使

有了保護意識，也因缺乏專業知識而「好心做壞事」，造成對旅遊資源及環境的無意破壞。這就說明在旅遊資源規劃和開發中，需要有大批專業人才來規劃和實施旅遊資源及環境保護的具體方案，真正落實旅遊資源的保護。

（4）旅遊資源的保護規劃必須落實

旅遊的開發規劃，是涉及旅遊業未來發展狀態的科學構想和設計，既要考慮旅遊景點的開發，更應考慮旅遊資源及環境的保護。現在，儘管各地所報的規劃均有保護環境的具體章節和內容，但在具體開發過程中卻難以得到真正的貫徹和實施。究其原因，重要的一點是開發項目完成後的驗收工作，一沒有將環保的重要性放在應有的位置；二沒有全國統一的有據可依的詳細科學的指標體系；三沒有強有力的獎懲措施，促使其真正嚴格執行環境保護規劃。因此，欲使旅遊資源開發的保護規劃能落實，應解決好管理上的立法和執法問題。

3. 利用中的旅遊資源保護管理對策

旅遊資源開發後形成的可接待遊客的旅遊景區，由於管理不當也會造成破壞，具體表現在景點的破壞和景區環境質量的下降兩個方面。中國現有旅遊景區，歸納起來可以分為世界遺產、風景名勝區、歷史文化名城、森林公園等四大類。這些旅遊景區的保護管理存在一些共性問題，也存在一些個性問題，可以從以下幾方面著手加強其保護管理措施。

（1）加強管理，保護景點和景區環境

①要有一支具有保護意識和專業知識的管理隊伍

隨著旅遊業的發展，迅速建成的大的旅遊景區，需要大批的旅遊管理人員。而目前中國恰恰缺乏這種專門人才。旅遊景區的管理人員往往是由其他行業轉來的，尤其是級別較低的景區，管理人員一般都是當地的居民或農民，專職保護管理人才則更是一大缺口。景區管理人員不僅缺乏保護意識，而且缺乏保護知識，致使許多旅遊景區不同程度地造成環境被破壞的現象。為解決這一問題，應採取下列措施：

a.組織短訓班，對在職人員加強保護意義和保護知識的培訓；

b. 將散居各行業的具有景區保護知識的人員組織和調動到專職保護職位上來；

c. 積極培養專業景區保護人才。

②加強對遊客的管理

景區接待的對像是遊客。遊客是一個較為鬆散的群體，其素質水準參差不齊。故應對遊客加強管理：

a. 宣傳措施：透過各種宣傳途徑，加強對遊人的教育，使之養成良好習慣，增強保護意識；

b. 獎勵措施：對一些習慣好、素質高、能自覺保護景區環境的遊客給予一定的獎勵；

c. 懲罰措施：對個別破壞景點及景區環境的遊客，要給予應有的懲罰；對於情節較為嚴重的，應按相關的法規條例給予相應的處分。

③加強對景區環境的保護管理

景區的環境，依其性質差異又可分為生態環境、旅遊氣氛環境和衛生環境。在具體景區環境管理中，首先要慎重控制旅遊活動項目，對於那些導致景區水體、空氣及環境汙染的旅遊活動項目應加以控制，以保護景區優良的自然生態環境；其次，要控制遊客人數，以保證景區優良的自然生態環境；第三，應採取一系列行之有效的景區環境衛生管理措施，防止垃圾汙染，以保證景區有一個潔淨的環境。

(2) 區別景區性質，確定保護措施

四大類旅遊景區，由於其性質不同，保護管理措施也應有所不同。

各類景區的管理法規、條例中均有相關的保護措施，實踐中又總結了一套可操作性較強的保護管理措施。

①世界文化和自然遺產的保護管理措施

世界文化和自然遺產包括兩部分，即世界文化遺產和世界自然遺產，其定義已在《保護世界文化和自然遺產公約》（1972年，以下簡稱《公約》）中界定。世界文化遺產，是指從歷史、藝術、審美或科學角度看，具有突出的普遍價值的文物、建築群和遺址；世界自然遺產，是指從審美、保護或科學的角度看，具有突出的普遍價值的自然面貌、動植物生存區和天然名勝。世界文化和自然遺產除了是本國領土內的文化和自然財產外，同時還是全世界遺產的一部分，故本國和整個國際社會都有責任對其做好保護工作。《公約》的第五條提出了下述保護措施：

a. 透過一項旨在使文化和自然遺產在社會生活中具有一定作用，並把遺產保護列入全面規劃的總政策；

b. 如本國內尚未建立負責文化和自然遺產的保護、保存和展出的機構，則建立一個或幾個此類機構，配備適當的工作人員並為其履行職能賦予所需的權限；

c. 發展科學和技術研究，並制定能夠抵抗威脅本國自然遺產危險的實際方法；d. 採取為確定、保護、保存、展出和恢復這類遺產所需的適當法律、科學、技術、行政和財政措施；

e. 促進建立或發展有關保護、保存和展出文化和自然遺產的國家或地區培訓中心，並鼓勵這方面的科學研究。

②風景名勝區的保護管理措施

對風景名勝區所作的定義是「具有觀賞、文化或者科學價值，自然景觀、人文景觀比較集中，環境優美，可供人們遊覽或者進行科學、文化活動的區域」。對風景名勝區的保護和管理作了明確的規定。各地在實施中，又總結出一套分級保護措施，即將風景名勝區劃分為三個級別的保護區和一個防護帶，並制定出相應的保護措施。具體如下：

a. 一級絕對保護區，指景點界線範圍內的區域，要切實保持景點的原貌、風格和環境，不准建任何生活性大型建築物，即使是觀賞型建築也要注意精、美、少，以突出景物、突出自然美。

b. 二級嚴格保護區，指景區界線範圍內的區域，區內要保護一切景點和植物，除觀賞建築物外，亦可建設人工與自然風景融為一體的小型服務設施。

c. 三級環境保護區，指景區視線範圍內的區域，區內可建生活設施建築，但要保護好視野空間環境，確保景觀的完整度。

d. 防護地帶，為保護景觀特色、維護景區內的生態平衡，在風景區專門闢出區域性大面積綠色地帶，以保持水土；不興辦汙染廠並控制農藥、化肥的使用，以防止汙染；做好居民點的規劃，控制不適宜的建築。

③歷史文化名城的保護管理措施

歷史文化名城，是指歷史文化遺產較多、價值較高的城市。歷史文化名城是中國重要人文旅遊資源聚集的地方，據其價值的高低可劃分為國家級和省級兩個管理級別。與風景名勝區一樣，管理級別與保護級別成正比。歷史文化名城的保護管理措施，在《中華人民共和國文物保護法實施細則》（1992年5月5日，中國國家文物局發布）中有明確規定，其要點是：

a. 保護古建築的視廊。為了保證古建築物一定範圍空間構圖的完整和周圍園林借景的需要，在視線範圍內要控制現代建築物的高度，而且其規模、形式、色調均需與古建築物的環境風貌相協調。這一措施在《細則》第12、第13條中作了具體規定。

b. 仿古重修需要特批。《細則》第14條規定：「紀念物、古建築等文物已全部毀壞的，不得重新修建，因特殊需要，必須在異地復建或在原址重建的，應當根據文物保護單位的級別，報原核定機關批准。」

c. 文物的修繕應保護原來的特色，其修繕計劃和施工方案須由中國國家文物局審定批准，並進行竣工驗收。這在《細則》第14、第15條中作了詳細規定。

④森林公園的保護管理措施

森林公園，指森林環境優美，生物資源豐富，以森林為主體，自然景觀相對集中，具有一定規模和範圍，可供人們遊覽、觀光、康體休閒或者進行

科學文化教育活動的森林旅遊區域。中國的森林公園往往是從一些自然保護區中開發出來的，據其景觀價值的高低又分為國家級和省級。《森林公園管理條例（徵求意見稿）》（1996 年，中國國家林業部發布）第四章第 16 ～ 23 條對森林公園的保護作了詳細規定，總括起來有以下三點：

a. 珍稀林木、野生動植物和公園內的名勝古蹟必須絕對保護；

b. 保護工作的重點放在防火、防病蟲害、防汙染和禁止毀林開荒、開礦、採石等一系列具體可操作的工作上；

c. 為保障保護落實，推廣有利於環境保護的技術措施和資金投入保障措施。

（四）旅遊資源保護的建設對策

絕大多數旅遊資源，一旦遭到破壞，即難以恢復，但有的古建築，文化價值和旅遊價值都相當高，雖然已經衰敗和破壞，甚至不復存在，仍可採用培修和重建恢復其風采。有的旅遊景區植被遭到破壞，則應積極採取植樹造林等生態建設的對策予以恢復，而對於珍貴文物旅遊資源，則應設法儘量減少其自然風化等衰減速度。

1. 培修復原、整舊如故

歷史建築因經歷了上百年甚至上千年自然風化和人為破壞，出現破損、變色影響原有特色的，可以採用原材料、原構件，或在必要時採用現代構件進行加固、復原培修，但要以保持原貌為準則，即整舊如故，切忌因「翻新」而失去「古」的特色。如西安小雁塔的復新較為成功，修復後仍保持其蒼勁古樸的面貌。

2. 仿古重建

歷史上一些著名的建築物，由於自然或人為原因在地面上已經消失，但具有很高的文化和旅遊價值，在旅遊業迅速發展的今天，為了滿足人們旅遊的需要，需進行重修，重現其風貌。如武昌的黃鶴樓為江南三大名樓之一，但民國初年卻付之一炬，1954 年修武漢長江大橋時舊址被南岸橋堡所占，後

於原樓址南側 1 公里外重修黃鶴樓，保持原有的塔式閣樓造型風格和江、山、樓三位一體的意境，成為仿古重修成功的一例。

3. 生態建設

許多旅遊景區由於工農業交通的發展而造成了植被的破壞，影響了景區資源的質量。如中國第二深的雲南撫仙湖（最大水深為 151.5 公尺），水質很好，達飲用水標準，但美中不足的是，植被破壞留下了水秀而山不青的遺憾。為改善其景觀的結構，首要任務是治山、種樹，進行生態建設，使山綠起來。旅遊區山體的生態建設不僅要考慮固水固土的生態效益，還應考慮其觀賞的旅遊效益以及一定的經濟效益。不少湖泊旅遊區存在山青水不秀的狀況，如國家級旅遊度假區太湖和昆明滇池，湖水汙染甚為嚴重，許多旅遊活動項目難以開展，成為制約旅遊業進一步發展的瓶頸，治理水汙染成了迫在眉睫的大事。

4. 減緩珍貴文物的自然風化

出露於地表的歷史文物古蹟，由於大氣中光、熱、水環境的變化，引起自然風化而衰敗是不可避免的，但在一定範圍內改變環境條件，使之風化過程減慢是完全可能的。例如，將裸露於風吹日晒下的歷史文物加罩或蓋房予以保護。樂山大佛曾建有 13 層的樓閣（唐代名為大像閣，宋代為天寧閣）覆罩其上，既金碧輝煌，又保護了佛像，後毀於戰火。類似的建築應予恢復和建設。

## 案例一

廈門市旅遊資源保護和開發管理暫行規定

（節選）

（自 1996 年 1 月 1 日起施行）

第一條 為加強旅遊資源的保護、開發和利用，促進廈門旅遊業的發展，加快廈門港口風景城市的建設，遵循國家有關規定，結合廈門市實際，制定本規定。

第二條 凡是在廈門市轄區內保護、開發和利用旅遊資源的，都必須遵守本規定。

第四條 任何單位和個人，都有依法保護旅遊資源的義務，並有權對旅遊資源的保護提出意見和建議，對破壞旅遊資源的單位和個人進行檢舉和控告。

第九條 根據「誰主管，誰負責」的原則，切實加強對旅遊區的環境保護工作。旅遊區內的開發建設活動，必須遵守國家有關建設項目環境保護的規定，符合《生態環境影響評價技術規定》的要求。

各旅遊管理機構應當集中一部分專項資金用於環境保護，加強對旅遊區的環境衛生和保護文物古蹟的監督工作，採取措施新建、改建旅遊區的廁所，在旅遊路線和景點集中的地帶設立環境保護標語牌或提示牌。

第十條 旅遊資源開發和利用項目，必須進行環境影響評估，事先制定資源保護計劃和措施。其廢水、廢氣、廢渣、廢棄物的處理設施，以及防止水土流失、植被破壞、景觀破壞的設施，必須與主體工程同時設計，同時施工，同時投入使用。

第十一條 在規劃開發或已開發利用的旅遊區內，應保護區域內的生物資源和水資源，禁止在旅遊區內捕獵野生動物，破壞野生動物的生存環境。保持旅遊區內的地形、地貌景觀，禁止在旅遊區內開山採石、挖沙取土、填蓋水面、砍伐樹木，以及進行可能改變旅遊區地形、地貌的其他活動，對於已經造成生態破壞的，必須積極整治，限期恢復。

第十三條 鼓浪嶼、萬石山和夏島東南部環島路臨海地帶，是旅遊資源的重點保護區域。

第十四條 《廈門市城市整體規劃》中確定的生活旅遊岸線，必須按照生活旅遊岸線的規範進行建設和管理。

在沿生活旅遊岸線興建的環島路或海濱道路的臨海一側，應作為公眾休憩的綠地，方便公眾進入，禁止任何單位和個人擅自將其占做他用。

在生活岸線臨海地帶，只建因旅遊服務需要建設的少量服務設施用房，應嚴格控制建築物的規模和建築密度，並嚴禁占用沙灘建設。

第二十條 違反本規定第九條、第十條、第十一條、第十三條、第十四條的，由市旅遊部門責令改正，並提交市環境、規劃、土地、建設、園林、文化等部門，依照有關法律、法規的規定予以處罰。

# 案例二

安順旅遊中心城市生態環境保護規劃

（目標及措施）

1. 目標

（1）近期建立三個煙塵控制區，面積 5 平方公里，到 2000 年，城市大氣總懸浮顆粒物平均濃度達到大氣環境二級標準，二氧化硫遠期年日平均濃度達到大氣環境三級標準。

（2）城市飲用水水源合格率近期達 96%，遠期達 100%。

（3）城市生活汙水處理率近期達到 40%，遠期達到 60%。

（4）城市交通幹線噪聲達標率近期達到 40%，遠期達到 60%。

（5）城市地面水化學需氧量平均值近期達到 8.5 毫克／升，遠期達到 7 毫克／升。

2. 措施

（1）改變城市燃料結構，積極推廣電熱和液化石油氣；籌建城市煤氣和集中供熱設施；推廣無煙煤和節能爐灶；近期主要街道的飲食餐館，必須使用液化氣，禁止用煤灶，以減少煙塵氧化硫的排放量。

（2）加強水源保護，實施水資源統一管理，改進飲用水淨化工藝和設備，提高飲用水達標率。

（3）逐步實行清汙分流，將汙水的分散治理逐步轉為集中治理，著重落實貫城河的治理工作，積極籌建汙水處理廠。

（4）根據城市功能分區規劃，合理控制城市噪聲聲源，控制交通噪聲對城市環境的影響，加強交通管理，市區內車輛嚴禁鳴喇叭，過境車輛不准穿越城市區。

（5）重視城市綠化工作，提高綠化覆蓋率，近期達到8%，中期達到14.27%，遠期達到19.89%。

（6）加強城市環境綜合整治的管理，實行市長目標責任制，協調有關職能部門，實行城市環境綜合整治；定量考核，同時納入有關職能部門、機關目標管理，建立環境目標責任制。

——摘自《安順地區旅遊業發展整體規劃》

## 本章小結

風景名勝區開發與旅遊環境保護是一對矛盾的統一體。開發必須以維護和保護為前提，在保護中適度開發，在開發中注重保護並舉。保護是長久之計，走生態旅遊之路，透過有限開發，創造人與自然和諧相處的美好家園。由於中國目前環境保護存在著權限不清、對象多元、資金短缺等困難和問題，因此，必須加強旅遊資源保護的法制化建設，加強對旅遊資源保護的宣傳、管理和建設。

## 思考與練習

1. 詳細說明人與自然共生理論的內涵。

2. 風景旅遊資源環境保護規劃的內容有哪些？

3. 針對中國目前環境保護的問題和困難，談談風景名勝區環境保護的主要對策。

4. 請分析你所熟悉的一個景區（點）目前存在的問題，並提出相應的環保策略。

# 後記

　　旅遊活動已成為全世界關注的社會現象。各個國家和地區為了發展經濟，繁榮文化，都在以最優化的資源配置，吸引最廣泛的旅遊者，並以滿足其最大需求為宗旨，深入地研究旅遊資源的開發與規劃。《旅遊資源開發與規劃》一書正是為順應旅遊業時代發展需要，結合旅遊高職高專教育「突出實踐」的新特色而編寫的。

　　旅遊資源開發與規劃是理論與實踐相結合的專業課。它不僅充分揭示了旅遊資源的內涵（主要包括旅遊資源的形成、特徵及分類，旅遊資源美感分析等），根據不同類型特點重點介紹了中國旅遊資源的狀況，而且詳細說明了旅遊資源開發與規劃的必要性，並對調查評價和開發規劃的程序、方式和方法作出了概括性評述，尤其是對風景區開發與規劃及環境保護進行了闡述，提出旅遊資源開發與規劃同旅遊永續發展齊頭並重的觀點。

　　本書特色鮮明，突出「實用、實效、實際」的特色，可作為旅遊高職高專的必修課教材，也可作為旅遊經營者、旅遊從業人員、旅遊愛好者擴充知識的資料。

　　第 1 版由鄧愛民、劉代泉任主編。第 2 版的修訂工作中，劉代泉編寫第一、第四章，汪端軍編寫第七章，鄧愛民編寫第三、第八章，彭燕編寫第二章，劉婷編寫第五章，陳昌編寫第六章。全書由汪端軍統稿。第 3 版修訂工作由汪端軍負責。感謝辛建榮教授審閱了書稿，並提出了寶貴的意見。在編寫過程中，參考和查閱了大量書籍、報刊和資料，作者及其作品名在參考文獻中一一列出，在此，向他們表示衷心的感謝和深深的敬意。

　　最後，懇請讀者和使用者提出寶貴的意見和建議，以便我們不斷完善和提高。

<div align="right">編者</div>

## 國家圖書館出版品預行編目（CIP）資料

旅遊資源開發與規劃 / 劉代泉, 汪瑞軍 主編 .-- 第三版 .
-- 臺北市：崧博出版：崧燁文化發行，2019.03
面；　公分
POD 版

ISBN 978-957-735-727-4( 平裝 )

1. 旅遊業管理 2. 企劃書

992.2　　　　　　　　　　　　　　　　　　108003132

書　　名：旅遊資源開發與規劃

作　　者：劉代泉, 汪瑞軍 主編

發 行 人：黃振庭

出 版 者：崧博出版事業有限公司

發 行 者：崧燁文化事業有限公司

E - m a i l：sonbookservice@gmail.com

粉 絲 頁： 　　網址：

地　　址：台北市中正區重慶南路一段六十一號八樓 815 室

8F.-815, No.61, Sec. 1, Chongqing S. Rd., Zhongzheng

Dist., Taipei City 100, Taiwan (R.O.C.)

電　　話：(02)2370-3310 傳　真：(02) 2370-3210

總 經 銷：紅螞蟻圖書有限公司

地　　址：台北市內湖區舊宗路二段 121 巷 19 號

電　　話:02-2795-3656 傳真 :02-2795-4100　　網址：

印　　刷：京峯彩色印刷有限公司（京峰數位）

定　　價：450 元

發行日期：2019 年 03 月第一版

◎ 本書以 POD 印製發行